2021年最新法規增訂版

艾蜜莉會計師

教你聰明節稅

圖解　個人所得　房地產　投資理財　遺贈稅

人生無處不是稅，
聰明節稅不求人！

「稅」，與人的一生息息相關。若說人生無處不是稅，一點也不為過。出社會工作領薪水，要繳綜合所得稅。買車代步，要繳使用牌照稅。成家立業，也有稅。結婚嫁妝或聘金，有贈與稅。自行創業當老闆，要繳營業稅及營利事業所得稅。投資理財，有證券交易稅。買房置產，買的當下要繳契稅及印花稅；持有房地產的期間要繼續繳房屋稅及地價稅；出售時再繳房地合一稅及土地增值稅。一生累積的財富終究帶不走，離開時還有最後一筆遺產稅。

雖然「稅」無所不在，卻有媒體報導，有些人平日開著豪華進口車，進出入豪宅，但完全不用繳所得稅。為什麼這些所謂的富人可以高收入卻不必繳稅？他們是如何合法節稅？上述案例雖屬少數，但不論任何工作型態或收入來源，均有其節稅方式，只是多數人並不瞭解合法節稅之道。

本書盡可能以深入淺出的方式，解答人生中不同階段或面向所面對的重要財務及稅務議題。每一章會介紹一個不同主題的稅務議題，涵蓋個人所得稅總覽、投資理財稅務、不動產稅務及財富傳承稅務規劃等，並穿插一些節稅的小撇步。除了稅務法規的介紹之外，每一章都會分享幾個常見的不當稅務規劃及建議的正確節稅方式，希望讀者們都能避開雷區，合法節稅。

任何節稅作法均需要考量當下時空環境、法令規範及個案情況，不可一概而論。稅務法令時時更新，節稅規劃也必須與時俱進，期望掌握最新法令脈動及節稅訣竅的讀者，也很歡迎加入我的個人臉書「艾蜜莉會計師的異想世界」，共同學習成長。

本書自2018年首次出版後，獲得許多肯定與迴響。過去幾年間，全球及我國的稅務環境均出現劇烈變化。金融帳戶資訊自動交換、反避稅制度及海外資金匯回的議題日益受到關注，我國相關配套法令亦陸續完備，其中《境外資金匯回專法》自2019年8月15日施行，並預計於2021年8月中旬落日，本書以專節方式介紹海外資金相關的稅務議題，若境外資金有辨識所得金額困難致無法完納稅捐的問題，可考慮於專法落日前匯回資金以適用優惠稅率。

薪資所得長期以來僅允以特別扣除額的方式定額減除，大法官釋字第745號解釋認定違憲後，財政部檢討修正《所得稅法》薪資所得計算規定，目前薪資所得者不分行業類別，均得選擇舉證費用核實自薪資收入中減除；因應高齡化社會的長照需求，配合政府推動長照政策，減輕身心失能者家庭的租稅負擔，政府增訂長期照顧特別扣除額，2020年5月報稅首次適用。

此外，《民法》成年年齡於2020年12月25日三讀通過下修為18歲，自2023年1月1日起適用，《所得稅法》及《遺贈稅法》配合修正，認定成年與否不再以20歲為依據，直接回歸《民法》規定，本次改版加入了最新修法內容介紹，以及分析成年年齡下修對於個人所得稅、遺贈稅、甚至不動產相關稅負的全面性影響；實務上常見的幾個爭議，例如父母重複列報同一子女免稅額如何認定、繼承取得不動產所生之額外房貸負擔能否減除等，本次改版亦新增了最新的財政部官方見解。

最後，鑑於民眾對於房地產炒作及囤積的疑慮，目前政府已規劃或訂定遏止投機炒作房地產的租稅措施，例如：未上市櫃股票交易納入個人基本所得額、房屋稅免稅限自然人三戶以內、境內法人納入房地合一差別稅率分開計稅等，本次改版亦納入不動產相關稅務法令的最新變革及修法方向，期望讀者能掌握最新法令動態，即早因應。

最後，我想表達內心最深的感謝，一本書雖然掛著我的名字，但其背後代表的是許多人的付出及努力。首先，我想感謝財經傳訊的總編輯方宗廉先生，沒有他的催生就沒有本書的問世；再來，我要感謝我的惠譽會計師事務所團隊的辛勤付出，以及我的親友群所提供的各項建議及生活上的支援；我還要感謝我的先生與兩個活潑可愛的寶貝兒子，還有，我的粉絲們，謝謝你們的支持，讓我得以維持傳遞知識的動力。

我想把此書獻給我的父母，沒有他們的辛苦栽培，就沒有這些好事發生。

目　錄

第二章
富爸爸窮爸爸的稅務指南
投資理財的節稅規劃

第三章
買屋或租屋？
談房地產相關稅務及節稅規劃

第四章
富得過三代
談財富傳承的工具及節稅規劃171

稅的第一堂課

個人所得稅

 哪些人該繳稅？

我國所得稅，可區分為個人綜合所得稅及營利事業所得稅。綜合所得稅是針對個人（自然人）課徵的所得稅。申報作業上，是以「戶」為單位。

要了解個人如何節稅前，應該先了解誰具有繳稅的義務。那麼，到底哪些人應該繳稅呢？

根據《所得稅法》第2條：「凡有中華民國來源所得之個人，應就其中華民國來源之所得，依本法規定，課徵綜合所得稅。非中華民國境內居住之個人，而有中華民國來源所得者，除本法另有規定外，其應納稅額，分別就源扣繳。」

由上述法條，可以得知個人綜合所得稅採屬地主義，**不論本國人或外國人，只要有我國來源所得者，即有繳稅義務。**反之，若非我國來源所得（如：臺灣人於國外工作之所得），則免課我國的所得稅。程序上，若為我國

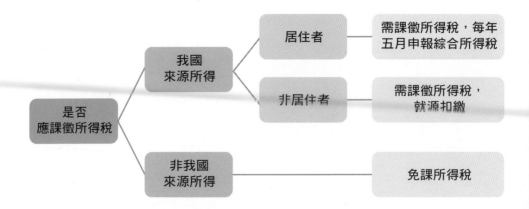

境內居住之個人（簡稱居住者）有我國所得，應於每年五月申報個人綜合所得稅；若非我國境內居住之個人（簡稱非居住者）而有我國所得，則給付方應先將稅款扣下來替所得人去繳稅，即「就源扣繳」。

細心的讀者可以發現上述討論中，課稅方式並非以國籍區分本國人或外國人，而是以「居住者」或「非居住者」區分。換句話說，儘管居住者可能多數為本國人，但外籍人士也可能是居住者。而非居住者，可能多數為外籍人士，但也可能有本國人。

居住者，就像是《所得稅法》所定義的本國居民（稅務居民）。非居住者，就像是《所得稅法》所定義的外國居民。「居住者」或「非居住者」兩者身分的不同，對於稅務申報的程序可能不同，甚至計算稅金的方式也不同！

那麼，到底如何區分是不是「中華民國境內居住之個人」呢？根據《所得稅法》第7條：「本法稱人，係指自然人及法人。本法稱個人，係指自然人。本法稱中華民國境內居住之個人，指下列兩種：一、在中華民國境內有住所，並經常居住中華民國境內者。二、在中華民國境內無住所，而於一課稅年度內在中華民國境內居留合計滿一百八十三天者。」

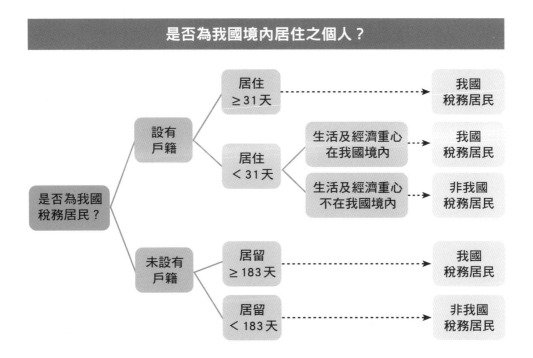

是否為我國境內居住之個人？

是否有「住所」及是否「經常居住」，多由各地區國稅局就個案居住事實認定，但法條的定義太模糊，長年居住國外但在臺灣保有戶籍之僑民，就算生活及經濟重心已不在我國，但因探親、觀光或開會而回臺短暫居住，也曾被認定為居住者而滋生爭議。財政部參酌各國規定及我國行政法院判決案例，對「居住者」的認定，訂定較明確的認定原則。

總結來說，目前對於是否有「住所」，是以是否設有「戶籍」為判斷基準。而是否「經常居住」，是以同一年度在我國境內的「居住天數」及「生活及經濟重心」是否在我國境內綜合判斷[1]。**目前實務上，多以納稅義務人於同年度設有戶籍且有居住事實，即認定為我國稅務居民。**

由於《所得稅法》的課稅規定差異，以是否為境內居住者而有別，而非國籍，因此後續本書中談及所得稅問題時，若無特別說明，所稱「個人」、「本國個人」或「我國個人」，指均為《所得稅法》上的境內居住者（我國稅務居民）。

此外，**稅務居民身分的轉換，是富人的節稅方式之一。**舉例來說，當富人選擇入籍新加坡，並將在臺灣的身分由居住者轉變為非居住者時，每年領取的股利所得，適用稅率將由累進稅率40％大幅降低至21％。同時由於是非居住者身分，不適用最低稅負制，海外所得一律免繳稅。

最後，由於新加坡個人所得稅率較低，且新加坡僅對境內所得及匯回新加坡的境外所得課稅。因此，透過稅務居民身分的轉換，有可能利用各國稅制差異造成在臺灣節稅或未繳稅，甚至同時在新加坡也未課稅，形成雙重不課稅。

1　根據民國101年9月27日財政部台財稅字第10104610410號令，訂定我國稅務居民之認定原則，全文如下：
自102年1月1日起，所得稅法第7條第2項第1款所稱中華民國境內居住之個人，其認定原則如下：
一、個人於一課稅年度內在中華民國境內設有戶籍，且有下列情形之一者：
　　（一）於一課稅年度內在中華民國境內居住合計滿31天。
　　（二）於一課稅年度內在中華民國境內居住合計在1天以上未滿31天，其生活及經濟重心在中華民國境內。
二、前點第2款所稱生活及經濟重心在中華民國境內，應衡酌個人之家庭與社會關係、政治文化及其他活動參與情形、職業、營業所在地、管理財產所在地等因素，參考下列原則綜合認定：
　　（一）享有全民健康保險、勞工保險、國民年金保險或農民健康保險等社會福利。
　　（二）配偶或未成年子女居住在中華民國境內。
　　（三）在中華民國境內經營事業、執行業務、管理財產、受僱提供勞務或擔任董事、監察人或經理人。
　　（四）其他生活情況及經濟利益足資認定生活及經濟重心在中華民國境內。

哪些所得該繳稅？

　　根據《所得稅法》第2條規定：「凡有中華民國來源所得之個人，應就其中華民國來源之所得，依本法規定，課徵綜合所得稅。」

　　依上述法令規定，個人似乎僅就我國來源所得課稅。但由於我國為達成特定施政目的而施行各項租稅減免措施，形成許多高所得人士享受減稅利益或利用海外所得免稅，而僅繳納低額的稅負。因此，除了原有的個人綜合所得稅制度外，我國自民國95年1月1日（以下紀年皆以國曆表示）起施行《所得基本稅額條例》，即最低稅負制。

　　最低稅負制的目的是為了使適用租稅減免規定而繳納較低稅負甚至不用繳稅的公司或高所得個人，都能繳納最基本稅額的一種稅制，以維護租稅公平，確保國家稅收。海外所得部分自99年1月1日起開始納入，自此個人海外所得適用最低稅負制，不再完全免稅。至於大陸地區來源所得的部分，依《臺灣地區與大陸地區人民關係條例》第24條：「臺灣地區人民[2]、法人、團體或其他機構有大陸地區來源所得者，應併同臺灣地區來源所得課徵所得稅。但其在大陸地區已繳納之稅額，得自應納稅額中扣抵。」

　　而香港或澳門來源所得的部分，依《香港澳門關係條例》第28條：「臺灣地區人民有香港或澳門來源所得者，其香港或澳門來源所得，免納所得稅。」

2 ｜ 臺灣地區：指臺灣、澎湖、金門、馬祖及政府統治權所及之其他地區。臺灣地區人民：指在臺灣地區設有戶籍之人民。

總結來說，目前我國稅務居民有我國來源所得（含大陸地區）的部分，採綜合所得稅制度；而海外所得部分（含香港、澳門），例如海外受僱之薪資所得、財產交易所得等，則採行最低稅負制。

由於境內所得與海外所得所適用的稅制不同，計稅亦不同，因此透過適當的配置個人資產與所得來源，是個人合法節稅的重點。

		我國稅務居民	非我國稅務居民
課稅範圍	中華民國境內來源所得（含大陸地區）	綜合所得稅（累進稅率 5 ～ 40%）	就源扣繳（最高 20%）註
	中華民國境外來源所得（含香港、澳門）	最低稅負制（20%）	非我國課稅範圍

註：非我國稅務居民但有臺灣戶籍之大陸來源所得，仍屬綜合所得稅課稅範圍。

十大類綜合所得

我國《所得稅法》將個人所得分為十大類，並以其全年下列各類所得合併計算作為個人的綜合所得總額。十大類綜合所得分別為：

	所得類別	所得來源範例
1	營利所得	所獲分配之股利、盈餘等
2	執行業務所得	律師、會計師、建築師、技師、醫（藥）師、著作人、經紀人、代書和表演工作者及其他以技藝自力營生者的業務收入或演技收入
3	薪資所得	薪金、俸給、工資、津貼、獎金、紅利及各種補助及其他給與
4	利息所得	公債、公司債、金融債券、各種短期票券、及金融機構存款利息所得

	所得類別	所得來源範例
5	租賃及權利金所得	房屋土地等財產出租收入及智財權權利金所得
6	自力耕作、漁、牧、林、礦之所得	自力耕作、農牧林礦之所得
7	財產交易所得	個人出售房屋、股東出售出資額
8	競技競賽和機會中獎的獎金	參加競技競賽
9	退職所得	退休金、資遣費、退職金、離職金、終身俸等
10	其他所得	福利金、員工認股權證時價超過認股價格之差額

（一）營利所得

營利所得，指的是個人親自經營或參與經營商業的獲利所得。

如果個人需要經常性地從事營業活動，首先應辦理相關的事業設立登記及稅籍登記。依營利事業的組織型態，營利所得的來源主體又可進一步區分為公司、合作社、有限合夥、獨資或合夥組織（行號）及個人。

由於全民稅改法案在107年1月18日三讀通過，內容包含修正營利所得相關條文，107年度起的股利所得可選擇合併計稅或單一稅率28%分開計稅。獨資或合夥組織（行號）非法人組織，無獨立之法人人格，其盈餘不能保留，不論是否為小規模營業人[3]，行號之盈餘均應直接歸屬個人所得，按「核定之營利事業所得額」計算合夥人應分配之盈餘總額，或獨資資本主之盈餘總額。

3 | 小規模營業人，指平均每月銷售額未達財政部規定標準20萬而按查定課徵營業稅之營業人。目前小規模營業人營業稅起徵點，依95年12月22日台財稅字第09504553860號令：
一、買賣業、製造業、手工業、新聞業、出版業、農林業、畜牧業、水產業、礦冶業、包作業、印刷業、公用事業、娛樂業、運輸業、照相業及一般飲食業等業別之起徵點為每月銷售額新臺幣八萬元。
二、裝潢業、廣告業、修理業、加工業、旅宿業、理髮業、沐浴業、勞務承攬業、倉庫業、租賃業、代辦業、行紀業、技術及設計業及公證業等業別之起徵點為每月銷售額新臺幣四萬元。

個人一時貿易之盈餘，指的是個人並未成立任何營利事業組織，而是以「個人」身分買賣商品而取得之盈餘。常見的情況，包括個人從事直銷（多層次傳銷）及黃金現貨買賣（例如：金飾、金幣、金條或金塊）。

個人一時貿易之盈餘（營利所得）	
多層次傳銷	全年進貨累積金額在 7.7 萬元以下者，免計個人營利所得。 全年進貨累積金額超過 7.7 萬元者，除經核實認定外，按一時貿易之純益率 6％，核計個人營利所得。
黃金現貨買賣	由銀樓填報個人一時貿易申報表，以成交金額之 6％，計算營利所得。

（二）執行業務所得

執行業務所得，是指「執行業務者」之業務或演技收入，減除必要之成本及費用後之餘額為執行業務所得。

執行業務者，指的是律師、會計師、建築師、技師、醫師、藥師、助產師（士）、醫事檢驗師（生）、程式設計師、精算師、不動產估價師、物理治療師、職能治療師、營養師、心理師、牙體技術師（生）、語言治療師、地政士、記帳士、著作人、經紀人、代書人、表演人、引水人、節目製作人、商標代理人、專利代理人、仲裁人、記帳及報稅代理人業務人、書畫家、版畫家、命理卜卦、工匠、公共安全檢查人員、民間公證人及其他**以技藝自力營生者**。

除了上述明確列出的職業外，若符合「以技藝自力營生」者，也有可能為執行業務者。所謂「技藝」，一般指具有專門職業資格者；而「自力營生」，重點在於是否為自負盈虧及承擔成敗風險，形同一獨立之營利個體（通常收入與費用可明確對應，完成特定工作，收取收入）。

依《所得稅法》規定，執行業務者至少應設置日記帳一種，詳細記載其業務收支項目，其所有業務支出，應取得確實憑證，帳簿及憑證最少應保存五年。實務上，財政部每年會訂定公布當年度「執行業務者收入標準」及「執行業務者費用標準」，當執行業務者未依法辦理結算申報，或未依法設帳

記載並保存憑證，或未能提供證明所得額之帳簿文據時，稽徵機關得依上述標準計算收入及其成本及必要費用。

著作人的執行業務所得

個人取得稿費、版稅、樂譜、作曲、編劇、漫畫、講演的鐘點費等收入，每人每年合計不超過18萬元時，可以全數免稅，若超過18萬元，可以就超過部分檢附成本和費用憑證核實減除，或直接減除30%的成本費用，以餘額申報執行業務所得。但如果是自行出版的部分，可以減除75%的成本費用後，以餘額申報執行業務所得。

註：「稿費」，指以本人著作或翻譯之文稿、樂譜、樂曲、劇本及漫畫等，讓售與他人出版或自行出版或在報章雜誌刊登之收入。「版稅」，指以著作交由出版者出版銷售，按銷售數量或金額之一定比例取得之所得。

（三）薪資所得

薪資所得，為多數中產階級的主要所得來源。凡公、教、軍、警、公私事業職工薪資及提供勞務者之所得，均為薪資所得。

薪資所得之計算，是以在職務上或工作上取得之各種薪資收入為所得額。因此，**薪資並不限定於每月領取的固定薪資，實際上包括：薪金、俸給、工資、津貼、歲費、獎金、紅利及各種補助費。**

十大類綜合所得中，多數的所得類別都允許收入減除成本（核實或按成數認列）後，以餘額認列為所得；但過去薪資所得只能透過「薪資特別扣除額」（109年度為20萬）定額扣除，對以薪資所得為主要收入來源的中產階級或受薪階級較不利。此外，薪資所得與執行業務所得，均為個人透過勞務付出所獲得之報酬，當執行業務所得者允許收入減除必要成本費用後，以餘額認列為所得，而薪資收入只可定額扣除，造成實務上個人認為其勞務付出之所得為「執行業務所得」，但國稅局認定為「薪資所得」，造成徵納雙方對於執行業務所得與薪資所得的認定，時有爭議。

執行業務所得與薪資所得的分辨,簡單來說,應以合約內容,並視雙方的法律關係(委任或僱傭)、是否自負盈虧及是否承擔成敗風險,綜合判斷。執行業務者,一般具備下列特性:

- 非基於僱傭關係
- 在受託範圍內具有獨立裁量空間
- 非定期擔任所指定工作,而定期領取之報酬
- 與公司不具從屬關係,未享受員工權益
- 自負盈虧及承擔成敗風險,形同一獨立之營利個體

更重要的是,大法官於106年2月8日做出釋字第745號解釋,認為僅允許薪資所得者就個人薪資收入,減除定額之薪資所得特別扣除額,而不允許薪資所得者於該年度之必要費用超過法定扣除額時,得以列舉或其他方式減除必要費用,與《憲法》第7條平等權保障之意旨不符,要求相關機關二年內檢討修正《所得稅法》相關規定。108年7月1日立法院三讀通過《所得稅法》修正案,允許職業專用服裝費、進修訓練費及職業上工具支出等三項費用可核實自薪資收入中減除,並追溯自108年1月1日起施行。目前薪資所得者不分行業類別,均可選擇減除定額之薪資所得特別扣除額或核實減除上述三項必要費用。薪資必要費用項目適用範圍及認列方式,整理如下:

項目	職業專用服裝費
限額	從事該職業薪資收入總額之 3%
適用範圍	所得人從事職業所必須穿著,且非供日常生活穿著使用之特殊服裝或表演專用服裝(包括依法令規定、雇主要求或為職業安全目的所需穿著之制服、定式服裝或具防護性質之服裝,以及表演或比賽專用服裝)相關支出
認列方式	服裝之購置或租賃費用,與清洗、整燙、修補及保養該服裝所支付之清潔維護費用
舉例	如法官、書記官、檢察官、公設辯護人及律師在法庭執行職務應著之制服;金融業、航空業、客運業及餐飲業,要求員工應穿著之特定服裝;醫療、營造、建築工程及與潛水作業人員工作時穿著之防護衣、具反光標示服裝或特殊材質潛水衣,以及模特兒舞台表演專用服裝等

項目	進修訓練費
限額	薪資收入總額之 3%
適用範圍	所得人參加符合規定之機構開設職務上、工作上或依法令要求所需特定技能或專業知識相關課程之訓練費用，該機構之認定範圍如下： 一、境內機構包括政府之研究或訓練機關（構）、職業訓練機構、教學醫院、各級學校、短期補習班、設立目的或營業項目與人才培訓有關之財團法人、社團法人及公司法人 二、境外機構包括國外政府之研究或訓練機構、教育部公告參考或認可名冊之外國學校及境外其他重要研究或訓練機構等 三、所得人參加經目的事業主管機關或所屬公（工）會指定或認可機構所開設符合法令要求之課程者，亦得列報進修訓練費
認列方式	支付符合規定機構之訓練費用（含報名費、差旅費）、與課程直接相關之教材費、實習材料費、場地費及訓練器材設備費等必要費用
舉例	如受僱從事法務工作人員，因工作須瞭解最新法規或國際法制改革趨勢，參加大專校院開設法律課程或至立案補習班修習相關課程，支付之註冊費、學分費或補習費等費用

項目	職業上工具支出
限額	從事該職業薪資收入總額之 3%
適用範圍	所得人購置專供職務上或工作上使用之書籍、期刊及工具（包括中、外文書籍、期刊或資料庫；職業上所必備且專用、及為職業安全目的所需防護性質之器材或設備；表演或比賽專用裝備或道具）之支出
認列方式	購置符合規定之職業上工具支出得以認列，惟工具效能超過 2 年且支出金額超過 8 萬元者，應採平均法，以耐用年數 3 年（免列殘值），逐年攤提折舊或攤銷費用認列
舉例	如研究人員自行購置效能超過 2 年之資料庫計花費 12 萬元，該金額 12 萬元採平均法分 3 年攤銷，免列殘值，每年得認列職業上工具支出 4 萬元

納稅義務人若選擇核實減除費用，應於當年度綜合所得稅結算申報時，按填寫薪資費用申報表，並檢附下列憑證，供國稅局查核認定：

1. 載明買受人姓名之統一發票、收據或費用單據；如未載明買受人者，應由納稅義務人或所得人提示支付證明或以切結書聲明確有支付事實。透過雇主代收轉付者，應由雇主出具證明並檢附統一發票、收據或費用單據影本。統一發票、收據或費用單據如有供其他用途者，應檢附與正本相符之影本或其他可資證明之文件，由納稅義務人或所得人註明無法提供正本之原因，並簽名。
2. 足資證明列報減除之費用符合規定條件之相關說明或文件。
3. 足資證明與業務相關之證明文件。必要時，稅捐稽徵機關得請納稅義務人或所得人提供雇主開立與業務相關之證明。

納稅義務人或所得人提供之各項證明文件為英文以外之外文者，應附中文譯本。如果納稅義務人未取得上述三項規定之憑證，或經取得而記載事項不符者，國稅局可能不予認定。

稅法小故事：名模打抗稅官司

藝人、模特兒的收入到底是「薪資所得」或「執行業務所得」，稅捐機關與當事人的認知常有落差，不少知名藝人因此被國稅局要求補稅甚至加罰，其中最有名的就是98年的第一名模林志玲補稅案，志玲姊姊為此親自打抗稅官司，在當時引起不少社會上及政治人物們的關注。

志玲姊姊官司爭議，主要源自國稅局認為林志玲的收入屬於「薪資所得」。由於「薪資所得」在報稅時只能扣除薪資扣除額，不能比照「執行業務所得」扣除45%費用，林志玲主張其在自主原則下執行代言或表演活動，且須自行負擔成本費用及工作成敗責任，並需承擔風險自負盈虧，完全符合執行業務所得之要件，應屬「執行業務所得」。

臺北高等行政法院於99年10月宣判林志玲敗訴，應補稅684萬元（罰鍰部分撤銷），林志玲於100年上訴最高行政法院後仍遭駁回，接著提出釋憲聲請，但在105年經大法官決議不受理。

雖然林志玲輸了官司，但也因此催生「林志玲條款」。在立法院財政委員會要求下，財政部賦稅署於99年12月30日發布的「99年度執行業務者費用標準」中，首次明訂「表演人」有十類，包括演員、歌手、模特兒、節目主持人、舞蹈表演人、相聲表演人、特技表演人、樂器表演人、魔術表演人及其他表演人，將模特兒等也列為「表演人」。

儘管目前模特兒、演員、歌手等均已明定為執行業務者中的表演人，不代表藝人或模特兒的收入必然屬於「執行業務所得」。藝人或模特兒的收入屬於「薪資所得」或「執行業務所得」，仍須視契約內容及取自經紀公司所得之性質而定。

除了林志玲之外，名模林若亞也因不滿收入30萬元全都花在治裝費上，認為這是「執行業務所得」並列舉費用，卻被國稅局認定是「薪資所得」而提起行政訴訟，進而聲請釋憲。大法官於106年2月8日做出釋字第745號解釋，認為僅允許薪資所得者就個人薪資收入，減除定額之薪資所得特別扣除額，而不允許薪資所得者於該年度之必要費用超過法定扣除額時，得以列舉或其他方式減除必要費用，與《憲法》第7條平等權保障之意旨不符，要求相關機關二年內檢討修正《所得稅法》相關規定，因此《所得稅法》第14條的薪資所得費用核實減除新制，坊間又俗稱「名模條款」或「林若亞條款」。

林若亞的稅務官司纏訟10多年後，也在109年5月終判林若亞勝訴。由於林若亞經紀合約並沒有關於僱傭關係的基本要件，例如：指揮監督關係、底薪及勞健保、退休金、休息時間、約定工時、休假及加班費等。法院依據合約內容，認定非屬僱傭關係（勞動契約）。此外，依據釋字第745號解釋，實質課稅公平原則作為勞務所得類別之判斷，須以提供勞務者是否具備執行業務者身分並以技藝自立營生、負擔成本及必要費用，或純受僱提供勞務收取酬勞而定，而非僅以契約形式關係認定。

林若亞須自行承擔有無工作之風險，且須就其本身執行業務之成敗負責，並自行承擔（共同分攤）因執行業務之相關費用，符合所得稅法執行業務者的要件。無論從契約形式或經濟實質來看，性質上應屬執行業務所得，而非薪資所得。林若亞的稅務官司，不但催生了薪資所得核實減除新制，其象徵性的勝訴判決，也入選2020臺灣年度最佳稅法判決，有利於模特兒、演藝人員等專業性勞務提供者的收入改採執行業務所得課稅。

講演鐘點費 vs. 授課鐘點費

根據《所得稅法》第4條第23款規定，講演之鐘點費於限額（與稿費、版稅、樂譜、作曲、編劇、漫畫等全年合計18萬）內免稅；又依據《所得稅法施行細則》第8-5條，講演之鐘點費收入屬「執行業務所得」。因此，超過限額的部分，講演之鐘點費是以「執行業務所得」申報。然而，是否表示對外授課或演講的所得，就是「執行業務所得」？答案並不是！

財政部74年4月23日台財稅第14917號函，對「講演鐘點費」與「授課鐘點費」做出區分：

．公私機關、團體、事業及各級學校，聘請學者、專家專題演講所給之鐘點費，屬《所得稅法》第4條第23款規定之講演鐘點費，可免納所得稅，但如與稿費、版稅、樂譜、作曲、編劇、漫畫等全年合計數，超過新臺幣180,000元以上部分，不在此限。

．公私機關、團體、事業及各級學校，開課或舉辦各項訓練班、講習會，及其他類似性質之活動，聘請授課人員講授課程，所發給之鐘點費，屬同法第14條第1項第3類所稱薪資所得。該授課人員並不以具備教授（包括副教授、講師、助教等）或教員身分者為限。

因此，業務講習會、訓練班及其他類似有招生性質之活動等須照排定之課程上課的，就算講授課程名為專題演講，仍為國稅局認定的「薪資所得」。換句話說，國稅局認定的「薪資所得」，並不以僱傭關係所得之報酬為限，舉凡基於職務關係，提供勞務換取報酬，均有可能被歸類為「薪資所得」。

此外，稅法對於所謂的「學者」、「專家」演講，也會有身分不同的認定。國內某大學教授就曾抱怨明明是到大學法學院教課，但教授領的是薪資，但是同樣來教課的大法官，卻可以當成執行業務所得申報所得稅。

就目前實務而言，大多數情況下的授課或演講所得，會被認定為「薪資所得」。

（四）利息所得

利息所得，包含公債、公司債、金融債券，各種短期票券、存款及其他貸出款項利息之所得。個人持有金融資產，就有可能取得利息所得，而不同類型的利息所得可能有不同的計稅及申報方式。

（五）租賃所得及權利金所得

租賃所得及權利金所得，指的是以財產出租之租金所得，財產出典典價經運用之所得或專利權、商標權、著作權、秘密方法及各種特許權利，供他人使用而取得之權利金所得。

財產租賃所得及權利金所得之計算，以全年租賃收入或權利金收入，減除必要損耗及費用後之餘額為所得額。

以最常見的不動產出租為例，所謂的「必要損耗及費用」包括：折舊、修理費、地價稅、房屋稅、產物保險費及向金融機構借款購屋而出租之利息支出等。如果無法逐一列舉，也可以用租金收入的43％為費用率直接減除。

<div align="center">

公式：租賃收入－必要損耗及費用＝租賃所得

範例：$10,000 －（$10,000 × 43％）＝ $5,700

</div>

應注意的是，除經查明確係無償且非供營業或執行業務者使用外，**如果將財產借與他人（本人、配偶及直系親屬以外之個人或法人）使用，仍應參照當地一般租金情況計算租賃收入。此外，財產出租所收取之租金，顯較當地一般租金為低時，國稅局可能參照當地一般租金調整計算租賃收入。**

（六）自力耕作、漁、牧、林、礦之所得

自力耕作、漁、牧、林、礦之所得，就是以自己的勞力從事農業耕作、漁撈、畜牧、造林、採礦等所得到的各種收入，減去必要費用後的餘額。政府為了減輕農漁民的負擔，每年公布之費用率皆為100％，故實質上為免稅所得。

（七）財產交易所得

財產交易所得，指財產及權利因買賣或交換而取得之所得。依此財產或權利原本為出價取得或繼承或贈與取得，財產交易所得的計算有下列兩種計算公式：

（1）財產或權利原為出價取得：

財產交易所得＝成交價－原始取得之成本－因取得、改良及移轉該項資產而支付之一切費用

（2）財產或權利原為繼承或贈與而取得：

財產交易所得＝成交價－繼承時或受贈與時的時價－因取得、改良及移轉該項資產而支付之一切費用

房屋交易所得是最常見的財產交易所得之一。出售或交換房屋所得歸屬年度，以所有權移轉登記完成日期的年度為準，拍賣房屋以買受人領得執行法院所發給權利移轉證書日期所屬年度為準。關於房地產交易的相關課稅議題，將在後續章節中進一步討論。

出售預售屋之所得為財產交易所得，應併入出售年度的綜合所得總額申報

預售屋買賣因尚未辦理所有權登記，因為完工前所有權仍屬建設公司所有，買方僅購得未來取得房屋及土地之「權利」，故個人於建案完工前買賣「購屋預約單」（俗稱紅單）或出售預售屋（雙方簽訂之「預定房地買賣協議書」俗稱白單）是預定不動產「權利」移轉之買賣，此權利出售所獲得之利益為財產交易所得。

由於預售屋買賣是預定不動產「權利」的買賣，並非「不動產」產權移轉，故不是房地合一課稅範圍，應以預售屋（含土地部分金額）交易時之全部成交價額，減除原始取得成本及相關必要費用後之餘額，計算「財產交易所得」，併入出售年度的綜合所得總額申報個人綜合所得稅。

此外，因為預售屋交易相對於一般商品買賣，交易金額龐大，如果買方於不同年度分次支付買賣價款，其財產交易所得歸屬年度是以「交付尾款之日期」為所屬年度。

當如尾款交付日期不明時，可以原始出售該預售屋的建設公司，記載該次預售屋買賣雙方與該公司辦理預售屋買賣契約的異動日期，也就是俗稱的換約日，所屬年度為所得歸屬年度，避免產生單一交易其所得因不同年度收取價款而分年認列損益的情形。

外匯交易利得為財產交易所得，應併入個人綜合所得總額課稅

個人從事外匯投資或買賣外幣，由於買賣時點的匯率不同，可能產生匯兌損益。因為銀行不會列單申報扣（免）繳憑單，個人應自行計算損益，申報綜合所得稅。

舉例來說，假設以新臺幣 145 萬元買進 5 萬美元，當時 1 美元兌換新臺幣 29 元，而後美元升值至 1 美元兌換新臺幣匯率為 32 元，匯差部位浮現，若把 5 萬美元全部兌換成新臺幣 160 萬元，其中新臺幣 15 萬元即為外幣買賣的價差，減除相關手續費後即為財產交易所得，按規定應併入個人綜合所得總額課稅。

同樣地，若匯率波動造成匯兌損失，則屬於財產交易損失，虧損金額可自當年度財產交易所得中扣除。個人、配偶及受扶養親屬財產交易損失，其每年度扣除額，以不超過當年度申報之財產交易所得為限；當年度無財產交易所得可資扣除，或扣除不足者，得以從以後 3 年度之財產交易所得中扣除。

個人出售自用二手衣物、家具、自用小客車

每個人的住家空間有限，一段時間後難免會出清轉賣家中不再需要的二手衣物，那麼出售自用家庭日常用品的所得，是否也需要計算財產交易所得申報課稅呢？出售價格低於原始成本，能否列為損失呢？

答案是不用！依《所得稅法》第 4 條第 1 項第 16 款，個人出售家庭日常使用之衣物、家具，其交易之所得，免納所得稅。如有交易損失，依《所得稅法施行細則》第 8 條之 4 規定，亦不得扣除。

除自用二手衣物、家具外，另一個常見的問題是打算換新車時，出售原有自用小客車，是否也適用類似規定呢？

財政部於 00 年 12 月 23 日發布台財稅第 800761311 號函，進一步明確說明非從事汽車買賣之個人出售自用小客車其所得免稅：

「個人出售自用小客車，如非利用個人名義從事汽車買賣者，應適用《所得稅法》第 4 條第 16 款之規定，其交易所得免納所得稅。如有交易損失，依同法施行細則第 8 條之 4 規定，亦不得扣除。」

但是應注意的是，雖然個人出售家庭日常使用之衣物、家具或自用小客車免稅，但如果個人是「以營利為目的」，「採進、銷貨方式經營」者，不論其所銷售新品或二手貨，都應申報個人一時貿易之盈餘（營利所得），或辦理稅籍登記後申報「營利所得」。

（八）競技、競賽及機會中獎之獎金或給與

本項所得，就是參加各種競技比賽及各種機會中獎之獎金或給與。

參加競技、競賽所支付之必要費用或參加機會中獎所支付之成本，均可以減除後計算所得，併計入綜合所得總額申報個人綜合所得稅。但若是**政府舉辦之獎券中獎獎金，如統一發票或公益彩券中獎獎金（粉紅色扣繳憑單），採分離課稅，需扣繳20%，不併計綜合所得總額。**若每聯（組、注）獎額不超過2,000元者，可免予扣繳。

（九）退職所得

退職所得，包括個人領取之退休金、資遣費、退職金、離職金、終身俸、非屬保險給付之養老金及依《勞工退休金條例》規定辦理年金保險之保險給付等所得。但個人歷年自薪資所得中自行繳付之儲金或依《勞工退休金條例》規定提繳之年金保險費，於提繳年度已計入薪資所得課稅部分及其孳息，不在此限。

退職所得的所得額計算方式，依一次領取或分期領取，有不同的計算方式。

（1）一次領取：

- 一次領取總額在〔180,000元 × 退職服務年資〕之金額以下者：所得額為0
- 超過〔180,000元 × 退職服務年資〕之金額，未達〔362,000元 × 退職服務年資〕之金額部分：半數為所得額
- 超過〔362,000元 × 退職服務年資〕之金額部分：全數為所得額

領取金額	所得額
＜〔180,000元 × 退職服務年資〕	所得額為0
〔180,000元 × 退職服務年資〕～〔362,000元 × 退職服務年資〕	半數為所得額
＞〔362,000元 × 退職服務年資〕	全數為所得額

（2）分期領取：

- 退職所得額＝全年領取總額－781,000元

如果同時兼領一次退職所得及分期退職所得，則上述中的可減除金額，應依領取一次及分期退職所得的比例分別計算。

（十）其他所得

不屬於上列各類之所得，為其他所得，以其收入額減除成本及必要費用後之餘額為所得額。常見的其他所得，包括：

1. 個人經營幼稚園、托兒所、補習班之所得。
2. 職工福利委員會發給的各項補助費（含禮品、實物）。
3. 員工認股權憑證，執行權利日標的股票之「時價」超過「認股價格」之差額。
4. 限制型股票，既得條件達成日之「時價」超過員工認股價格之差額。
5. 個人以勞務出資取得閉鎖性股份有限公司之股權。
6. 個人參加人因直接向傳銷事業進貨或購進商品累積積分額（或金額）達一定標準，而自該事業取得之業績獎金或各種補助費。
7. 購買土地未過戶，即轉售他人所獲之利益。
8. 借用他人名義登記土地所有權者，因出賣該筆土地而獲分配之價款。
9. 個人取自營利事業贈與之財產或所得。
10. 訴訟雙方當事人，以撤回訴訟為條件達成和解，由一方受領他方給予之損害賠償，該損害賠償中屬填補債權人所受損害部分，係屬損害賠償性質，可免納所得稅；其非屬填補債權人所受損害部分，則屬其他所得。
11. 未經法院沒入之賭博收入。
12. 告發或檢舉獎金，採20%分離課稅。
13. 與證券商或銀行從事結構型商品交易之所得，採10%分離課稅。

十大類綜合所得的境內來源所得認定

由於我國綜合所得稅制度採屬地主義，就中華民國來源所得部分，課徵綜合所得稅。因此了解十大類個人綜合所得的定義及內涵後，更應該進一步地區分各類所得的來源為境內或境外，才能正確地進行各項稅務申報及節稅規劃。十大類綜合所得的中華民國來源所得認定標準，整理如下表。

	所得種類	中華民國來源所得
1	營利所得	• 依我國《公司法》設立登記之公司，或經我國政府認許在我國境內營業之外國公司所分配之股利 • 我國境內之合作社、有限合夥、獨資或合夥組織所分配之盈餘
2	執行業務所得	• 在我國境內提供勞務之報酬
3	薪資所得	• 在我國境內提供勞務之報酬 • 政府派駐國外工作人員，及一般雇用人員在國外提供勞務之報酬
4	利息所得	• 自我國各級政府、我國境內之法人及我國境內居住之個人所取得之利息
5	租賃所得及權利金所得	• 在我國境內之財產因租賃而取得之租金 • 專利權、商標權、著作權、秘密方法及各種特許權利，因在我國境內供他人使用所取得之權利金
6	自力耕作、漁、牧、林、礦之所得	• 在我國境內經營農林、漁牧、礦冶等業之盈餘
7	財產交易所得	• 在我國境內財產交易之增益
8	競技、競賽及機會中獎之獎金或給與	• 在我國境內參加各種競技、競賽、機會中獎等之獎金或給與
9	退職所得	• 在我國境內提供勞務之報酬 • 政府派駐國外工作人員，及一般雇用人員在國外提供勞務之報酬
10	其他所得	在我國境內取得之收益

如何計算綜合所得稅額？

　　先前的章節中，跟大家介紹了綜合所得稅的個人所得可以分為十大類，例如：薪資所得、利息所得、租賃所得等。同時，因為我國綜合所得稅制度採屬地主義，**十大類所得的來源，必須是我國境內來源所得，才有課徵綜合所得稅的問題**。而境內來源的十種類型所得加總後的金額，在稅法上，我們稱為「綜合所得總額」。

綜合所得總額
＝境內營利所得＋境內執行業務所得＋境內薪資所得＋…＋境內其他所得

　　綜合所得稅的應納稅額，並不是以「綜合所得總額」乘以稅率計算，而是以減除免稅額及扣除額後的「綜合所得淨額」，再乘上稅率計算稅額。綜合所得稅率由5％至40％，共分為5級。此外，綜合所得稅是以「家戶」為申報單位，夫妻及未成年子女必須合併申報。結婚或離婚當年，由於當年度婚姻關係未滿一整年，雙方可選擇合併申報或個別申報。受扶養親屬，如直系尊親屬、已成年在學子女、兄弟姐妹或其他家屬，亦可以合併申報。因此，減除免稅額及扣除額後的綜合所得淨額、適用的累進稅率、是否扶養親屬或扶養親屬的選擇，都可能影響最後計算出來的稅金多寡。

分居或離婚夫妻，如何列報子女免稅額？

若是夫妻因感情不睦或是家暴威脅而分居，符合下列其中一項條件且檢附證明者，可於申報綜合所得稅時，勾選「夫妻分居」欄位，各自申報。

1. 符合《民法》第 1010 條第 2 項難於維持共同生活，不同居已達六個月以上，向法院聲請宣告改用分別財產制者，於辦理法院宣告改用分別財產制之日所屬年度及以後年度申報時，可檢附法院裁定書影本各自辦理結算申報及計算稅額。

2. 符合《民法》第 1089 條之 1 不繼續共同生活達六個月以上，法院依夫妻之一方、主管機關、社會福利機構或其他利害關係人之請求或依職權酌定關於未成年子女權利義務之行使或負擔者，於辦理法院裁定之日所屬年度及以後年度申報時，可檢附法院裁定書影本各自辦理結算申報及計算稅額。

3. 依據《家庭暴力防治法》規定取得通常保護令者，於辦理通常保護令有效期間所屬年度之綜合所得稅結算申報時，可檢附通常保護令影本各自辦理結算申報及計算稅額。

4. 納稅義務人或配偶取得前款通常保護令前，已取得暫時或緊急保護令者，於辦理暫時或緊急保護令有效期間所屬年度之綜合所得稅結算申報時，可檢附暫時或緊急保護令影本各自辦理結算申報及計算稅額。

各自申報時，雙方的所得及各項扣除額會分開計算，但列報子女免稅額雙方必須自行事先協調，不可重複列報。如果父母重複列報同一子女之免稅額時，國稅局會依下列順序認定誰可列報該子女免稅額：

1. 雙方協議結果：依雙方協議由其中一方列報。

2. 法律登記權利：由「監護登記」之監護人或「未成年子女權利義務行使負擔登記」之人列報。

3. 與子女居住時間長短：由課稅年度與該子女實際同居天數較長之人列報。

4. 相關實際扶養事實：衡酌納稅義務人與配偶所提出課稅年度之各項實際扶養事實證明，核實認定由實際或主要扶養人列報。至於「實際扶養事實」，會參考下列情節綜合認定：

- 負責日常生活起居飲食、衛生之照顧及人身安全保護。

- 負責管理或陪同完成國民義務教育及其他才藝學習，並支付相關教育學費。

- 實際支付大部分扶養費用。

- 取得被扶養成年子女所出具課稅年度受扶養證明。

- 其他扶養事實。

綜合所得稅計算公式

　　綜合所得稅的應納稅額，並不是以「綜合所得總額」乘以稅率計算，而是以減除免稅額及扣除額後的「綜合所得淨額」，再乘上適用稅率後計算的稅額。由於年度期間，個人的部分所得可能已經被預先扣繳稅款，或是在大陸地區已繳納之稅額，都可自應納稅額中減除。因此，應納稅額再減除扣繳稅額及可扣抵稅額後，才是最後納稅義務人應實際繳納支付的稅金。

綜合所得稅計算公式	
所得總額	包含薪資所得等十大類綜合所得
減　免稅額	當本人、配偶及受扶養親屬合乎資格時得減除
減　一般扣除額	標準扣除額或列舉扣除額，擇一減除
減　特別扣除額	包含薪資所得特別扣除等六大類特別扣除額
減　基本生活費差額	基本生活費超過免稅額與特定扣除額之部分
所得淨額	綜合所得總額減除免稅額及扣除額後之淨額
乘　適用稅率	依課稅級距、累進稅率及累進差額計算
應納稅額	應繳納的綜合所得稅額
減　扣繳稅額	已扣繳稅額
減　可扣抵稅額	可扣抵稅額
應繳（退）稅額	實際最後納稅義務人應繳納或退還的稅額

大陸地區來源所得非海外所得，需申報綜合所得稅

許多人常誤以為大陸地區來源所得為海外所得，實際上，根據《臺灣地區與大陸地區人民關係條例》第24條，臺灣地區人民、法人、團體或其他機構有大陸地區來源所得者，應併同臺灣地區來源所得課徵所得稅。但在大陸地區已繳納之稅額，可以自應納稅額中扣抵，程序上應檢附送經行政院設立或指定的機構或委託的民間團體（目前為財團法人海峽交流基金會）驗證後的大陸地區完納所得稅證明文件，供國稅局核認。

完稅證明文件的內容，應包括納稅義務人姓名、住址、所得年度、所得類別、全年所得額、應納稅額及稅款繳納日期等項目。最後，扣抵的數額，不可以超過因加計其大陸地區所得，而依其適用稅率計算增加的應納稅額。

課稅級距及累進稅率

我國現行綜合所得稅採累進稅率,分為5個稅率級距,最低稅率為5%,最高稅率為40%。換句話說,所得與稅負並非等比例增加。理論上,所得越高,適用稅率也會逐級遞增,加乘效應下,稅負也會更快速地增加。實務上,計算應納稅額並不會依課稅級距分別乘上適用的邊際稅率再加總,而是透過速算公式,以所得淨額乘上邊際稅率後,再減除累進差額。

綜合所得稅速算公式:
應納稅額＝所得淨額 × 稅率 － 累進差額

綜合所得稅課稅級距、累進稅率及累進差額			
級別	課稅級距	綜合所得稅率	累進差額
1	540,000 以下	5%	0
2	540,001 ～ 1,210,000	12%	37,800
3	1,210,001 ～ 2,420,000	20%	134,600
4	2,420,001 ～ 4,530,000	30%	376,600
5	4,530,001 ～ 10,310,000	40%	829,600

十種計稅方式

過去,因為綜合所得稅申報要求將「夫妻所得合併計稅」或只能「薪資所得分開計稅」,這樣一來結婚後雙方合計的所得額因為被另一半加總後墊高,不得不適用更高的稅率級距,因而被戲稱為「婚姻懲罰稅」。103年起允許夫妻各類所得分開計算稅額後,申報綜合所得稅有五種計稅方式。107年度起,股利所得還可自行選擇合併計稅或單一稅率28%分開計稅,目前申報綜合所得稅共有十種計稅方式,如下:

1. 全部所得合併計稅(股利所得合併計稅或分開計稅)
2. 納稅義務人本人之薪資所得分開計稅(股利所得合併計稅或分開計稅)

3. 納稅義務人配偶之薪資所得分開計稅（股利所得合併計稅或分開計稅）

4. 納稅義務人本人之各類所得分開計稅（股利所得合併計稅或分開計稅）

5. 納稅義務人配偶之各類所得分開計稅（股利所得合併計稅或分開計稅）

受扶養親屬

　　綜合所得稅是以「家戶」為申報單位，夫妻及未成年子女必須合併申報。由於《司法院釋字第七四八號解釋施行法》已於108年起施行，相同性別之二人已成立永久結合關係者，也可比照配偶身分關係，適用現行納稅義務人與配偶合併申報等規定。109年登記結婚之伴侶，於110年5月申報時，可選擇適用分開申報或合併申報。若個人或配偶有合於規定的扶養親屬時，可以選擇申報扶養親屬，以計入其免稅額及扣除額。但同樣地，選擇申報扶養親屬，除了享受多增加的免稅額及扣除額之外，受扶養親屬的所得額也必須合併申報。因此，選擇申報扶養親屬是否具有節稅效果，仍必須權衡比較。**原則上，若申報扶養親屬所增加免稅額及扣除額合計大於所增加的所得額時，申報扶養親屬就具有節稅效果。**

是否申報扶養親屬？

受扶養親屬的免稅額＋受扶養親屬的列舉扣除額＞受扶養親屬的所得額
→申報扶養親屬

受扶養親屬的免稅額＋受扶養親屬的列舉扣除額＜受扶養親屬的所得額
→不申報扶養親屬

　　既然申報扶養親屬可能具有節稅效果，那麼誰才有資格作為受扶養親屬呢？目前合乎規定之受扶養親屬可區分為四種：直系尊親屬、子女、兄弟姊妹及其他親屬或家屬。受扶養親屬的身分及資格，整理如下頁表。

如果扶養之親屬為已滿20歲仍在校就學或身心障礙的子女或兄弟姊妹，於綜合所得稅結算申報時應檢附在校就學之證明或社政主管機關核發之身心障礙手冊或身心障礙證明影本，或《精神衛生法》第19條第1項規定之專科醫師診斷證明書影本備核。

在校就學的認定，是指學生完成註冊手續，入學資格經學校報主管教育行政機關核備並領有學生證者（即具正式學籍）並依學校行事曆至校上課者或其學籍在學年度內為有效之在校肄業學生始為在校就學。目前國內各大專院校所設先修班或學分班，其學生並不具有正式學籍，並不符合在校就學扶養親屬免稅額規定。

列報受扶養親屬，在實務上可能遇到彼此共同生活但登記不同戶籍的情形，這樣是否能合乎規定呢？85年時大法官解釋明確指出，所謂的「家」，在《民法》採實質要件主義，以「永久共同生活為目的同居」為要件，不以登記在同一戶籍與否來認定。也就是說，申報戶中有永久共同生活者，未滿20歲，或有就學中、無謀生能力等情形，若受扶養者或其監護人註明確受納稅義務人扶養之切結書或其他適當證明文件，也能申報減除免稅額。

身分	受扶養親屬資格
直系尊親屬	1. 年滿 60 歲；或 2. 未滿 60 歲無謀生能力
子女	1. 未滿 20 歲；或 2. 已滿 20 歲仍在校就學（當年度畢業亦可）；或 3. 已滿 20 歲身心障礙；或 4. 已滿 20 歲無謀生能力
兄弟姊妹	1. 未滿 20 歲；或 2. 已滿 20 歲仍在校就學（當年度畢業亦可）；或 3. 已滿 20 歲身心障礙；或 4. 已滿 20 歲無謀生能力
其他親屬或家屬	合於《民法》第 1114 條第 4 款及第 1123 條第 3 項之規定： 1. 未滿 20 歲；或 2. 已滿 20 歲仍在校就學（當年度畢業亦可）；或 3. 已滿 20 歲身心障礙；或 4. 已滿 20 歲無謀生能力

列報扶養其他親屬或家屬：生活資助≠扶養

個人若要扶養其他親屬或家屬，除了具有扶養具體事實外，尚需合於《民法》第1114條第4款（家長家屬相互間）及第1123條第3項規定（雖非親屬，而以永久共同生活為目的同居一家者，視為家屬），方可列報扶養。

此外，依《民法》第1115條及第1118條之規定，負扶養義務有數人時，履行義務之人有先後順序，由後順序者履行扶養義務，應有先順序者無法履行扶養義務之合理說明（例如因負擔義務而不能維持自己之生活）、後順序扶養義務之證明（如具有家長與家屬關係）及扶養具體事實。

因此，若先順序者有能力履行扶養義務，即使後順序者因能力所及，本於同宗之誼而給予生活之資助，仍不能要求作為列報扶養之依據。

《民法》成年年齡下修為18歲，個人所得稅有何影響？

立法院於109年12月25日三讀修正通過《民法》部分條文，將成年年齡下修為18歲，並設緩衝期，定於民國112年1月1日起施行。

配合成年門檻的下修，相關法規也一併修正。立法院於109年12月29日三讀通過修正《所得稅法》及《遺贈稅法》等配套法案，將成年與否的認定，直接回歸《民法》。

其中，《所得稅法》第17條有關列報扶養親屬減除免稅額的適用規定，將條文中「未滿20歲」修正為「未成年」、「滿20歲以上」修正為「已成年」。同樣自112年1月1日起施行，於113年5月報稅首次適用。

《民法》下修成年年齡為18歲後，19歲的子女屬已成年，若無在學、身心障礙或無謀生能力等情況，就無法列報受扶養親屬免稅額，且失去同一申報戶內財產交易所得損失「盈虧互抵」的權利。

但相對的，已成年子女因獨立申報綜合所得稅，作為獨立申報戶可享有額外的自用住宅購屋借款利息扣除額（每戶30萬元）、房屋租金支出扣除額（每戶12萬元）、儲蓄投資特別扣除額（每戶27萬元）、最低稅負制扣除額（每戶670萬元）、每戶海外所得未達100萬元，及特定保險死亡給付3330萬元以內免計入基本所得額、股利所得合併計稅可抵減稅額限額（每戶上限8萬元）。因此《民法》成年年齡下修為18歲，從節稅的角度來看是有利有弊，要視個案狀況而定。

免稅額及扣除額

　　綜合所得稅的應納稅額，是以綜合所得總額減除免稅額及扣除額後的「綜合所得淨額」，再乘上適用稅率來計算。因此善用免稅額及扣除額，是一般民眾最基本且普遍的節稅方式，本書接下來會介紹免稅額及扣除額的規定，並提醒一些必須注意的細節。

　　免稅額是考慮納稅義務人之基本生活需要，而給予之一定免稅金額。除免稅額之外，納稅義務人亦可列報扣除額，進一步自綜合所得總額中減除。扣除額可分為一般扣除額及特別扣除額兩種，而一般扣除額又可分為標準扣除額及列舉扣除額。

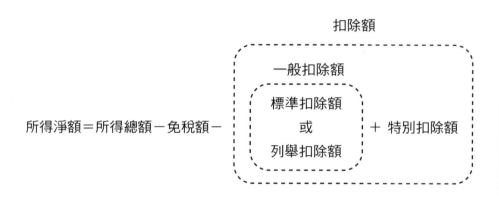

稅務小常識：基本生活費不課稅

民國105年12月9日立法院三讀通過的《納稅者權利保護法》，賦與基本生活費不課稅的明確法源及計算依據，其本法與施行細則均已於民國106年12月28日上路。

根據《納稅者權利保護法》第4條，納稅者為維持自己及受扶養親屬享有符合人性尊嚴之基本生活所需之費用，不得加以課稅。政府每年12月底前會公告當年度每人基本生活所需之費用。以109年度來說，全國每人可支配所得中位數為302,887元，換算出每人「基本生活所需費用」是18.2萬元（每人可支配所得中位數的60%）。申報綜合所得稅時，概念上是按下列兩種情況「取高者」自當年度綜合所得總額中減除。

1. 當年度每人基本生活所需之費用 × 申報戶總人數（含本人、配偶及所有受扶養親屬）。

2. 本人、配偶及受扶養親屬免稅額＋標準（或列舉）扣除額＋儲蓄投資特別扣除額＋身心障礙特別扣除額＋教育學費特別扣除額＋幼兒學前特別扣除額＋長期照顧特別扣除額。

舉例來說，一家五口的單薪家庭且採標準扣除額為例來計算，109年度基本生活費為91萬元（18.2萬元×5）；109年度的免稅額44萬元（8.8萬元×5）、標準扣除額24萬元（12萬元×2）、特別扣除額總計為12萬元，合計為80萬元，小於基本生活費91萬，則與基本生活費的差額11萬還可自綜合所得總額中減除。

免稅額

109年度免稅額為每人全年88,000元，納稅義務人、配偶及受扶養親屬每人有一個免稅額；年滿70歲的納稅義務人、配偶及受納稅義務人扶養的直系尊親屬，免稅額增加50％，為132,000元。但若申報扶養滿70歲的兄弟姊妹或其他親屬（叔、伯、舅等），免稅額仍是88,000元。

政府在消費者物價指數較上次調整年度之指數上漲累計達3％以上時，會按上漲程度調整免稅額。若想了解最近年度的免稅額，可上財政部網站或查看申報書。

	109 年度免稅額 （110 年 5 月申報適用）
納稅義務人本人、配偶、 受扶養之直系尊親屬	未滿 70 歲：88,000 元 年滿 70 歲：132,000 元
受扶養之非直系尊親屬	未滿 70 歲：88,000 元 年滿 70 歲：88,000 元

扣除額

　　扣除額是免稅額以外,另一個可以降低綜合所得稅的減除項目。扣除額包含一般扣除額及特別扣除額;其中一般扣除額又分為標準扣除額與列舉扣除額。

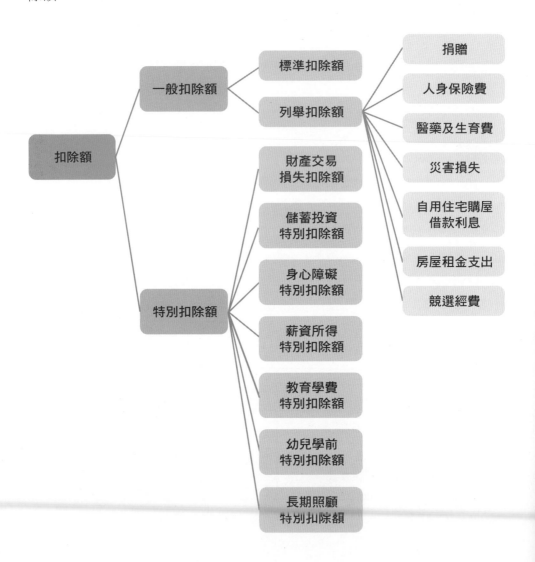

一般扣除額

　　一般扣除額分為標準扣除額及列舉扣除額兩種，申報時從中擇一採用。標準扣除額為定額減除，不需提供憑證，而列舉扣除額則需要檢附證明，供國稅局查核。因有些列舉扣除額並無金額上限，若計算後發現列舉扣除金額會高於當年度的標準扣除額，採列舉扣除會有更大的節稅效益。

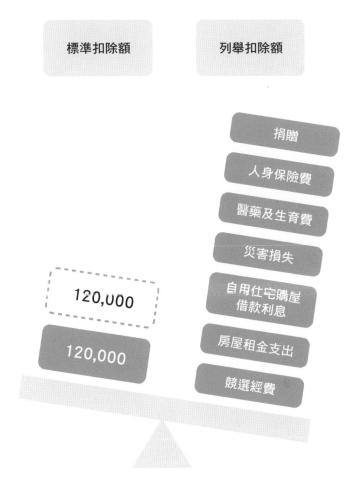

是否採用列舉扣除額？

列舉扣除額＞標準扣除額 → 採用列舉扣除額
列舉扣除額＜標準扣除額 → 採用標準扣除額

標準扣除額

列舉扣除額

120,000

120,000

捐贈

人身保險費

醫藥及生育費

災害損失

自用住宅購屋借款利息

房屋租金支出

競選經費

標準扣除額

109年度之標準扣除額為120,000元,有配偶者則是240,000元。消費者物價指數較上次調整年度之指數上漲累計達3%以上時,會按上漲程度調整標準扣除額。

	109 年度標準扣除額 （110 年 5 月申報適用）
單身之納稅義務人	120,000 元／人
有配偶之納稅義務人	240,000 元／人

列舉扣除額

列舉扣除額,依其性質可分為以下七大類:(1)捐贈、(2)保險費、(3)醫藥及生育費、(4)災害損失、(5)自用住宅購屋借款利息、(6)房屋租金支出、(7)競選經費。

不同的列舉扣除,各有其資格要件及扣除限額,應特別注意!

一、捐贈

捐贈,依捐贈對象不同,可概分以下幾類,各有不同的適用規定及限額。

(1)對教育、文化、公益、慈善機構或團體,或公益信託的捐贈:納稅義務人、配偶及受扶養親屬對合於規定之教育、文化、公益、慈善機構或團體,或公益信託之捐贈總額最高不超過綜合所得總額20％為限。

點光明燈、安太歲 ≠ 捐贈

在寺廟點光明燈、安太歲等費用,因不是完全無償,並非捐贈,所以取得寺廟開給「點光明燈」、「安太歲」等名目的收據,不得作為綜合所得稅列舉扣除額。同理,會員繳交的會費、年費等入會費性質款項,也不可列入捐贈扣除額。

（2）對政府的捐獻或有關國防、勞軍、古蹟維護之捐贈：納稅義務人、配偶及受扶養親屬對政府的捐獻或有關國防、勞軍之捐贈及對政府之捐獻，及依《文化資產保存法》出資贊助維護或修復古蹟、古蹟保存區內建築物及歷史建築物的贊助款，可核實認列，無金額限制。

（3）政治獻金：納稅義務人、配偶及受扶養親屬對政黨、政治團體及擬參選人之捐贈合計，每一申報戶可扣除之總額不得超過綜合所得總額20%，最高20萬元。個人對同一擬參選人最高10萬元。

政治獻金的捐贈，要特別注意捐贈的政黨、候選人、捐贈期間或收據格式是否符合稅法規定。

政治獻金不予認定的情況	
政黨	對政黨之捐贈，政黨推薦的候選人於立法委員選舉平均得票率未達1%者
候選人	對於未依法登記為候選人或登記後其候選人資格經撤銷者之捐贈、或捐贈的政治獻金經擬參選人依規定返還或繳交受理申報機關辦理繳庫等
捐贈期間	不符合《政治獻金法》第 12 條所規定之期間內之捐贈 《政治獻金法》第 12 條： 「擬參選人收受政治獻金期間，除重行選舉、補選及總統解散立法院後辦理之立法委員選舉，自選舉公告發布之日起至投票日前一日止外，依下列規定辦理： 一、總統、副總統擬參選人：自總統、副總統任期屆滿前一年起，至次屆選舉投票日前一日止。 二、區域及原住民選出之立法委員：自立法委員任期屆滿前十個月起，至次屆選舉投票日前一日止。 三、直轄市議員、直轄市長、縣（市）議員、縣（市）長擬參選人：自各該公職人員任期屆滿前八個月起，至次屆選舉投票日前一日止。 四、鄉（鎮、市）民代表、鄉（鎮、市）長、村（里）長擬參選人：自各該公職人員任期屆滿前四個月起，至次屆選舉投票日前一日止。 前項期間之起始日在選舉公告發布日之後者，其收受政治獻金期間自選舉公告發布之日起至投票日前一日止。」
收據格式	不符合監察院規定格式之「擬參選人政治獻金受贈收據」或「政黨、政治團體政治獻金受贈收據」正本

如何得知所捐贈的政黨得票率是否達1%？

對政黨之捐贈，是以政黨於該年度全國不分區及僑居國外國民立法委員選舉、區域及原住民立法委員選舉推薦候選人之得票率，是否達1%來判斷。如果該年度未辦理選舉，則以上次選舉之得票率為準；新成立之政黨，以下次選舉之得票率為準。

若不確定要捐贈的政黨是否符合1%得票率的門檻，可以閱讀當年度綜合所得稅申報書的說明頁，有明確列出達1%得票率門檻的政黨名單。

換柱風波！捐款給洪秀柱不得抵稅！

104年，洪秀柱成為國民黨初選中唯一登記參選的候選人，以高民調順利通過初選，並經國民黨全國代表大會中無異議鼓掌通過提名洪秀柱為國民黨總統候選人。然而，由於民調低迷及外界質疑聲浪，國民黨決定選前換將，廢止洪秀柱提名，改徵召時任新北市市長兼黨主席朱立倫參選總統。洪秀柱被提名只有90日，成為臺灣總統選舉史上，首位通過黨內初選，又被其政黨撤銷提名的總統參選人。

雖然洪秀柱一開始是國民黨推薦的參選人，但後來經過「換柱風波」，最後真正代表國民黨參選總統的參選人卻是朱立倫，洪秀柱被換掉後並未參選，不是總統大選的「擬參選人」，對洪秀柱的捐款，自然就不可以抵稅了！

（4）對私立學校之捐贈：納稅義務人、配偶及受扶養親屬依《私立學校法》第62條規定的捐贈，若有指定捐款予特定的學校法人或學校者，捐贈總額最高不超過綜合所得總額50%為限；若未指定捐款予特定的學校法人或學校者，得全數列舉扣除。

透過財團法人私立學校興學基金會對私立學校的捐款	指定學校	列舉金額不得超過綜合所得總額50%
	未指定學校	可全數列舉扣除

最後，捐贈的方式有很多種，有時候捐的不是金錢，而是物資等非現金財產。如果是將非現金財產捐贈給政府、國防、勞軍、教育、文化、公益、慈善機構或團體，依《所得稅法》第17條之4規定，除法律另有規定外，原則上應依「實際取得成本」決定申報捐贈扣除的金額。

不過，如果有以下3種情況，則國稅局會依財政部訂定的「個人以非現金財產捐贈列報扣除金額之計算及認定標準」來核定。

1. 未能提出非現金財產實際取得成本之確實憑證。

2. 非現金財產係受贈或繼承取得。

3. 非現金財產因折舊、損耗、市場行情或其他客觀因素，致其捐贈時之價值與取得成本有顯著差異。

未能提出實際取得成本確實憑證者，依財政部105年11月16日訂定發布「個人以非現金財產捐贈列報扣除金額之計算及認定標準」來計算價值並據以申報，不同財產的價值認定可參照下表。

財產類型	說明
土地、房屋	1.依捐贈時公告土地現值及房屋評定標準價格，按捐贈時政府已發布最近臺灣地區消費者物價總指數調整至取得年度之價值計算。 2.公共設施保留地及公眾通行道路之土地，依捐贈時公告土地現值之16%計算。
股票	1.上市（櫃）、興櫃：以捐贈日或捐贈日後第一個有交易價格日之收盤價或加權平均成交價格計算。 2.未上市（櫃）：以捐贈日最近一期經會計師查核簽證之財務報告每股淨值或以捐贈日公司資產淨值核算之每股淨值計算。
其餘非現金財產 （救護車、文物等）	1.以受贈政府機關或團體出具含有捐贈時時價之捐贈證明，並經主管稽徵機關查核屬實之金額計算。 2.財政部考量非現金財產類型隨時推陳出新，若財產類別未於認定標準中明訂，捐贈者可向主管稽徵機關申請核定捐贈之金額。

以繼承、遺贈或受贈取得之非現金財產捐贈，其捐贈列舉扣除金額以取得時「據以課徵遺產稅或贈與稅之價值」計算。

值得注意的是，**遺贈人、受遺贈人、繼承人捐贈財產予財團法人，因而不計入遺產總額而免予課徵遺產稅者，不得再於當年度綜合所得稅結算申報時，列報捐贈列舉扣除。**

最後，若取得成本和捐贈時價值間有不小的價差，財政部則會按照當時市場行情認定價值。

二、保險費

納稅義務人、配偶或受扶養直系親屬為被保險人之人身保險、勞工保險、國民年金保險及軍、公、教保險、學生平安保險等保險費，每人（被保險人）每年扣除數額以不超過24,000元為限。但全民健康保險之保險費不受金額限制。申報列舉扣除保險費時要記得附上保險費收據或繳納證明書正本。若由機關團體或事業單位彙繳之員工保險費（員工負擔部分），應檢附所任職單位填發之證明。

舉例來說，假設王先生今年繳了下表這幾種保險費，可分成人身保險費（不能超過24,000元）、健保費（核實認定無限額）、非人身保險（不可列報），哪些保險費可以核實全額列入扣除額中，又哪些有限額呢？

保險類別	金額	類別	可扣除金額
壽險	18,000	人身保險	合計 28,000 元，僅可認列 24,000 元
勞保費	7,000		
旅行平安險	3,000		
健保費	8,000	健保費	合計 11,000 元，可全額認列
健保補充保費	3,000		
汽車險	2,500	非人身保險	不可列入扣除額

實務上常有民眾對於保險費扣除額認定要件不熟悉而導致申報錯誤，須特別留意不適用保險費扣除額的幾個常見情況。

不適用保險費扣除額的常見情況

1. 非直系親屬：納稅義務人幫其他親屬購買保險，如兄弟姊妹、侄輩。

2. 非扶養親屬：即使是直系血親，但若子女已成年並自行報稅，就算父母仍在幫忙繳保費，也不能列舉扣除。但子女自行申報時可作為自己的扣除額。

3. 要保人與被保人非同一申報戶：基於收入費用配合原則，保險費扣除額是以「申報戶」內所發生者為限。例如女兒為父親買了人壽保險，但父親和女兒不在同一戶申報，則女兒將無法列舉扣除父親的保費。考量全民健康保險為強制性之社會保險，自108年起以被保險人眷屬身分投保之全民健康保險費，不受要保人與被保人須同一申報戶的限制。

4. 非人身保險費：旅平險、意外險，算是人身保險，只要檢附證明，皆可列舉扣除。但汽車險、住宅火險等財產保險則不行。

三、醫藥及生育費

納稅義務人、配偶或受扶養親屬之醫藥費及生育費，以付給公立醫院、全民健康保險特約醫療院、所，或經財政部認定其會計紀錄完備正確之醫院者為限，可核實認列列舉扣除額。但受有保險給付部分，不得扣除。

自101年7月6日起，進一步放寬規定。對需要因身心失能無力自理生活而須長期照護（如失智症、植物人、極重度慢性精神病、因中風或其他重症長期臥病在床等）的病患，除公立醫院、健保特約醫院外，支付其他非健保特約的合法醫療院所的醫藥費也能列報扣除額。但要特別留意，上述規定放寬的長期照護的醫藥費，並未包括長期照護費。

如因病情需要，要使用醫院所沒有的特種藥物，自行購買時要注意保留下列憑證以申報列舉扣除：

1. 醫院、診所的住院或就醫證明

2. 主治醫師出具准予外購藥名、數量的證明

3. 填寫使用人為抬頭的統一發票或收據

在大陸地區醫院就醫的醫療費用可申報綜合所得稅列舉扣除額

若納稅義務人及其配偶或受扶養親屬被派至大陸地區工作，期間在當地就醫的醫療費用，符合以下兩要件，也可以於申報綜合所得稅時列舉扣除。

1. 大陸地區醫院出具的證明

2. 大陸公證處所核發的公證書並送經財團法人海峽交流基金會驗證

醫美整形、坐月子不得列舉扣除

醫藥及生育費扣除額的立法是針對治療病痛的費用給予一些稅務減免。因此遭遇車禍、火災必須進行換膚整形手術時，只要提出合乎規定的診斷證明及收據就能少付一些稅金。反之，單純為了美容、雕塑身材的整形手術或是產後坐月子調養就不符合立法目的，因此這種費用不能拿來扣抵所得額。

四、災害損失

不可抗力之災害，指地震、風災、水災、旱災、蟲災、火災及戰禍等。納稅義務人、配偶或受扶養親屬遭受不可抗力之災害損失，可檢附相關證明列舉災害損失扣除額。但受有保險賠償或救濟金部分，不得扣除。不可抗力災害損失之扣除，應注意於災害發生後30日內檢具損失清單及證明文件，報請稅捐機關派員勘查。

災害損失稅捐減免總整理			
稅賦	申請事由	期限	附註
綜所稅	災害損失列舉扣除，如冰箱、沙發有損失。	災害發生日起30日內。	1. 受災金額在15萬元以下，請村里長證明即可。 2. 受災金額15萬元以上，則要拍照證明。 3. 可申報的災害損失扣除額，若有保險理賠及救濟金部分應先扣除。
營所稅	營利事業災害損失，如設備、存貨毀損。	災害發生日起30日內。	1. 受災金額500萬元以下，不用請國稅局勘驗。 2. 維修後仍可使用，在申報營所稅時，列報費用。
營業稅	小規模營業人可扣除未營業天數。	災害發生後。	小規模營業人因災害遭受損失無法營業者，得扣除其未營業天數，以實際營業天數查定課徵營業稅。
房屋稅	房屋毀損3成以上。	災害發生日起30日內。	1. 損毀面積達3成以上不及5成，可減半徵收房屋稅。 2. 損毀5成以上，則可全數免徵。
地價稅	因山崩、地陷、流失、沙壓等環境限制及技術上無法使用之土地。	每年9月22日前。	地價稅全免。

其他訂有災害減免稅捐的規定，還有以下稅目：
1. 貨物稅：貨物受損不能出售可退還已繳納之稅款。
2. 使用牌照稅：車輛受損導致無法行駛或報廢，可按天數計算退稅款。
3. 娛樂稅：可扣除因災害而無法營業天數再計算稅額。
4. 菸酒稅：菸酒受損無法出售，可退還已繳納的菸酒稅、菸品健康福利捐。

五、自用住宅購屋借款利息

　　民眾貸款購買自用住宅時，若能善用每年支付的利息來列舉扣除，將能省下為數不小的稅款。每年一申報戶有30萬元的限額可使用，列報自用住宅購屋借款利息支出，需符合下列條件，可分三方面來說明，分別是「自用住宅條件」、「申報限制」及「合法憑證要求」。

　　（一）自用住宅條件：

1. 房屋登記為納稅義務人、配偶或受扶養親屬所有。

2. 納稅義務人、配偶或受扶養親屬於課稅年度須在該地址辦竣戶籍登記（以戶口名簿影本為證）。

3. 無出租、供營業或執行業務使用。

　　（二）申報限制：除符合自用住宅的條件之外，申報購屋借款利息扣除額還有幾項限制：

1. 購屋借款利息之扣除，每一申報戶以「一屋」為限。

2. 以當年度實際支付的自用住宅購屋借款利息支出減去儲蓄投資特別扣除額後的餘額，申報扣除，每年扣除額不得超過30萬元。

　　例如：王大明105年度自用住宅借款利息支出180,000元，但也有儲蓄投資特別扣除額100,000元，那麼王大明105年度可以扣除的利息支出是180,000元減100,000元後所剩的80,000元。

3. 申報時還須注意，當年度同一段期間內同時有購屋借款利息及房屋租金支出者，僅能擇一申報列舉扣除，但兩者期間若未重疊，可按費用期間占全年比例分別計算限額。

　　例如：王先生當年度1到5月有租金支出60,000元，6到12月有購屋借款利息240,000元，申報綜合所得稅時可扣除的租金支出扣除額是50,000元（限額120,000×5÷12），購屋借款利息扣除額175,000元（限額300,000×7÷12）。

4. 如屬配偶所有的自用住宅，其由納稅義務人向金融機構借款所支付的利息，以納稅義務人及配偶為同一申報戶，才可以列報。

5.「增額貸款」不得列報扣除；以「修繕貸款」或「消費性貸款」名義借款者不得列報扣除，但如果確實用於購置自用住宅並能提示相關證明文件、所有權狀等，仍可列報；如因貸款銀行變動或換約者，僅得就原始購屋貸款「未償還額度內」支付的利息列報，應提示轉貸的相關證明文件，如原始貸款餘額證明書及清償證明書等影本供核。

（三）合法憑證要求：申報列舉扣除額，提出的憑證符合規定也很重要，有以下幾個要求：

1. 取具向金融機構辦理房屋購置貸款所支付當年度利息單據。

2. 利息單據上如未載明該房屋的坐落地址、所有權人、房屋所有權取得日、借款人姓名或借款用途，應由納稅義務人自行補註及簽章，並提示建物所有權狀及戶籍資料影本。

最後，自用住宅如有部分供出租、營業或執行業務使用，則僅能就住家部分計算扣除。

六、房屋租金支出

納稅義務人、配偶及受扶養直系親屬在中華民國境內租屋供自住且非供營業或執行業務使用者，其所支付之租金，每一申報戶每年扣除數額以120,000元為限，但申報有購屋借款利息者，同一期間僅能擇一扣除。應檢附的相關文件如下：

1. 承租房屋之租賃契約書及支付租金之付款證明書影本（如：出租人簽收之收據、自動櫃員機轉帳交易明細表或匯款證明）。

2. 納稅義務人、配偶或受扶養直系親屬中，在課稅年度於承租地址辦竣戶籍登記的證明，或納稅義務人載明承租之房屋於課稅年度內係供自住且非供營業或執行業務使用之切結書。

而就讀我國各級學校的學生，其宿舍費若未列報在「教育學費特別扣除額」，可以申報在租金支出扣除額中，報稅時則要附上入宿舍費收據影本，並同樣受12萬元限額限制。但如果是海外留學的租金支出，因非「中華民國境內租屋」，不能申報租金支出列舉扣除額。

另外，必須是本人、配偶或其受扶養直系親屬的房屋租金支出才能申報扣除，如果是受扶養旁系親屬（如兄弟姊妹）的租金支出不可以列為扣除額。

七、競選經費

進行政治活動所費不貲，而提供參選人稅務優惠，也包含對人民參政權給予保障的意味。

在《公職人員選舉罷免法》第41條、《總統副總統選罷法》第38條規定了各項公職選舉罷免競選經費的上限，概括來說，是以選區人口總數來決定，這也和計算競選經費扣除額限額有關。競選經費列舉扣除額規定如下：

1.《公職人員選舉罷免法》第42條：
候選人競選經費之支出，於前條（第41條：競選經費最高限額）規定候選人競選經費最高金額內，減除政治獻金及依第43條規定之政府補貼競選經費（即按得票數補貼競選費用）之餘額，得於申報綜合所得稅時作為投票日年度列舉扣除額。
各種公職人員罷免案，提議人之領銜人及被罷免人所為支出，於前條（第41條）規定候選人競選經費最高金額內，得於申報綜合所得稅時作為罷免案宣告不成立之日或投票日年度列舉扣除額。

2.《總統副總統選罷法》第40條：
自選舉公告之日起，至投票日後30日內，同一組候選人所支付與競選活動有關之競選經費，於第38條規定候選人競選經費最高金額內，減除接受捐贈後的餘額，得於申報所得稅時合併作為當年度列舉扣除額。

申報競選經費扣除額，應特別留意選舉期間的認定，是以選舉公告發布日到投票日後30日內，在這段期間的經費才可作為投票日當年度的綜合所得稅列舉扣除額。以105年1月的立委選舉為例，雖然宣傳早在投票日前半年，甚至一年前就開始，但依中選會所發布的公告日其實是104年11月13日，距離投票日不過3個月左右，與一般認知有些差異。

最後，幫讀者彙整列舉扣除額的項目、限額及資格條件，詳見前頁表格，以作為申報綜合所得稅列舉扣除額時的快速參考。

特別扣除額

無論民眾選擇標準扣除額或列舉扣除額，均可再減除特別扣除額。而目

列舉扣除額		109 年度限額 （110 年 5 月申報適用）		資格條件
捐贈	對合於規定之教育、文化、公益、慈善機構或團體的捐贈	不得超過綜合所得總額 20%		1. 納稅義務人 2. 配偶 3. 受扶養親屬
	對政府（除土地以外）之捐獻或有關國防、勞軍、古蹟維護之捐贈	無金額限制；核實認列		
	透過財團法人私立學校興學基金會捐贈	1.指定學校：不得超過綜合所得總額 50% 2.未指定學校：無金額限制		
	《政治獻金法》規定之捐贈　同一擬參選人	10 萬元／人	每一戶最高不得超過所得總額 20%，且總額不得超過 20 萬元	
	《政治獻金法》規定之捐贈　政黨或不同擬參選人	20 萬元／人		
保險費	人身保險費（人身保險、勞工保險、國民年金保險、軍公教保險）	24,000 元／人		1. 納稅義務人 2. 配偶 3. 受扶養「直系」親屬
	全民健保費	無金額限制；核實認列		
醫藥及生育費		核實認列（受有保險給付部分不得扣除）		1. 納稅義務人 2. 配偶 3. 受扶養親屬
災害損失		核實認列（受有保險賠償或救濟金部分不得扣除）		
自用住宅購屋借款利息（一屋為限）		30 萬元／戶	二者擇一；以高者申報	1. 納稅義務人 2. 配偶 3. 受扶養親屬
房屋租金支出（需自住且非供營業或執行業務用）		12 萬元／戶		1. 納稅義務人 2. 配偶 3. 受扶養「直系」親屬
競選或罷免活動經費		法定競選經費上限扣除政治獻金、政府補貼後，列報扣除		1. 納稅義務人 2. 配偶 3. 受扶養親屬

前特別扣除額有六大類：（1）薪資所得特別扣除額、（2）財產交易損失扣除額、（3）儲蓄投資特別扣除額、（4）身心障礙特別扣除額、（5）教育學費特別扣除額、（6）幼兒學前特別扣除額。

一、薪資所得特別扣除額

納稅義務人、配偶或受扶養親屬之薪資所得，109年度薪資所得特別扣除額為20萬元，110年5月申報綜所稅時適用。政府在消費者物價指數較上次調整年度之指數上漲累計達3％以上時，也會按上漲程度調整薪資所得特別扣除額。

二、財產交易損失扣除額

財產交易所得及財產交易損失，指並非為經常買進、賣出之營利活動而持有之各種財產，因買賣或交換而發生之增益或損失。列報財產交易損失，以不超過當年度申報之財產交易所得為限。當年度無財產交易所得可扣除，或扣除不足者，得在以後3年度之財產交易所得扣除。

常見的財產交易所得或損失，有以下幾種：

1.（舊制）房屋交易
2. 外匯交易
3. 出售專利權
4. 出售高爾夫球證
5. 出售未發行股票之公司股份或出資額

三、儲蓄投資特別扣除額

納稅義務人、配偶及受扶養親屬於金融機構的存款利息及儲蓄性質信託資金的收益，合計一申報戶全年扣除數額以27萬元為限。但上述適用範圍中仍有例外。金融機構的存款利息不包括免稅的郵局存簿儲金利息所得，及採用分離課稅的利息所得。

以下兩種情況所收取的利息不具儲蓄性質，也不是金融機構所發放之利息，所以也不適用儲蓄投資特別扣除額：

1. 私人間資金借貸所收取的利息所得
2. 不動產設定抵押權所產生之利息所得

四、身心障礙特別扣除額

納稅義務人、配偶或受扶養親屬如為領有身心障礙手冊或身心障礙證明者，及《精神衛生法》第3條第4款規定之病人，109年度身心障礙特別扣除額為20萬元，於110年5月申報綜所稅時適用。和免稅額、標準扣除額、薪資所得特別扣除額等情形類似，同樣會依照消費者物價指數調整身心障礙特別扣除額。

申報身心障礙特別扣除額者，應檢附社政主管機關核發之身心障礙手冊或身心障礙證明影本，或《精神衛生法》第19條第1項規定之專科醫師診斷證明書影本。

五、教育學費特別扣除額

納稅義務人就讀大專以上院校子女之教育學費每人每年之扣除數額以25,000元為限。但空中大學、空中專校及五專前三年者，不適用。

依照財政部函釋，「教育學費」指學生接受教育而按教育主管機關訂頒之收費標準，於註冊時所繳交的一切費用，包括學費、雜費、學分學雜費、學分費、實習費、宿舍費等，故宿舍費、實習費也可以申報教育學費扣除額。只是宿舍費只能在「房屋租金支出扣除額」及「教育學費特別扣除額」中擇一申報。

需提醒的是，基於要件須為納稅義務人子女之教育學費，故納稅義務人本人、配偶或申報扶養的兄弟姊妹等其他親屬就讀於大專以上院校，不能申報扣除。

另外，若已接受政府的學費補助，應該先扣除這項補助金額，比方說學費為15,000元，政府補助10,000元，就只能申報5,000元的教育學費特別扣除額。不過，公教人員領取的子女教育補助費，屬於薪資所得，而非「政府補助」，這時學費可以全數列報教育學費特別扣除額。

六、幼兒學前特別扣除額

納稅義務人有5歲以下之子女，109年度幼兒學前特別扣除額為12萬元，於110年5月申報綜所稅時適用。想要使用這項扣除額要注意適用條件，「納稅義務人」有5歲以下子女才可適用幼兒學前特別扣除額。

如果是祖孫隔代教養家庭，原則上不適用教育學費特別扣除額及幼兒學前特別扣除額，但若納稅義務人孫子女之父母均因故（死亡、失蹤、長期服

刑或受宣告停止親權情形）不能扶養其子女，而由納稅義務人（祖父母）扶養並依《所得稅法》規定列報其免稅額者，得減除該孫子女之教育學費特別扣除額或幼兒學前特別扣除額。除死亡外，其餘情形應於申報時，檢附警察局查詢人口報案單、在監證明、停止親權裁定確定證明書或其他足資證明文件。

七、長期照顧特別扣除額

政府為因應高齡化社會的長照需求，配合長照政策推動，減輕身心失能者家庭的租稅負擔，於108年度起增訂長期照顧特別扣除額，每人每年定額12萬元。納稅義務人、配偶或受扶養親屬符合下列情形之一並檢附證明文件，得依規定減除長期照顧特別扣除額：

（一）符合《外國人從事就業服務法》第46條第1項第8款至第11款工作資格及審查標準第22條第1項規定，得聘僱外籍家庭看護工資格之被看護者：

1. 實際聘僱外籍看護工者，須檢附109年度有效之聘僱許可函影本。

2. 未聘僱外籍看護工而經指定醫療機構進行專業評估者，須檢附109年度取得之病症暨失能診斷證明書暨巴氏量表影本。

3. 未聘僱外籍看護工而符合特定身心障礙重度（或極重度）等級項目或鑑定向度之一者，須檢附身心障礙證明（或手冊）影本。

（二）身心失能者依《長期照顧服務法》第8條第2項規定接受評估，其失能程度屬長期照顧（照顧服務、專業服務、交通接送服務、輔具服務及居家無障礙環境改善服務）給付及支付基準所定失能等級為第2級至第8級，且使用上開給付及支付基準服務者：須檢附109年度使用服務之繳費收據影本任一張；免部分負擔者，須檢附長期照顧管理中心公文或相關證明文件，並均須於上開文件中註記特約服務單位名稱、失能者姓名、身分證字號及失能等級等資料。

（三）身心失能者於課稅年度入住住宿式服務機構，全年達90日者：須檢附109年度入住累計達90日之繳費收據影本；受全額補助者，須檢附地方政府公費安置公文或相關證明文件，並均須於上開文件中註記機構名稱、住民姓名、身分證字號、入住期間及床位類型等資料。住宿式服務機構包含老人福利機構、國軍退除役官兵輔導委員會所屬榮譽國民之家（前二者機構之安養床皆除外）、身心障礙住宿式機構、護理之家機構（一般護理之家及精神護理之家）、依長期照顧服務法設立之機構住宿式服務類長期照顧服務機

構，及設有機構住宿式服務之綜合式服務類長期照顧服務機構。

最後，幫讀者彙整特別扣除額的項目、限額及資格條件，可作為申報綜合所得稅特別扣除額時的快速參考。

特別扣除額	109 年度限額 （110 年 5 月申報適用）	資格條件
薪資所得 特別扣除額	200,000 元／人	本人、配偶及受扶養親屬之薪資所得
財產交易損失 特別扣除額	1.不超過當年度財產交易所得 2.若當年度無財產交易所得可扣除或不足扣除，可於往後三年度財產交易所得扣除	本人、配偶及受扶養親屬之財產交易損失
儲蓄投資 特別扣除額	270,000 元／戶	1.金融機構存款利息 2.儲蓄性質信託資金收益
身心障礙 特別扣除額	200,000 元／人	本人、配偶及受扶養親屬為身心障礙者
教育學費 特別扣除額	25,000 元／人	受扶養之子女就讀大專以上院校之學費
幼兒學前 特別扣除額	120,000 元／人	1.受扶養之五歲以下子女 2.排富條款
長期照顧 特別扣除額	120,000 元／人	1.本人、配偶或受扶養親屬為符合衛福部公告須長期照顧之身心失能者 2.排富條款

值得注意的是，幼兒學前特別扣除額及長期照顧特別扣除額設有排富條款，納稅義務人有下列情形之一者不適用。

1. 經減除幼兒學前特別扣除額及長期照顧特別扣除額後，納稅義務人或其配偶適用稅率在20%以上。
2. 納稅義務人選擇就其申報戶股利及盈餘合計金額按28%稅率分開計算應納稅額。
3. 納稅義務人依所得基本稅額條例第12條規定計算之基本所得額超過670萬。

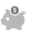 # 綜所稅之外的其他個人所得稅制

　　個人要繳的所得稅，其實不是只有每年五月申報的綜合所得稅，其實還有最低稅負制及分離課稅制度。**「綜合所得稅＋最低稅負制＋分離課稅」，才能構成完整的個人所得稅制。**接下來，我們來介紹什麼是最低稅負制及分離課稅，以及什麼情況下會適用最低稅負制及分離課稅。

最低稅負制

　　最低稅負制的正式名稱為《所得基本稅額條例》，自95年1月1日起實施，是為了使過度適用租稅減免規定而繳納較低之稅負，甚至不用繳稅的公司或高所得個人，都能繳納最基本稅額的一種制度。最低稅負制同時適用於營利事業和個人，本書主要討論個人部分。

適用對象

　　什麼時候需要繳最低稅負制中的基本稅額呢？簡單來說：

一般所得稅額 ≥ 基本稅額 → 依一般所得稅額納稅，不必繳納基本稅額
一般所得稅額 ＜ 基本稅額 → 另就兩者差額繳納基本稅額

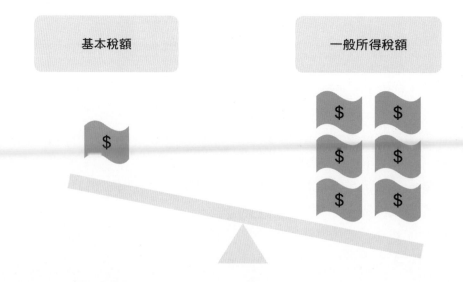

個人每年5月申報所得稅，原則上要算出兩種稅額：一個是要按《所得稅法》規定所算出之綜所稅應納稅額。綜所稅應納稅額，減除投資抵減稅額並加計股利所得按28%分開計稅之應納稅額，即為一般所得稅額；另外應依《所得基本稅額條例》計算基本所得額，再算出基本稅額。**個人當年度所要繳的稅，就是一般所得稅額和基本稅額之較高者。**

計算方式

個人最低稅負申報單位與申報綜所稅時相同，是以家戶為申報單位，所以考量是否達到最低稅負申報標準以及計算稅額時，要將申報戶中納稅義務人、配偶、受扶養親屬所得合併計算。目前個人最低稅負制的扣除額為670萬元，每遇消費者物價指數較上次調整年度之指數上漲累計達10%以上時，會按上漲程度調整。若想知道每年度扣除額調整情況，也可以多留意財政部網站每年年底公告的消息。

而最低稅負制計算公式如下：

<div align="center">基本稅額＝（基本所得額－扣除額）× 稅率</div>

基本所得額	扣除額	稅率
1. 綜合所得淨額 2. 按28%分開計稅之股利及盈餘合計金額 3. 海外所得總額 4. 受益人與要保人非屬同一人之壽險及年金險保險給付 5. 未上市櫃股票交易所得 6. 私募證券投資信託基金之受益憑證之交易所得 7. 申報綜合所得稅時減除之非現金捐贈金額 8. 其他新增減免所得稅之所得額或扣除額	670萬元	20%

為簡化稽徵，個人滿足下列其中一項條件就不用申報最低稅負制。

1. 非我國稅務居民

2. 除了「綜合所得淨額」之外，沒有其他應計入基本所得額的項目

3. 申報戶的基本所得額在670萬元以下

以下一一介紹基本所得額中各個項目。

海外所得總額

這個項目包含：

1. 未計入綜合所得總額之非中華民國來源所得

2. 香港或澳門來源所得

國外來源所得於99年1月1日才開始納入最低稅負制。一申報戶全年之國外來源所得合計數，未達新臺幣100萬元者，免計入基本所得額，達新臺幣100萬元者，其海外所得應全數計入基本所得額。

國外來源所得的種類就和綜合所得稅十大類所得相對應，有國外薪資所得、國外利息所得、國外財產交易所得、國外營利所得等。這些所得之中，由於最低稅負制未規定海外財產交易損失可從以後3年度之財產交易所得扣除，故海外財產交易有損失者，僅得自同年度海外財產交易所得中扣除。

受益人與要保人非屬同一人之壽險及年金險

要計入基本所得額的保險給付，是保險期間起始日在95年1月1日以後，而且受益人與要保人非屬同一人之人壽保險及年金保險契約所為之保險給付。根據上述範圍，也可以知道健康保險給付、傷害保險給付、受益人與要保人屬同一人之壽險及年金險給付，不用納入個人基本所得額。

須計入基本所得額的保險給付中還可以再區分成「生存給付」與「死亡給付」。生存給付全數計入基本所得額，不得扣除3,330萬元之免稅額度。死亡給付部分，一申報戶全年合計金額在3,330萬元以下免計入基本所得額；超過3,330萬元者，其死亡給付以扣除3,330萬元後之餘額計入基本所得額。

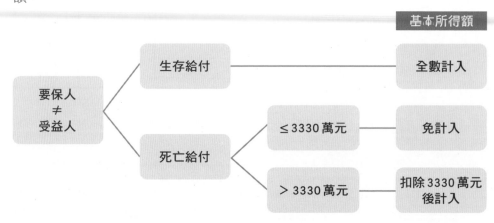

未上市櫃股票交易所得

最低稅負制自95年1月1日施行時，證券交易所得稅停徵，個人出售未上市櫃股票之交易所得必須納入基本所得額計算。102年至104年復徵證券交易所得稅，因而刪除未上市櫃股票交易所得計入個人基本所得額之規定。

105年起證券交易所得稅再度停徵，但未上市櫃股票交易所得卻未同步恢復納入個人基本所得額。為落實立法精神，同時避免未上市櫃公司大股東，將應稅的股利所得轉換為免稅的證券交易所得，或是藉由股權買賣方式移轉房地產，把應稅的公司財產交易所得與股東營利所得轉換為免稅的證券交易所得，藉此規避稅負。立法院於109年12月30日三讀修正通過《所得基本稅額條例》，重新將個人未上市櫃股票交易所得計入個人基本所得額課稅，自110年1月1日起施行（111年5月申報首次適用）。

另外，為配合我國培植新創事業公司以帶動產業轉型政策，鼓勵個人投資國內高風險新創事業公司，屬中央目的事業主管機關核定之國內高風險新創事業公司，且交易時該公司設立未滿5年者，免予計入。

私募證券投資信託基金之受益憑證之交易所得

由於私募之證券投資信託基金成立條件及投資範圍等法令規定較公開募集者更為寬鬆，且可以投資未上市（櫃）及非屬興櫃公司股票，進行租稅規劃，故將私募證券投資信託基金受益憑證之交易所得計入基本所得額，可降低租稅規避情形。由於上市、上櫃及興櫃股票，與公開募集型證券投資信託基金受益憑證之交易所得，均不計入基本所得額，故並不會對一般投資大眾及證券市場造成衝擊。

交易所得的計算，是以成交價格減去原始取得成本及必要費用後再計入基本所得額。若是交易有損失者，得自當年度私募基金受益憑證之交易所得中扣除；當年度無交易所得可扣除或扣除不足，得於發生年度之次年度起3年內，自同類型交易所得中扣除。

非現金捐贈扣除額

即依《所得稅法》或其他法律規定，於申報綜合所得稅時減除之非現金捐贈金額。而之所以會將這部分納入最低稅負制，是因為非現金捐贈的價值不太容易精確估計，容易被富人用來規避稅負。

分離課稅

「分離課稅」，是指將某部分所得排除於合併申報的綜合所得總額之外，以一定稅率課徵繳納所得稅，完稅後便不用再納入綜合所得總額中計算稅額。

分離課稅的流程，是由給付者（稅法上的扣繳義務人）在付款時就先預扣一筆稅款，代替所得者去繳稅。分離課稅的所得，納稅義務人就無需再併入綜合所得總額申報，同理，所扣下的稅款也不能用來抵減或申請退還綜合所得稅。

常見分離課稅的所得有以下幾個項目：

1. 公債、公司債或金融債券利息
2. 短期票券利息
3. 資產證券化金融商品之利息
4. 附條件交易之利息
5. 告發或檢舉獎金
6. 政府舉辦獎券中獎獎金
7. 結構型商品交易之所得
8. 房地合一稅制度之房地交易所得

採分離課稅的金融商品，大多只課徵10%稅率且不併入綜合所得總額，納稅義務人適用綜合所得稅率越高，善用分離課稅就越有節稅空間。

🐷 反避稅制度與海外資金匯回的稅務議題

2016年4月，國際調查記者同盟（ICIJ）公布巴拿馬文件（Panama Papers），披露各國富豪權貴利用租稅天堂隱藏海外資產的現象，不但引發社會大眾關注，甚至導致部分國家的政要領袖下台。雖然設立境外公司不等同逃漏稅或其他不法行為，但許多避稅手法確實與不當操作境外公司有關，在民意聲浪下，我國順勢於同年及隔年三讀通過增訂《所得稅法》第43-3

條、第43-4條及《所得基本稅額條例》第12-1條等反避稅法令，對於利用租稅天堂不當避稅的行為，賦予我國政府對其課稅的法源依據。

反避稅法令

受控外國企業制度

出於財富規劃考量、稅務考量或因早期只允許透過第三地赴大陸投資，許多個人或企業會選擇在租稅天堂設立境外公司，再由該境外公司做為投資公司從事海外基金、股票等投資操作，或做為控股公司持有實質營運的子公司股權。

在受控外國企業（Controlled Foreign Company；CFC）制度實施前，租稅天堂的投資控股公司（A公司），投資金融商品獲配之股利或利息等孳息所得，只要不分配回我國個人或公司股東，我國政府便無法對該所得課稅。同樣地，若A公司持有實質營運的子公司（B公司），B公司分配之盈餘保留在租稅天堂不分配回我國個人或公司股東，我國政府也無法對該盈餘課稅。營利事業及個人CFC制度的誕生就是為了防堵這種情況，在符合CFC的條件下，海外盈餘不分配也可能視同分配課稅。

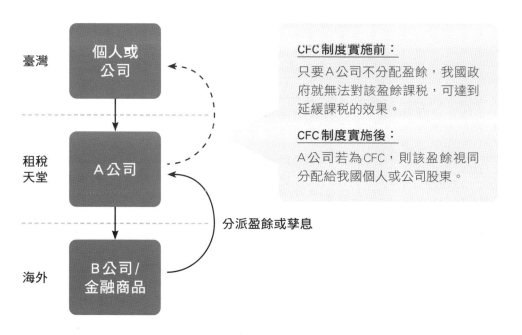

臺灣　個人或公司

租稅天堂　A公司

海外　B公司/金融商品

分派盈餘或孳息

CFC制度實施前：
只要A公司不分配盈餘，我國政府就無法對該盈餘課稅，可達到延緩課稅的效果。

CFC制度實施後：
A公司若為CFC，則該盈餘視同分配給我國個人或公司股東。

CFC制度，完整來說可以分為五個部分：（1）CFC認定原則、（2）豁免門檻、（3）課稅主體、（4）計算CFC所得及（5）避免重複課稅規定。即使租稅天堂的境外公司被視為CFC，還須判斷是否符合豁免條件及是否為課稅主體，決定是否視同分配課稅。

CFC制度總覽

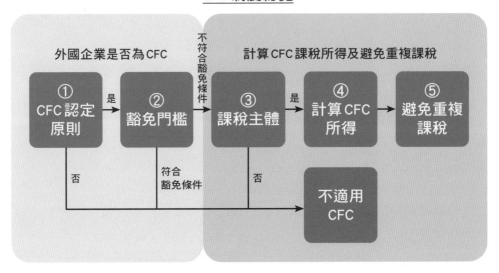

哪些境外公司會被認定為CFC呢？符合CFC定義，須滿足以下兩項條件：

1. 位於低稅負國家或地區
2. 符合股權控制或實質控制要件

CFC之定義	
位於低稅負國家或地區	符合下列情形之一即為低稅負國家或地區： 1. 該國家或地區營所稅率或實質類似稅率未超過我國營所稅稅率之70%（即≦14%）。 2. 該國家或地區僅就境內來源所得課稅，境外來源所得不課稅或於實際匯回始計入課稅。
符合股權控制或實質控制要件	營利事業（個人）及其關係人對我國境外低稅負國家或地區之關係企業，有以下情況之一： 1. 營利事業（個人）及其關係人直接或間接持有境外公司合計達50%以上。 2. 對境外公司具有重大影響力。

為落實CFC制度精神（即抓虛放實）及兼顧徵納雙方成本（即抓大放小），符合以下條件之一的外國企業，得豁免適用CFC制度：

1. CFC有實質營運活動
2. CFC無實質營運但當年度盈餘單獨及合計數 ≦ 700萬

　　CFC制度又可區分為營利事業CFC制度（營利事業股東適用）與個人CFC制度（個人股東適用），兩者最大的差異在於課稅主體及計算所得的規定。符合CFC定義且無豁免規定適用之CFC的營利事業股東，即為課稅主體，應按直接持有該CFC的持股比率及持有期間加權平均計算投資收益。個人CFC制度部分，課稅主體為直接持有CFC股權10%以上的股東，或直接持有CFC股權未達10%，但與配偶與二親等以內親屬合計直接持股達10%以上的股東。CFC之個人股東應就CFC當年度盈餘，按持股比率及持有期間計算營利所得，與其他海外所得合併計入當年度個人之基本所得額。但一申報戶全年之合計數未達100萬元者，免予計入。最後，由於海外盈餘未分配時已視同分配課稅，故實際獲配CFC股利或盈餘時，不再計入獲配年度之（基本）所得額課稅。

實際管理處所制度

　　依《所得稅法》規定，我國營利事業須就境內外所得合併課稅，但許多境外公司的實際管理處所（Place of Effective Management；PEM）其實在我國境內，我國政府卻無課稅的權利。實質管理處所制度就是為了防堵這類避稅行為，將實質管理處所在我國境內的境外公司，視為總機構在我國境內之營利事業課稅，須依法辦理營利事業所得稅暫繳、結算、未分配盈餘、所得基本稅額申報並繳納稅款，還要履行扣繳義務等其他《所得稅法》及其他相關法律規定。若外國企業同時符合CFC條件及PEM條件時，優先適用PEM規定。

「實質管理處所在境內」須同時符合3項條件如下：

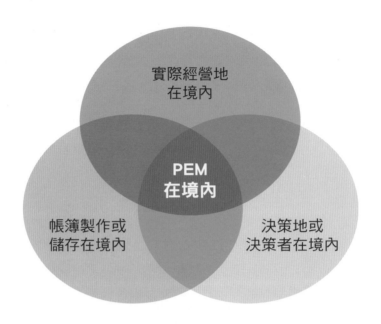

條件	說明
決策地或決策者在境內	符合以下情況之一： 1. 作成重大管理決策之處所在中華民國境內。 2. 作成重大經營管理、財務管理及人事管理決策者為中華民國境內居住之個人或總機構在中華民國境內之營利事業。
帳簿製作或儲存在境內	財務報表、會計帳簿紀錄、董事會議事錄或股東會議事錄之製作或儲存處所在中華民國境內。
實際經營地在境內	在中華民國境內有實際執行主要經營活動。

目前上述CFC與PEM制度皆尚未正式施行，財政部表示要視「兩岸租稅協協議之執行情形」、「國際間按《共同申報準則》執行稅務用途金融帳戶資訊自動交換之狀況」，並完成「相關子法規之規劃及落實宣導」後決定正式施行日期。其中CFC制度部分，財政部將於《境外資金匯回管理運用及課稅條例》施行期滿後一年內，報請行政院核定施行日期。

共同申報準則

　　過去跨國之間的金融帳戶資訊及稅務資訊不流通，因此不少納稅義務人藉此漏報海外所得或隱匿海外資產。2010年美國通過《海外帳戶稅收遵從法》（FATCA），俗稱「肥咖條款」，要求各國配合回報全球各地美國人的金融帳戶，雖然初期面臨不少質疑，但也讓世界各國注意到金融帳戶資訊自動交換的可行性。

　　2014年7月OECD發布《稅務用途金融帳戶資訊自動交換準則》（Standard for Automatic Exchange of Financial Information in Tax Matter；AEOI），主要包含《主管機關協定》（Competent Authority Agreement；CAA）及《共同申報準則》（Common Reporting Standard；CRS）兩部分，仿效FATCA的概念，目的在建立跨國間金融帳戶資訊自動交換的機制，故俗稱「全球版肥咖條款」。

　　我國亦於2017年修正《稅捐稽徵法》，賦予我國政府與他國（不含中國大陸、香港及澳門）進行自動資訊交換的法源，並於同年訂定《金融機構執行共同申報及盡職審查作業辦法》及《租稅協定稅務用途資訊交換作業辦法》，俗稱「臺版肥咖條款」或「臺版CRS」。

　　CRS上路後，稅務資訊交換的範圍及形式，將由較侷限的個案交換擴展至全面性的自動交換，個人的境外金融資產將透明化。全球版CRS的首波參與國家或地區，包含英屬維京群島、英屬開曼群島、塞席爾、安圭拉、南韓、印度、荷蘭及多數歐洲國家等；第二波參與國家或地區，包含日本、香港、澳門、中國大陸、新加坡、瑞士、薩摩亞、加拿大、澳洲、紐西蘭、馬來西亞、印尼、巴西、智利、模里西斯、貝里斯、巴拿馬、烏拉圭、汶萊及多數亞洲國家等。我國礙於國際政治情勢，採雙邊協定方式實施CRS，一一與各國洽簽主管機關協定，並以現有34個租稅協定國為優先對象，日本、澳大利亞、英國為前3個與我國簽署主管機關協定的國家。

　　隨著反避稅條款及金融帳戶資訊自動交換等反避稅制度日趨成熟，持有境外公司或境外資產的稅務風險將較以往大幅增加、申報責任也將更重、必須檢附的文件也更多，建議持有境外資產者應對其境外資產進行檢視，即早因應規劃。

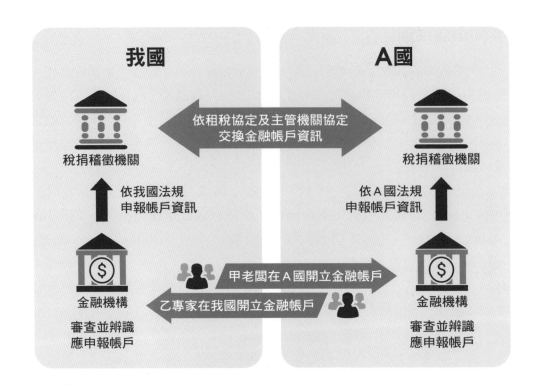

海外資金匯回的稅務議題

　　由於國際間的反洗錢浪潮、反避稅趨勢及CRS實施，加上近期中美貿易戰與境外公司經濟實質性要求，不少臺商為調整全球投資布局或因海外資金去處受限，資金回臺便成為重要選項之一。政府為吸引臺商返臺投資，推動「歡迎臺商回臺投資行動方案」提供「稅務專屬服務」，包括設立國稅局聯繫窗口提供稅務法規諮詢服務，並成立專責小組進行個案諮商。臺商企業或個人向國稅局諮詢，相關資料都可去識別化或可委任會計師向國稅局就個案匿名諮商，且不會藉此將臺商列為選查對象，希望能降低臺商的疑慮，以有溫度的溝通方式處理臺商的稅務疑義，降低稅負的不確定性。

海外資金，每年匯回670萬免稅？

許多人都有一個迷思，認為只要將海外資金分批匯回，每年匯回金額控制在670萬元以下，就可以免稅。

其實，海外資金≠海外所得。不論是綜合所得稅或最低稅負制，均是針對「所得」課稅，因此海外資金應進一步區分是本金或所得，如果匯回的資金是早先匯出的本金，自然無課稅問題。

此外，每年匯回≠每年所得。海外所得應於給付日所屬年度，而非資金匯回年度，計入個人基本所得額。海外所得即使不匯回，仍應依法申報。給付日所屬年度，依不同所得類別，分別如下：

1. 投資收益：指實際分配日所屬年度。

2. 經營事業盈餘：指事業會計年度終了月份所屬年度。

3. 執行業務所得、薪資所得、利息所得、租賃所得、權利金所得、自力耕作、漁、牧、林、礦之所得、競技競賽及機會中獎之獎金、退職所得及其他所得：指所得給付日所屬年度。

4. 財產交易所得：指財產處分日所屬年度。適用於股票交易所得者，指股票買賣交割日所屬年度；適用於基金受益憑證交易所得者，指契約約定核算買回價格之日所屬年度；適用於不動產交易所得者，指不動產所有權移轉登記日所屬年度。

最後，670萬為個人最低稅負制之扣除額，即使海外所得高於670萬，只要基本稅額低於一般稅額，仍免課徵基本稅額。

除此「稅務專屬服務」之外，財政部於108年1月31日發布台財稅字第10704681060號令，核釋個人匯回海外資金應否補報、計算及補繳基本稅額之認定原則及檢附文件規定。此解釋令為現行法令之彙總歸納，並列示本金或所得之相關證明文件參考表，以供五區國稅局統一見解及遵循。

依現行法令，我國個人稅務居民匯回海外資金，符合以下三種態樣之一，不用課徵所得稅：

1. 非屬所得的資金
2. 屬海外所得（或大陸地區來源所得），但已課徵所得基本稅額（或綜合所得稅）的資金
3. 屬海外所得（或大陸地區來源所得），未課徵所得基本稅額（或綜合所得稅），但已逾核課期間的資金

計算海外所得時，未能提出成本及必要費用證明文件者，得比照同類中華民國來源所得，適用財政部核定之成本及必要費用標準，核計其所得額。但財產交易或授權使用部分，按下列規定計算其所得額：

1. 以專利權或專門技術讓與或授權公司使用，取得之對價為現金或公司股份者，按取得現金或公司股份認股金額之70%，計算其所得額。
2. 以專利權或專門技術讓與或授權公司使用，取得之對價為公司發行之認股權憑證者，應於行使認股權時，按執行權利日標的股票時價超過認股價格之差額之70%，計算其所得額。
3. 不動產按實際成交價格之12%，計算其所得額。
4. 有價證券按實際成交價格之20%，計算其所得額。
5. 其餘財產按實際成交價格之20%，計算其所得額。

企業之收支多有保存帳冊憑證記錄，資金回臺之稅務問題相對容易釐清。若個人可區分其海外資金的性質為本金或所得，海外資金可依循財政部解釋令之規範回臺。但個人多半無記帳的習慣及保留交易憑證的義務，臺商長年在外打拼累積的個人海外資金，其來源組成複雜，可能難以明確區別為本金或所得，或因年代久遠，難以提供相關證明文件佐證，臺商多半擔憂海外資金貿然回臺，可能面臨高度的稅務風險。

有鑑於此，我國於108年7月3日三讀通過《境外資金匯回管理運用及課稅條例》（俗稱境外資金匯回專法），自108年8月15日施行，專法施行之日起二年內（即110年8月14日前）匯回之境外資金得選擇適用專法課稅。若個人的境外資金有辨識所得金額困難致無法完納稅捐的問題，可考慮於專法落日前

匯回資金以適用優惠稅率。

《境外資金匯回專法》不要求納稅義務人區分本金及所得，而是對於匯回之境外（含大陸地區）資金統一以優惠稅率課稅，第1年匯回稅率8%；第2年匯回稅率10%，由銀行於資金匯入專戶時扣取稅款。匯回之境外資金若於期限內完成實質投資，可向國稅局申請退還50%稅款，即稅率減半。

境外資金匯回管理運用及課稅條例之申請窗口及流程

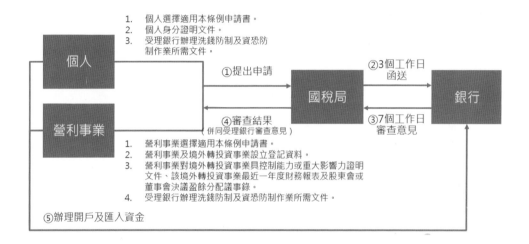

境外資金匯回享有優惠稅率的同時，資金運用及流向必須接受控管，避免炒房、炒股或炒匯，並期望引導至實質投資促進產業發展。匯回之資金應存入金融機構專戶，除由經濟部核准用於興建或購置供自行生產或營業用建築物外，不得用於購置不動產或不動產證券化商品。專法允許匯入金額的5%可自由運用（但不得用於購置不動產及不動產證券化商品），其餘95%資金除進行實質投資或金融投資可提前動撥外，應於外匯存款專戶內存放達5年，屆滿5年後第6年得提取1/3，第7年得再提取1/3，第8年得全部提取。

實質投資，可區分為直接投資及間接投資。若採直接投資產業，應於2年內完成（得展延2年），投資計畫支出範圍以興建或購置供自行生產或營業用建築物（不含土地）、軟硬體設備或技術、其他與投資計畫相關之必要支出為限；若透過創投或私募股權基金間接投資「重要政策領域產業」，投資

期間應達4年，且該創投或基金投資重要政策產業應達一定比例。

　　所謂重要政策領域產業，指5+2產業（智慧機械、物聯網、綠能科技、生技醫藥、國防、循環經濟、新農業產業）、製造業（電子零組件製造業、電腦電子產品及光學製品製造業、電力設備及配備製造業、高值化石化及紡織業、基本金屬製造業、運輸工具及其零件製造業）、服務業（資通訊服務業、積體電路設計業、電信業、批發及零售業、運輸及倉儲業、住宿及餐飲業）、發電業及天然氣事業、長期照顧服務事業、文化創意產業六項。

　　金融投資的上限為25%，並應於信託專戶或證券全權委託專戶從事金融投資。金融投資之範圍，以國內有價證券、在我國期貨交易所進行之證券相關期貨選擇權交易、國內保險商品為限。投資國內有價證券及國內保險商品的範圍，以下列為限：

國內有價證券
1. 政府債券、募集發行之公司債、金融債券及國際債券 2. 上市、上櫃或興櫃公司股票。但不包括私募股票 3. 上市、上櫃認售權證 4. 證券投資信託事業募集發行之證券投資信託基金受益憑證 5. 期貨信託事業募集發行之指數股票型期貨信託基金受益憑證 6. 證券商發行之指數投資證券

國內保險商品
1. 傳統型分期給付即期年金保險 2. 利率變動型分期給付即期年金保險 3. 無生存保險金且符合一定保障比例之傳統型人壽保險。但不包括萬能及利率變動型人壽保險 4. 健康保險（不包括生存保險金） 5. 傷害保險（不包括生存保險金） 6. 長期照顧保險 7. 實物給付型保險 8. 健康管理保險 9. 小額終老保險

　　值得注意的是，若違反規定自專戶提取資金、自專戶提取資金應從事實質投資卻移作他用、違反規定用於購置不動產或不動產證券化商品，須按稅率20%（最低稅負制稅率）補繳差額10%或12%的稅款。

　　總結來說，對於海外資金匯回與吸引臺商回臺投資，財政部祭出三支箭：（1）國稅局稅務專屬服務窗口，主要為協助我國企業釐清稅務疑義，降

低稅負不確定性，引導我國企業海外分公司或轉投資公司之資金回臺；（2）財政部台財稅字第10704681060號令，核釋個人匯回海外資金應否補報、計算及補繳基本稅額之認定原則及檢附文件規定；（3）境外資金匯回專法，對於匯回資金不要求區分本金及所得，統一以優惠稅率課稅，但其資金必須受控管。

　　本節最後，附上個人匯回海外資金之課稅分析流程圖。個人匯回海外資金，可透過6個步驟分析資金匯回所適用的稅務規定：（1）評估區分資金構成性質之可行性、（2）辨認資金構成性質、（3）區分課稅年度、（4）確認稅務居民身分、（5）檢視申報情形及（6）舉證成本費用。若個人取自大陸地區來源所得，原則上亦適用此分析流程，但大陸地區來源所得應適用綜合所得稅，而非最低稅負制。

個人匯回海外資金之課稅分析流程圖

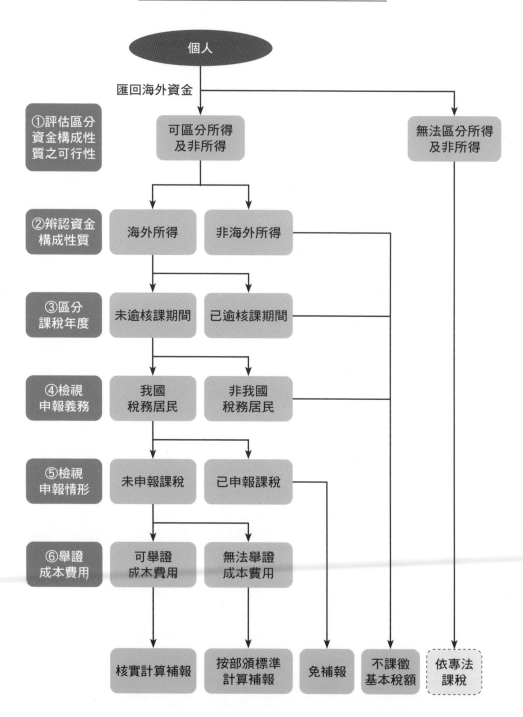

個人

匯回海外資金

①評估區分資金構成性質之可行性
- 可區分所得及非所得
- 無法區分所得及非所得

②辨認資金構成性質
- 海外所得
- 非海外所得

③區分課稅年度
- 未逾核課期間
- 已逾核課期間

④檢視申報義務
- 我國稅務居民
- 非我國稅務居民

⑤檢視申報情形
- 未申報課稅
- 已申報課稅

⑥舉證成本費用
- 可舉證成本費用
- 無法舉證成本費用

核實計算補報

按部頒標準計算補報

免補報

不課徵基本稅額

依專法課稅

常見的不當稅務規劃

持有外國護照免稅？

新聞媒體不時報導我國稅制獨厚外國人，造成「假外資」盛行，或是傳聞某上市櫃公司老闆入新加坡籍。聽起來，似乎持有一本外國護照，變身外國人就是免稅或較節稅？

其實，**轉換國籍不等於轉換稅務居民身分。**

我國所得稅的課稅規定並非以「國籍」區分本國人或外國人，而是以「稅務居民」區分居住者或非居住者。居住者可能多數為本國人，但外籍人士也可能是居住者。而非居住者，可能多數為外籍人士，但也可能有本國人。再者，入籍他國但未放棄我國護照，也只是由單一國籍變為雙重國籍，仍不能否定為本國人的事實。

不同稅務居民身分，稅務申報的程序及計算稅金的方式才會不同！轉換稅務居民身分，固然是部分富人的節稅方式之一，但應注意利用假外資身分不當避稅，可能構成《稅捐稽徵法》第41條的以詐術或其他不正當方法逃漏稅捐，處五年以下有期徒刑、拘役或科或併科新臺幣六萬元以下罰金。

房屋增額貸款利息列報扣除額

實務上常發現有民眾向原貸款銀行償還購屋借款，轉向其他金融機構辦理轉貸同時增加貸款金額，並於綜合所得稅申報時列報增貸借款利息扣除額。

其實依《所得稅法》購屋借款利息列舉扣除額規定，納稅義務人、配偶及受扶養親屬購買自用住宅，向金融機構借款所支付之利息，其每一申報戶每年扣除數額以30萬元為限。依法條文義可以知道，以房屋貸款利息申報列舉扣除額，應以「購買自用住宅」為目的向金融機構貸款為限。因此，如果因為貸款銀行變動或換約者，仍僅得就原始購屋貸款「未償還額度內」支付之利息列報為限。增貸金額支付之利息非屬原來購屋貸款衍生，國稅局審查時會將這種增額貸款所產生的利息支出剔除，並補徵稅款。

舉例來說：民眾向原貸款銀行償還購屋借款金額500萬元，再向其他金融機構辦理轉貸並增加貸款金額至700萬元，其中新增200萬元金額，即非屬用於最初「購屋」之貸款，故在向其他金融機構辦理轉貸同時增加貸款金額後，原500萬元貸款額度內所生利息支出仍可申報列舉扣除額，另增額200萬元所生利息支出不可以申報列舉扣除額。

虛報扶養親屬

綜合所得稅，是以減除免稅額及扣除額後的「綜合所得淨額」，再乘上適用稅率後計算應納稅額。善用免稅額及扣除額，無疑是個人節稅的重要法門。但有些民眾會將無實際親屬關係者一併申報虛列免稅額，或者列報《所得稅法》規定的其他親屬或家屬，卻沒有同居以及實際扶養情形，這時除了補稅之外，還要處以罰鍰，得不償失。

舉例來說：王先生於申報綜所稅時，將在學的姪子遷入戶籍，甚至列報為其子女，查核時國稅局發現姪子均在外縣市住宿、求學，並沒有和王先生共同生活，也非子女，不符合法令所要求的條件，因此王先生除了補稅之外，其虛列扶養親屬部分可能另依情節輕重分別處以罰鍰或按不正當方法逃漏稅捐，移送法院追究刑責。

由於國稅局能充分掌握納稅義務人的戶政資料，查核時只要比對親屬資料就能發現異樣，進而詳細追查，千萬別以類似手段不法逃稅。

漏報海外所得

民國99年以前的海外所得免稅，納稅義務人並無申報海外所得的義務。自99年起的海外所得納入最低稅負制，但許多民眾仍習慣不申報或刻意漏報海外所得。雖然國稅局對於掌握海外所得的管道雖不如我國來源所得來得多，但並非完全查不到，國稅局仍可透過多重管道掌握納稅義務人的海外所得，例如：（1）中央銀行結匯資料、（2）外國公開資訊、（3）國稅局過去稽查紀錄或稅務申報紀錄、（4）投審會查核對外投資時的相關資料、（5）透過國內金融機構投資海外金融工具。《共同申報準則》（CRS）上路後，海外

的金融帳戶資訊可能直接自動交換回台灣，更是大幅增加未如實申報海外所得的稅務風險，不可心存僥倖才是。

利用他人名義分散所得

由於綜合所得稅是採累進稅率，所得越高者適用稅率越高，因此利用人頭避稅，分散個人所得的現象時有所聞，諸如利用人頭來分散薪資所得、分散股利所得或漏報收入。

為了防止公司商號利用人頭虛報薪資逃漏稅，國稅局已經運用電腦提供異常薪資所得查核清單，對利用人頭列報薪資的公司商號，全面選案查核。一般人的薪資所得水準不難判斷，因為一個人的工作能力有限，不可能同時在多個單位工作，若個人受領薪水每月10萬元以上超過5筆，似乎有違一般常情。此外，許多人頭與公司股東或員工具有一定的親屬關係（如配偶或姪子等），且當年度申報所得極低或無應納稅額，若實際查核資金流程，多半可發現有資金回流的現象。

《洗錢防制法》新制自106年6月28日施行後，運用人頭帳戶進行租稅規避或逃漏稅，除了可能觸犯《稅捐稽徵法》以詐術或其他不正當方法逃漏稅捐，處五年以下有期徒刑、拘役或科或併科新臺幣六萬元以下罰金外，還可能構成洗錢罪。依利用人頭的方式不同，還可能另外涉及違反《公司法》、《銀行法》、《刑法》等法律，不可不留意「人頭」所衍生的稅務及法律風險。

 # 所得稅的節稅規劃

善用夫妻各類所得分開計稅

　　過去，因為綜合所得稅申報要求將夫妻所得合併計稅或薪資所得分開計稅，這樣一來結婚後雙方合計的所得額因為被另一半加總後墊高，不得不適用更高的稅率級距。103 年起綜合所得稅允許夫妻各類所得分開計稅，對納稅義務人來說又多了一個節稅的空間。

　　在計算各類所得「分開計稅者」之應納稅額時，應減除該各類所得「分開計稅者」的免稅額、薪資所得特別扣除額、財產交易損失特別扣除額、儲蓄投資特別扣除額、身心障礙特別扣除額，其他符合規定的免稅額和扣除額一律由「未分開計稅者」申報減除。另外，和薪資所得分開計算時相同，未成年子女的所得額、免稅額、扣除額也要算在未分開計稅者的部分。

第一步：計算分開計稅者之應納稅額。

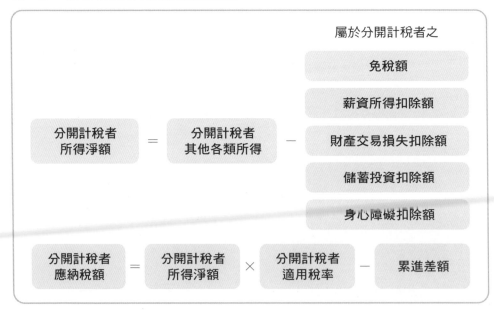

第二步：計算未分開計稅者之應納稅額。

未分開計稅者
所得淨額 = 家戶綜合
所得總額 − 分開計稅者
其他各類所得 − 家戶剩餘之免
稅額、扣除額

未分開計稅者
應納稅額 = 未分開計稅者
所得淨額 × 未分開計稅者
適用稅率 − 累進差額

在各類所得分開計算時，須注意兩點：

1. 個人財產交易損失扣除額只能減除個人的所得，不得減除他人的財產交易所得。

例如：丈夫當年度有財產交易所得10萬元、財產交易損失30萬元；妻子則有財產交易所得8萬元，當年度兩人財產交易所得各有多少？

	夫	妻
財產交易所得	10 萬元	8 萬元
財產交易損失	30 萬元	0 元
淨額	-20 萬元	8 萬元
計入綜合所得總額時	個人財產交易損失，扣除個人當年度財產交易所得後若有餘額，須留在未來 3 年使用。	妻子之財產交易所得為 8 萬元，計入妻子個人之綜合所得總額。
附註	1. 只有採各類所得分開計稅時，才有夫妻各自財產交易所得、損失不可互抵的限制。 2. 若隔年度改採合併計稅或薪資所得分開計稅，則 20 萬元的財產交易損失，在這兩種計稅方式下，就不用區分財產交易所得、損失各屬於誰，可直接扣除家戶中所有財產交易所得。	

2. 儲蓄投資特別扣除額部分，若全戶利息所得超過27萬元，則須注意扣除的順序：應由「未分開計稅者」及「受扶養親屬」就其利息所得在27萬元限額內先予減除，減除後如有剩餘，再由「分開計稅者」減除。

由於每個家庭及其成員的所得類別分布不同，夫妻各類所得分開計稅的方式不必然最省稅，仍應將十種計稅方式試算比較，選擇最適合的方式。

薪資所得擇優選擇定額或核實減除

納稅義務人於申報綜合所得稅時，薪資所得者不分行業類別，均可選擇減除定額之薪資所得特別扣除額或核實減除職業專用服裝費、進修訓練費及職業上工具支出等三項必要費用。那麼薪資所得者該如何選擇較有利呢？

原則上，年度薪資收入總額在222萬元以下者，建議直接選擇定額20萬的薪資所得特別扣除額。由於三項必要費用均有限額3%，222萬的9%（3% × 3）為19.98萬仍小於薪資所得特別扣除額20萬，且選擇薪資所得特別扣除額不必檢附憑證供國稅局查核認定，故年度薪資收入總額在222萬元者應選擇薪資所得特別扣除額較有利。

至於年度薪資收入總額在223萬元以上者，是否選擇核實減除較有利呢？答案是不一定。首先，三項必要費用的適用規定較嚴格，以與提供勞務直接相關且由所得人實際負擔之必要費用為限（與職務上或工作上取得薪資收入無直接相關或非必要性之支出，不得自薪資收入中減除），薪資收入總額在223萬元以上者，符合條件的三項必要費用支出仍可能低於薪資所得特別扣除額。

此外，三項必要費用的限額並非均以薪資收入總額的3%計算，職業專用服裝費及職業上工具支出的限額，為從事該職業薪資收入總額之3%，因此實際限額並非薪資收入總額的9%。舉例來說，小亞擔任模特兒的薪資收入為100萬，並為此購置專用表演服；晚上兼職授課薪資收入為123萬，並為備課購買書籍；同時有參加合格單位進修課程。小亞若採薪資所得費用核實減除，可減除的上限並非20.07萬（223萬 × 9%），而是僅13.38萬（100萬 × 3% + 223萬 × 3% + 123萬 × 3%）。

調整收入實現時點

個人綜合所得稅是採「現金收付制」，即按照現金收支的時點來判定所得及費用歸屬年度。同時，綜合所得稅是採累進稅率，可以透過調整收入實現的時間點，讓所得實現在稅率較低的年度來節稅。例如：房東可以提早或延後收租金的時點。此外，財產交易損失扣除額有一定的時效，當年度無財產交易所得可扣除或扣除不足者，只能在以後3年度之財產交易所得扣除，如果時效即將屆滿，也可以選擇提前出售財產，實現財產交易所得。

自提勞工退休金

很多人只記得雇主必須提撥6％勞工退休金，但卻忘了或根本不知道，其實勞工自己也能自願提撥最高6％薪資至勞工退休金帳戶。

自願提繳勞工退休金，有幾個節稅的效益。第一，勞退自提的部分，當年度不用課稅，可以自當年度個人綜合所得總額中全數扣除，直到請領退休金時才需併入退職所得課稅；第二，分年領取退職所得每年在78.1萬以下免稅，遠高於薪資所得扣除額，遞延課稅其實有可能根本課不到稅；最後，若是退職所得仍須課稅，退休後收入往往較在職時低，可能適用較低的綜合所得稅率。

越是高所得的高薪白領，適用的綜所稅率越高，選擇自願提繳勞工退休金的節稅效益越大。

轉換所得類別

儘管目前薪資所得者除選擇薪資所得扣除額定額減除外，亦可選擇特定費用核實自薪資收入中減除，但特定費用僅限職業專用服裝費、進修訓練費及職業上工具支出等三項支出且均有限額。此外，多數受薪階級的職業專用服裝費、進修訓練費及職業上工具支出金額通常都不高，可能三項金額加總仍低於薪資所得扣除額（109年度均為20萬）。執行業務者或公司的收入，均可減除成本及必要費用後計算所得額，或採定率減除的方式計算所得額。當你在業界累積一定名聲，收入較高時，就可以考慮轉換跑道自己接案子賺

取執行業務所得或者開公司賺取營利所得。此外，投資股票的股利所得為應稅所得，也可以考慮透過除權息前賣出，除權息後買回，將應稅的股利所得轉換為免稅的證券交易所得。

善用盈虧互抵

談到綜合所得稅的「盈虧互抵」，多數人第一個會聯想到「財產交易所得」。

在綜合所得稅或最低稅負制規定中，財產交易若有損失都可以在當年度申報的財產交易所得中扣除。只是前者的財產交易損失若當年度沒用完，還可以扣除未來3年的財產交易所得；但後者的海外財產交易損失，就僅限於扣除當年度的海外財產交易所得。

除了財產交易所得之外，如果一個申報戶中的夫妻都是具有專門職業，其中一人當年度有虧損，也可以用來扣除同一年度另一人的所得。不過有些條件限制，用以下案例來說明：

丈夫	妻子	是否適用
醫師獨資經營醫院（執行業務所得）	經營醫院附設護理之家（其他所得）	不適用，因所得類別不同
經營建築師事務所（執行業務所得），依法設帳記載並經國稅局核實認定虧損	經營地政士事務所（執行業務所得），並未設置帳冊、保存文據，經國稅局依財政部頒訂之收入、費用標準核定所得	不適用，兩人之事務所均需依法設帳，並經核實認定損益。
經營幼稚園（其他所得），依法設帳記載並經國稅局核實認定虧損	經營托育中心（其他所得），依法設帳記載並經國稅局核實認定虧損	適用

總結而言，兩人所得類別必須相同。而且適用盈虧互抵的情況對帳務的要求較高，皆應依規定設帳，詳細記載業務收支項目，業務支出應取得確實憑證，帳簿及憑證最少應保存5年，以供稽徵機關查核認定。

第二章

富爸爸窮爸爸的稅務指南

投資理財的節稅規劃

投資理財，在臺灣幾乎是全民運動。坊間的理財書籍、雜誌、電視節目，都是暢銷書排行榜及高收視率的常客。從專業投資人到菜籃族，莫不熱衷投資理財。尤其機器人理財興起後大幅降低理財門檻，小資族也可以享有銀行提供的財富管理服務，依你的需求及風險屬性規劃完整的投資組合。

事實上，對於多數受薪階級，要僅靠薪水養家活口並準備足額的退休金，難度很高。即使是高薪白領，辛勤工作累積的財富在退休後面對未知的長壽風險時，資產或退休金也可能有坐吃山空的一天。

因此，唯有良好的個人理財規劃，才能夠讓財富累積更有效率，甚至達到財富自由的目標。坊間的理財專家不少，然而懂得投資所涉及稅務問題的專家卻不多。但良好的投資績效若無適當的稅務規劃，可能真正拿到投資人口袋的「稅後報酬」反而不如另一個績效表現較差的投資方案。因此，**投資的「稅後報酬」或「稅後報酬率」才是真正衡量個人投資績效的指標**。因此，本章將介紹各項常見的投資理財工具及其衍生的相關稅務議題。

10%左右	預期報酬	1%左右
高風險	風險	低風險

期貨		基金 或 ETF			政府公債	
	股票		投資型 保單			定存
選擇權		REITs			短期票券	

💰 資本利得投資法 vs. 現金流投資法

投資獲利不外乎透過賺取「資本利得」或「現金流」兩種方式。

「資本利得投資法」是指靠買賣賺取價差來獲利。不管是股票、債券、房地產都可以透過類似商品交易的方式來操作獲利。投資股票甚至可以「當沖」，也就是在同一天內買賣同一支股票，靠高頻率交易賺錢。

「現金流投資法」則是買進金融商品或房地產後長期持有，期望賺取定期回報的股利、利息或租金。以投資股票來說，相對於「當沖客」，另一個極端就是「存股族」。「存股族」會挑選股價波動較小，歷年穩定配息且配息率高的公司來投資，像曾經的「中鋼」或至今仍受存股族喜愛的「中華電信」都屬於這類型。

其實，「資本利得」或「現金流」這兩種投資理財方式，恰好可以對應到稅法上不同的所得類別。例如，買賣股票的資本利得就是稅法上的「證券交易所得」，而公司配發的股息則是「營利（股利）所得」。**了解不同理財商品及不同投資方式（資本利得投資法和現金流投資法）所對應的所得類別，是進入投資理財稅務的第一步。**

資產	資本利得	現金流
股票	證券交易所得	股利所得
債券	證券交易所得	利息所得
基金	證券交易所得	股利／利息所得
外幣	財產交易所得	利息所得
房地產	財產交易所得	租賃所得

投資稅務指南：存款利息

存錢儲蓄，將存款存放於郵局或銀行，是許多人從小被教育的理財方式。透過存款於郵局或銀行來賺取利息所得，是最安全也是最有保障的投資方式[1]。

個人於郵局開立存簿儲金帳戶，存款本金在100萬元以下部分，按活期儲金利率給付的利息為免稅所得，而存款本金超過100萬元以上部分，郵局不給付利息，故亦無所得的問題。但應注意的是，多數民眾常誤以為只要是郵局給付之利息都屬免稅所得，事實上，**若以定期存款方式存入郵局，按定存利率給付之利息，則為應稅利息所得**，應併計入每年五月綜合所得稅申報的綜合所得總額。

銀行存款，一般可分為三大類：（1）活期性存款、（2）定期性存款及（3）支票存款。活期性存款，又可區分為「活期存款」及「活期儲蓄存款」，共同的特色為可隨時存入或提領存款，採機動利率計息，存款帳戶並可作為公用事業費用、稅款、信用卡帳款及其他各項費用的自動扣款帳戶。「活期存款」及「活期儲蓄存款」的主要差別，在於「活期儲蓄存款」的開戶對象限個人（自然人）與非營利法人，一般而言「活期儲蓄存款」的存款利率會高於「活期存款」的利率，個人一般選擇開立「活期儲蓄存款」帳戶。

活期性存款雖然存提方便，但相對地，利率較低，因而投資收益較低。定期性存款，無法隨時存入或提領存款，但利率較活期性存款高，因而投資收益較高。定期性存款的利率又可分為「固定利率」及「機動利率」兩種。若預期未來利率將下降，可選擇固定利率，確保收益。反之，若預期未來利率將上揚，可選擇機動利率，取得更高的收益。

定期性存款，同樣可區分為「定期存款」及「定期儲蓄存款」，共同的特色為無法隨時存入或提領存款。「定期存款」採單利計算利息，按月領息、

1 　自100年1月1日起，每一存款人在國內同一家要保機構之存款本金及利息，合計受到最高保額新臺幣300萬元之保障。存款保險是由吸收存款金融機構（要保機構）向中央存款保險股份有限公司（中央存保公司）投保並繳付保險費的一種政策性保險，存款人不需繳付任何保險費。倘若要保機構經其主管機關勒令停業，中央存保公司將在最高保額內，依法賠付存款人，以保障存款人權益並維護金融安定。

到期一次領回本金。「定期儲蓄存款」的開戶對象限個人（自然人）與非營利法人，其型態可概分為「存本取息」、「整存整付」及「零存整付」三種。

1.存本取息：採單利計息，按月領息，到期一次領回本金。

2.整存整付：採複利計息，一次存入本金，到期一次領回本金加利息。

3.零存整付：採複利計息，多次存入本金，到期一次領回本金加利息。

活期性存款及定期性存款對存款人而言，均會產生利息所得。支票存款不計息，故無利息所得的問題。

利息所得，視所得來源地（境內或境外）不同，有不同的稅務申報方式及適用稅率。取自我國各級政府、我國境內之法人及我國境內居住之個人之利息所得，為境內來源所得。個人於境內金融機構各種存款的利息所得，及以定期存款方式存入郵局，按定存利率給付之利息，都屬應稅利息所得，應併計入每年五月綜合所得稅申報的綜合所得總額。

個人取自境外（如：新加坡、美國）金融機構存款之利息所得，非屬中華民國來源所得，不需併計入綜合所得總額，而應適用最低稅負制。值得注意的是，個人取自大陸地區金融機構存款之利息所得，應併同臺灣地區來源所得課徵所得稅（在大陸地區已繳納之稅額，得自應納稅額中扣抵）。但個人取自香港或澳門金融機構存款之利息所得，視同海外所得，適用最低稅負制。

存款／貸款	說明	利息所得
國內存款	郵政儲金活期存款利息所得 （存款本金 100 萬元以內）	免稅
	郵政儲金定期存款利息所得 金融機構各種存款利息所得	綜合所得稅 0～40%
海外存款	海外所得，適用最低稅負制	最低稅負制 20%
大陸存款	《兩岸人民關係條例》第 24 條	綜合所得稅 0～40%
港澳存款	《香港澳門關係條例》第 28 條	最低稅負制 20%
私人借貸	不適用儲蓄投資特別扣除額	綜合所得稅 0～40%

最後，個人的資金融通，有時難免涉及親朋好友之間的私人借貸。債權人借款給債務人所取得之利息所得，仍應併計入綜合所得總額申報綜合所得稅，但應留意私人借貸取得之利息所得並不適用儲蓄投資特別扣除額。

節稅小撇步：善用免稅利息所得＋聰明配置境內外存款

儲蓄投資特別扣除額為每戶27萬元，依目前定期儲蓄存款一年的利率還不到1.5％，換算存款本金需要有約2,500萬元至3,000萬元以上時的存款利息所得才會課到稅，因此許多民眾會認為存款多寡並不影響個人稅負。

然而，多數人忽略的是，同一申報戶若有購買自用住宅並支付房貸利息，列舉自用住宅購屋借款利息扣除額應以自用住宅購屋借款利息支出減去儲蓄投資特別扣除額後之餘額申報扣除，並以30萬元為限。

舉例來說，若房貸利息支出36萬元，銀行存款利息收入16萬元，可申報自用住宅購屋借款利息支出扣除金額不是36萬元，也不是30萬元，而是只有20萬元。

・自用住宅購屋借款利息支出　　36萬元

・銀行存款利息收入　　　　　　16萬元

・可申報利息支出扣除金額　　　20萬元

若適當地透過配置存款於郵局存簿儲金帳戶或海外帳戶，不僅利息所得可能仍然維持不需要繳稅，並同時享有較高的自用住宅購屋借款利息支出扣除額。

投資稅務指南：外匯交易

雖然透過存款於郵局或銀行來賺取利息所得，是最安全也是最有保障的投資方式。但畢竟定存利率不過1％多，微薄的利息報酬可能趕不上通貨膨脹物價上漲的速度，存款儲蓄可能存不到錢，反而是實質可支配所得降低。

外幣定存的利率會根據幣別而有所不同，通常會跟著外幣國家的利率連動。目前許多外幣定存享有較臺幣定存優惠的存款利率。如果本身持有外幣，可以直接用外幣存款。若沒有的話，可以先將臺幣兌換成外幣存入，到期或解約時再將外幣換回成臺幣。

外幣定存的投資收益除了利息（現金流）之外，還可能賺取來自幣值轉換的匯兌收益（資本利得）。若預期外幣未來升值，透過外幣定存不但賺得較高的現金流，更可因為外匯交易創造額外的資本利得。定存雖然是保本的產品，但匯率卻是雙面刃，可能有匯兌收益，也可能有匯兌損失。

個人在國內的外幣存款利息，本質上仍為取自我國境內金融機構之利息，屬境內來源所得。同理，匯兌收益亦為我國境內財產交易之增益，亦屬境內來源所得。因匯率波動而產生的匯兌收益或損失，為稅法上的財產交易所得或損失。當發生匯兌損失時，虧損金額得自當年度財產交易所得中扣除，當年度無財產交易所得可扣除，或扣除不足者，得以以後3年度的財產交易所得扣除。匯兌損益，銀行不會列單申報扣（免）繳憑單，個人應自行計算損益，申報綜合所得稅。

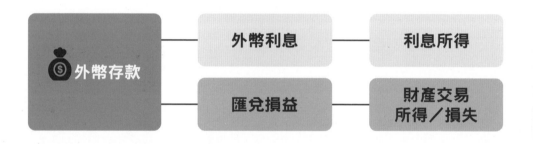

OBU帳戶是什麼？

OBU（Offshore Banking Unit）是指「國際金融業務分行」，一般俗稱境外金融中心，是我國政府為加強國際金融活動，建立區域性金融中心，以吸引國內外法人投資之金融單位。

OBU銀行帳戶的開戶對象限持有外國護照且在中華民國境內無住所之個人，及依外國法律組織登記之法人。相較於國內存款帳戶，OBU帳戶的存款利息所得免了扣繳，且OBU帳戶視為臺灣境外之銀行帳戶，資金調度不受本地外匯管理條例等規定限制，具有較高的隱密性。

🐷 投資稅務指南：債券及短期票券

認識債券

　　債券為各級政府、金融機構、公司組織等法人，在資本市場籌措中長期資金所發行的有價證券。債券依發行人不同可區分為三大類：（1）政府公債、（2）公司債、（3）金融債券。

政府公債

　　政府公債（Government Bond）是政府為籌措資金所發行的債券，分為中央政府公債及地方政府公債。政府公債的債務人為中央或地方政府，由政府編列預算還本付息，債信極佳幾乎無違約風險。同時政府公債可以自由買賣、質押及充當公務上的保證，流動性良好。投資人若有興趣可向交易商在次級市場購買公債，或委託中央公債交易商在初級市場參加投標。若資金為短期運用則可從事附條件交易，靈活資金運用並收取穩定之收益率。

債券及短期票券的附條件交易

附買回條件交易（Repurchase Agreement，RP）是指投資人先向票券商或證券商買進債券或短期票券，並約定以某特定價格，於某一特定日再由票券商或證券商向投資人買回的交易。

附賣回條件交易（Re Sell Agreements，簡稱RS）則是指票券商或證券商先向投資人買進債券或短期票券，同時與投資人約定於未來某一特定日，以某一特定價格再賣回給投資人的交易。

公司債

　　公司債（Corporate Bond）是企業為籌措中長期資金，所發行承諾於未來　定到期日償還本金及按期支付利息給持票人的債務憑證。目前公司債依各約定條件之不同，可分為：（1）無擔保公司債及有擔保公司債、（2）固定利率公司債及浮動利率公司債、（3）記名公司債及無記名公司債、（4）本國貨幣公司債與外國貨幣公司債、（5）可提前償還公司債及不可提前償還公司

債、（6）普通公司債及可轉換公司債、（7）附認股權公司債等。

可轉換公司債（Convertible Bond）

可轉換公司債是由公司所發行的募資工具，可視為一種公司債與股票選擇權混合的金融商品。投資人可選擇持有公司債，享有保本保息的好處；也可以在約定的轉換期間內，依照轉換價格將債券轉為普通股。

目前國內的可轉換公司債票面利率不高，也有許多零票面利率的可轉債，也就是不定期支付利息的債券，不過大多都會有債券賣回權的條款，當投資人持有達到一定期間後，能要求公司以保證價格收購，通常收益率約在 4.5% 到 8% 之間。可轉換公司債具有債券固定收益的特性。同時也可以轉換成股票，當股票價格上漲時，可轉換公司債的價值也會增加。

可轉換公司債通常在發行日後 3 個月至到期日前 10 天內都可以提出轉換申請，當投資人想轉換成普通股時，會以可轉換公司債的票面金額除以轉換價格，換算可以拿到的股數。例如：轉換價格為 100 元，可轉換公司債票面金額是 10 萬元，可轉換股數就是 1,000 股（10 萬 ÷ 100）。

金融債券

金融債券（Bank Debenture），指依《銀行法》規定，銀行以供給中長期信用為主要目的所發行的債券。89 年 11 月以前，商業銀行及專業銀行附設之儲蓄部不得發行金融債券，金融債券均由交通銀行、土地銀行、農民銀行、臺灣中小企業銀行等專業銀行發行。《銀行發行金融債券辦法》自 89 年 12 月 30 日公布並於 90 年 10 月 25 日修正後，開放及放寬發行金融債券對象與條件，目前許多商業銀行均有發行金融債券。

認識短期票券

短期票券，指期限在一年以內之短期債務憑證，其種類有：（1）可轉讓銀行定期存單、（2）國庫券、（3）銀行承兌匯票、（4）商業本票、（5）其他經主管機關核准之短期債務憑證。

短期票券是安全性高且流通變現性高的理財商品，投資短期票券可使暫時閒置資金獲得適當報酬。短期票券是由政府發行之國庫券、銀行發行之可

轉讓定期存單或由企業發行經金融機構保證、承兌或背書之票據，安全可靠。此外，短期票券持有人可隨時將票券在貨幣市場賣出變現，具有高度的流動性。國庫券、政府債券及可轉讓銀行定期存單，還可作為保證金或押標金等用途。

可轉讓銀行定期存單

可轉讓銀行定期存單（Negotiable Certificate of Deposit，簡稱NCD）是銀行定期存單的一種，是銀行所發行在特定期間按約定利率支付利息的存款憑證。可轉讓定期存單與一般銀行收受定期存款所產生之定期存單不同，主要的差別在於可轉讓定期存單持有人可以在貨幣市場自由流通轉讓，後者則不得轉讓。

可轉讓定期存單的發行人為銀行，因此可轉讓定期存單的投資風險低且流通性高。可轉讓定期存單對購買者並無特別的身分限制，凡個人、法人、團體、行號均可申購，申購方式可採記名或無記名兩種，任由存戶選擇。發行期限最短一個月，最長一年，並且可指定到期日。面額是以10萬為單位，按倍數發行。

可轉讓定期存單 vs. 定期存款		
	可轉讓定期存單	定期存款
開戶手續	得免填印鑑卡，惟應提示身分證件憑以建檔	需填留印鑑
投資門檻	10萬元	約1萬元
利率	固定利率	固定或機動利率
轉讓方式	得自由轉讓	不得轉讓
未到期解約	不得中途解約	得中途解約
逾期息提領	逾期未領取者，其逾期部分不計息	逾期部分按提領日之活期存款牌告利率折合日息單利計給
存款保障	不受存款保險保障	受存款保險保障
課稅規定	分離課稅10%	綜合所得稅 0～40%

可轉讓定期存單的利率是由發行銀行參酌金融市場行情自行訂定（以一年期的最高），採固定利率，到期本息一次領取，投資收益一般略高於定期存款。可轉讓定期存單的利息所得採分離課稅10％，由扣繳義務人於存單到期兌償時一次扣繳稅款，利息所得不再併入綜合所得總額。

國庫券

國庫券（Treasury Bill，簡稱TB）是政府委託中央銀行發行，承諾於到期日向持票人支付一定金額的短期債券憑證。國庫券是政府為調節國庫收支及控制貨幣供給以穩定金融的工具。

因國庫券的債務人是國家，以國家信用作為擔保，其還款保證是國家財政收入，所以國庫券幾乎沒有信用違約風險，但相對的，國庫券收益率通常較低。國庫券的發行利率是觀察短期資金市場之重要指標。

目前我國國庫券之發行、償還等均依照《國庫券及短期借款條例》規定辦理。國庫券得以登記形式或債票發行。國庫券以債票形式發行者，為無記名式。但承購人於承購時，得申請記名。其以登記形式發行者，皆為記名式。國庫券依發行方式不同，分為甲、乙兩種。甲種國庫券按面額發行，到期時本金與利息一次償還；乙種國庫券採貼現方式發行，到期時償還本金。

銀行承兌匯票

匯票是支付工具的一種，指的是發票人簽發一定之金額，委託付款人於指定之到期日，無條件支付與受款人或執票人之票據。銀行承兌匯票（Bank Acceptance，簡稱BA）是由承兌銀行承擔付款責任，因此安全性高，在次級市場交易亦具有高流通性，是良好的理財工具。

商業本票

商業本票（Commercial Paper，簡稱CP），是工商企業為發票人，所簽發一定之金額，於指定之到期日，由自己無條件支付與受款人或執票人之票據。商業本票可分兩種：交易性商業本票（或自償性商業本票）及融資性商業本票。

交易性商業本票，又稱第一類商業本票（簡稱CP1），為工商企業因實際交易行為而簽發之交易本票。因為此類本票的信用建立在交易雙方，並無銀行信用保證，所以票券商在買入之前，需對交易雙方做徵信工作，並給予

受款人一定期間的循環使用額度。持票人可於需要資金時，檢附相關交易憑證向票券商辦理貼現。

融資性商業本票，又稱第二類商業本票（簡稱CP2），是工商企業為籌措短期資金所簽發的本票，經專業票券商或合格金融機構簽證、承銷後，流通於貨幣市場上。融資性商業本票發行期限以天為單位，最長不得超過一年，企業可依本身資金需求狀況、利率結構，自由決定發行期間長短，靈活調度資金，所負擔之成本一般而言較向銀行短期融資為低，而且採公開發行方式，亦可提高公司知名度，為被廣泛運用之短期票券工具。融資性商業本票因有金融機構作為保證人，安全性及流動性均高，是良好的理財工具。

稅務議題

投資債券及短期票券的主要收益為利息所得，包括：

1. 債券或短期票券到期賣回金額超過原買入金額的部分。

2. 固定收取之利息。

債券或短期票券的利息所得課稅規定，視債券或短期票券發行者所在地不同，有不同的課稅規定。舉例來說，我國投資人以本金新臺幣3千萬元承作附買回交易（RP）30天的國內債券，約定利率為年息0.65％。到期時，我國投資人的利息收益為16,027元（30,000,000×0.65％×30÷365），而須按10％扣繳稅款1,602元（16,027×10％），因此稅後實際拿回的金額為30,014,425元（30,000,000＋16,027－1,602）。

由外國營利事業發行者屬於海外債券，並非我國來源所得，對我國個人而言，應計入最低稅負制。對我國公司來說，海外所得要計入營利事業所得稅中課稅，這筆收入如果已在國外繳稅，其稅額可用來扣抵我國營利事業所得稅。由外國公司或個人持有的話，則不在我國課稅範圍內。

投資人身分 債券／短票種類	我國個人	我國公司	外國個人／公司
國內發行人發行之債券及短期票券	分離課稅 10%	營利事業所得稅 20%	就源扣繳 15%
外國發行人發行之債券及短期票券	個人最低稅負制 20%		非我國課稅範圍
大陸發行人發行之債券及短期票券	綜合所得稅 0～40%		非我國課稅範圍
港澳發行人發行之債券及短期票券	個人最低稅負制 20%		非我國課稅範圍

債券及短期票券之利息所得課稅規定

此外，若投資人於二付息日間購入國內債券並於付息日前出售者，應以售價減除購進價格及利息收入後之餘額為證券交易所得或損失。我國個人、外國人或外國法人免稅，而我國公司則要將免稅的證券交易所得計入公司最低稅負制。

公司債、金融債券及債券ETF之證券交易稅停徵！

為活絡債券市場，協助企業籌資及促進資本市場之發展，政府自99年1月1日起至115年12月31日止停徵公司債及金融債券之證券交易稅。

為促進國內上市及上櫃債券指數股票型基金之發展，自106年1月1日起至115年12月31止停徵證券投資信託事業募集發行以債券為主要投資標的之上市及上櫃指數股票型基金受益憑證（債券ETF）之證券交易稅。但槓桿型及反向型之債券指數股票型基金受益憑證不適用。

前項債券指數股票型基金之投資標的，限於國內外政府公債、普通公司債、金融債券、債券附條件交易、銀行存款及債券期貨交易之契約。

 # 投資稅務指南：股票

　　股票是最廣為人知的全民理財工具，股市的好壞直接影響廣大股民們的消費力，甚至主政者的施政滿意度。股票投資的特性是高預期報酬、高風險、低交易門檻、高流通性。依發行公司地及掛牌地的不同，股票可以區分為以下幾種類型：

股票種類	舉例	發行公司地	掛牌地
國內股票	台積電	臺灣	臺灣
國外股票	Facebook, Inc.	海外	海外
F 股／KY 股	再生 -KY	海外	臺灣
海外存託憑證（ADR/GDR）	友達 ADR	臺灣	海外
臺灣存託憑證 (TDR)	康師傅 TDR	海外	臺灣

　　個人投資境內外股票，涉及至少四種稅：證券交易所得稅、證券交易稅、綜合所得稅及最低稅負制。

個人投資股票會有哪些稅？

個人投資股票

境內所得
- 證券交易所得 ── 目前停徵
- 證券交易稅
 - 出售股票時按成交價之 0.3% 課稅
 - 現股當沖按成交價之 0.15% 課稅
- 綜合所得稅 ── 股利所得：合併計稅或分開計稅

境外所得
- 最低稅負制 ── 出售海外股票或領取海外股利計入最低稅負制

國內股票

國內公司的股票，大致可以區分為上市股票、上櫃股票、興櫃股票及其他未上市櫃股票。

上市股票：指已公開發行並於集中市場掛牌交易的股票。一家公司要上市，必須符合證交所規定的設立年限、資本額，及獲利能力等條件。

上櫃股票：指已公開發行並於櫃檯買賣中心交易的股票。和上市相比，上櫃所需的條件較寬鬆。

興櫃股票：指已經申報上市上櫃輔導契約之公開發行公司的股票，在還沒有上市上櫃掛牌之前，經櫃買中心核准先在證券商營業處買賣的股票。興櫃股票是透過議價的方式成交，因此流動性較差。

股票稅制對國內股市及政經環境均有重大影響，股票證券交易所得稅歷經幾度停徵復徵，每每造成股市動盪及內閣閣員更替。107年起，國內股票的股利所得課稅制度有非常重大的變革，廢除施行已久的兩稅合一制度，並採二擇一方式課稅！

股利所得

107年度起個人股東獲配的股利可自行選擇兩種方案擇一課稅：一種是「股利所得合併計稅」，另一種是「單一稅率28%分開計稅」（仍合併申報）。

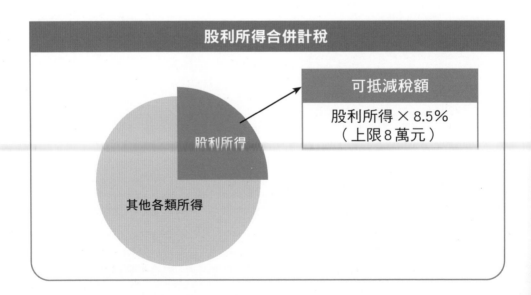

第一種方案「股利所得合併計稅」，所領到的股利和舊制一樣要併入綜合所得總額課稅，但可用股利乘以8.5％計算可抵減稅額，再用來抵減綜合所得稅之應納稅額，每一申報戶可抵減稅額上限是8萬元，抵減有餘還可退稅。

假如某戶實際領到20萬元的股利，要併入綜合所得總額中。可抵減稅額就是17,000元（20萬元×8.5％），在算出綜所稅應納稅額後，可以再減去可抵減稅額17,000元，才是實際要繳納的稅額。

第二種方案「單一稅率28％分開計稅」比較單純，實際領到20萬元股利，那股利所得要繳的稅就是56,000元（20萬元×28％）。

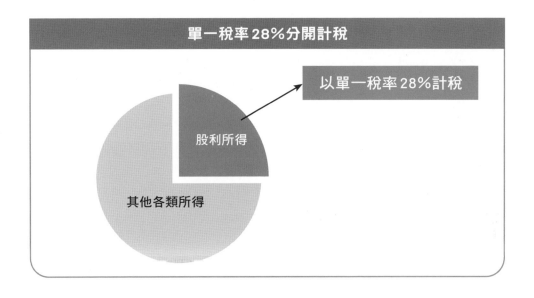

「兩稅合一」制度

107年稅改之前的股利所得課稅制度，又稱「兩稅合一」制度，目的在於消除營利所得兩次課稅的現象，在概念上認為公司為法律的虛擬體，不具獨立納稅能力，只是為把盈餘傳送給股東，不應重複課稅。即公司所繳納的營利事業所得稅，在股東繳納股利綜合所得稅時可以全部抵繳。

在此制度下，公司會維護一個「股東可扣抵稅額帳戶」，並據以計算「稅額扣抵比率」及股東的抵稅權。一間公司的「稅額扣抵比率」越高，投資這類公司股票領到股利時，就有越多的可扣抵稅額可用來抵個人綜所稅。獲配的股利淨額加上可扣抵稅額，就是個人的股利總額。

<div align="center">

股利總額（營利所得）＝股利淨額＋可扣抵稅額

</div>

107年1月1日以後，稅改方案調整股利所得的課稅方式，不再計算可扣抵稅額。

證券交易所得

　　105年起證券交易所得稅再度停徵，讓多數民眾以為任何股權交易所得都是免稅。其實，停徵證所稅≠出售股票所得免稅！

　　要了解買賣股票所得是否需課所得稅，必須先回到一個根本的問題：何謂「有價證券」？唯有買賣依《公司法》第162條規定簽證之股票，才被認定為完成法定發行程序，其交易所得才被視為證券交易所得，免納所得稅。上市櫃公司股票交易所得都屬於證券交易所得，而其他未上市櫃公司，目前法令規定資本額5億以上的公司或者章程中另有規定者，必須簽證並發行股票，其交易所得也屬於證券交易所得。

　　非依《公司法》第162條規定簽證之股票交易，包含：（1）有限公司的股東轉讓出資額、（2）股份有限公司沒有發行股票、（3）股份有限公司發行之股票未依《公司法》第162條規定簽證者。

　　上述非依《公司法》第162條規定簽證之股票交易所得屬於「財產交易所得」，須併入綜所稅申報，稅率最高40%，不可不慎！

　　此外，股票證券交易稅為千分之3，但為提升臺股動能，上市櫃股票當沖證券交易稅目前調降為千分之1.5。

「當沖」，是指同一證券商受託買賣之同一帳戶於同一營業日現款買進與現券賣出同種類同數量之上市或上櫃股票。

為了提升股市動能及市場流動性，政府增訂「證券交易稅條例第2條之2」，將現股當沖的證交稅率從千分之3調降為千分之1.5，並實施一年（於107年4月27日到期）。由於當沖降稅措施成效顯著，立法院於107年4月13日三讀延長3年8個月，至110年12月31日止，並擴大適用範圍至證券自營商。

國外股票

近年來，越來越多投資人的眼光及布局走出臺灣，開始投資海外股票。最常聽到的一個說法，就是與其投資蘋概股（臺股的蘋果供應鏈），不如直接投資蘋果（美股的蘋果公司）。此外，美股券商的中文化介面及中文服務越來越完善，也降低了不少投資國外股票的門檻。

國外股票由於發行公司地、掛牌地皆在國外，無論股利所得、證券交易所得皆屬於海外來源所得，以個人最低稅負制計算稅額，單一申報戶全年合計未達新臺幣100萬元，免予計入，在新臺幣100萬元以上者，應全數計入。此外，雖然投資收益在我國是以最低稅負制課稅，但投資時還須注意投資標的公司所在地當地的課稅規定。

F股／KY股

F股是外國企業來臺第一上市的股票。由於個股代號以「F」開頭，因此俗稱F股。105年6月27日起，外國企業來臺上市不再以開頭「F」來代表，而是以公司名稱後面加上註冊地。KY代表註冊地為英屬開曼群島，目前掛牌的外國公司幾乎都註冊於此地。

外國企業雖然來臺上市，股利所得仍舊屬於海外來源所得，適用個人最低稅負制。資本利得部分，由於外國公司股票是在臺灣證交所或櫃買中心交易，證券交易所得依照目前規定，免徵證券交易所得稅。

儘管KY股在稅負上具有優勢，但許多KY股的股價表現及財務透明度

受到不少質疑，且KY股可能牽涉他國稅務及法律問題，都是投資KY股不可不注意的風險。

海外存託憑證

海外存託憑證屬於衍生性金融商品的一種，是由國內上市櫃公司將有價證券交給外國存託機構，該機構再發行代表公司股權的存託憑證。

若在美國發行的存託憑證稱為「ADR（American Depositary Receipts）」，在歐洲發行的則是「EDR（European Depositary Receipts）」，在全球發行則稱為「GDR」。

若投資人收到海外存託憑證的股利，等同於我國公司所配發，所以算是中華民國來源所得，要併入綜合所得稅申報。當轉讓海外存託憑證時，因為是在存託當地交易，屬於海外來源所得，適用個人最低稅負制。

臺灣存託憑證

臺灣存託憑證（TDR）是由外國企業將股票委託保管機構保管，然後臺灣的存託機構分別與外國企業及其保管機構簽訂契約，最後由臺灣存託機構發行表彰原股權利的存託憑證。

臺灣存託憑證的股利，是由外國公司所配發，屬於海外來源所得，依個人最低稅負制課稅。發放股利的流程是：境外公司A將股利發給境外保管機構B，然後再由B扣除投資人應分擔的費用（如手續費、匯費、稅金）後，

再將淨額付給境內存託機構C，同時將扣除的費用資訊告知C。

境外公司 A ▶ 境外保管機構 B ▶ 境內存託機構 C ▶ TDR持有人 D

　　資本利得的部分，由於臺灣存託憑證屬於經主管機關核准來臺發行的有價證券，所以買賣的所得屬於我國的證券交易所得，免徵所得稅。證交稅部分，為交易金額的千分之一。

投資臺灣存託憑證，應以原始配發之股利金額報稅

假設臺灣存託憑證投資人張三取得國外A發行公司委託國內C存託銀行發給之配息：

A公司配發原股現金股利港幣（HKD）8,910,000元，國外手續費港幣10,000元（新臺幣結匯匯率3.986），存託費為1%，匯費共計新臺幣（NTD）370元。

・國外B保管機構匯入之新臺幣金額

＝（HKD 8,910,000元－HKD10,000）×3.986

＝NTD 35,475,400元

・股務代理代發金額予投資人金額

＝結匯新臺幣金額NTD35,475,400元－存託費NTD 354,754元　匯費NTD 370元

＝NTD 35,120,276元

張三取自臺灣存託憑證配發之金額，雖是已扣除自行負擔之手續費、匯費等項目後之淨額新臺幣35,120,276元，但仍應將投資臺灣存託憑證原始所配發之現金股利新臺幣35,515,260元（HKD 8,910,000元 × 匯率3.986）併入個人最低稅負制申報。

股票投資稅務總整理

投資股票的所得主要有兩類：股利所得及證券交易所得。

判斷股利所得適用的稅制，是以股票發行公司註冊地為依據。臺灣或大陸公司所配發的股利是中華民國來源所得，港澳或其他海外地區公司所配發的股利則是海外來源所得。

由於本國人與外國人投資股票所適用的稅制不同，因此也衍生出「假外資」的爭議。在107年稅改法案通過之前，外資投資股市所領取的股利按20％稅率課稅，但本國個人的股利所得必須併入綜合所得稅，最高稅率達45％，使不少國內投資人利用到海外設立境外控股公司，再以「外資」名義投資股市；透過這種假外資操作，個人從股市領取的股利稅率，立刻從45％降到20％。有鑑於此，自107年起外國人投資國內股票之股利所得稅率由20％微調至21％，本國人投資國內股票之股利所得稅制亦大幅修正，改以二擇一方式課稅。

此外，由於個人與公司投資股票的課稅規定亦不相同，成立投資公司，以公司名義投資股票是許多上市櫃公司大老闆們持有自家股票的常見方式。

以下總結不同投資人身分投資股票獲配股利的課稅規定。

股票之股利所得課稅規定			
投資人身分 股票種類	我國個人	我國公司	外國個人／公司
國內股票	1.合併計稅：綜合所得稅 0 ～ 40％，股利所得 ×8.5％為可抵減稅額（上限 8 萬元） 2.分開計稅：單一稅率 28％	不計入課稅所得	就源扣繳 21％
國外股票	個人最低稅負制 20％	營利事業所得稅 20％	非我國課稅範圍
外國企業來臺掛牌（F 股／ KY 股）	個人最低稅負制 20％	營利事業所得稅 20％	非我國課稅範圍

買賣股票賺取價差是投資股票獲利的另一種常見方式，處分股票的資本利得為證券交易所得，判斷其適用的課稅規定應參考公司股票掛牌地。

目前我國證券交易所得稅停徵，但若以公司名義投資，則證券交易所得適用營利事業最低稅負制。投資在港澳以及其他海外地區掛牌的公司，證券交易所得屬於海外來源所得，個人身分投資適用個人最低稅負制，若以公司名義投資則需計入營利事業課稅所得。

💰 投資稅務指南：期貨及選擇權

認識期貨及選擇權

期貨是一種契約，由買賣雙方約定在未來某一日期，依照一定價格買賣某一數量某種標的商品，從最初為了避險而生的商品期貨（如：農產品、貴金屬），到漸漸因應商業需要而產生的金融期貨（如：外匯期貨、利率期貨、股價指數期貨）都屬於期貨的範疇。

期貨之所以能「避險」，是因為可以事先約定好未來的價格，比如種小麥的農夫，擔心現在每公斤100元的小麥，一年後若大豐收價格會跌至60元，而麵粉廠老闆也擔心若小麥收成不好，可能要用140元才買得到一公斤小麥，雙方便可以事先約定收成後以每公斤100元的價格交易小麥，這樣就避開農夫、麵粉廠老闆一部分的風險。

另外，也因為只要支付契約價值一部分的保證金即可進場交易，也具備以小搏大的高槓桿特性。保證金可分為「原始保證金」及「維持保證金」，為了控制風險，若每日結算後發現淨值低於維持保證金，就會要求投資人補齊金額至原始保證金的水準，若逾期未補繳就會強制結清投資標的，要是原本買進股票期貨，就會以當時市價強制賣出，反之亦然。

以投資股票期貨為例，若投資人看好某公司，可以選擇以買進股票期貨一口（2,000股），假設當日每股價格100元，買一般股票要花20萬元，但股票期貨投資人只需要付出13.5％的保證金，也就是27,000元就能買到2,000股。假設股票漲到每股105元時賣出，兩種方式的報酬如下：

	投資股票	投資股票期貨
損益	（105 － 100）× 2,000 股＝ 1 萬元	
投入金額	20 萬元	2.7 萬元
報酬率	（1 萬 ÷20 萬）× 100%＝ 5%	（1 萬 ÷2.7 萬）× 100% ≒ 37.03%

從上面結果可以知道，股票期貨具有槓桿特性。另外，當股票價格下跌到95元時，投資股票期貨報酬率就是（-37.03％），保證金帳戶就只剩17,000元，假設維持保證金是2萬元時，剩餘金額已低於2萬元，而且投資人又未在期限內回補時，便會強制賣出股票期貨，這個特性使得期貨不利於長期投資。

選擇權則是衍生性商品的一種，投資人可支付權利金購買選擇權，之後便有權在未來某一時間或特定到期日，以約定價格向賣方買入（買權）或賣出（賣權）一定數量的標的資產，標的資產可以包括股票、股票指數、外匯、債券等。

稅務議題

我國的期貨及選擇權交易在臺灣期貨交易所進行，期貨部分有股價指數類期貨（如臺股期貨）、個股期貨、利率期貨、匯率期貨、商品期貨等商品；選擇權部分，則有股價指數類選擇權、個股選擇權、商品選擇權等。與期貨及選擇權相關的稅負有「期貨交易所得稅」及「期貨交易稅」。

期貨交易所得稅

目前個人在中華民國境內買賣期貨或選擇權的所得，依照《所得稅法》規定停徵所得稅。若個人買賣國外期貨或選擇權的所得，因為是在國外的交易所完成交易，屬最低稅負制中的海外所得，若一戶全年度的海外所得未達新臺幣100萬元，則免計入；若海外所得超過100萬元，但依最低稅負制計算的基本所得額未達670萬元也不用申報。

期貨交易稅

在我國從事期貨及選擇權交易應課期貨交易稅，會由期貨商代徵，依據《期貨交易稅條例》各類型期貨的稅率如下：

期貨類型	期貨交易稅徵收率
股價類期貨契約	按每次交易之契約金額向買賣雙方交易人各課徵十萬分之 2。
利率類期貨契約	1. 30 天期商業本票利率類期貨交易：按每次交易之契約金額向買賣雙方交易人各課徵百萬分之 0.125。 2. 中華民國 10 年期政府債券期貨交易：按每次交易之契約金額向買賣雙方交易人各課徵百萬分之 1.25。
選擇權契約或期貨選擇權契約	按每次交易之契約金額向買賣雙方交易人各課徵千分之 1。
其他期貨交易契約	黃金期貨契約之期貨交易稅徵收率為百萬分之 2.5；匯率類期貨契約之期貨交易稅徵收率為百萬分之 1。

投資稅務指南：共同基金及ETF

認識共同基金及 ETF

依照發行公司所在地的不同，基金可分為國內基金與境外基金二種。

國內基金是指由國內投信公司發行的基金，在國內註冊，以國內投資人為銷售對象。境外基金則是指由國外的投信擔任基金經理公司所發行的基金，對全球投資人募資，再投入投資目標國家的證券市場。

初次投資基金時，很容易對各式各樣的基金名稱感到困惑，難以從名稱來判斷哪一種基金最適合自己。其實，基金名稱之所以複雜是因為它有四種主要分類，即發行方式、投資區域、投資標的及績效目標，如果能了解分類規則，未來在挑選基金商品時會更容易上手。

發行方式	投資區域	投資標的	績效目標
・開放型 ・封閉型	・全球型 ・區域型 ・單一市場型	・股票型 ・債券型 ・貨幣市場型 ・衍生性金融商品型	・積極成長型 ・成長型 ・平衡型 ・收益型

1.依「發行方式」區分：基金依「發行方式」，可分為「開放型基金」及「封閉型基金」。「開放型基金」的基金規模不固定，投資人隨時可以向基金公司贖回或申購，因而基金的規模會隨投資人買賣而變動，其價格決定是由基金資產淨值除以基金總單位數，得到每單位的資產淨值作為當日報價。

反之，「封閉型基金」的規模固定，當達到預定規模時便不再接受投資人申購或贖回，若要買賣則要像股票一樣，到集中交易市場向其他投資人交易，因此封閉型基金的價格並非以資產淨值為依據，而是按交易市場上供需而定，每單位基金市價可能高於或低於單位基金資產淨值，而有溢價或折價買賣的情形。

	開放型基金	封閉型基金
基金規模	不固定	固定
交易對象	向基金公司申購或贖回	與投資人買賣
價格基準	每單位基金的資產淨值	集中交易市場價格
特色	為因應申購及贖回需求，會配置部分易變現的資產	國內封閉型基金大部分時間處於折價狀態，較不受歡迎，在我國基金市場也較少見。

2.依「投資區域」區分：基金依「投資區域」區分，風險由低到高分別是「全球型基金」、「區域型基金」及「單一市場基金」。「全球型基金」資產配置以歐美市場為主，新興市場為輔，最能夠分散風險。「區域型基金」只投資於特定區域，市面上常見的亞洲基金、東協基金、太平洋基金皆屬於這一類，由於投資區域分布在多個國家，風險較單一市場基金低。最後，「單一市場基金」只投資特定國家，像是日本基金、韓國基金、香港基金，這類型基金風險則是比投資單一股票來得低。

3.依「投資標的」區分：基金依「投資標的」，可分為「股票型基金」、「債券型基金」及「貨幣市場型基金」，從名稱中很容易能了解它們的主要投資標的，而基金的風險也就與標的各自的風險特性有關。

基金類型	特色
股票型基金	1.股票為主要標的 2.較投資單一股票風險低
債券型基金	1.債券為主要標的 2.投資組合可能包含政府公債及公司債；通常前者信用較佳，報酬率較低，公司債則依信用評等而有不同報酬率
貨幣市場型基金	1.主要投資流動性高的短期票券，如商業本票、可轉讓定存單等 2.為最安全的基金，報酬也相對較低

4.依「績效目標」區分：基金依「績效目標」，可分為「積極成長型基金」、「成長型基金」、「平衡型基金」及「收益型基金」。這些基金因績效目標不同，主要配置的資產可能會是價格波動大且暫時沒有盈餘可分配的新興產業，或是可以穩定配息的政府公債，也可能選擇成熟產業的價值型股票，兼顧賺取價差以及穩定配息的目標。它們各自的特色如下表：

基金類型	風險	收益來源
積極成長型基金	高	投資新興產業股票或高科技股，追求極大化資本利得
成長型基金	↑	追求經營績效良好，且能長期穩定成長的績優股。獲利大部分來自資本利得，小部分賺取股利收入
平衡型基金	↓	資本利得及固定收益並重，通常配置股票及債券的比重約略相等
收益型基金	低	追求固定收益，投資標的偏重債券，以及少部分容易變現的資產

指數股票型基金（ETF）

「ETF」英文原文為「Exchange Traded Funds」，中文稱為「指數股票型證券投資信託基金」，簡稱為「指數股票型基金」，不過另一個中文名稱「交易所買賣基金」可能更符合ETF的特性。ETF在運作方式上與傳統基金類似，發行機構會將一籃子股票或債券交由保管機構託管，並以此作擔保，發行分割成單位較小的受益憑證讓投資人在交易所買賣，此種交易方式與封閉型基金類似。

以目前我國第一個ETF「元大臺灣卓越50基金」為例，就是追蹤「臺灣50指數」的ETF，其投資組合組成比例和「臺灣50指數」相同，投資人只要開了證券戶後，便能透過證券商在集中交易市場買賣。

稅務議題

投資基金或ETF時可能產生的稅負有買賣基金時課徵的證券交易稅、基金配發利息或股利的所得稅及賣出基金時的資本利得也可能被課稅。個人投資基金的孳息及損益如何課稅，因基金投資標的與基金註冊地的不同，課稅方式也會有所不同。

證券交易稅部分，在國內集中市場交易ETF及封閉型基金受益憑證，應繳納證券交易稅千分之1。但政府為了促進債券市場發展，目前停徵債券ETF的證券交易稅（槓桿型或反向型債券ETF不適用）；開放型基金持有人申請贖回或於基金解散時，繳回受益憑證註銷者，並不屬於證券交易稅課徵

範圍，免徵證交稅。

　　基金配息部分，個人購買境內外基金，投資標的如果是臺灣境內的股票或債券，取得基金配發的股利或利息，應申報個人綜合所得稅，但投資標的是境外地區（包含香港及澳門地區），則投資人取得的股利或利息，屬海外所得，須計入個人最低稅負制申報。

　　此外，個人買賣（贖回）基金之損益應以基金註冊地判斷所得來源，如基金註冊地是臺灣，基金買賣（贖回）所產生的資本利得免納所得稅；但基金註冊地在境外地區，其買賣（贖回）所產生的損益屬海外所得，須計入個人基本所得額申報個人最低稅負制。

投資稅務指南：資產證券化金融商品

認識資產證券化金融商品

　　資產證券化，指將缺乏流動性但具有可預期收入的資產，透過在資本市場上發行證券獲取融資，以提高資產的流通性。我國資產證券化產品主要分為「金融資產證券化」及「不動產證券化」兩種。

金融資產證券化

　　「金融資產證券化」簡單來說，就是將銀行等金融機構或者一般公司所持有的債權加以打包成證券出售，而持有證券的投資人可享有的利益，都來自債權所產生的現金流。所謂債權可以是企業貸款、房貸、車貸、應收帳款、信用卡貸款等。另外，為了隔離原持有債權機構的破產風險，法令規定須將債權以信託方式移轉給受託機構，再由受託機構發行受益憑證。

　　這類型的金融商品收益來源類似債券，信託財產所生利益減去成本及必要費用後的所得，為個人投資人的利息所得。

不動產證券化

　　「不動產證券化」，是指投資人將其所投資的不動產從固定資產型態持有，轉變為更具有流動性的有價證券。其中最主要的就是「不動產投資信託

（Real Estate Investment Trust，簡稱REITs）」。

「不動產投資信託」是向一般大眾募集資金後投資於不動產，再由管理機構管理不動產出租或出售的業務，若在證交所或櫃買中心看到代號01xxxT標的，都屬於不動產投資信託。

不動產投資信託業務開展初期標榜「用1萬元，跟蔡宏圖、蔡明忠一起當房東」，表明了它的特色，可以只用最小申購金額1萬元投資精華地段的商業不動產，並分享其所帶來的利益。不動產投資信託的投資人除了可以領到固定配息之外，還能賺取不動產價值波動的資本利得，不動產投資信託如果出售投資的大樓，就會將獲利分配給投資人，模式就類似基金或股票。目前臺北喜來登大樓、臺南新光三越、富邦人壽大樓都屬於國內不動產投資信託基金之中的標的物。

也正因為投資標的是不動產，這類型商品也同樣受到房地市場景氣、附近商圈競爭而牽動獲利。此外，國內不動產投資信託若屬於封閉型基金（如富邦一號、國泰一號），受益憑證可能因為流動性不足難以買賣，而影響受益憑證價值。最後，若市場利率上升時，資金會流向金融體系，因而降低對不動產投資信託需求，使其淨值下跌。

稅務議題

金融資產證券化商品的稅務議題

投資金融資產證券化商品涉及的稅負有交易時的證券交易稅，及收取利息時的利息所得稅。

證券交易稅部分，依照《金融資產證券化條例》規定，除了期限在一年以下會被認定為短期票券這種情況之外，其他買賣都按照《證券交易稅條例》所訂公司債證券交易稅率為千分之一課徵。

「金融資產證券化」商品屬於一種債券，持有受益憑證的投資人可獲得利息所得，該所得採分離課稅方式，以10％扣繳率扣除稅款後發給投資人，完稅後之所得不用再併入綜合所得稅中申報。

收益來源	課稅規定
交易受益憑證	證券交易稅 0.1%
個人獲配利息所得	分離課稅 10%

不動產證券化商品的稅務議題

　　若投資不動產證券化商品，除了買賣可能涉及證券交易稅外，還有賺取買賣價差或領取利息時的稅務議題。

　　投資不動產證券化商品時，無論是買賣或由信託機構收回受益憑證，依據《不動產證券化條例》是免徵證券交易稅的。當賣出不動產投資信託受益憑證獲利時，由於受益憑證也屬於有價證券，出售所得為證券交易所得，免課所得稅。最後，不動產投資信託所配發的固定收益屬於利息所得，以稅率10%分離課稅。

收益來源	課稅規定
交易不動產投資信託受益憑證	免徵證券交易稅
出售不動產投資信託受益憑證	免徵證券交易所得稅
投資不動產投資信託獲配固定收益	分離課稅 10%

投資稅務指南：黃金

　　黃金常被視為是很好的資產保值工具，因為大眾對其保值的印象，每當國際局勢動盪，民眾對國家的經濟體系不信任時，便會將資金投入黃金作為避險工具。與黃金相關的理財商品最常見的有四種：（1）實體黃金、（2）黃金存摺、（3）黃金基金、（4）黃金期貨及選擇權，其分別有不同的課稅規定。

實體黃金

　　儘管投資黃金的方式越趨多元，但購買實體黃金現貨仍是許多長輩們的最愛。在傳統文化中，黃金也常在婚嫁等重要場合作為餽贈。

　　買賣飾金、金條、金幣等，通常於銀行或銀樓交易。若到銀行買黃金，好處是黃金的品質有保障，也有銀行公告價格可以參考；若在銀樓買黃金，則可以參考各地區銀樓公會的牌告價格。此外，買賣時檢驗純度可避免後續糾紛，也有保障。還要記得收好保證書，留下和銀樓的交易紀錄未來要賣回才方便。

　　在稅務上，出售收藏的實體黃金或金飾的所得是「個人一時貿易盈餘」（即非屬於經常性買賣行為之盈餘），須併入綜所稅的營利所得內申報。

實體黃金	
交易通路	銀行、銀樓
稅負	營利所得：以成交金額 6% 計算所得額
其他事項	買賣時須注意日後回售問題、確保黃金品質、額外費用問題

黃金存摺

　　黃金存摺是很方便且普遍投資黃金的管道，目前國內有許多銀行提供這項商品。除了可以依照牌價買賣黃金之外，還可以選擇領出黃金條塊，不過領出後通常不能再回售給銀行。

　　在稅務上，黃金存摺所賺到的價差屬於財產交易所得，應併入綜合所得稅；當有損失時，則可以自當年度財產交易所得扣除，有未用完額度，可留待未來3年內使用。

　　出售黃金的成本認定，可採個別辨認法、先進先出法、加權平均法、移動平均法等供選擇，申報綜合所得稅時所有買賣交易必須採用一致的計算方法。

黃金存摺	
交易通路	銀行
稅負	財產交易所得：賣價減除買進成本及其他必要費用後，併入綜合所得。若有交易損失，則可自財產交易所得扣除，未用完扣除額度，可留待未來 3 年內使用

黃金基金

投資黃金基金不等於投資黃金。黃金基金，指基金主要投資於金礦公司的股票或公司債，基金亦有可能部分投資於從事其他貴金屬等非金礦公司的股票或公司債。

黃金基金一般並非實際持有黃金或其他金屬，而是金礦公司的股票或公司債，因此基金的績效與金價不完全連動，當黃金價格有所起落，這些工具的報酬率有可能和黃金價格的漲跌幅有落差。平均來說，黃金基金的波動率是黃金現貨價格的2～5倍，因此黃金基金適合「積極型或能夠承擔高風險的投資人」。

黃金基金之課稅規定，同先前介紹過的基金課稅規定。基金配息應視投資標的於境內或境外，申報個人綜合所得稅或個人最低稅負制。買賣（贖回）基金之損益應視基金註冊地於境內或境外，免證券所得稅或申報個人最低稅負制。

黃金基金	
交易通路	銀行、投信公司、投顧公司
稅負	同一般基金課稅規定
其他事項	基金投資組合會影響投資績效，以這四種黃金投資方式來說，黃金基金與金價的連動性最低

黃金期貨及選擇權

黃金期貨及選擇權部分，牽涉的稅負有期貨交易稅及期貨交易所得稅。

黃金期貨契約的期貨交易稅是按每次交易之契約金額向買賣雙方交易人各課徵百萬分之2.5。黃金選擇權契約的期貨交易稅較高，是按照每次交易之契約金額向買賣雙方交易人各課徵千分之1。

如前面期貨投資章節所提到，黃金期貨及選擇權目前不課徵期貨交易所得稅。

黃金期貨	
交易通路	期貨公司
稅負	1. 期貨交易稅：期貨契約百萬分之 2.5，選擇權契約千分之 1 2. 期貨交易所得稅：免徵

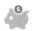 常見的不當稅務規劃

利用投資公司不當避稅

由於投資公司具有股利所得免稅的優點，時有發生不當利用投資公司避稅，致國稅局認定為「虛偽交易安排，目的在規避稅負」，依實質課稅原則補稅的案例。

實務上踩到紅線依實質課稅原則補稅之案例，多有以下現象：

1.無實際支付交易價款：股權交易，除賣方必須移轉股權給買方之外，買方自然必須支付對應的價金給賣方。若是僅有股權移轉，但買方卻不必支付交易價款，顯然有違商業常規。

2.投資公司成立日期與股利發放基準日接近：投資公司成立日期與被投資公司股利發放基準日或分配盈餘日接近，藉由成立公司，將個人股利所得於取得前移轉至投資公司。

3.投資公司股東具有被投資公司股利發放決策權：投資公司成立日期與股利發放基準日接近，不必然等同不當避稅。但公司的大老闆很可能早已得知或決定當年度公司預計分派之股利金額，若又符合前項所述的投資公司成立日期與股利發放基準日接近的情況，便很有可能被認定為濫用法律形式，進行租稅規避。

4.投資公司無其他營業活動：若投資公司成立後，僅有個人股權移轉至投資公司的股權買賣，但無其他正常投資公司之營業活動，有可能被認定為租稅規避。

5.投資公司資本額與股權交易價金明顯不相當：投資公司成立的自有資金不足以購買股票，多數資金來自原始股東（同時為股權交易的賣方）的借款，且與資本額相差甚遠，有違一般股權交易情況，實際上比較像資金在左右手間移轉。

什麼是實質課稅原則？

「實質課稅原則」之法源來自《稅捐稽徵法》第12條之1第1項及第2項規定：

「涉及租稅事項之法律，其解釋應本於租稅法律主義之精神，依各該法律之立法目的，衡酌經濟上之意義及實質課稅之公平原則為之。

稅捐稽徵機關認定課徵租稅之構成要件事實時，應以實質經濟事實關係及其所生實質經濟利益之歸屬與享有為依據。」

「實質課稅原則」明文立法，是為了避免納稅義務人透過取巧方式進行租稅規避。當納稅義務人違背稅法之立法目的，濫用法律形式來不當避稅時，國稅局將不限於法律條文等表面形式，而會以「實質經濟事實關係」及「所生實質經濟利益之歸屬與享有」為課稅依據。

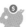 **投資理財的節稅規劃**

善用股利課稅二擇一制度

股利所得課稅有兩個方案「股利所得合併計稅」及「單一稅率28％分開計稅」可以選擇，無論你是正打算要投入股票市場或是已經持有滿手股票，投資時都多了一項功課，那就是怎樣挑選對自己有利的方案？

大致而言，綜所稅率在20％以下的人，由於綜所稅率已低於單一稅率28％，應該選擇「股利所得合併計稅」，而且此方案中還有8.5％或8萬可抵減稅額。綜所稅率在40％的人，因為股利併入綜合所得的實質稅率可能超過分開計稅的稅率28％，故多數情況下選擇「單一稅率28％分開計稅」會比較有利。至於稅率在30％的人，建議應就兩方案實際試算，擇優選擇。

善用證券交易所得免稅

投資的資本利得目前免課證券交易所得稅，給予投資人許多節稅的空間。

舉例來說，投資股票，可能賺取應稅的股利所得或免稅的證券交易所得。對適用40％高稅率者而言，依照股利所得課稅二擇一制度，參與除權息獲得的股利所得也需要被課28％所得稅，此外還可能需要繳納二代健保補充保費。其實只要在除權息基準日前出售股票，不參與除權息，而是在除權息日之後進場，假設順利填權息的話，等同將應稅的股利所得轉換為免稅的證券交易所得。此外，投資國內基金多半不配息，而是直接累積轉入本金，當基金獲利了結贖回時，基金贖回的證券交易所得同樣也是免稅。

善用海外所得適用最低稅負制

國外的理財商品及投資標的非常多元，且海外所得適用最低稅負制，不但有670萬元的扣除額，且稅率20％遠低於綜所稅最高稅率40％。再者，最低稅負制基本稅額與綜所稅額是兩者擇一，以稅額較高者繳納。即使海外所

哪些理財商品的所得適用最低稅負制？	
理財商品	海外所得
海外存款	海外利息所得
	海外匯兌收益
國外債券	海外利息所得
國外股票	海外股利所得及資本利得
外國企業來臺掛牌（F 股／KY 股）	海外股利所得
海外存託憑證（GDR／ADR）	海外資本利得
臺灣存託憑證（TDR）	海外股利所得
投資海外標的之基金／ETF	海外股利／利息所得
境外基金／ETF	海外資本利得

得超過670萬元也不一定需要繳納最低稅負制基本稅額。對適用綜所稅率超過30％的民眾，若能適度規劃境內外資產，也可以獲得不少節稅效益。

善用分離課稅

投資適用分離課稅的金融商品有多重效益。首先，分離課稅代表不須計入綜合所得總額，如此一來不會造成所得增加而拉高綜合所得稅適用稅率。

分離課稅的金融商品	
金融商品	課稅規定
公債、公司債或金融債券	利息所得按10%稅率分離課稅
短期票券	
金融資產證券化商品	
不動產投資信託	

第二個好處是金融商品分離課稅的稅率一般是10％，綜所稅率在12％以上的人，投資分離課稅的金融商品就可能有節稅空間。最後，分離課稅的收益因為不併入綜合所得稅申報，也是老公或老婆偷藏私房錢的好工具。

善用投資公司節稅

由於投資公司獲配股利免所得稅，我們可以發現上市櫃公司大老闆們幾乎都有成立投資公司，透過投資公司來持有自家公司的股票。投資公司除了股利所得免稅之外，還有下列優點，也是許多人選擇成立投資公司的原因：

1. 遞延課稅
2. 列報營業費用
3. 事業財富傳承

遞延課稅

由於投資公司取得股利所得不課稅，當投資公司將盈餘再分派回個人股東時才課個人綜合所得稅。相較之下，透過「投資公司」持股，個人所得實現的時點會比個人「直接持股」晚一年。此外，投資公司分配盈餘的時間點通常可自行決定，若當年度不分配而是選擇綜合所得稅率較低的年度再分配，還可以達到減輕個人稅負的效果。

列報營業費用

相較於個人名義投資在申報綜所稅時幾乎難以減除費用，以公司名義進行投資，可以列報營業費用。例如，若投資的資金來自銀行借款，這些利息費用可以列報費用。反之，個人投資就沒有這個好處。

事業財富傳承

兩代之間的財富傳承，可以考慮以公司持有資產，搭配股權規劃的方式，透過股權移轉傳承事業及財富給子女。

雖然以投資公司名義取得國內公司分派的股利，依據《所得稅法》規定不須計入營利事業所得稅的課稅所得額，但應注意保留盈餘不分配，會有未分配盈餘稅5％。另一方面，若投資標的是國外公司股票或境外基金，其配息是會計入營利事業所得稅的課稅所得額。最後，若投資股票的方式是以賺

取買賣價差為主的話，以個人名義持股反而比較有利。

　　投資公司常見的證券交易所得及股利所得課稅規定，整理如下表：

投資公司之課稅規定				
所得類別	所得來源	適用稅制	有盈餘但未分配	分配股利
證券交易所得	國內	最低稅負制 12%	兩種所得皆屬於公司之盈餘，當年度有盈餘但未分配，須於次年度申報時加徵 5% 未分配盈餘稅	股東之股利所得，二擇一方式計稅
證券交易所得	國外	營利事業所得稅 20%	兩種所得皆屬於公司之盈餘，當年度有盈餘但未分配，須於次年度申報時加徵 5% 未分配盈餘稅	股東之股利所得，二擇一方式計稅
股利所得	國內		兩種所得皆屬於公司之盈餘，當年度有盈餘但未分配，須於次年度申報時加徵 5% 未分配盈餘稅	股東之股利所得，二擇一方式計稅
股利所得	國外	營利事業所得稅 20%	兩種所得皆屬於公司之盈餘，當年度有盈餘但未分配，須於次年度申報時加徵 5% 未分配盈餘稅	股東之股利所得，二擇一方式計稅

第三章

買屋或租屋？

談房地產相關稅務及節稅規劃

　　有土斯有財，是臺灣社會裡根深柢固的觀念。根據行政院主計總處統計於106年公布的「國富統計」，在104年每戶家庭的平均資產負債淨值為1,123萬元，其中房地產就占了557萬元。在個人財務規劃上，房地產可說是相當關鍵的一環。

　　究竟買房好？還是租屋好？各有論點，難有定論。認同買房好的，認為買房可以強迫儲蓄、有安定感，或認為與其幫房東養房，不如幫自己繳房貸；認同租屋好的，認為房市看跌、資金不必被卡在房地產、不想當屋奴，或房租便宜得多，租屋較划算。

　　那麼，從稅法的角度，究竟買房好？或租屋好呢？租屋的稅務議題較單純，主要涉及「房屋租金支出扣除額」，內容已於第一章涵蓋。本章內容將著重購買、持有，以及賣出不動產時的各項稅務議題，並專題探討贈與及繼承不動產、包租公和包租婆等常見的稅務主題。

🐷 不動產的稅務法令知多少

　　近年來與不動產有關的稅制變動頻繁，而且稅負變得越來越有「存在感」，負擔較以往沉重不少。買賣房地產是人生大事，單筆交易金額少則數百萬，多則數億元，衍生的稅負通常相當可觀。但相對地，若是能理解善用不動產的稅務法令，節稅效益也可能相當顯著。接下來會從不動產「購買不動產時」、「持有不動產時」及「出售不動產時」三個時點來介紹各項不動產相關稅負。

購買不動產	持有不動產	出售不動產

- 契稅
- 印花稅

- 房屋稅
- 地價稅

- 房地合一稅（新制）
- 房屋財產交易所得（舊制）
- 土地增值稅
- 印花稅

購買不動產時的稅務議題

購買不動產時，所牽涉的稅負有契稅、印花稅。

契稅

不動產買賣、承典、贈與、交換、分割或因占有而取得所有權時，應繳納契稅。原則上所有不動產（含房屋、土地）移轉都要課徵契稅，但法規上訂有但書，已經開徵土地增值稅的土地移轉時不用課契稅，僅對房屋課徵契稅。

以上6種情況各有適用稅率及納稅義務人，其中買賣不動產的稅率為契價的6%，「契價」是以當地不動產評價委員會評定之「標準價格」為準，並非實際買賣價格。原則上由取得不動產的一方繳稅。若買賣不成而解除契約，只要尚未完成不動產移轉登記，就可以免納契稅，已經繳納者可以申請退稅。

$$契稅＝契價 \times 稅率$$

以買賣為例：

契稅＝標準價格×6%
標準價格＝房屋稅單上的課稅現值＋房屋免稅現值－免稅騎樓現值

類型	稅率	納稅義務人
買賣契稅	契價 6%	買受人
典權契稅	契價 4%	典權人
交換契稅	契價 2%	交換人
贈與契稅	契價 6%	受贈人
分割契稅	契價 2%	分割人
占有契稅	契價 6%	占有人

　　一般情況下，契稅申報期限是於不動產買賣、承典、交換、贈與、分割契約成立日起，或因占有而依法申請為所有人之日起30日內申報，並要在核定通知書送達後30日內繳納，但針對一些特殊情況則訂有不同起算日。若未在期限內申報每超過3天，會被加徵應納稅額1%的怠報金，最高以應納稅額為限，且不得超過15,000元。

契稅申報、繳納期限		
各類情形	申報日	繳納日
一般移轉	契約成立日起 30 日內。	核定通知書送達日起 30 日內。
法院拍賣	法院發給權利移轉證明書之日起 30 日內。	
產權糾紛	法院判決確定日起 30 日內。	
新建房屋由承受人取得使用執照案件	核發執照日起 60 日內。	
向政府機關標購或領買公產案件	政府機關核發產權移轉證明書之日起 30 日內。	

印花稅

　　印花稅的由來相當久遠，民國23年正式立法，開徵印花稅的原意是對民間各種契約給予認證，也就是說，民間的契據若未貼上印花，就不能視為有

效。至今印花稅的課稅範圍歷經大幅度調整，僅剩下「典賣、讓受及分割不動產契據」、「銀錢收據」、「買賣動產契據」、「承攬契據」需課徵印花稅。

其中購買不動產時，應按照契約金額的0.1％貼上印花稅票，納稅義務人為立約人或立據人，於書立契約並交付時，應貼足印花稅票，並依規定銷花。

不動產契據之印花稅			
憑證名稱	說明	稅率或稅額	納稅義務人
典賣、讓受及分割不動產契據	指設定典權及買賣、交換、贈與、分割土地或房屋所立憑以向主管機關申請物權登記之契據	按金額0.1％計貼	立約或立據人

所謂「依規定銷花」，指納稅人於每枚稅票與憑證紙面騎縫處，加蓋圖章註銷之（如下圖舉例），若未依規定辦理，則會按不合規定之印花稅票數額處5倍至10倍罰鍰。

不合法之註銷	合法之註銷
未銷及稅票花紋或未與憑證紙面騎縫處銷印。	
下面2枚稅票未與上面稅票連綴處銷印，亦未與憑證面騎縫處銷印。	

資料來源：https://www.etax.nat.gov.tw/etwmain/web/ETW118W/CON/407/9113707579716737363

持有不動產時的稅務議題

買進房地產之後，持有期間內就持有房屋的部分需負擔「房屋稅」，持有土地的部分需負擔「地價稅」。

由於過去十幾年來的房價飆漲，但不動產的持有稅負及所得稅負卻與不動產投資獲利不成比例，政府為了回應社會對於居住正義的訴求，針對「多屋族」的房屋稅訂有較高稅率，俗稱「囤房稅」；臺北市政府另針對「高級住宅」課徵較高的房屋稅，俗稱「豪宅稅」。此外，近年來房屋評定現值及公告地價大幅調漲，更使得不動產的持有稅負大增。無論一般民眾、投資客、包租公或包租婆，更是要把握每個合法節稅的機會。

房屋稅

房屋稅的課徵範圍是針對附著於土地之各種房屋，及增加該房屋使用價值之建築物。每年徵收一次，開徵日期是每年5月1日到5月31日，課稅期間是前一年的7月1日至當年的6月30日止。房屋稅由中央政府訂定法定稅率的上下限，實際適用稅率則由各地方政府決定。

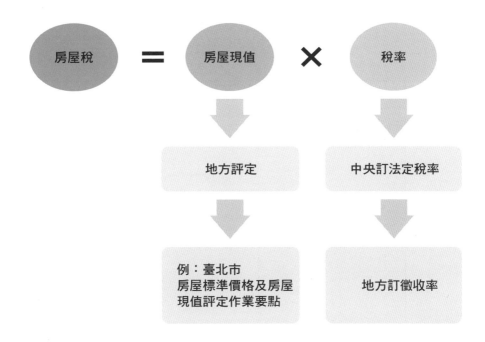

「房屋現值」的高低與「標準單價」、「房屋面積」、「折舊」及「路段率」有關。房屋現值會隨著每年折舊而減少;「路段率」的高低取決於房屋所處位置;「房屋標準單價」自73年以後就沒有調整,嚴重偏離合理造價,屢遭監察院糾正,加上社會大眾對於居住正義的訴求,近幾年各縣市大幅調高標準單價,代表輕持有稅的美好時光逐漸遠去。

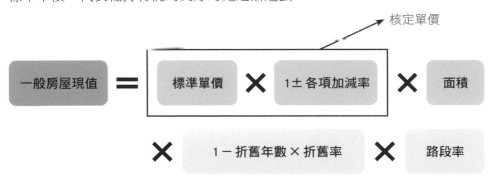

房屋稅稅率,依房屋的不同用途、所在縣市及持有房屋戶數,可能有不同的稅率。

各縣市房屋稅率			
用途		縣市	稅率
住家用房屋	自住或公益出租人出租使用	全國	1.2%
	其他住家用	臺北市	2戶（含）以下：2.4% 3戶以上：3.6%
		桃園市	2.4%
		新竹縣	1.6%
		宜蘭縣	2戶（含）以下：1.5% 3戶至7戶：2% 8戶以上：3.6%
		連江縣	2戶（含）以下：1.6% 3戶以上：2%
		其他縣市	1.5%
非住家用房屋	營業、私人醫院、診所、自由職業事務所使用	各縣市自訂，介於3%到5%之間。如臺北市為3%。	
	供人民團體等非營業使用者	各縣市自訂，介於1.5%到2.5%之間。如臺北市為2%。	

住家房屋之免房屋稅規定

依《房屋稅條例》第15條規定，住家房屋現值在10萬元以下者，免徵房屋稅。

但政府發現，有部分法人會透過此規定，將出租不動產分割為小坪數以避稅，為避免房屋所有人藉編訂或增編房屋門牌號碼，將房屋分割為小坪數，形成租稅漏洞，財政部於110年2月20日預告修正《房屋稅條例》，根據草案條文，住家房屋現值在10萬元以下免徵房屋稅的規定，將僅適用屬自然人持有者，且全國合計以3戶為限，修正條文將排除法人持有住家房屋的免稅規定，防堵法人分割房產避稅。新法預計110年7月起生效。

新法上路後，自然人持有住家現值在10萬元以下的房屋，應於超過3戶的事實發生日起30天內，向當地主管稽徵機關申報，擇定適用規定的房屋。

舉例來說，若原有3戶現值低於10萬元的住家房屋，之後新增第4戶現值低於10萬元的住家房屋，要在取得第4戶房屋的30天內申報，選擇哪3戶要免稅。

其中「自住房屋」須滿足以下3個條件，否則屬「其他住家用房屋」或「非住家用房屋」。

1. 房屋無出租使用
2. 供本人、配偶或直系親屬實際居住使用
3. 本人、配偶及未成年子女全國合計3戶以內

多屋族如何節省房屋稅？

由於房屋稅率是以全國總歸戶模式計算，只要全國總計持有超過自住三戶，第四戶以上的房屋就須按各縣市非自住稅率課徵房屋稅；或自住一至二戶，非自住房屋一戶，那麼該非自住房屋也須按各縣市非自住稅率課徵房屋稅。

部分縣市（如臺北市、宜蘭縣、新竹縣）針對持有多戶房屋者調高適用的房屋稅稅率（俗稱囤房稅），因此多屋族要節稅，**可選擇房屋現值較高或該縣市房屋稅率較高的房屋為自住房屋，以適用較低的房屋稅率。**

臺北市政府在100年7月1日起透過加價比率的調整，對高級住宅課徵較高的房屋稅，俗稱「豪宅稅」。「高級住宅」的定義是：房屋為鋼筋混凝土以上構造等級，用途為住宅，經按「戶」認定含車位之市場行情房地總價在8,000萬元以上者。

若不確定自己的房子是否被課徵豪宅稅，可直接電詢臺北市政府，告知房屋坐落、身分證統一編號，並經查明確定身分後，臺北市政府可明確告知你的房屋是否被認定為高級住宅。

豪宅稅課稅規定	
適用法令	1. 臺北市房屋標準價格及房屋現值評定作業要點 2.《房屋稅條例》
繳納期間	每年 5 月 1 日至 5 月 31 日
課稅範圍	含車位之市場行情房地總價在 8,000 萬元以上之「高級住宅」
高級住宅標準 單價計算	1. 90 年 6 月 30 日以前建築完成之高級住宅：按路段率加價 2. 90 年 7 月 1 日以後建築完成之高級住宅：按固定比率 120% 加價
稅率	同《房屋稅條例》規定
納稅義務人	同《房屋稅條例》規定

將房屋打通合併使用，自住房屋戶數如何認定？

為了增加自住房屋使用面積，有些人會將房屋打通合併，記得要向地政主管機關辦竣建物合併，並向戶政機關及稅局申請門牌併編及合併房屋稅籍，而這關係到你的房屋稅節稅權益。

依《房屋稅條例》，持有住家用房屋且供自住使用時可以用較低稅率 1.2% 課稅，但要同時符合以下三個條件才屬於「自住使用」。

1.房屋無出租使用

2.供本人、配偶或直系親屬實際居住使用

3.本人、配偶及未成年子女全國合計三戶以內

申請合併認定戶數通過以後，對於多屋族的房屋稅可能有節稅效益。舉例來說，王先生有4戶房屋，其中1戶自住，其他3戶分別給3個已成年子女居住，雖然符合「房屋無出租使用」以及「供直系親屬實際居住使用的條件」，但仍只有其中3戶能適用自住房屋稅率。如果將其中兩戶房屋打通合併，再依上述作法合併房屋稅籍為1戶，王先生所有的房屋就都能適用自住房屋稅率。

地價稅

　　地價稅是針對土地課稅的稅賦，與房屋稅一樣由各地方政府負責徵收，於每年11月繳納，不過不論持有時間多長，只要是每年8月31日是該筆土地的所有權人，就要負責繳納這筆土地當年度地價稅。

・地價稅採累進稅率

　　地價稅採累進稅率，每個縣市都有自己的「累進起點地價」，是按照單一縣市個人所持有土地的課稅地價總額除以該縣市的累進起點地價，所得到的倍數決定適用稅率。

　　假如累進起點地價為10萬元，而你所持有的土地課稅地價總額為70萬元，因為總額為累進起點地價7倍，則適用第三級（千分之25）稅率，當年度地價稅額為1.1萬元（70萬×25‰－10萬×0.065）。地價稅稅率級距表，如下：

稅級別	課稅地價總額（P）	適用稅率	計算公式
第一級	P＜A	10‰	P×10‰
第二級	P介於A～6A	15‰	（P×15‰）－（A×0.005）累進差額
第三級	P介於6A～11A	25‰	（P×25‰）－（A×0.065）累進差額
第四級	P介於11A～16A	35‰	（P×35‰）－（A×0.175）累進差額
第五級	P介於16A～21A	45‰	（P×45‰）－（A×0.335）累進差額
第六級	P≧21A	55‰	（P×55‰）－（A×0.545）累進差額

註：A為累進起點地價；P為課稅地價總額。

　　「累進起點地價」的資訊可以在各縣市的稅捐稽徵處查到，例如臺北市107年是3,938.7萬元、新北市107年為634.5萬元。近幾年各地方政府調漲公告地價。有些人收到稅單後，發現稅金甚至比前一年增加數倍，最主要的原因就在於課稅地價總額提高後，可能連帶造成課稅級距往上跳，適用更高

攸關地價稅負的兩個重要日子：8/31及9/22

地價稅是以土地為課徵標的所徵收之一種租稅。一年之中，有兩個重要日子，可能影響地價稅負的納稅義務人及地價稅捐。到底是那兩個日子呢？

·納稅義務基準日：8月31日

地價稅是按年課徵，與房屋稅的按月課徵不同，依稅法規定，每年一次徵收者，以8月31日為納稅義務基準日，該日地政機關土地登記簿所載之所有權人或典權人，**不論其持有土地時間之長短，就必須負責繳納全年度的地價稅。**

·稅捐優惠減免申請期限：9月22日

若民眾持有之土地，如符合自用住宅用地、國民住宅用地、勞工宿舍用地、工業用地、加油站用地等規定，可申請按特別稅率課徵地價稅，如符合道路或騎樓用地減免規定，**可申請減免地價稅，記得把握申請期限儘快在地價稅開徵40日（即9月22日）前提出申請，當年度就能享有節稅優惠，超過期限再申請者，只能從明年起適用。**

的稅率。**若擁有多筆土地的讀者，可以考慮分散土地在各縣市，避免在單一縣市的課稅地價總額過高，進而適用高稅率。**

同一縣市之地價稅只會有1張稅單

地價稅之課徵是採縣市總歸戶制，即土地所有權人在同一縣市內所有的土地合併歸成一戶。換句話説，土地是以同一縣市內所有的土地合併計算地價總額，再按課稅級距累進稅率計算其地價稅，所以土地所有權人在同一縣市內原則上只會有一張地價稅單。而房屋稅因為每戶房屋的稅率可能不同，每一個房屋稅籍都有一張房屋稅稅單，如在臺北市有3棟房屋（3個房屋稅籍），每年就會收到3張房屋稅單，但只會收到一張地價稅單。

·自用住宅用地之優惠稅率

地價稅的一般稅率是累進稅率，但有些特定情況則可以適用優惠稅率，例如自用住宅用地、工業用地、停車場、加油站、私立公園、動物園、體育場所、都市計畫公共設施保留地等。其中最常見的就是自用住宅用地，適用條件及稅率如下：

適用土地	適用條件	優惠稅率
自用住宅用地	1. 土地所有權人或其配偶、直系親屬於該地設有戶籍登記 2. 無出租、無營業之住宅用地 3. 土地上的房屋為土地所有權人或其配偶、直系親屬所有 4. 都市土地以 300 平方公尺（90.75 坪）為限；非都市土地以 700 平方公尺（211.75 坪）為限 5. 土地所有權人與其配偶及未成年之受扶養親屬以 1 處為限	2 ‰

註：所謂都市土地，指依法發布都市計畫範圍內之土地。非都市土地，指都市土地以外之土地。

節稅小撇步！自用住宅用地優惠

個人若想要節省地價稅，務必把握以下節稅重點，好好利用自用住宅用地的優惠。

1. 突破「1處」的限制：由於地價稅自用住宅用地優惠是全國以1處為限，夫妻不同戶籍也只能選1處，要破1處的限制，可以找直系尊親屬（父母、祖父母）或已成年子女在其他的土地辦理戶籍登記。

2. 選擇最高價的土地辦理自用住宅用地優惠。

3. 土地用途不同，可依房屋實際使用情形所占土地面積之比例，分別按自用住宅用地及一般用地稅率課稅。

4. 於每年9月22日前提出申請。逾期申請的話，就要下一年度才可以適用地價稅優惠稅率。

適用「自住房屋」房屋稅率不等同適用「自用住宅用地」地價稅率！

房屋稅有「自住房屋」優惠稅率，地價稅有「自用住宅用地」優惠稅率，但其實兩者的適用條件、申請期限及稅率均不相同。房屋適用「自住房屋」，並不代表其房屋坐落的土地也同時適用「自用住宅用地」。兩者的比較如下表：

項目		房屋稅「自住房屋」	地價稅「自用住宅用地」
稅率		1.2%	2‰
限制條件	用途	自住無出租無營業	自住無出租無營業
	居住或設籍	供本人、配偶或直系親屬實際居住使用	本人或其配偶、直系親屬辦竣戶籍登記
	處所	本人、配偶及未成年子女全國所有房屋合計3戶以內	本人與其配偶及未成年之受扶養親屬以1處為限
	面積	不限	都市土地：300m$^2$ 非都市土地：700m$^2$
	房屋產權	本人、配偶及未成年子女所有	本人或其配偶、直系親屬所有
申請期限		使用情形變更之日起30日內	每年9月22日前提出申請逾期申請次年適用
適用起日		當月或次月起適用	9月22日前申請全年適用

出售不動產時的稅務議題

出售時所牽涉的稅負最複雜，繳納的稅金金額通常也最高。出售不動產時，所牽涉的稅負有所得稅、土地增值稅及印花稅。

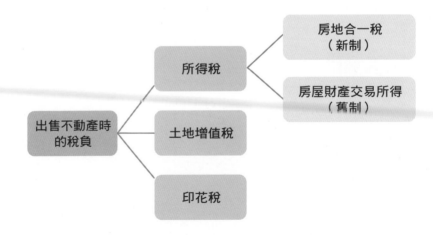

出售不動產的交易所得，視「房地取得日」及「房地出售日」的不同，可能適用新制的房地合一稅，或適用舊制就房屋交易所得併入綜所稅。**判斷不動產適用新制或舊制，是不動產節稅的第一步。**

判斷不動產新制或舊制的基本原則

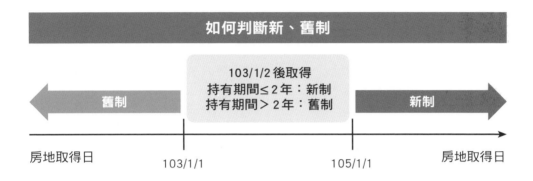

舊制的情況下，不動產出售所得僅就「房屋」部分併入個人綜合所得課稅，「土地」部分僅課土地增值稅，不課所得稅。房地合一新制的情況，「房屋」及「土地」均需要課徵所得稅，並採分離課稅。多數情況下，採用新制的整體稅負會較舊制來得高。

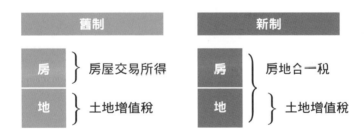

房地合一稅（新制）

自105年1月1日起之「房地合一」新制上路，除了104年12月31日前取得且持有期間超過兩年的情況適用舊制外，原則上不動產出售日在105年1月1日之後，就適用「房地合一」新制課稅規定，其不動產交易所得不再併入綜合所得稅的「財產交易所得」來計算稅額，而採分離課稅方式。

申報日也由次年5月時與綜所稅一併申報，改為「**無論賺錢或賠錢**」都要在完成所有權移轉登記日之次日起算30日內申報，這點常常被民眾忽略，一旦忘記申報就會遭處最低3千元到最高3萬元不等的罰鍰。沒申報且有獲利的話，補稅之外會從漏報處罰以及應納稅額3倍以下的罰鍰擇一從重處罰。

• 房地合一所得計算

「房地合一」新制是以房地交易總價扣除成本、必要費用及土地漲價總數額後的金額為課稅所得，依持有期間及持有者身分決定適用稅率課稅。

房地合一稅＝課稅所得 × 稅率

課稅所得＝ 房地交易收入－成本－費用－土地漲價總數額

成本認定的方式，若為買賣方式取得，以取得房地產時的成交價作為成本；若為繼承或受贈取得，以繼承或受贈時之房屋評定現值及公告土地現值按政府發布之消費者物價指數調整後之價值為準。

費用，包含取得、改良及移轉而支付之費用，如取得、改良及移轉費用、仲介費、廣告費、清潔費、搬運費等費用，但不包括依《土地稅法》規定繳納的土地增值稅。若未提示必要費用證明，則稽徵機關會以成交價的5％來計算費用。

最後，「土地漲價總數額」是課徵土地增值稅時的稅基，乘上稅率就是土增稅應納稅額。由於在房地合一新制下仍需繳納土地增值稅，因此在計算房地合一稅時得減除土地漲價總數額，避免重複課稅的疑慮。

一般來說，房屋評定現值及公告土地現值比市價低，若父母親想直接贈與房地產給子女，且該房地產日後可能出售，因取得成本是以較低的現值計算，可能導致節了贈與稅但卻要繳高額的房地合一稅。

有賺錢要繳稅，那虧損呢？若有虧損，經國稅局核定後，可以扣除從交易日起往後3年內，從同樣適用新制的房地交易所得中減除，申報時注意應檢附國稅局核定損失金額的核定通知書。

• 房地合一稅率

而房地合一新制依「持有期間」及「持有者身分」有不同的適用稅率。原則上持有期間越長，稅率越低。

個人適用房地合一之一般稅率						
	境內個人				境內個人	
持有期間	≤ 1 年	1 至 2 年以內	2 至 10 年以內	≥ 10 年	≤ 1 年	> 1 年
稅率	45%	35%	20%	15%	45%	35%

若是以買賣房地產為主業，可能需要設立公司來處理相關業務，則買賣不動產的所得如同其他應稅所得，課徵營利事業所得稅20%；境外個人及境外公司的稅率相同，且都會較境內個人高。

公司適用房地合一之稅率		
	境內公司	境外公司
稅率	營利事業所得稅 20%	持有 1 年以內：45% 持有超過 1 年：35%

• **自住房地優惠**

如同房屋稅及地價稅，房地合一稅針對個人自住自用也有給予優惠稅率，另給予400萬元的免稅額。適用自住房地優惠的房地合一稅計算公式為：

房地合一稅＝（課稅所得－自住房地免稅額）× 稅率

房地合一稅的自住房地優惠稅率、免稅額及適用條件如下：

房地合一之自住房地優惠		
條件	免稅額	優惠稅率
自住房地優惠須符合以下所有條件： 1. 個人或其配偶、未成年子女在該自住房屋設有戶籍、持有並居住於該房屋連續滿 6 年 2. 交易該自住房屋土地的前 6 年內，未將該房屋土地出租、供營業或執行業務使用 3. 個人與其配偶及未成年子女在交易自住房屋土地前 6 年內，未曾適用本自住房地租稅優惠（6 年內適用 1 次為限）	400 萬元	10%

房地合一稅 2.0

房地合一稅制度，雖然將土地交易所得納入所得稅課徵範圍，且採分離課稅，依持有期間長短，針對較短期的交易適用較高的稅率。然而，境內公司之房地交易不適用分離課稅，而是併入年度營利事業所得額，於次年5月辦理結算申報，適用營所稅率20%。

為了符合租稅公平原則和抑制房地產短期投資炒作，降低藉由設立境內公司進行短線炒作不動產的誘因，政府已規劃修正房地合一稅制度，目前修法方向包括：

1. 延長短期持有的定義：將現行持有期間1年內課45%稅率，延長為持有2年內；持有期間1至2年內課35%稅率，延長為2至5年內。

2. 境內公司採差別稅率分開計稅：境內公司比照境內個人，依持有期間適用不同稅率，分開計稅。

3. 增訂2項交易，視為房地交易，納入房地合一課稅：
 (1) 交易預售屋及其坐落基地。
 (2) 交易持有股份（或出資額）過半數之營利事業之股份（或出資額），且該營利事業股權（或出資額）價值50%以上係由境內之房地所構成者（排除屬上市、上櫃及興櫃公司之股票交易）。

個人適用房地合一之一般稅率						
	境內個人				境外個人	
持有期間	≦2年	2至5年	5至10年	>10年	≦2年	>2年
稅率	45%	35%	20%	15%	45%	35%

公司適用房地合一之稅率					
	境內公司			境外公司	
持有期間	≦2年	2至5年	>5年	≦2年	>2年
稅率	45%	35%	20%	45%	35%

不受修法影響的，則包括：

1. 維持20%稅率：
 (1) 個人非自願因素之房地交易。
 (2) 個人以自有土地與建商合建分回房地交易。
 (3) 建商興建房屋完成後第一次移轉之房地交易。

2. 自住房地持有並設籍超過6年之交易，維持稅率10%及免稅額度400萬元。

房屋交易所得（舊制）

　　房地合一上路後，出售的房地產必須於105年以前取得，並於出售時已持有2年以上者，才可以用舊制課稅。房地合一上路前取得及出售者，當然同樣適用舊制。

　　舊制則只針對房屋交易所得課稅，土地部分只課土地增值稅，不課所得稅。若有虧損，則依照綜所稅「財產交易損失特別扣除額」規定，能扣除當年度財產交易所得，若有餘額，可用於未來3年之財產交易所得，扣除金額以不超過當年度財產交易所得為限。

　　舊制下常發生「高估土地價格，低估房屋價格」改變房屋占比的方式來避稅，且若交易的是年代久遠的房屋，取得成本和費用都不好查證，只能以房屋評定現值設算所得，設算結果就會遠低於實際獲利。再者，針對土地課徵土增稅時，是以土地公告現值計算稅額，因為公告現值偏低，使得應納稅

防錯殺條款：非自願性短期交易，稅率20％

由於房地合一稅針對短期交易課徵較高的稅率，以防止投機炒作不動產，但是並非所有短期交易的都是為了炒房，有時是出於其他「非自願性」因素。針對因非自願性的因素，交易持有期間在2年以下之房屋、土地者，稅率為20％。目前財政部公告的調職、非自願離職或其他非自願性因素有6項如下：

1. 調職及非自願調職：個人或其配偶於工作地點購買房屋、土地辦竣戶籍登記並居住，且無出租、供營業或執行業務使用，嗣因調職或有符合《就業保險法》第11條第3項規定之非自願離職情事，或符合《職業災害勞工保護法》第24條規定終止勞動契約，須離開原工作地而出售該房屋、土地者。

2. 遭他人越界建屋：依《民法》第796條第2項所定，出售畸零地等遭越界的房屋或土地。

3. 依法遭強制執行：因無力償債，遭強制執行而移轉所有權者。

4. 因重大疾病或意外需支付醫藥費：個人因本人、配偶、本人或配偶之父母、未成年子女或無謀生能力之成年子女罹患重大疾病或傷害，須出售房地負擔醫藥費者。

5. 躲避家暴相對人：個人遭家暴，並取得保護令，為躲避家暴者而出售自住房地者。

6. 共有房地：個人因其他共有人依《土地法》第34條之1規定未經其同意而交易該共有房屋或土地，致其須交易持有期間在2年以下之應有部分。

額也偏低，不能反映土地交易市價。此外，若於同一年度買賣土地，可能因為土地公告現值尚未調整，而不用繳土地增值稅。有這麼多手段可以避稅，舊制規定可以說漏洞百出。

舊制不動產交易所得原本也應按實際交易價格核實課稅，不過從前要逐一查核不動產取得成本有困難，國稅局對於未能提出證明的案件多按房屋評定現值乘上各地所訂的比率算出所得額。由於房屋評定現值長期低於市價，導致稅收流失。自101年8月1日實價登錄上路後，政府已能掌握不動產交易價格，實價登錄後取得的不動產，已不太可能以房屋評定現值來計算所得。

• **舊制房屋交易所得計算**

由於上述的歷史背景因素，舊制房屋交易所得依能否查得出售價格及成本，有4種計算方式，其適用優先順序為：

1.核實課稅：買進及賣出均有劃分房地之各別價格

若買賣合約有載明房屋及土地各別的買進、賣出價格，則以房屋售價減去房屋買價再扣除必要費用，計算財產交易所得。

$$課稅所得 ＝ 房屋售價 － 房屋買價（成本）－ 費用$$

2.核實課稅：買進及賣出均未劃分，或僅劃分買進或賣出房地之各別價格

若買賣合約沒有分別載明房屋及土地各別的的買進及賣出價，則按照房地交易總價扣除成本、費用後，按房屋評定現值占土地公告現值加上房屋評定現值之比例計算所得：

$$房屋占比 ＝ 房屋評定現值 ÷（房屋評定現值 ＋ 土地公告現值）$$
$$課稅所得 ＝（不動產總售價 － 成本 － 費用）× 房屋占比$$

3.出售豪宅：有售價，無成本

若僅查得或納稅義務人僅提供交易時之實際成交金額，而無法證明原始取得成本之豪宅交易：

$$課稅所得＝成交金額 × 房屋占比 ×15\%$$

此處定義的豪宅是指：臺北市，房地總成交金額7,000萬元以上；新北

市，房地總成交金額6,000萬元以上；臺北市及新北市以外地區，房地總成交金額4,000萬元以上。

4. 其他情況

除上述情形外，個人出售房屋，未核實申報房屋交易所得、未提供交易時之實際成交金額或原始取得成本，或國稅局未查得交易時之實際成交金額或原始取得成本者，按照下列標準計算其所得額：

課稅所得 ＝ 房屋評定現值 × 財政部訂頒的所得額標準

不同縣市鄉鎮有不同的所得額標準，若有興趣可查詢財政部每年公布的「個人出售房屋之財產交易所得計算規定」。

自101年8月1日「實價登錄」上路，納稅義務人已不能再用忘了購屋價格推託，而只以評定現值報稅。除非買進房地產的時間非常久遠，才能以「房屋評定價值×各財政部訂頒的所得額標準」計算財產交易所得，否則很容易就會接到補稅通知。其實，國稅局只要查詢房屋貸款紀錄、房仲公司開出的發票或當時買賣契約等，就能掌握買賣價格，因此鑽漏洞的風險很高。

舊制房屋交易所得，以境內個人來說，因為交易所得併入綜所稅計算稅額，稅率在5％至40％之間。而以境內公司而言，則要計入營所稅，境外個人或公司則按所得額20％扣繳率申報納稅。

房屋交易所得（舊制）課稅規定	
境內個人	綜合所得稅 5%～40%
境內公司	營利事業所得稅 20%
境外個人／公司	申報納稅 20%

土地增值稅

土地增值稅是針對土地所有權人之土地，於移轉時因自然漲價所課徵的稅。

買賣土地等「有償移轉」由原土地所有權人納稅，繼承或贈與等「無償移轉」，納稅義務人則是取得土地所有權人。

<div align="center">土地增值稅 ＝ 漲價總數額 × 稅率</div>

• 土地增值稅之「土地漲價總數額」如何計算？

「土地漲價總數額」是課徵土地增值稅時的稅基，是對土地取得時之現值（成本）和移轉時申報移轉現值漲價部分課稅，其中取得時的現值並經過持有期間的消費者物價指數來調整。土地漲價總數額公式如下：

土地漲價總數額＝申報移轉現值－前次申報移轉現值 × 物價指數調整－費用

申報移轉現值：只要土地所有權移轉，就要以訂約日當期之土地公告現值為準，在訂下契約之日起30日內申報「移轉現值」。實務上大多數申報的移轉現值會等於公告現值。

前次申報移轉現值：即前次申報土地增值稅時核定的移轉現值。

費用：包括（1）改良土地費用、（2）已繳納之工程受益費（政府改良公共設施時所徵收）、（3）土地重劃費用、（4）因土地使用變更而無償捐贈土地作公設用地，以捐贈時的土地公告現值計價。

• 土地增值稅稅率

土增稅是拿「土地漲價總數額」和「前次申報移轉現值」（經物價指數調整）相除後，以得到的漲價倍數來累進課稅。

比方說，陳先生買進一塊土地之現值為100元，賣出時移轉現值為300元，這期間物價指數調整為120%，土地漲價總數額為300－（100×120%）＝180，漲價倍數則是180÷（100×120%）＝1.5倍，180元中有120元會適用20%稅率，剩下60元則以30%課稅，最終應納稅額為42元（120×20%＋60×30%）。

土地增值稅累進稅率表		
土地用途	土地漲價總數額	稅率
自住	無區分	10%
一般	1倍以下	20%
	1倍到2倍間	30%
	2倍以上	40%

• 土地增值稅長期持有減徵優惠

土增稅中還設計了長期持有土地減徵的規定，持有期間在20年以上、30年以上、40年以上各有減徵比率，使各級距的適用稅率下降。優惠稅率的級距表如下：

	20 年以上	30 年以上	40 年以上
1 倍以下	20%	20%	20%
1 倍到 2 倍間	28%	27%	26%
2 倍以上	36%	34%	32%

• 土地增值稅自用住宅優惠

土地增值稅對「自用住宅」所下的定義與地價稅相同，都來自《土地稅法》第9條：「本法所稱自用住宅用地，指土地所有權人或其配偶、直系親屬於該地辦竣戶籍登記，且無出租或供營業用之住宅用地」。但還要符合一些特定條件才能享有10%優惠稅率。

土地增值稅自用住宅優惠可分為「一生一次」、「一生一屋」兩種方案，要先用過「一生一次」優惠才能用「一生一屋」優惠。「一生一次」優惠的適用條件比寬鬆，因此一位土地所有權人一生只能用1次，但不限1處。同

一塊土地，三種價格：市價、公告地價與公告土地現值

目前房地產的稅制中，同一塊土地會有三種價格，分別是「市價」、「公告地價」與「公告土地現值」。

市價就是實際交易土地時的價格，像以房地合一規定計算土地交易所得時，就可能會用到買進和賣出的市價。

公告地價則與地價稅有關，是土地所有權人申報地價的參考依據，政府會以土地所有權人所申報之地價課徵地價稅，公告地價每2年公告1次。

公告土地現值和土地增值稅有關，會當作移轉土地或設定典權時所申報的土地移轉現值之參考依據，於每年1月1日政府會公告當年度公告土地現值。

一生一次 vs. 一生一屋		
限制條件　　優惠	一生一次	一生一屋
面積	都市 3 公畝 非都市 7 公畝	都市 1.5 公畝 非都市 3.5 公畝
設籍條件	本人或其配偶、直系親屬	本人或其配偶、未成年子女
設籍年限	無	連 6 年
自用住宅戶數限制	無	本人、配偶、未成年子女名 下共只能有 1 戶
轉換用途限制	出售前 1 年內， 無營業或出租	出售前 5 年內， 無營業或出租
土地持有期間限制	無	連續持有 6 年
可適用次數	1 次	不限
備註	需先使用「一生一次」，才能用「一生一屋」，兩者都適 用優惠稅率10%	

時出售土地，其合計面積，都市土地不超過3公畝，非都市土地不超過7公畝，若有餘額沒用完可按比例換算（都市土地部分按7/3比例，非都市土地則按3/7比例分別換算為非都市土地或都市土地）。

重購退稅的條件及退稅金額計算

由於擁有一個遮風蔽雨的居住所是基本的生存權，稅制一般均給予自用自住優惠，除稅率上的優惠外，重購退稅亦是一般大眾很重要的節稅管道。購買不動產時，若符合重購自用住宅的條件，在土地增值稅、所得稅方面都有退稅優惠。自用住宅換屋時，若能掌握重購退稅，將有機會省下大筆稅負。

所得稅之重購退稅

所得稅方面，105年1月1日起房地產交易所得課稅方式有重大變革。新制被稱為「房地合一」，依照持有時間長短，納稅人可能適用不同稅率。舊制的房屋交易所得屬於綜所稅中的「財產交易所得」，會和其他各類所得一

起計入綜所稅所得額，按綜所稅累進稅率課稅。

　　無論是先買後賣，或是先賣後買，只要買屋及賣屋之時間（以完成移轉登記之日為準）差距在2年以內，且符合《所得稅法》有關自住房屋、土地之規定，即可申請重購退稅。至於適用舊制或新制之重購退稅，則視「出售的房地」適用舊制或是新制而定；新、舊制之重購退稅規定主要差異如下：

1. 舊制有要求重購的房屋價格要高於出售價（賣小屋換大屋），才能退稅。而新制則可以按重購價額占出售價額的比例，退還繳納的稅額，即「賣大屋換小屋」可以照比例退稅。
2. 新制有要求重購後5年內不得改做其他用途（如營業使用、出租）或再行移轉，舊制則沒有。

　　新、舊制之重購退稅規定整理如下：

「房地合一」新制重購退稅	舊制重購退稅
1. 賣小屋換大屋：全額退稅 　　賣大屋換小屋：**按比例退稅** 2. 先購後售者亦適用 3. 以配偶之一方出售自住房地，而以配偶之他方名義重購者，亦得適用 4. 個人或其配偶、未成年子女應於該出售及購買之房屋辦竣戶籍登記並居住 5. 出售前1年內無出租、供營業或執行業務使用 6. **重購後5年內不得改做其他用途或再行移轉**	1. 賣小屋換大屋：全額退稅 　　賣大屋換小屋：**不能退稅** 2. 先購後售者亦適用 3. 以配偶之一方出售自住房屋，而以配偶之他方名義重購者，亦得適用 4. 個人或其配偶、申報受扶養直系親屬應於該出售及購買之房屋辦竣戶籍登記並居住 5. 出售前1年內無出租或供營業使用之房屋

　　用以下例子來說明新舊制重購退稅規定的差異。案例1適用舊制，因為重購房屋價格低於原房屋售價，並不適用重購退稅優惠；案例2適用新制，因為規定較為寬鬆，賣大屋換小屋的情況下仍可按「重購價占出售價之比例」退稅。

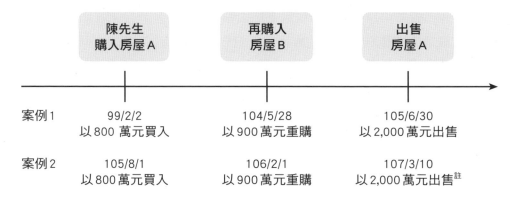

	案例1	案例2
重購與出售房屋之「移轉登記日」間隔是否在2年以內	是	是
適用新制或舊制	舊制	新制
是否適用重購退稅	不適用，因重購房屋B價格小於出售房屋A價格	適用，可按比例退稅
退稅金額計算	無退稅金額	1. 出售房屋A之應納稅額為385萬元〔（2,000萬－800萬－2,000萬×5%）×稅率35%〕 2. 重購價占出售價之比例：45%（900萬÷2,000萬） 3. 退稅金額：173.25萬元（385萬×45%）
附註		重購後5年內不得改作其他用途或再行移轉，否則會被追繳退稅款

土地增值稅之重購退稅

　　以土增稅來說，為了協助個人及企業「以小換大」、「以舊換新」，有購地自住、工廠用地、自耕農地等實際需求者，不因為土增稅減少購地規模，土增稅也有重購退稅優惠。雖然工業、農業用地也適用土增稅的重購退稅優

惠，但在此僅討論自用住宅的規定。

土地增值稅之自用住宅重購退稅的適用條件有7項：

1. 重購與出售間隔不超過2年： 土地出售後2年內重購或先購買土地2年內再出售土地。

2. 重購地價＞出售地價－土地增值稅： 重購土地地價超過原出售土地地價扣除土地增值稅後有餘額者。

3. 原出售及重購土地所有權人屬同一人。

4. 出售土地、重購土地上之房屋須為土地所有權人或其配偶、直系親屬所有，並在該地辦理戶籍登記。

5. 重購土地面積限制： 重購都市土地面積未超過3公畝或非都市土地面積未超過7公畝部分，但出售土地則不受上述面積限制。

6. 出售之土地賣出前1年未供營業用或出租。

7. 5年內不得改變用途： 重購土地之日起5年內不能移轉或改作其他用途者，否則會追繳原退還稅款。

只要符合以上條件，向主管機關申請可就已經繳納的土增稅稅額內，退還「不足支付數」。

• **重購退稅金額計算**

土增稅退稅的觀念是，因為要繳土增稅造成不夠資金買地，所以退還其「不足支付數」。申報時間方面，先買後賣者，可以於賣出時申請；先賣後買者，可於重購後申請。

不足支付數 ＝ 新購土地現值－（出售土地現值－土地增值稅）

舉例來說，若出售土地現值為100萬元，土增稅是20萬元，假設以下三種狀況：

新購土地現值	不足支付數		退稅與否
120萬元 →	120萬－（100萬－20萬）＝40萬	→	退稅20萬元
90萬元 →	90萬－（100萬－20萬）＝10萬	→	退稅10萬元
70萬元 →	70萬－（100萬－20萬）＝-10萬	→	不可退稅

《民法》成年年齡下修為18歲，不動產相關稅負有何影響？

立法院於109年12月25日三讀修正通過《民法》部分條文，將成年年齡下修為18歲，並設緩衝期，定於民國112年1月1日起施行。雖然不動產相關稅務法令並無進行配套修正，但現行法令中多項稅務優惠的條件，涉及子女成年與否，因此成年年齡下修，對於房屋稅、地價稅、土地增值稅及房地合一稅的租稅優惠適用上，仍有實質影響。

房屋稅：適用「自住房屋」優惠稅率的限制條件之一，為本人、配偶及未成年子女全國所有房屋合計3戶以內。成年年齡下修後，子女滿18歲時即可突破3戶的限制，有利於多屋族的財產節稅規劃。

地價稅：適用「自用住宅用地」優惠稅率的限制條件之一，為本人與其配偶及未成年之受扶養親屬以1處為限。成年年齡下修後，子女滿18歲時即可突破1處的限制，有利於多屋族的財產節稅規劃。

土地增值稅：適用自用住宅「一生一屋」優惠稅率的限制條件之一，為出售時土地所有權人與其配偶及未成年子女，必須無該自用住宅以外之房屋。成年年齡下修後，子女滿18歲時即可突破1戶的限制，有利於多屋族的財產節稅規劃。

房地合一稅：適用「自住房地」優惠稅率的限制條件之一，為個人與其配偶及未成年子女在交易自住房屋土地前6年內，未曾適用自住房地租稅優惠（6年內適用1次為限）。成年年齡下修後，子女滿18歲後即可獨立適用6年1次的自住房地租稅優惠。值得注意的是，適用房地合一「重購退稅」的限制條件之一，為個人或其配偶、未成年子女於該出售及購買之房屋辦竣戶籍登記並居住，若父母所有之不動產但僅有子女於該房屋辦竣戶籍登記並居住，子女滿18歲時將不符合重購退稅的條件。

 # 贈與和繼承不動產的稅務議題

父母資助子女置產的稅務議題

現今房價高漲，年輕人很難自力買下一間新屋，買房往往要靠父母或長輩資助，常見的方式有四種：（1）父母直接贈與不動產給子女、（2）父母贈與現金給子女購買不動產、（3）父母出售不動產給子女、（4）父母替子女購買不動產。其各有利弊，應視個案評估。但要提醒讀者的是，**節稅規劃不應短視近利，因小失大。**

為幫助讀者通盤理解父母資助子女購置不動產的稅務議題，除了彙總整理不同方案在不同時點所涉及的稅目外，並以案例說明試算不同方案的總稅負，包括子女取得不動產時的衍生稅負，還有多數人常忽略的未來出售時的稅負。為方便讀者理解，案例中的稅額試算僅考量贈與稅與房地合一稅。

案例：王媽媽想在小王結婚前替他準備好一間房子，目前看上的不動產價值如下，為了衡量哪個方法比較能節稅，一併假設了小王持有5年後出售時的房屋價值。

目前的不動產價值		出售時的不動產價值
現值：700萬元 市價：2,000萬元	5年後 →	現值：1,100萬元 市價：3,000萬元

父母直接贈與不動產給子女

父母直接贈與 不動產給子女	子女日後出售 不動產
• 贈與稅 • 土地增值稅 • 契稅 • 印花稅	• 房地合一稅 • 土地增值稅 • 印花稅

直接贈與不動產會用不動產的「時價」核課贈與稅，即「房屋評定現值」與「土地公告現值」。另外每人每年有220萬元贈與免稅額可使用，而贈與稅採累進課稅，分10％、15％、20％三級稅率累進課稅。那麼王媽媽移轉現有不動產或買下新的不動產再贈與給小王，所要負擔的贈與稅都是48萬元。5年後小王出售適用新制課稅，取得成本也會以「現值」為準（再經消費者物價指數調整），這時所得稅額是430萬元（假設未提示費用證明，以成交價5％計算費用；持有5年之房地合一稅率為20％）。

「王媽媽直接贈與不動產給子女」總稅負478萬元	
贈與稅48萬元	房地合一稅430萬元
贈與稅48萬元＝（700萬－免稅額220萬）× 稅率10％	房地合一稅430萬元＝（3,000萬－成本700萬－費用150萬）× 稅率20％

　　要是王媽媽名下的不動產有向銀行貸款400萬元，要連同貸款一起移轉給小王，可以降低贈與稅額，但應注意小王要有還款能力。

「王媽媽直接贈與不動產連同貸款給子女」總稅負438萬元	
贈與稅8萬元	房地合一稅430萬元
贈與稅8萬元＝（700萬－400萬－免稅額220萬）× 稅率10％	房地合一稅430萬元＝（3,000萬－成本700萬－費用150萬）× 稅率20％

　　當然，王媽媽也可以先買下不動產，在免稅額以內分年贈與房屋給小王，最快只要4年就可以全數贈與，不用負擔贈與稅。

父母贈與現金給子女購買不動產

父母贈與現金 給子女	子女受贈現金後 購買不動產	子女日後出售 不動產
• 贈與稅	• 契稅 • 印花稅	• 房地合一稅 • 土地增值稅 • 印花稅

　　直接贈與現金的話，就會直接按現金金額課徵贈與稅。王媽媽贈與了2,000萬元給小王買房，這時要負擔178萬元贈與稅，而日後出售時因為是以買賣取得不動產，取得成本就會是買進時的「市價」，其他條件不變所算出的所得稅額是170萬元。

「王媽媽直接贈與現金給子女購買不動產」總稅負348萬元	
贈與稅 178 萬元	房地合一稅 170 萬元
贈與稅 178 萬元＝（2,000 萬－免稅額 220 萬）× 稅率 10%	房地合一稅 170 萬元＝（3,000 萬－成本 2,000 萬－費用 150 萬）× 稅率 20%

　　這裡同樣可以使用分年贈與現金的方式，只是要花上10年才能贈與全數款項，不過可以完全省下178萬元贈與稅。但就算直接贈與全數現金，仍然比直接贈與不動產省下不少。**若能即早規劃，「贈與現金」的方式不僅不必繳贈與稅，且相較於「贈與不動產」可大幅降低房地合一稅。**

父母出售不動產給子女

父母出售不動產
給子女

子女日後出售
不動產

- 房地合一稅或綜合所得稅
- 土地增值稅
- 贈與稅
- 契稅
- 印花稅

- 房地合一稅
- 土地增值稅
- 印花稅

　　雖然王媽媽是把不動產賣給小王，也可能要課贈與稅。二親等以內親屬間的財產買賣，屬於《遺贈稅法》中的「推定贈與」，仍應該向國稅局申報，並且提出實際支付價款的證明，而且小王出的錢不能是向父母借貸或由父母提供擔保向別人借來的，這樣才不會被課到贈與稅。此外，就算子女的確有支付價款，金額還不能太低（原則上不能低於不動產的時價），不然也可能要課贈與稅。

　　本例先假設王媽媽以700萬元賠本賣給小王，且有實際支付價款，經計算再向國稅局申報後不用課贈與稅。5年後出售的所得稅則是430萬元。

「王媽媽以700萬元出售不動產給小王」總稅負430萬元	
贈與稅 0 萬元	房地合一稅 430 萬元
小王有實際支付價款 售價等於不動產現值 無贈與稅	房地合一稅 430 萬元＝（3,000 萬－成本 700 萬－費用 150 萬）× 稅率 20%

父母替子女購買不動產

父母出資替子女
購買不動產

子女日後出售
不動產

- 贈與稅
- 契稅
- 印花稅

- 房地合一稅
- 土地增值稅
- 印花稅

買不動產時父母替子女支付不動產價金給賣方，並把不動產產權登記給子女名下的情形非常普遍，這種操作方法也屬於贈與稅的課稅範圍，是《遺贈稅法》中「視為贈與」的情況之一，無償出資為他人購買不動產會以不動產的時價來課徵贈與稅。所以要負擔48萬元贈與稅，日後出售則要繳430萬元所得稅。

「王媽媽替小王購買不動產」總稅負478萬元	
贈與稅48萬元	房地合一稅430萬元
贈與稅48萬元＝（700萬－免稅額220萬）× 稅率10%	房地合一稅430萬元＝（3,000萬－成本700萬－費用150萬）× 稅率20%

多數家庭的父母其實並沒有足夠的財力，替子女一次繳清不動產價款，實務上更常見的作法會是王媽媽先替小王付400萬元頭期款，剩下的再由小王向銀行貸款。這種情況在稅法上會以贈與時的「不動產現值」為基礎計算贈與稅，再按出資額比例計算贈與總額，結果是不用負擔贈與稅。另外，小王出售時的取得成本會是當初的贈與總額140萬元加上小王自己出資部分的不動產成本1,600萬元，共計1,740萬元，這時所得稅會是222萬元。

「王媽媽支付頭期款400萬元」總稅負222萬元	
贈與稅0萬元	房地合一稅222萬元
贈與總額140萬元＝時價700萬 × 出資額比例20%（400萬 ÷ 市價2,000萬），小於免稅額，免贈與稅	房地合一稅222萬元＝（3,000萬－成本140萬－成本1,600萬－費用150萬）× 稅率20%

繼承不動產的稅務議題

一般情況下繼承不動產所要繳的稅只有遺產稅，因繼承而移轉的土地免徵土地增值稅。因繼承取得後再出售不動產的所得稅課稅規定也與購買或受贈取得再出售有所不同。

土地增值稅

土地增值稅部分，如果是因繼承而移轉土地，免徵土地增值稅。以下圖舉例說明，老王購買取得一筆土地（時點A），爾後小王繼承該筆土地時（時點B），土地增值稅一筆勾銷。未來小王出售土地給其他人時（時點C），只要就繼承日到出售日之間的漲價總數額計算課徵土地增值稅（土地漲價總數額B→C）。

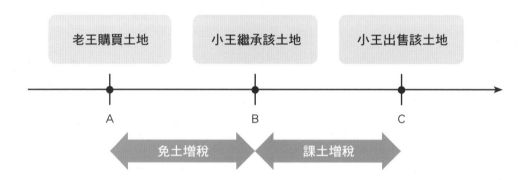

出售不動產之所得稅

政府考量到繼承人取得房地的時間點並非其所能控制，於104年8月19日發布台財稅字第10404620870號令，針對繼承後出售的情況，除了被繼承人於105年1月1日以後取得房地，其繼承人再出售該房地要適用新制之外，其他案件原則上都適用舊制。

但如果被繼承人和繼承人的持有期間合併計算，符合新制自住房地優惠時（能享有免稅額400萬元，並以10％稅率計稅），也可以選擇以新制申報。新制或舊制申報各有利弊，建議針對兩項方案試算後擇優選擇。

舉例來說，假設老王於104年6月1日購買不動產，兒子小王於105年6月1日繼承該筆不動產，並於110年6月2日出售。由於老王並非於105年1

月1日後購買，原則上小王出售該筆不動產適用舊制，但又同時符合新制自住房地優惠，可用新制申報。若採用舊制申報，稅金會是多少呢？若採新制申報，稅金又會是多少呢？採用新制或舊制何者較有利？

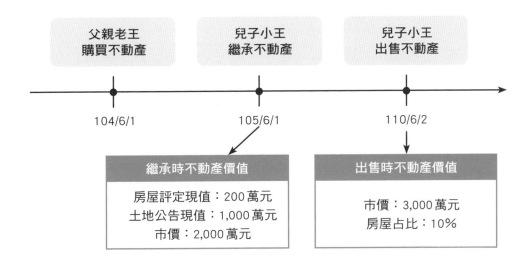

新制及舊制分別試算，擇優選擇！	
舊制：稅額 40 萬元	新制：稅額 120 萬元
稅額 40 萬元＝（成交價 3,000 萬 × 10% − 成本 200 萬）× 綜所稅率 40%	稅額 120 萬元＝（成交價 3,000 萬 − 成本 1,200 萬 − 土地漲價總數額 200 萬 − 免稅額 400 萬）× 優惠稅率 10%

註：假設小王之綜所稅適用稅率40%；不考量繼承房貸餘額之情況及繼承到出售期間的通膨率。

因繼承取得房屋、土地所生之額外房貸負擔，得自房屋及土地交易所得中減除

房地合一新制上路後，陸續出現子女併同繼承不動產及房貸，出售不動產之所得扣除房貸後倒賠，但仍需繳稅的情況。財政部整體衡量繼承不動產的經濟實質，於 109 年 7 月 15 日發布台財稅字第 10904601200 號令，放寬規定允許「貸款餘額」超過房屋評定現值及土地公告現值的部分，得自房屋及土地交易所得中減除。

夫妻間贈與不動產的稅務議題

夫妻是生活共同體，現行稅制多將夫妻視為一體，雖是個別財產制，但在婚姻關係存續中，其中一方取得的財產，很有可能是雙方共有，因此夫妻間財產的移轉與一般移轉有別，夫妻間贈與免贈與稅，在不動產稅制部分，夫妻間贈與的課稅規定也與一般贈與不同。

一般贈與不動產除了贈與稅之外，還要繳納契稅、印花稅及土地增值稅，相較之下，配偶間互相贈與不但免贈與稅，土地增值稅與未來出售給夫妻之外的第三人時的所得稅，都與一般贈與的情況有別。

	一般贈與不動產	配偶間互贈不動產
稅負	贈與稅 土地增值稅 契稅 印花稅	土地增值稅（得緩課） 契稅 印花稅

土地增值稅

依《土地稅法》28條之2，配偶相互贈與之土地，得申請不課徵土地增值稅。但於再移轉第三人時，以該土地第一次贈與前之原規定地價或前次移轉現值為原地價，計算漲價總數額，課徵土地增值稅。換句話說，配偶相互贈與土地時的土地增值稅可以緩課，直到日後移轉給夫妻以外第三人時再一次全部課徵。

以下圖舉例說明，丈夫取得土地時（時點**A**）並贈與土地給妻子（時點

B），此時的土地增值稅（土地漲價總數額A→B）得申請不課，等到未來妻子出售給其他人時（時點C），再一次課徵土地增值稅（土地漲價總數額A→C）。

近年來房價上漲，政府也連帶調漲公告土地現值，所以大致上呈現逐年調漲的趨勢，以105年全國平均公告現值而言，就比102年時調漲了30.54％。當計算的區間拉得越長，土地漲價總數額就會越高，再加上土地增值稅是累進課稅方式計算稅額，單次申報的土地漲價總額越高，可能會適用比較高的稅率級距，所以配偶互贈時選擇不課稅未必有利。

出售不動產之所得稅

夫妻互贈不動產的土地增值稅規定與一般贈與有別之外，受贈後再出售不動產的所得稅課稅規定也與一般贈與再出售有所不同。

財政部於106年3月2日發布台財稅字第10504632520號令，判斷適用新舊制時，可以回溯到配偶第1次相互贈與前取得不動產之日作為取得日，也代表持有期間可以拉長，更有可能適用舊制課稅。而日後出售的取得成本認定原則上就是以原始取得日當時的不動產價值作為取得成本，而非配偶相互贈與日時的價值。

舉以下兩個案例，來進一步說明日後出售時如何判斷新舊制、持有期間及取得成本。以案例1來說，在取得日可回溯後，因持有超過2年而能適用

舊制；案例2的取得日回溯後仍在105年後，適用新制，但夫及妻的持有期間可以合併計算。

| 案例1 | 104/2/8 | 106/1/31 | 106/6/30 |
| 案例2 | 105/5/5 | 106/6/20 | 107/7/28 |

		案例1	案例2
取得日		104/2/8	105/5/5
持有期間		104/2/8-106/6/30	105/5/5-107/7/28
以新制或舊制課稅		房屋交易所得（舊制）	房地合一稅（新制）
妻子出售時之取得成本	丈夫為出價取得	104/2/8日之房屋成交價（配偶間第1次相互贈與前之「房屋」原始取得成本）	105/5/5日之房地成交價（配偶間第1次相互贈與前之「房地」原始取得成本）
	丈夫為受贈取得	104/2/8日之房屋評定現值（配偶原自第三人受贈時之房屋評定現值）	105/5/5日之房屋評定現值及公告土地現值，並按消費者物價指數調整後之價值（配偶原自第三人受贈時之房屋評定現值及公告土地現值，並按政府發布之消費者物價指數調整後之價值）

房地合一稅的課稅規定，在概念將夫妻視為一體，並考量繼承取得不動產的時點並非繼承人所能控制，而以被繼承人取得房地的時點判斷適用新舊制。如果上述案例2中丈夫的不動產於105年5月5日是因繼承取得，而非出價或受贈取得，若也一概適用新制課稅，似乎有違立法精神。因此財政部於107年10月31日發布台財稅字第10704604570號令，核釋個人交易受贈自配偶因繼承取得之房屋、土地課徵所得稅規定，如果配偶於105年1月1日以後繼承取得，且被繼承人於104年12月31日以前取得者，可比照104年8月19日發布台財稅字第10404620870號令，適用繼承後出售不動產的課稅規定。

　　延續案例2，我們舉以下兩個案例，來進一步說明若丈夫繼承取得不動產，贈與妻子後出售的課稅規定。以案例3來說，雖然丈夫是在105年以後繼承取得不動產，但被繼承人的取得日在104年以前，故妻子出售不動產原則上適用舊制。如果與被繼承人的持有期間合併計算，符合新制自住房地優惠時，也可以選擇以新制申報；案例4中丈夫在105年以後繼承取得不動產，且被繼承人同樣於105年以後取得不動產，故仍應適用新制課稅。

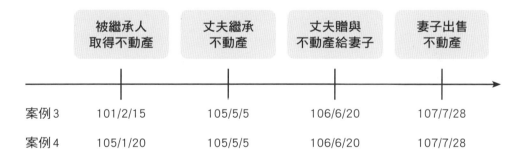

	案例 3	案例 4
被繼承人取得日	101/2/15	105/1/20
持有期間	101/2/15-107/7/28	105/1/20-107/7/28
以新制或舊制課稅	房屋交易所得（舊制）或房地合一稅自住優惠（新制）	房地合一稅（新制）
妻子出售時之取得成本	（舊制）105/5/5 日之房屋評定現值；（新制）105/5/5 日之房屋評定現值及公告土地現值，並按消費者物價指數調整後之價值	105/5/5 日之房屋評定現值及公告土地現值，並按消費者物價指數調整後之價值

包租公和包租婆的稅務議題

買個店面、公寓或小套房，再出租賺取每月固定收入一直是滿受歡迎的理財方式。但當包租公或包租婆出租房屋，各項不動產稅負其實有別一般自住，了解出租房屋衍生的額外稅費，才能清楚知道出租房屋的真實報酬率。接下來就是要主題探討包租公和包租婆有那些稅務議題。

各種稅費增加，租金報酬率降低

這幾年透過當包租公或包租婆賺取租金的實質收益大不如前，現階段的包租公和包租婆面臨兩個難題。一個是「持有不動產稅費大增」，另一個則是「國稅局稽徵技術進化」。

我國一連串對於房地產的稅制改革，包括調漲土地公告地價、房屋標準單價、提高非自住房屋稅率等措施，都對於持有大量房地產的「多屋族」不利。此外，當單筆給付租金達 2 萬元時還可能產生額外 2.11％的二代健保補充保費。

包租公和包租婆的衍生稅負及費用		
稅費種類	計稅／計費基礎	稅率／費率
房屋稅	房屋評定現值	臺北市：2.4%～3.6%（住家用）或3%（營業用），不適用自住房屋 1.2%
地價稅	公告地價	10‰～55‰，不適用自用住宅用地 2‰
綜所稅	租賃所得	5%～40%
二代健保	租賃所得	2.11%

另一個難題是「國稅局稽徵技術進化」。過去常有房東要求房客不能申報租金支出的列舉扣除額，或是不能將租約拿去公證，免得被國稅局查到逃漏稅，而房客為了省下一點房租，很容易就向房東妥協。國稅局查緝時也只將焦點放在一人名下持有3間以上房屋，或者黃金店面。外加一旦誠實報稅就要面對上表中多項稅負，抱著不容易被抓到的僥倖心態，不少房東都選擇不申報租賃所得。

不過，106年開始，台電、中華電信、自來水公司等將開立電子發票，這就代表國稅局可以透過發票掌握房屋的水電使用情形，將是查緝漏報租金的一項有利資訊。一改過去要逐一訪查的查緝方式，能更有效掌握房屋使用情形。當逃漏稅難度提高，過去少報所得的房東們，同樣也得額外將以前漏繳的稅費納入考慮。

租金怎麼認定？

原則上，國稅局應核實認定納稅義務人所申報的金額。但《所得稅法》第14條第1項第5類另有規定「財產出租，其約定之租金，顯較當地一般租金為低，稽徵機關得參照當地一般租金調整計算租賃收入」，而每年度財政部均會公布當年度的房屋及土地之「當地一般租金」標準。

109年度「住家用房屋」之當地一般租金標準		
地區		比率
臺北市		房屋評定現值之20%
新北市	板橋區、三重區、永和區、中和區、新莊區、新店區、土城區、蘆洲區、汐止區及樹林區	房屋評定現值之19%
	鶯歌區、三峽區、淡水區、瑞芳區、五股區、泰山區、林口區、深坑區、石碇區、坪林區、三芝區、石門區、八里區、平溪區、雙溪區、貢寮區、金山區、萬里區及烏來區	房屋評定現值之16%
桃園市		房屋評定現值之15%
臺中市		
臺南市		
高雄市	鹽埕區、鼓山區、左營區、楠梓區、三民區、新興區、前金區、苓雅區、前鎮區、旗津區及小港區	房屋評定現值之18%
	鳳山區、林園區、大寮區、大樹區、大社區、仁武區、鳥松區、岡山區、橋頭區、燕巢區、田寮區、阿蓮區、路竹區、湖內區、茄萣區、永安區、彌陀區、梓官區、旗山區、美濃區、六龜區、甲仙區、杉林區、內門區、茂林區、桃源區及那瑪夏區	房屋評定現值之15%
六個直轄市以外之縣市		房屋評定現值之15%

換句話說，**政府對於租金水準設下低標，當國稅局認為申報的租金偏低時，會按照每年所訂定之「房屋及土地之當地一般租金標準」來調整**，原則上是按照房屋評定現值的一定比率為房屋（含土地）之當地一般租金標準。不同行政區依「住家用房屋」、「非住家用房屋」，都有不同的比率。土地之當地一般租金標準，則一律按土地申報地價之5%計算。若想知道詳細資訊可上網搜尋「房屋及土地之當地一般租金標準」或詢問國稅局。

所得如何計算？

回顧第一章綜所稅各類所得中「租賃所得」的計算規定，每年所收到的租賃收入可以扣除必要費用，再計入綜所稅。

租賃所得 ＝ 租賃收入 － 必要損耗及費用

或

租賃所得 ＝ 租賃收入 × 57%

若必要耗損及費用較多。平時可以逐一保留每一份憑證，申報綜所稅時就可以將出租房屋相關的折舊、修理費、產物保險費、房屋稅、地價稅、貸款利息當作必要費用減除。如果無法提示憑證的話，可以選擇直接以租賃收入的43%作為費用，以剩下的57%租賃收入計入綜合所得。

額外提醒幾個常被忽略的應注意事項：

1. 房屋的修繕費只能在出租當年度有實際修繕時，才可以扣除。像是按全年度計算的折舊費、地價稅、房屋稅、財產保險費等，需與出租期間一致，否則應按照該年度實際出租期間比例攤提。

2. 出租房屋的貸款利息，只能在申報租賃所得時列入必要費用中，不屬於列舉扣除額的「自用住宅借款利息」。

3. 收取押金記得依「郵政儲金1年期定存固定利率」（109年為1.04%，110年為0.78%）設算租賃收入，比如房東收取100萬元押金，每年可產生1萬元利息，這1萬元就應該計入租賃所得。除非房東能證明押金有確切用途，並已申報運用押金產生的所得，才不用計稅。

無償出借使用，也要報租金收入？

如果收取的租金顯較當地一般租金為低，國稅局可以參照當地一般租金調整計算租賃收入，那麼如果無償借給親戚使用，是不是也可能需要報租金收入？原則上是。

當借給直系親屬或配偶以外的個人當作「住家用」時，除非已由雙方當事人以外的2人證明，並到法院辦理公證，確定是無條件提供使用，才可以不用申報租賃所得。但如果是借給直系親屬或配偶以外的個人「做生意」，就算沒有收取租金，都要按照當地一般租金情況申報租賃所得。

收租變主業，還要繳營業稅

當收租變成了主業，包租公和包租婆們還要繳營業稅。什麼情況下會被認定收租是主業，要辦稅籍登記，繳營業稅呢？

有以下3個條件，滿足其中之一就要繳營業稅：

1. 設有固定營業場所（包含設置實體營業場所或設置網站）。

2. 具備「營業牌號」（不論是否已依法辦理登記）。

3. 僱用人員協助處理房屋出租事宜。

那麼房東要繳多少營業稅是如何決定的呢？

舊方法是國稅局會調查房東經營租賃業務所需會產生多少營業費用，再依規定比率推算收入，稱為「費用還原法」。

過去不動產租賃業，是以「費用還原法」按其座落地段，蒐集資本主及員工薪資、租金支出、營業面積等資訊查定銷售額，但國稅局認為難以反映出租標的租金收入。不過這個方法不太精確，因為很多包租公會將辦公場所設在家中，也沒有請員工，再加上房東在多個縣市都有出租房屋的話，很容易就低估收入。

新的方式已於106年9月至28月發布，稱為「分業查定法」，以依出租標的數量、每月平均租金及平均出租成數來查定計算每月銷售額。「不動產租賃業」計算銷售額的公式，如下：

每月銷售額＝供出租不動產標的數量 × 每件不動產標的平均每月收取租金 × 平均每月出租成數＋收取押金依郵政定期儲金一年期固定利率計算產生的銷售額

　　國稅局仍然會實際訪查以了解房東的房屋出租情形，只是所需要知道的資訊與以往不同，也不再用單一固定比率回推銷售額，得出的結果預計將更加精確。

🐷 特殊土地的稅務議題

　　談過一般不動產的稅務議題，這裡的重點會放在農舍、公共設施保留地、土地被徵收如何課稅上。基本上稅法中與農業有關的稅負都非常輕，例如綜所稅的「自力耕作、漁、牧、林、礦之所得」本質上免稅、農業用地目前也免徵田賦。另外如果配合國家建設提供土地，政府也會給予不少稅務優惠。基於上述說明，農舍、公共設施保留地、土地徵收同樣適用很多租稅減免規定。

阿公的農地上蓋房子算是農舍嗎？

　　依照《農業發展條例》規定，只有農民才可以申請興建農舍，而目前具有以下三種資格之一就算是農民：

1. 有加保農民健康保險者。
2. 全民健康保險第三類保險人，如農會、水利會會員，或是年滿15歲以上的農業工作者。
3. 申請興建農舍時，檢附農業生產佐證資料者。

除符合農民的資格外，申請興建農舍還要符合以下條件：

1. 申請人須年滿20歲，或未滿20歲但已結婚者。
2. 須符合農用地面積不得小於0.25公頃。
3. 農地所在地和農民戶籍地需在同一縣市，且土地取得和戶籍登記均需

滿2年。

4. 申請人無自用農舍。

5. 申請人為該農業用地之所有權人，且該農業用地應確實供農業使用及屬於未經申請興建農舍者；該農舍之興建並不得影響農業生產環境及農村發展。

除了興建農舍有限制條件外，在自有農業用地興建農舍有滿5年才能移轉的限制，但因繼承或法院拍賣而移轉者，不在此限。

了解這些《農業發展條例》的相關規定非常重要，因為出售的標的物必須符合條例的規定，才算是法律上認可的「農舍」，進而適用稅法上的優惠規定。

出售農舍要繳所得稅，出售農地可不繳土增稅及所得稅

無論何時取得、出售農舍，交易所得均適用舊制課稅，將房屋交易所得計入綜所稅；而個人移轉農用農地給自然人，或依法律變更為非農業用地，如符合《農業發展條例》第37條及第38條之1規定得申請不課徵土地增值稅，另經地方稅捐稽徵機關核准以後，土地交易所得稅免納所得稅。當然，若有交易損失，也不適用個人土地交易損失減除的規定。

出售農地無論有無漲價，應先向縣市政府或鄉鎮市公所申請「農業用地作農業使用證明書」，並向地方稅務局申請不課徵土地增值稅，取得「土地增值稅不課徵證明書」後，其土地交易所得始免納所得稅。

農舍要繳房屋稅嗎？

房屋稅是以定著於土地上的各種房屋，及有關增加該房屋使用價值之建築物為課徵對象。農舍也是房屋的一種，原則上仍屬於房屋稅課稅範圍，但視房屋實際使用情形決定是否應繳房屋稅。

農舍如果是「專供飼養禽畜之房舍、培植農產品的溫室、稻米育苗中心作業室、人工繁殖場、抽水機房舍或專供農民自用之燻菸房、稻穀及茶葉烘乾機房、存放農機具倉庫及堆肥舍等作農業使用的房屋」，就可依《房屋稅條例》第15條規定申請免徵房屋稅；但如果農舍是「供營業、住家使用或空置時」，仍應課徵房屋稅。

農地要繳地價稅嗎？

土地所有人持有土地期間，必須繳納地價稅或田賦。課徵田賦的要件為「農地農用」，興建合法農舍仍算是農地農用，要課徵田賦，不課地價稅。由於田賦已於民國76年停徵，目前仍未恢復。

不過，若農舍變更為營業用或增建房舍、圍牆、景觀等與農業經營無關設施，就不符合「農用」的要件，此時農地也要課地價稅。

阿公的公共設施保留地

公共設施用地，是指依《都市計畫法》規定之程序及劃設之公共設施用地，例如：道路、公園、綠地、廣場、兒童遊樂場、民用航空站、停車場所、河道及港埠用地等用地類型。

公共設施保留地是在都市計畫中被劃為道路、港埠、綠地、學校、社教機關及市場等的公共設施用地，但政府尚未徵收者。因為公共設施保留地的使用收到限制，這類土地持有者的稅負就比較輕。一塊空地被劃進保留範圍後，就只能繼續維持原來使用情形，或改為對計畫所定用途影響比較小的使用方式。

與公共設施保留地有關的稅負主要有：（1）所得稅、（2）土地增值稅、（3）地價稅、（4）遺產稅及贈與稅。

所得稅：無論適用新、舊制都免稅

舊制的房地交易規定中僅對房屋交易所得課稅，所以公共設施保留地被徵收或是徵收前移轉，當然也就不用課所得稅。新制房地合一方面，土地被徵收或是尚未被徵收前移轉，同樣免徵所得稅。

另外，公共設施保留地被徵收時，除了會按照公共設施保留地之平均公告土地現值給予補償金（免所得稅），必要時可加成補償。在加成補償部分同樣也不課所得稅。

土地增值稅：被徵收或移轉時均免稅

移轉公共設施保留地時，土增稅規定與所得稅規定類似。無論是被徵收、被徵收前移轉，皆免徵土地增值稅。

地價稅：使用方式決定稅率

公共設施保留地的地價稅稅率高低，取決於如何使用這塊地。

在保留期間仍作為建築使用，稅率6‰；若符合地價稅自用住宅用地條件，稅率是2‰；未作任何使用並與使用中之土地隔離者，免徵地價稅。

地價稅規定	
建築用地	稅率 6‰
自用住宅用地	稅率 2‰
未作任何使用 並與使用中之土地隔離	免徵地價稅

遺產稅及贈與稅：繼承或直系親屬、配偶間贈與皆免稅

《都市計畫法》中明訂，因繼承或因配偶、直系血親間之贈與而移轉者，免徵遺產稅或贈與稅。不過仍應計入贈與總額及遺產總額後再扣除。

阿公的土地被徵收了！

上一小節有提過，公共設施保留地被徵收，免所得稅和土地增值稅。其實所有土地只要被徵收，所收到的補償金或加價補償都免納所得稅。與土地移轉有關的稅負還有土地增值稅，若是被徵收也不用繳納土增稅。

要是被徵收的土地上還有土地改良物、建築改良物、農作改良物等，政府還會另外給予補償，而這種針對改良物的補償，國稅局認為屬於損害賠償性質，不算所得，也就不用課綜所稅。

常見的不當稅務規劃

不動產涉及的稅目繁多，包括契稅、印花稅、房屋稅、地價稅、房地合一稅、財產交易所得稅、土地增值稅。移轉不動產，可能另外涉及贈與稅及遺產稅。不動產的金額高，使民眾具有高度的節稅誘因。但涉及的稅法複

雜，也常使不熟稔稅法規定的民眾顧此失彼，節了某個稅，另一個稅卻加倍奉還。此外，不熟悉相關法令和稽徵機關實務見解，誤觸「實質課稅原則」時有所聞。接下來分享幾個常見的不當規劃，務必引以為戒。

贈與子女不動產，轉手被課高額所得稅

遺贈稅新制於106年5月12日上路，改以累進稅率課稅，並且調整稅率由10%調至最高20%，這讓民眾更有節省遺贈稅的誘因。

房地產於贈與時，具有「壓縮」財產價值的效果。因為贈與價值的認定，現金是以實際贈與金額、上市櫃公司股票是以公開市價來認定價值，但贈與房地產時則是以偏低的「土地公告現值」和「房屋評定現值」來計算贈與總額。因而贈與房地產具有節省贈與稅的效果。

乍聽之下，贈與房地產給子女是個節稅妙招，但是，完整的節稅規劃其實要考慮得更長遠，且要隨著制度變革隨時調整。房地合一上路後，若未來子女想要出售受贈的房地產，上面提到價格偏低的優點就成了大缺點，課贈與稅偏低的稅基成了計算房地交易所得時偏低的成本，外加房地合一對土地交易所得課稅，隨之讓應納稅額比起一般買賣增加不少。

基於以上原因，除非確定子女取得房地產後，是當作自用住宅並能夠持有滿6年才出售，進而可以適用房地合一自用住宅優惠，否則不建議贈與房地產給子女。父母可以考慮定期贈與現金來累積子女的購房基金（父親加上母親每年有440萬元贈與免稅額可用），日後再用市價向父母購買，以免取得成本被低估，日後要負擔沉重的所得稅。

三角移轉不動產，補稅加罰並追究刑事責任

由於直接贈與房地產給子女，在房地合一上路後再出售要付出不少稅金，由子女以自有資金向父母購買，便能夠解決取得成本低估的問題。

不過，子女手邊的置產資金多半還是來自父母，比如會利用每年父母各自擁有的贈與稅免稅額220萬元分期贈與，子女透過這種方法想取得充裕資金需要一段時間，因此便會有人選擇走捷徑，將不動產移轉偽裝成買賣移轉給子女，實際上買下房地產的資金仍是來自父母。既節省時間、不用課贈與

稅，還能達到墊高取得成本的目的，為日後出售時鋪路。

但是《遺贈稅法》規定，二親等以內親屬間財產之買賣，以贈與論（除非能提出已支付價款之確實證明，且該已支付之價款非由出賣人貸與或提供擔保向他人借得）。國稅局會對二親等間買賣的案件加強查核，確認買賣是否屬實。若被查到有買賣外觀，卻沒有實際價款往來，或是子女買房的價款實際上是由父母負擔，就視同贈與，補徵贈與稅。

由於二親等間的不動產買賣仍需取得國稅局的贈與稅免稅證明或完稅證明，有些人還會規劃更複雜的流程。找來一個人頭擔任中間人，由父母親移轉房地產給人頭，之後再讓子女將不動產從中間人手中買回，外觀上看起來兩次買賣就不屬於二親等之間買賣，乍看之下似乎解除了不動產移轉的限制及補稅風險。

找來人頭居間移轉不動產，這種方式被稱為「不動產三角移轉」，即「將所有的不動產先移轉予第三人，再由第三人轉讓予其二親等以內之親屬，以規避相關稅負」。針對不動產三角移轉，國稅局可以透過地政機關的資料庫或財稅資料中心的不動產異動資料查核。由於父親或母親的資產大減，而人頭的資產增加，且最終移轉給子女，就能知道是不動產三角移轉的案件。實務上曾發現兩次買賣即使間隔5年，仍然被國稅局盯上。

這時，國稅局會要求納稅義務人提交支付價款的證明，以分析其資金存取時間，並斟酌當事人所得能力，調查其所得資料，以憑審核，必要時則會加強資金流程之查核。

除非子女的確是以自有資金向第三方買下不動產，且該已支付之價款並非來自父母親貸與或提供擔保向他人借得者，才不會有問題。反之，可能被認定是「假買賣真贈與」，將依實質認定為原所有人（如父母）與二親等親屬間（如子女）之贈與，依法課徵贈與稅，並處以所漏稅額1倍至3倍之罰鍰及依《稅捐稽徵法》第41條追究刑事責任，處5年以下有期徒刑、拘役或科或併科新臺幣60,000元以下罰金。

左手賣右手，依實質課稅原則補稅

房地合一新制上路，今後房地產交易的所得稅都將變得更重。如果個人

先將不動產出售給自己持有的國內投資公司（俗稱「左手賣右手」），將來要賣掉不動產時，只要出售投資公司股權給買家，而出售股票屬證券交易所得，目前免稅。這樣一來不就能省下大筆稅金？

國稅局當然也知道這樣的操作手法而加強查核。「左手賣右手」必須符合一般買賣情形，否則徒具買賣形式而無買賣實質時（如：交易價款未實際收付），可能依實質課稅原則補稅。此外，若公司沒有其他營業項目或活動，也可能被認定為避稅行為。

附帶一提，若讀者是想要購買不動產，而賣家提出想出售一間資產只有一筆不動產的公司給你，只要買下全數股權，就等同於持有這筆不動產。因為證券交易所得免稅，賣家額外給了不少折扣，這時千萬不要只注意到眼前的利益。

股權買賣與不動產交易還是有差別的。購買公司股權，買到的不只是公司的資產，同時還有公司的負債。中小企業的財務透明度較低，一般大眾也沒有能力對公司進行盡職調查，買入的公司到底帶著多少負債？不可不慎！

🐷 不動產的節稅規劃

不動產涉及的稅法相當複雜，一般民眾對於不動產節稅往往不得其門而入。接下來介紹幾個不動產節稅的小撇步，讓大家能輕鬆節稅不求人。

節稅規劃：擇優選擇戶籍地

台灣社會中「有土斯有財」的觀念深植人心，除購置不動產供自住使用外，不少民眾也將不動產視為投資理財工具，因此個人持有不只一戶房產的情況並不罕見。當持有二戶以上房產時，可能面臨選擇戶籍地的問題，若能衡量不同戶籍地對於各項稅負的影響，評估擇優選擇最具租稅利益之處作為戶籍所在地，將可有效降低不動產所衍生的相關稅負。選擇戶籍地時，至少應綜合考量以下幾項稅負影響：

1. 自用住宅購屋借款利息扣除額：購屋借款利息之扣除，每一申報戶以「一屋」為限，且納稅義務人、配偶或受扶養親屬於課稅年度須在該地址辦竣戶籍登記。自用住宅購屋借款利息扣除額的限額達30萬，選擇戶籍地勢必要考量其中。

2. 地價稅：地價稅是不動產的持有稅，在持有不動產期間於每年11月繳納。地價稅的特色是採累進稅率（10 至55 ），按照單一縣市個人所持有土地的課稅地價總額除以該縣市的累進起點地價，所得到的倍數決定適用稅率。自用住宅用地之優惠稅率僅2 ，但土地所有權人或其配偶、直系親屬須於該地設有戶籍登記。由於地價稅自用住宅用地優惠是全國以1處為限，夫妻不同戶籍也只能選1處，若想要節省地價稅，可選擇最高價的土地辦理戶籍登記及自用住宅用地優惠。

3. 房地合一稅：自105年1月1日起之「房地合一」新制上路，除了104年12月31日前取得且持有期間超過兩年的情況適用舊制外，原則上不動產出售日在105年1月1日之後，就適用「房地合一」新制課稅規定，依持有期間採15%至45%分離課稅。有別於舊制規定，房地合一稅針對個人自住自用給予優惠稅率10%，另給予400萬元的免稅額，但個人或其配偶、未成年子女必須在該自住房屋設有戶籍、持有並居住於該房屋連續滿6年。

4. 土地增值稅：土增稅是依「土地漲價總數額」和「前次申報移轉現值」（經物價指數調整）相除後，以得到的漲價倍數來累進課稅，一般稅率介於20%至40%。如同地價稅，土地增值稅「一生一次」及「一生一屋」自用住宅優惠，要求土地所有權人或其配偶、直系親屬須於該地設有戶籍登記。

5. 重購退稅：自用住宅換屋時，若能掌握重購退稅，在所得稅及土地增值稅方面都有機會省下大筆稅負。所得稅重購退稅要求個人或其配偶、申報受扶養直系親屬（或未成年子女）應於該出售及購買之房屋辦竣戶籍登記並居住；土地增值稅重購退稅則要求出售土地、重購土地上之房屋須為土地所有權人或其配偶、直系親屬所有，並在該地辦理戶籍登記。

拆分房地價格出售

　　由於房地合一新制於105年才上路，目前多數民眾持有的房地產還是適用舊制。房屋因為逐年折舊而減少其價值，而土地的公告現值近年來逐漸調漲，長期持有後，房屋價格占不動產總價的比例通常會降低。因為「舊制」僅對房屋部分課所得稅，如果你持有的「舊制」不動產，購買時有拆分房屋、土地價款，未來賣出時建議拆分房地價格出售。

　　舉例來說：

買進 房：地 30：70	房屋買價 900萬元	土地買價 2,100萬元

出售 房：地 20：80	房屋售價 800萬元	土地售價 3,200萬元

　　不動產買進時總價是3,000萬元，按比例拆分出的房屋價款是900萬元，持有多年後以4,000萬元出售，雖然以出售總價來看獲利1,000萬元，但依現值拆分出的房屋售價只有800萬元，反而低於房屋買進成本900萬元，房屋交易是虧損，應納稅額為0元。如果出售時未拆分房地售價，則房屋交易所得會大幅增加為200萬元，計算如下：

$$房屋交易所得 = 1,000萬 \times \frac{800萬}{（800萬 + 3,200萬）} = 200萬元$$

　　以「合理房地比」拆分舊制不動產的交易價款，是舊制不動產交易一個很有效的節稅方式。不過要提醒的是，房地比拆分必須合理，如果國稅局認為自行拆分的比例顯不合理，仍有可能被調整比例來重新計算房屋交易所得。

善用房地合一稅的四百萬元免稅額

房地合一上路後，土地不再免稅，使得房地產交易稅負大增，但對於出售自用住宅者，仍給了相當大的租稅優惠。相較舊制，房地合一稅對自用住宅者最大的優惠即在於舊制所沒有的400萬元免稅額。換句話說，自用住宅出售的所得在400萬元以內，其實也不必繳稅，超過的部分也可適用優惠稅率10％。

如果能善用房地合一稅的400萬元免稅額，有可能比適用舊制繳的稅還少，或甚至不用繳稅。最後，想使用這項優惠，請務必記得符合下列三項條件：

1. 個人或其配偶、未成年子女設有戶籍
2. 持有並實際居住連續滿6年且無供營業使用或出租
3. 個人與其配偶及未成年子女交易前6年內以1次為限

善用自用住宅重購退稅

重購退稅，讓出售時繳的所得稅及土地增值稅又可退回，一來一往，有可能實質上等同出售房地產免繳稅。房地出售所得稅新制、舊制以及土地增值稅都有重購退稅的優惠，這裡彙總了自用住宅重購退稅的比較表，值得好好利用。

稅制	所得稅		土地增值稅
相關規定	新制	舊制	
自用住宅／土地限制	個人或其配偶、未成年子女（受扶養直系親屬）於出售重購房屋均需辦竣戶籍登記並居住		出售土地及新購土地地上房屋須為土地所有權人或其配偶、直系親屬所有，並辦竣戶籍登記
	土地／房屋出售前 1 年內無出租、供營業或執行業務使用		
面積限制	無		1. 都市土地＜ 3 公畝 2. 非都市土地＜ 7 公畝
所有權限制	無		原出售及重購土地所有權人屬同一人
時間限制	土地／房屋出售與重購間隔需在 2 年內		
金額限制	賣小屋換大屋：全額退稅		重購地價＞（出售地價－土地增值稅）
	賣大屋換小屋：比例退稅	賣大屋換小屋：無法退稅	
其他限制	重購後 5 年內不得改做其他用途或再行移轉	無	重購後 5 年內不得改做其他用途或再行移轉
附註	以配偶之一方出售自住房屋，而以配偶之他方名義重購者，亦得適用		無

不動不動產，留待繼承

有時候，不動產，如其名不要動，有時反而是最好的節稅規劃。

如果有多個子女，且父母對財產的分配有自己的主觀意見時或在重男輕女的家庭中，許多父母會傾向將名下不動產留給特定子女，而選擇生前贈與。雖然生前贈與可以依父母的意志分配財產，但從稅務角度並不見得有利。

生前贈與子女不動產，除了涉及贈與稅之外，還有契稅、印花、土地增值稅及未來轉手時的所得稅。許多父母持有的不動產都年代久遠，移轉時的土地增值稅（最高稅率40％）通常相當驚人。此外，生前贈與不動產，可能導致不動產適用的所得稅制由舊制變新制，即原本土地不課所得稅變成要課

所得稅，增加額外稅負。最後，因為子女是受贈取得，未來出售時，偏低的「土地公告現值」和「房屋評定現值」成了計算房地交易所得時的成本，更是大幅增加轉手時的所得稅。

相反地，繼承取得不動產，可免課大額的土地增值稅。此外，原適用舊制的不動產在繼承後，不但仍可選擇適用舊制，若覺得「房地合一」新制較有利，也可以選擇新制。若選擇適用新制，還可將父母持有期間合併計算，因而有機會適用較低的稅率。

所以，不動不動產，留待身後給子女繼承，並透過生前立遺囑的方式，在不違反特留分的情況下預作分配，可能是更好的方式。

夫妻間相互贈與不動產

土地增值稅採累進稅率，最高40％。長期持有的不動產於移轉時，土地增值稅通常非常驚人。好險，土地增值稅有兩個非常有效，但一生只能用一次的節稅方式：

1. 「一生一次」自用住宅優惠稅率10％
2. 因繼承而移轉之土地，免徵土地增值稅

依據《土地稅法》第28條之2，「配偶相互贈與之土地，得申請不課徵土地增值稅。但於再移轉第三人時，以該土地第一次贈與前之原規定地價或前次移轉現值為原地價，計算漲價總數額，課徵土地增值稅」，即夫妻間相互贈與不動產可緩課土地增值稅。

當妻子已經使用過「一生一次」優惠時，只要將不動產贈與給丈夫，即土地所有權人改為丈夫，並滿足其他適用條件的話，就可以再享有一次「一生一次」自用住宅優惠稅率10％，且可暫時不必繳納土地增值稅。

如果丈夫重病或不久於人世，妻子將不動產贈與給丈夫，由於繼承而移轉之土地，免徵土地增值稅，未來土地增值稅還可一筆勾銷。但應注意的，雖然減少土地增值稅額，但可能增加遺產稅額，因此兩者應做一權衡比較才是。

最後，夫妻間互相贈與不動產，並不影響所得稅適用新制或舊制的判斷，也不影響持有期間的計算及成本的認定，所以並不會有父母贈與子女時舊制變新制及成本偏低的問題。

第四章

富得過三代

談財富傳承的工具及節稅規劃

　　創富、守富與傳富，是人生財富的三部曲，每個階段都需要不一樣的智慧。一無所有時，人生尋求的是創造自己的「第一桶金」。當財富逐漸累積，人生財富目標會轉為守富優先，確保財務安全及財務自由。但再多的財富終究帶不走，最終要面對的是如何將大半輩子創造累積的財富及事業順利地傳承，達到「家族永續，基業長青」。本章就要與讀者分享人生下半場的重要課題—「財富傳承」。

　　多數人面對財富傳承議題時，心中總有一連串懸而未解的疑問，如：

- 累積大半輩子的財富，最後還要再被課一次遺產稅？
- 如何確保財產分配能依照我的個人意志？
- 及早贈與給子女是不是比較好？但會不會親人變陌生人？
- 拿到一大筆錢，孩子們會不會就輕易地敗光？
- 如何避免子女們為了爭產而失和？
- 家族企業如何傳承，永續經營？

　　目前遺贈稅率已改為累進稅率，最高稅率20％，即財富越多，稅率越高。若要對一輩子累積的財富課稅，個人又無妥善的事先規劃，遺贈稅可能相當可觀。因此，生前如何移轉財產，身後又該如何留下財產，將比遺贈稅只有10％的年代更為重要。此外，子女們拿到這筆不勞而獲的財富，是否具有足夠的智慧妥善運用？關於以上這些疑問，本章中我們會詳細介紹遺產及贈與稅的課稅規定、遺產繼承制度及常見的財富傳承工具，希望能替讀者解開一些疑惑。

 # 哪些財產要課遺產及贈與稅？

　　《遺產及贈與稅法》（以下簡稱《遺贈稅法》）的課徵對象是採「屬人兼屬地主義」。所謂「屬人主義」，即對納稅義務人不論境內外的所有財產課稅。所謂「屬地主義」，即僅對納稅義務人於境內的財產課稅。

　　那麼，什麼時候會適用屬人主義呢？根據《遺贈稅法》第1條及第3條：

　　「凡經常居住中華民國境內之中華民國國民死亡時遺有財產者，應就其在中華民國境內境外全部遺產，依本法規定，課徵遺產稅。」

　　「凡經常居住中華民國境內之中華民國國民，就其在中華民國境內或境外之財產為贈與者，應依本法規定，課徵贈與稅。」

　　意思就是經常居住在境內的我國國民死亡或有贈與行為時，應該將他所遺留或所贈與的國內和國外財產申報課徵遺產及贈與稅。「經常居住在境內」的定義是死亡或贈與行為發生前2年在國內有住所（在臺灣有戶籍），或是無住所（無戶籍）但死亡或贈與行為發生前2年在我國境內居留時間合計超過365天。另外值得注意的是，如果死亡或贈與行為發生前2年內放棄中華民國國籍，依法仍會被視為我國國民，就境內外的財產課徵遺產及贈與稅。

　　相對於屬人主義將「國民」所有的財產納入課稅範圍，屬地主義則是僅就「境內」財產申報課徵遺產及贈與稅。

　　「經常居住中華民國境外之中華民國國民，及非中華民國國民，死亡時在中華民國境內遺有財產者，應就其在中華民國境內之遺產，依本法規定，課徵遺產稅。」

　　「經常居住中華民國境外之中華民國國民，及非中華民國國民，就其在中華民國境內之財產為贈與者，應依本法規定，課徵贈與稅。」

　　所以若是外國人或長居海外的本國人死亡或有贈與行為時，仍須就遺留在我國國內的財產申報課徵遺產及贈與稅。

　　由上可知，國籍並非判斷遺產及贈與稅課徵標的範圍的唯一依據，是否具有戶籍或居留時間的長短，都可能影響「屬人主義」或「屬地主義」的判定。

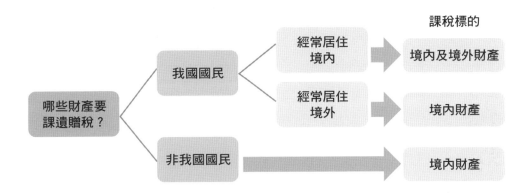

 ## 如何申報及計算贈與稅？

何時要申報贈與稅？

　　贈與稅最主要的目的，就是避免納稅義務人透過生前贈與行為來規避遺產稅，是遺產稅的輔助稅。將自己的財產無償給予他人，而對方也接受時，就必須申報贈與稅。贈與人在同一年內各次贈與他人的財產總額在免稅額220萬元以下時，可以免辦申報，但因為辦理產權移轉登記需要贈與稅免稅證明書時，仍然應該辦理申報。

　　除了財產無償給予的「直接贈與」之外，《遺贈稅法》還納入了六個財產移轉的行為「以贈與論」，同樣需要申報贈與稅。例如：無償為人承擔債務、以顯著不相當代價讓與財產等行為，都算是贈與行為，稅法上稱作「視為贈與」；未成年子女購置財產，只要不能證明是由子女自行出資，也可能被當成父母贈與財產給子女，稅法上稱作「推定贈與」。

贈與稅的納稅義務人

　　贈與稅的納稅義務人原則上是「贈與人」，即給予財產的人。但在下列三種例外狀況，會以「受贈人」為納稅義務人：

　　1. 贈與人行蹤不明。
　　2. 已超過贈與稅繳納期限，且贈與人在我國境內無財產可供執行。

以贈與論	財產移轉的行為	釋例
視為贈與	在請求權時效內無償免除或承擔債務者,其免除或承擔之債務。	兒子向銀行借貸 500 萬元,最後由父母代為償還。
	以顯著不相當之代價,讓與財產、免除或承擔債務者,其差額部分。	某公司帳上每股淨值 10 元,該公司股東 A 卻以每股 4 元價格出售給股東 B。
	以自己之資金,無償為他人購置財產者,其資金。但該財產為不動產者,其不動產。	母親出資 5,000 萬元為女兒購買土地,並將土地所有權登記於女兒名下。
	以顯著不相當之代價,出資為他人購置財產者,其出資與代價之差額部分。	老陳付 1,000 萬元給老王,而老王替老陳出資購買 3,000 萬元上櫃公司股票。這情況下會以差額 2,000 萬元課贈與稅。
推定贈與	限制行為能力人或無行為能力人所購置之財產,視為法定代理人或監護人之贈與。但能證明支付之款項屬於購買人所有者,不在此限。	14 歲的小陳以 500 萬元購買未上市櫃公司股票。
	二親等以內親屬間財產之買賣。但能提出已支付價款之確實證明,且該已支付之價款非由出賣人貸與或提供擔保向他人借得者,不在此限。	父親以 2,000 萬元賣房屋給兒子,但國稅局查核發現兒子買房的資金,是由父親向銀行借貸而來。

3. 贈與人死亡時尚未核課贈與稅。

要是發生上述三種情況,且有多位受贈人時,該由誰承擔納稅的義務呢?這時就要按照每位受贈人受贈財產價值的比例來分擔應納稅額。

贈與稅計算公式

在當年度累積贈與金額超過免稅額時,就要連同當年度先前所有贈與行為一併申報。

贈與稅的計算可分為下列三個步驟:

第一步：計算贈與總額。

贈與總額[註] =
1. 經常居住我國境內之我國國民：所贈與的境內或境外財產價值
2. 經常居住我國境外之我國國民或非我國國民：所贈與的境內財產價值

註：不包括「不計入贈與總額」的財產價值。

第二步：贈與總額減去各項免稅額、扣除額後得到贈與淨額。

贈與淨額 = 贈與總額 － 免稅額 － 扣除額

第三步：贈與淨額乘上稅率，採累進課稅方式算出應納稅額。

贈與稅額 = 贈與淨額 × 適用稅率 － 累進差額

110年度的贈與稅率級距表如下，最高稅率20％，並採累進課稅。

110年度贈與稅率級距		
贈與淨額	稅率	累進差額
25,000,000 以下	10%	0
25,000,001 ～ 50,000,000	15%	1,250,000
50,000,001 以上	20%	3,750,000

哪些項目可自贈與總額中減除？

免稅額

　　贈與稅之納稅義務人，每年有220萬元（110年度）免稅額可自贈與總額中扣除。妥善運用免稅額是最穩當的節稅手法，贈與人自每年1月1日起至12月31日止，不論贈與給多少人，只要所贈與之金額累計不超過220萬元，即可免納贈與稅。另外要注意，**每人每年贈與稅免稅額220萬元是以「贈與人」年度贈與金額計算，而非以「受贈人」年度受贈金額計算。**

扣除額

　　只要贈與時附有負擔，可以從贈與總額中扣除受贈人負擔的金額。但仍舊要滿足以下所有條件：

　　（1）該負擔需具有財產價值：也就是能具體估算其價值。例如：贈送房屋並附加房貸。如果父母贈與存款給子女，並要求子女孝順，這種負擔就不能從贈與總額中扣除。

　　（2）該負擔業經履行或能確保其履行：若子女完全沒有工作能力或經濟能力，父母卻將房貸交由子女負責清償，雖然名義上是子女的貸款，但國稅局會認為子女很可能無力履行債務，而貸款就不能從贈與總額中扣除。

　　（3）該負擔不能是向第三人為給付：比如母親贈與2,000萬元給女兒，並要求女兒將其中1,000萬元付給兒子，就不屬於贈與附有負擔，而是間接贈與，會視為母親各贈與1,000萬元給子女，而不能將女兒付給兒子的1,000萬元自贈與總額中扣除。

　　（4）負擔之金額不能超過該贈與財產的價值：例如贈與不動產的現值是600萬元、市價為1,000萬元，貸款7成是700萬元。由於負擔是以實際市價估價，但不動產贈與金額是以現值估價，這時貸款金額就會超過房地產贈與價值，那麼最多就只能從贈與總額中扣除600萬元。

　　實務上常見的扣除項目有：

　　（1）贈與不動產發生的土地增值稅及契稅：依稅法規定是由受贈人負擔這些稅費，故可以從贈與總額中扣除。但是如果由贈與人提供資金繳納的話，就需先併入贈與總額後再扣除。

　　（2）贈與之財產尚有未支付之價款，或附帶有債務：例如：父母可先貸

款買房，並且將房屋連同房貸一起贈與給子女，未來由子女負責繳房貸，這時便可以房屋價值減去貸款金額，再核課贈與稅。

（3）配偶間或直系血親間贈與而移轉公共設施保留地：在申報贈與稅時，應計入贈與總額後，以同額列為扣除額自贈與總額中扣除。

不計入贈與總額的項目

不計入贈與總額的項目，可分為以下幾種：（1）將財產捐贈給政府、公營事業、財團法人等、（2）為受扶養人支付生活費、教育費及醫藥費、（3）贈與農用之農地及農作物給法定繼承人、（4）配偶相互贈與之財產、（5）父母於子女婚嫁時所贈與之財物，總金額不超過100萬元、（6）提供財產成立、捐贈或加入公益信託。

將財產捐贈給政府、公營事業、財團法人等

將財產捐贈以下對象，不須計入贈與總額中：

1. 捐贈各級政府及公立教育、文化、公益、慈善機關之財產，例如縣市政府、各地圖書館、縣市政府社會局無障礙之家。
2. 捐贈公有事業機構或全部公股之公營事業之財產，例如台電、中油。
3. 捐贈依法登記為財團法人組織且符合行政院規定標準之教育、文化、公益、慈善、宗教團體及祭祀公業之財產，例如伊甸社會福利基金會、家扶基金會。

其中捐贈財產給財團法人時，若捐贈人當年度加計該捐贈金額已超過免稅額220萬元，請記得先申報贈與稅並獲核發不計入贈與總額證明書，再交付捐贈財產。因為如果贈與人直接交付財產給受贈的財團法人，但捐贈後才經國稅局審查不符合行政院頒定的「捐贈教育文化公益慈善宗教團體祭祀公業財團法人財產不計入遺產總額或贈與總額適用標準」規定時，將導致贈與人被補徵贈與稅款並受罰。

捐贈教育文化公益慈善宗教團體祭祀公業財團法人財產不計入遺產總額或贈與總額適用標準

對符合左列規定之財團法人組織之教育、文化、公益、慈善、宗教團體及祭祀公業捐贈之財產，不計入遺產總額或贈與總額：

1. 除為其創設目的而從事之各種活動所支付之必要費用外，不以任何方式對特定之人給予特殊利益者。

2. 其章程中明定該組織於解散後，其賸餘財產應歸屬該組織所在地之地方自治團體，或政府主管機關指定或核定之機關團體者。但依其設立之目的，或依其據以成立之關係法令，對解散後賸餘財產之歸屬已有規定者，得經財政部同意，不受本款規定之限制。

3. 捐贈人、受遺贈人、繼承人及各該人之配偶及三親等以內之親屬擔任董事或監事，人數不超過全體董事或監事人數之三分之一者。

4. 其無經營與其創設目的無關之業務者。

5. 依其創設目的經營業務，辦理具有成績，經主管機關證明者。但設立未滿一年者，不在此限。

6. 其受贈時經稽徵機關核定之最近一年本身之所得及其附屬作業組織之所得，除銷售貨物或勞務之所得外，經依教育文化公益慈善機關或團體免納所得稅適用標準核定免納所得稅者。但依規定免辦申報者，不受本款之限制。

前項第六款前段所定財團法人，其登記設立未滿一年，或尚未完成登記設立且依《遺贈稅法》規定對之捐贈得不計入贈與總額中者，該款之所得，係以其設立當年度之所得為準。

為受扶養人支付生活費、教育費及醫藥費

　　這裡所指的受扶養人，與《所得稅法》的受扶養親屬規定類似，但資格條件略為放寬。

不計入贈與總額項目中所稱「受扶養人」

符合下列情形之一，即為免計入贈與總額項目中所稱受扶養人：

1. 贈與人及其配偶之直系尊親屬年滿60歲或未滿60歲而無謀生能力，受贈與人扶養。

2. 贈與人之直系血親卑親屬未滿20歲者，或滿20歲以上而因在校就學，或因身心障礙，或因無謀生能力，受贈與人扶養。

3. 贈與人之同胞兄弟姊妹未滿20歲者，或滿20歲以上而因在校就學，或因身心障礙，或因無謀生能力，受贈與人扶養。

4. 贈與人之其他親屬或家屬，合於《民法》第1114條第4款及第1123條第3項規定，未滿20歲，或滿20歲以上而因在校就學、身心障礙或無謀生能力，確係受贈與人扶養。

贈與農用之農地及農作物給法定繼承人

贈與作農業使用之農地及地上農作物給《民法》1138條中所訂之法定繼承人時，其價值不必計入贈與總額。

所謂「農業用地」是指非都市土地或都市土地農業區、保護區範圍內，依法供下列使用之土地：

1. 供農作、森林、養殖、畜牧及保育使用者。
2. 供與農業經營不可分離之農舍、畜禽舍、倉儲設備、曬場、集貨場、農路、灌溉、排水及其他農用之土地。
3. 農民團體與合作農場所有直接供農業使用之倉庫、冷凍（藏）庫、農機中心、蠶種製造（繁殖）場、集貨場、檢驗場等用地。

贈與農地應注意，除非受贈人死亡、受贈土地被徵收或依法變更為非農業用地，受贈之日起5年內農地一樣要繼續作為農業使用否則會被追繳稅款。

配偶相互贈與之財產

「配偶」必須是符合《民法》規定的法定配偶，其相互贈與之財產才可不計入贈與總額。沒有婚姻關係的伴侶不適用。

父母於子女婚嫁時所贈與之財物，總金額不超過100萬元

只要在子女結婚登記日前後6個月內的贈與，皆可認定為婚嫁之贈與。父親和母親各有100萬元贈與額度可使用，且同一年度每位子女婚嫁贈與財物可同時享受100萬元免徵贈與稅。舉例來說，假設兒子及女兒皆於同一年結婚時，父母各自贈與420萬元（220萬＋100萬＋100萬）予兒子及女兒，除可扣除贈與稅免稅額220萬元外，另200萬元分別屬兒子及女兒婚嫁時所贈與之財物，因此父母之贈與淨額各為0元，無須繳納贈與稅。

提供財產成立、捐贈或加入公益信託

委託人提供財產成立、捐贈或加入公益信託，其受益人所得到的信託利益不計入贈與總額。

財產捐贈給公益信託，免計入贈與總額的條件如下：

（1）受託人必須為信託業：受託人為信託業法所稱之信託業。

（2）對給予特定人特殊利益有所限制：公益信託除為其設立目的舉辦事業而必須支付之費用外，不以任何方式對特定或可得特定之人給予特殊利益。

（3）信託財產移轉限制：信託行為明定信託關係解除、終止或消滅時，信託財產移轉於各級政府、有類似目的之公益法人或公益信託。

 # 如何申報及計算遺產稅？

遺產稅的納稅義務人

依《遺贈稅法》規定，遺產稅的納稅義務人如下：

1. 有遺囑執行人，以遺囑執行人為納稅義務人。

2. 沒有遺囑執行人，以繼承人及受遺贈人為納稅義務人。

3. 沒有遺囑執行人及繼承人，以依法選定的遺產管理人為納稅義務人。

遺產稅計算公式

遺產稅的計算可分為下列三個步驟：

第一步：計算遺產總額。

遺產總額[註] =
1. 經常居住我國境內之我國國民：死亡時之境內外全部遺產價值
2. 經常居住我國境外之我國國民及非我國國民：死亡時之境內遺產價值

註：該財產不包括「不計入遺產總額」項目。

但要注意的是，死亡前2年內贈與下列特定親屬之財產，應於被繼承人死亡時，視為被繼承人之遺產，併入其遺產總額。

1. 被繼承人之配偶。
2. 被繼承人依《民法》第1138條及第1140條規定之各順序繼承人。
3. 前款各順序繼承人之配偶。

《民法》第1138條

遺產繼承人，除配偶外，依左列順序定之：一、直系血親卑親屬。二、父母。三、兄弟姊妹。四、祖父母。

《民法》第1140條

第1138條所定第一順序之繼承人，有於繼承開始前死亡或喪失繼承權者，由其直系血親卑親屬代位繼承其應繼分。

第二步：遺產總額減去各項免稅額、扣除額後得到遺產淨額。

遺產淨額 = 遺產總額 — 免稅額 — 扣除額

第三步：遺產淨額乘上稅率，採累進課稅方式算出應納稅額。

遺產稅稅額 ＝ 遺產淨額 × 適用稅率 － 累進差額

110年度的遺產稅率級距表如下，最高稅率20％，並採累進課稅。

110年度遺產稅率級距		
遺產淨額	稅率	累進差額
50,000,000 以下	10%	0
50,000,001 ～ 100,000,000	15%	2,500,000
100,000,001 以上	20%	7,500,000

哪些項目可自遺產總額中減除？

免稅額

　　一般情況下免稅額是1,200萬元（110年度），只有軍警公教人員因執行公務死亡者，免稅額加倍計算，也就是2,400萬元。

	110年度 遺產稅免稅額	附註
一般情況	1,200 萬元	申報遺產稅者，計算稅額時均可使用免稅額
軍警公教因公殉職	2,400 萬元	

扣除額

　　扣除額相對免稅額複雜得多，主要可分成八類：（1）親屬扣除額、（2）農用之農地及農作物、（3）被繼承人死亡前6年至9年內已繳納遺產稅之財產、（4）未償債務或未繳納之稅捐、罰鍰、罰金、（5）喪葬費扣除額、（6）

執行遺囑或管理遺產之必要費用、（7）配偶剩餘財產差額分配請求權、（8）公共設施保留地。

　　雖然遺產稅提供許多扣除項目，但並非所有人都能適用以上全部扣除額。以經常居住於我國境內之我國國民而言，原則上所有扣除額均可適用。但**如果繼承人選擇拋棄繼承的話，屬於拋棄繼承者的親屬扣除額就不能用來扣除遺產總額**。若被繼承人是經常居住在我國境外之我國國民或非我國國民，不適用親屬扣除額、農地扣除額及被繼承人死亡前6年至9年內已繳納遺產稅之財產扣除額。

被繼承人 扣除額	經常居住於我國境內之 我國國民	經常居住於我國境外之 我國國民或非我國國民
親屬扣除額	適用 （拋棄繼承者除外）	不適用
農用之農地及農作物	適用	
死亡前6年至9年內 已繳納遺產稅之財產		
未償債務或未繳納 稅捐、罰鍰、罰金	以在我國境內發生者為限	
喪葬費扣除額		
執行遺囑或 管理遺產必要費用		

親屬扣除額

　　依照親屬與被繼承人的關係，有不同的親屬扣除額。主要可分為五類：（1）配偶、（2）直系血親卑親屬、（3）父母、（4）受扶養之兄弟姊妹、（5）受扶養之祖父母。其中配偶、直系血親卑親屬或父母若是重度以上身心障礙者或《精神衛生法》第5條第2項規定之病人，每人還可以加計618萬元扣除額（110年度），申報時應附上政府機關核發的重度以上身心障礙的證明，或是醫生診斷證明。

110 年度親屬扣除額

	一般情況	身心或精神障礙者	條件限制
配偶	493 萬元		無
直系血親卑親屬	1. 20 歲以上：每人 50 萬元。 2. 20 歲以下：每人按未滿 20 歲之年數，每差 1 年加計 50 萬元。未滿 1 年以 1 年計。	每人加計 618 萬元	為了避免親等近者全數拋棄繼承方式以增加扣除額，由次親等卑親屬繼承，扣除額只能以拋棄繼承前原扣除額為限。
父母	每人 123 萬元		無
受扶養之兄弟姊妹	1. 20 歲以上：每人 50 萬元。 2. 20 歲以下：每人按未滿 20 歲之年數，每差 1 年加計 50 萬元。未滿 1 年以 1 年計。	無	需符合以下兩項條件之一： 1. 未滿 20 歲。 2. 滿 20 歲以上，因在校就學、身心障礙、無謀生能力，受被繼承人扶養者。
受扶養之祖父母	每人 50 萬元		需符合以下兩項條件之一： 1. 年滿 60 歲。 2. 未滿 60 歲而無謀生能力，受被繼承人扶養者。

《民法》成年年齡下修為 18 歲，遺贈稅有何影響？

立法院於 109 年 12 月 25 日三讀修正通過《民法》部分條文，將成年年齡下修為 18 歲，並設緩衝期，定於民國 112 年 1 月 1 日起施行。

配合成年門檻的下修，相關法規也一併修正。立法院於 109 年 12 月 29 日三讀通過修正《所得稅法》及《遺贈稅法》等配套法案，將成年與否的認定，直接回歸《民法》。

其中，《遺贈稅法》第 17 條有關繼承人為直系血親卑親屬及受被繼承人扶養的兄弟姊妹如為未成年者的扣除額規定，將按年齡距屆滿「20 歲」之年數，每年增加 50 萬元扣除額的規定，修正為距屆滿「成年」之年數。實施時間和《民法》同步，112 年 1 月 1 日後發生之繼承案件適用。

因此，對於遺留未成年直系血親卑親屬或受被繼承人扶養的兄弟姊妹者，親屬扣除額每人會少 100 萬元。舉例來說，若繼承人為 16 歲之子女，按照原規定可以再多扣除 200 萬元，但新法上路後只能多扣除 100 萬元。

舉以下幾個例子，說明如何計算親屬扣除額。

例1：老王過世後，由19歲長子及17.5歲次女繼承遺產，此時長子及次女分別有多少扣除額？

扣除額	
19 歲長子	100 萬元（原扣除額 50 萬元外，差 20 歲 1 年可再加扣 50 萬元）。
17.5 歲次女	200 萬元（原扣除額 50 萬元外，差 20 歲 3 年可再加扣 150 萬元）。

例2：老李有1子2女以及6個孫子（9人皆滿20歲），當他過世後，原本是由其子女繼承財產，不過子女們全數選擇拋棄繼承，改由孫子們隔代繼承遺產，此時會有多少扣除額可用？

仍舊是拋棄前的150萬元（50萬×3人）。儘管孫子人數眾多，但為了避免納稅義務人用這種方法避稅，隔代繼承時扣除額仍舊是150萬元。

例3：老王之次子乙於110年過世，其家族關係圖如下（假設除B以外皆滿20歲，丙則無謀生能力而由乙扶養）：

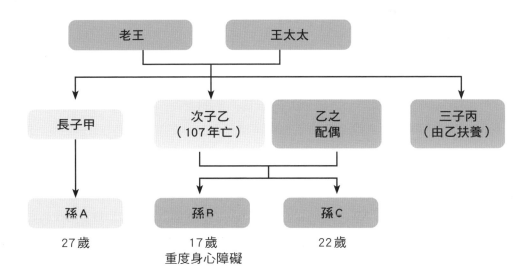

扣除額 1,657 萬元

老王及王太太：共 246 萬元
乙之配偶：493 萬元
丙及 C：共 100 萬元
B：818 萬元＝〔50 萬＋（20 歲－17 歲）×50 萬〕＋618 萬

農用之農地及農作物

　　原則上農地以及地上的農作物，可全數自遺產總額中扣除，也就是免遺產稅。不過農地免稅有條件限制，首先是被繼承人死亡當時該農地正作為農業使用，並已取得農政主管機關證明，此外繼承人承受農地之日起 5 年內必須維持作農業使用，否則將被國稅局追繳遺產稅。不過，如因該承受人死亡、該承受土地被徵收或依法變更為非農業用地者，則不受上述限制，即不會被追稅。

　　維持 5 年農用的限制，目的是為了避免納稅義務人將財產轉換成大量免稅的農地，等到享受了免遺產稅優惠後，隨即出售農地換回現金，這樣一來將失去立法原意，政府還會損失不少稅款。

　　農業用地定義，在介紹贈與稅「不計入贈與總額的項目」時已經提過，就不再贅述。

　　若土地訂有三七五租約，依《平均地權條例》第 77 條規定，按公告現值 2/3 計入遺產總額，而若該土地取具合法農業使用證明則可免課徵遺產稅。

被繼承人死亡前 6 年至 9 年內已繳納遺產稅之財產

　　為了避免重複課稅，被繼承人以繼承取得的財產，在被繼承人死亡之前 6 到 9 年內已經繳納過遺產稅的話，將可有不同比例的扣除。至於死亡前 5 年內已繳納遺產稅之財產則免計入遺產總額。

	6 年	7 年	8 年	9 年
扣除比例	80%	60%	40%	20%

未償債務或未繳納之稅捐、罰鍰、罰金

　　只要申報時能提出確切證明（相關文件、資金往來證明等），被繼承人生前未償還的債務就能扣除遺產總額。何謂「確實之證明」，國稅局曾進一步針對各類型債務作出說明。對於申報扣除未償債務，應該逐筆填寫債權人的姓名（名稱）、住址、未償債務金額，並檢附確實的債務證明如下：

　　（1）金融機構借款：應取得金融機構出具的借款期間、金額、資金支付情形，及截至被繼承人死亡時尚未償還餘額的證明文件。

　　（2）私人借款債務：應附上借據，原借款資金支付的情形（例如借貸雙方存摺影本，匯款單等）。

　　（3）標會債務：應附上會單，標會會款交付的證明文件，被繼承人收受會款的證明文件（例如存入銀行，提示存摺影本），由國稅局查核認定。

　　（4）票據債務：應附上支票影本，及這些支票在何時向銀行請領的證明，前後支票號碼的兌領情形，開票原因等證明文件，由國稅局查核認定。

　　目前國稅局對於被繼承人重病期間舉債等會加強查核，要是繼承人無法證明借款用途，仍會將這筆借款計入遺產課稅。

未償債務請求權已經超過時效而消滅，能否扣除遺產總額？

未償債務請求權已經超過時效而消滅，未償債務能否扣除應視債務是否仍存在而定。

1. 債務人以已逾請求時效為理由，已拒絕給付的話，則該項債務就不存在，不得再自債務人的遺產總額中扣除。

2. 雖然已逾請求時效，但債務人曾依《民法》第144條第2項規定，以契約承認該項債務者，則表示該項債務仍然存在，則在債務人死亡時，該項債務仍可准自遺產總額中扣除。

　　被繼承人應負擔但卻尚未繳納的稅捐、罰金、罰鍰也可以自遺產總額中扣除。除了已經收到繳款書的稅捐、罰金、罰鍰外，被繼承人死亡當年度的綜合所得稅、地價稅及房屋稅，也可自遺產總額中扣除。

被繼承人於年度中死亡,其配偶依《所得稅法》第71條之1規定,就其本身所得
與被繼承人之所得合併報繳綜合所得稅後,於依《遺贈稅法》第17條第1項第8
款規定計算應扣除之綜合所得稅款時,其計算公式如下:

被繼承人死亡前應納未納之綜合所得稅

$$= \text{全年應納綜合所得稅} \times \frac{\text{被繼承人及其配偶所得總額} - \text{配偶所得}}{\text{被繼承人及其配偶所得總額}}$$

$-$ 被繼承人所得已扣繳之稅款

被繼承人死亡年度所發生之地價稅與房屋稅,應按其生存期間占課稅期間之比例
(地價稅之課稅期間為每年1月至12月,房屋稅為每年7月至次年6月)自遺產總
額中予以扣除。

喪葬費扣除額

喪葬費扣除額採定額方式扣除,不論實際支出多少喪葬費,皆扣除123
萬元(110年度),申報時也無須附上相關憑證。

執行遺囑或管理遺產之必要費用

執行遺囑或管理遺產之必要費用也是扣除額之一,範圍僅限於直接管理
遺產或執行遺囑的必要費用,例如請會計師管理遺產所支付的酬勞。如果是
繼承人委託代辦繼承事宜的費用,就不在範圍內,不得申報扣除。

配偶剩餘財產差額分配請求權

大多數人結婚時不會特別約定財產制,就依《民法》適用「法定財產
制」。適用法定財產制的夫妻其中一人過世,若過世一方財產比較多,生存
一方可以行使剩餘財產差額分配請求權,請求權金額可以自遺產總額中扣
除。

剩餘財產差額分配請求權的金額該如何計算？

第一步：計算被繼承人與生存配偶之剩餘財產。

被繼承人
剩餘財產 ＝ 被繼承人死亡時之婚後財產[註] － 被繼承人負債

生存配偶
剩餘財產 ＝ 生存配偶於被繼承人死亡時
之婚後財產[註] － 生存配偶負債

註：不包括因繼承或受贈等無償取得的財產。

第二步：計算可請求分配剩餘財產之金額上限。

生存配偶
可請求上限 ＝ (被繼承人
剩餘財產 － 生存配偶
剩餘財產) $\times \dfrac{1}{2}$

《民法》第 1030 條之 1（配偶剩餘財產差額分配請求權）

法定財產制關係消滅時，夫或妻現存之婚後財產，扣除婚姻關係存續所負債務後，如有剩餘，其雙方剩餘財產之差額，應平均分配。但下列財產不在此限：

一、因繼承或其他無償取得之財產。

二、慰撫金。

依前項規定，平均分配顯失公平者，法院得調整或免除其分配額。

第一項請求權，不得讓與或繼承。但已依契約承諾，或已起訴者，不在此限。

第一項剩餘財產差額之分配請求權，自請求權人知有剩餘財產之差額時起，二年間不行使而消滅。自法定財產制關係消滅時起，逾五年者，亦同。

例如：丈夫過世，其在婚後取得的財產有1,000萬元，太太在婚後取得的財產有200萬元，那麼太太就可以主張400萬元的剩餘財產差額分配請求

權，該400萬元列為被繼承人遺產之扣除額。

「配偶剩餘財產差額分配請求權」對於大富豪來說是個節稅利器。如前英業達董事長溫世仁在92年間突然過世，由於過世時仍處於55歲壯年，而且事出突然，來不及做好租稅規劃。身後留下的遺產高達100億元，在當時遺產稅同樣採累進課稅，但稅率與現在大不相同，只要遺產淨額達1億元，就會適用50％稅率，粗估稅額達數十億水準。不過，溫太太選擇使用「配偶剩餘財產差額分配請求權」分得一半的財產，遺產總額隨之大減，使得遺產稅額從40幾億元變成20幾億元。

最後，**遺產稅申報時主張配偶剩餘財產差額分配請求權者，一定要在稅局核發完稅或免稅證明書之日起1年內給付該請求權金額之財產予生存配偶，不然將被追繳稅款。**

公共設施保留地

依據《都市計畫法》第50條之1規定，因繼承而移轉公共設施保留地，免徵遺產稅。遺產稅申報時仍要先計入遺產總額，再以同等金額列為扣除額。

不計入遺產總額的項目

不計入遺產總額的項目眾多，包含下列類別：（1）遺產捐贈給政府、公營事業、財團法人等、（2）文化、歷史、美術之圖書物品及創作發明、（3）日常生活必需之器具用品及職業上之工具、（4）依法禁止或限制採伐之森林、（5）人壽保險、軍公教保險、勞工或農民保險等、（6）被繼承人死亡前5年內，已繳納遺產稅之財產、（7）配偶及子女之原有財產或特有財產、（8）公眾通行道路之土地、（9）無法收回之債權、（10）提供財產、捐贈或加入公益信託。

遺產捐贈給政府、公營事業、財團法人等

遺贈人、受遺贈人或繼承人將被繼承人遺產捐贈給社會大眾使用，這筆遺產就不用計入遺產總額，可捐贈對象與「不計入贈與總額的項目」中所介紹的類似，包括：

1. 遺贈人、受遺贈人或繼承人捐贈各級政府及公立教育、文化、公益、慈善機關之財產，例如縣市政府、各地圖書館、縣市政府社會局無障礙之家。

2. 遺贈人、受遺贈人或繼承人捐贈公有事業機構或全部公股之公營事業之財產，例如台電、中油。

3. 遺贈人、受遺贈人或繼承人捐贈於被繼承人死亡時，已依法登記設立為財團法人組織且符合行政院規定標準之教育、文化、公益、慈善、宗教團體及祭祀公業之財產，例如伊甸社會福利基金會、家扶基金會。

其中捐贈財產給財團法人時，必須注意受贈的財團法人必須在被繼承人死亡時就已經依法設立登記，並符合行政院頒定的「捐贈教育文化公益慈善宗教團體祭祀公業財團法人財產不計入遺產總額或贈與總額適用標準」。在申報遺產稅時要檢附受贈機關接受捐贈同意書和財團法人組織章程，供國稅局查核。

最後要特別留意的是，**遺贈人、受遺贈人、繼承人捐贈財產予財團法人，因而不計入遺產總額而免予課徵遺產稅者，不得再於當年度綜合所得稅結算申報時，列報捐贈列舉扣除。**所以讀者可以評估個人綜合所得稅適用稅率與扣除額及遺產稅適用稅率與扣除額後，權衡比較是否取得遺產後再以個人財產名義捐贈，並申報綜合所得稅的捐贈扣除額更有利。

文化、歷史、美術之圖書物品及創作發明

遺產中有關文化、歷史、美術之圖書、物品，經繼承人向主管稽徵機關聲明登記者，不計入遺產總額。但繼承人將此項圖書、物品轉讓時，仍須自動申報補稅。另外，被繼承人自己創作的著作權、發明專利權及藝術品，同樣不用計入遺產總額。

日常生活必需之器具用品及職業上之工具

對於被繼承人生活上或職業需要的器材、用品，國稅局給予一定金額以下免稅，超過的部分才要計入遺產總額。

由於被繼承人可能遺留汽機車、家電、衣物等財產，理論上也算是遺產必須課稅，但是要逐一清點計算財產非常耗時，價值又不易認定，而且也課不了多少稅，所以給予一定金額以下免稅，不計入遺產總額。

	110年度限額	舉例
日常生活必需之器具及用品	89萬元	汽機車、家具
職業上之工具	50萬元	醫生看診器具、農夫的農用器具

依法禁止或限制採伐之森林

繼承人擁有一片森林,但被法令禁止或限制採伐,即便這片土地的價值再高,也不能享有經濟利益,故給予免稅優惠。不過,要是繼承後政府解除這片土地的使用限制,繼承人還是要自動申報補稅。

人壽保險、軍公教保險、勞工或農民保險等

依《遺贈稅法》第16條第9款:

「約定於被繼承人死亡時,給付其所指定受益人之人壽保險金額、軍、公教人員、勞工或農民保險之保險金額及互助金,免計入遺產總額。」

另依《保險法》第112條:

「保險金額約定於被保險人死亡時給付於其所指定之受益人者,其金額不得作為被保險人之遺產。」

總結來說,保險給付不計入遺產總額,必須滿足以下條件:

1. 以「身故」為條件的保險給付才適用,因此健保給付、年金給付就不適用。

2. 被繼承人為「被保險人」,給付給指定受益人之保險金才免計入遺產總額。因此假如被繼承人是要保人,而非被保險人,死亡時並無死亡給付,保單價值仍屬於被繼承人之遺產。

3. 須有「指定受益人」。

4. 須為「國內保單」:投保未經金管會核准之外國保險公司之人壽保險,無我國《保險法》第112條規定之適用,從而亦無《遺贈稅法》第16條第9款規定之適用。

以下面的案例來說明,老王保了壽險A、B,老王過世時的保險金額是否需計入遺產呢?

	要保人	被保險人	受益人	結果
壽險A	老王	老王	兒子小王	死亡給付不計入老王遺產總額
壽險B	老王	配偶王太太	兒子小王	保單價值須計入老王遺產總額

　　由於一般民眾投保時，往往僅指定1名親屬為唯一的受益人之情形最多，例如已婚者通常以配偶互為受益人，未婚者則以指定父或母其中單獨一人為指定受益人最常見，然而萬一被保險人與唯一指定受益人同時發生不幸事故時，則因為指定受益人已身故，當被保險人之繼承人領得保險給付時，就必須將該保險給付併入被保險人之遺產申報課稅，喪失原始投保之本意。**所以，建議在投保時無論前面指定了幾位特定的受益人，最後一定要記得填上「法定繼承人」，避免變成「未指定受益人」而不符合免計入遺產的條件。**

被繼承人死亡前5年內，已繳納遺產稅之財產

　　為了避免短期內連續繼承而被重複課遺產稅，被繼承人死亡前5年內繼承並繳納遺產稅的財產全數免計入遺產總額。

　　要是被繼承人死亡前5年內所繼承的財產，在當時由於未達課稅標準等因素無須繳納遺產稅，就沒有重複課稅的問題，就要納入遺產總額課稅。

配偶及子女之原有財產或特有財產

　　被繼承人配偶及子女之原有財產或特有財產，經辦理登記或確有證明即不須計入遺產總額。

　　在過去的聯合財產制下才有「原有財產」的概念，但該制度在民國91年已廢除，不特別討論。

　　若夫妻結婚時約定採「共同財產制」，夫妻之間財產或所得除「特有財產」外，合併為共同財產，屬於夫妻公同共有。若其中一人過世自然不能將生存者的「特有財產」計入其遺產總額中。《民法》所訂的特有財產如下：

　　1. 專供夫或妻個人使用之物。

　　2. 夫或妻職業上必需之物。

　　3. 夫或妻所受之贈物，經贈與人以書面聲明為其特有財產者。

此外，未成年子女，因繼承、贈與或其他無償取得之財產，為其特有財產。未成年子女之特有財產，由父母共同管理。如果父母死亡，因為父母所管理的特有財產所有權仍屬於子女，這部分就不應該計入父母的遺產總額中。

公眾通行道路之土地

被繼承人遺產中，經政府闢為公眾通行道路之土地，或是其他無償供公眾通行之道路土地，經主管機關證明或辦理登記就不計入遺產總額。但其屬建造房屋應保留之法定空地部分，像是為符合建築法規建蔽率規定留下的空地，仍應計入遺產總額。

無法收回之債權

被繼承人生前已無法收回的債權，如果有確實證明，不計入遺產總額。所謂確有證明，要符合以下情形：

1. 債務人經依破產法和解、破產、依消費者債務清理條例更生、清算或依公司法聲請重整，致債權全部或一部不能取償，經取具和解契約或法院裁定書。

2. 被繼承人或繼承人與債務人於法院成立訴訟上和解或調解，致債權全部或一部不能收取，經取具法院和解或調解筆錄，且無《遺贈稅法》第5條第1款規定之情事（在請求權時效內無償免除或承擔債務者，其免除或承擔之債務），經稽徵機關查明屬實。

3. 其他原因致債權或其他請求權之一部或全部不能收取或行使，經取具證明文件，並經稽徵機關查明屬實。

提供財產、捐贈或加入公益信託

繼承人提供、捐贈財產，或加入於**被繼承人死亡時已成立**的公益信託，財產不計入遺產總額。而公益信託所要符合的條件與「不計入贈與總額的項目」中所介紹的三項條件相同，不再贅述。

💰 財產的價值如何認定？

先前章節介紹了遺產及贈與稅如何申報及計算，但申報時該如何認定各項財產的價值呢？

依照《遺贈稅法》規定，遺產及贈與財產價值是以被繼承人死亡時或贈與人贈與時之「時價」為準；如因為失蹤數年，而被繼承人受死亡之宣告，以法院宣告死亡判決內所確定死亡日之時價為準。

在這個小節，我們將說明幾種常見資產的「時價」如何認定，其他未提到的財產的估價方式，如車輛、債權、預付租金、國外財產、無形資產等，讀者可自行參閱《遺產稅及贈與稅法施行細則》第四章之規定。

不動產

不動產可分為土地、房屋。土地的時價，以被繼承人死亡時或是贈與人贈與時的公告土地現值為準；房屋的時價，則是以被繼承人死亡時或是贈與人贈與時的房屋評定現值為準。

上市、上櫃或興櫃公司股票

若財產為上市櫃公司或興櫃公司股票，其「時價」之認定如下：

1. 上市櫃公司股票：依照被繼承人死亡日或贈與日之「收盤價」計算價值。若當日無買賣價格，依照被繼承人死亡日或贈與日前最後一天上市櫃股票之收盤價來認定。

2. 興櫃公司股票：依照被繼承人死亡日或贈與日之「當日加權平均成交價」計算價值。

下面幾種情況，股票價值是依照「證券之承銷價格」或「主辦輔導推薦證券商認購之價格」計算。

1. 股票屬初次上市或上櫃，但僅經過證券主管機關核准，尚未掛牌買賣者。

2. 登錄為興櫃股票，但僅經過櫃買中心核准，尚未掛牌買賣者。

未上市、未上櫃且非興櫃公司股票

繼承或贈與未上市、未上櫃且非興櫃之公司股票,財產價值是以被繼承人死亡日或贈與日該公司之「資產淨值」(即資產總額與負債總額之差額)估算,並按下列情形調整估價:

1. 公司資產中之土地或房屋,其帳面價值低於公告土地現值或房屋評定標準價格者,應依死亡日當期的公告土地現值扣除土地增值稅準備或房屋評定標準價格計算。
2. 公司持有之上市、上櫃有價證券或興櫃股票,應比照上市櫃、興櫃股票規定估價。

獨資、合夥商號部分,若為小規模營利事業[1],以登記資本額估算。若非小規模營利事業,而須依規定辦理年度結算申報者,其計算方式比照未上市、未上櫃且非興櫃之公司股票之估算方式。

1 | 每月營業額未達20萬元,經核定免用統一發票的獨資或合夥商店。

夫妻財產制與繼承制度

夫妻財產制

目前《民法》上的夫妻財產制有兩大類,若沒有特別約定就會採「法定財產制」,也是目前多數人適用的。另一種則是「約定財產制」,其下還可分成「共同財產制」或「分別財產制」,皆必須以書面契約約定。

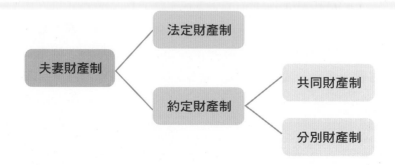

法定財產制

　　法定財產制將雙方的財產分為「婚前財產」及「婚後財產」，由夫妻各自所有。不能證明為婚前或婚後財產者，推定為婚後財產；不能證明為夫或妻所有之財產，推定為夫妻共有。

婚前財產	婚後財產

1. 婚姻關係存續中所取得之財產。
2. 不能證明為婚前或婚後財產，推定為婚後財產。
3. 婚前財產於婚姻關係存續中所產生之孳息。
4. 婚姻關係存續中改用法定財產制，改用後所取得之財產。

　　在法定財產制下，夫妻可以各自管理、使用、收益及處分其財產。當法定財產制關係消滅（如一方死亡、離婚或改用其他財產制等），夫或妻有權請求「剩餘財產差額分配」。當一方死亡，主張配偶剩餘財產差額分配請求權的部分，屬死亡配偶（被繼承人）的債務，可以自遺產總額中扣除。

共同財產制

　　在共同財產制下，夫妻之財產及所得，除特有財產外，合併為共同財產，屬於夫妻公同共有。

特有財產	共同財產

1. 專供夫或妻個人使用之物。
2. 夫或妻職業上必需之物。
3. 夫或妻所受之贈物，經贈與人以書面聲明為其特有財產者。

　　原則上共同財產由雙方共同管理，除非特別約定才由其中一方管理。要是因管理共同財產而產生費用，也要由共同財產負擔。既然共同財產原則上由雙方共同管理，處分時要得到他方同意。

　　至於夫妻一方死亡或非因死亡共同財產制關係消滅時，財產分配方式如下：

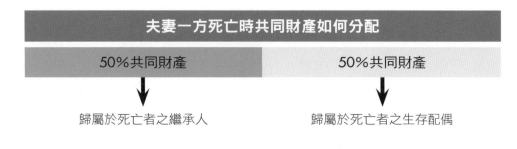

夫妻一方死亡時共同財產如何分配	
50%共同財產	50%共同財產
歸屬於死亡者之繼承人	歸屬於死亡者之生存配偶

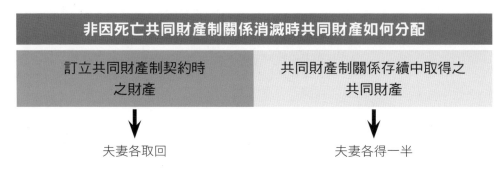

非因死亡共同財產制關係消滅時共同財產如何分配	
訂立共同財產制契約時之財產	共同財產制關係存續中取得之共同財產
夫妻各取回	夫妻各得一半

分別財產制

分別財產制之下，夫妻各保有財產的所有權，並且各自管理、使用、處分、收益。若一方死亡，僅就死亡方名下所擁有的財產課遺產稅。

法定繼承人及其應繼分

依《民法》規定，遺產繼承人，除配偶外，按被繼承人與繼承人關係的親疏遠近依序決定繼承人，依序為直系血親卑親屬（以親等近者為先）、父母、兄弟姊妹、祖父母。配偶是當然繼承人，沒有順序的問題，如果配偶還健在，則配偶將與各順序繼承人共同繼承。

如果有多位「直系血親卑親屬」的話，與被繼承人親等越近的就是優先繼承人。比方說祖父過世時，兒子的繼承權先於孫子。如果某位直系血親卑親屬繼承人不幸在繼承開始前就死亡或喪失繼承權，則會由這位繼承人的直系血親卑親屬「代位繼承」其應繼承的財產。

代位繼承，是指第一順序繼承人（即子女）在繼承開始前就死亡或喪失繼承權，依法會由繼承人的直系血親卑親屬（孫子女）代位繼承其應繼分。

例如兒子若已死亡或喪失繼承權，就由孫子代位繼承。代位繼承人仍為《民法》第1138條第1款規定之第一順序繼承人，**無論代位繼承人人數多寡及其扣除額若干，均可依法予以扣除。**

舉例來說，假設老王的次子（如下圖乙）已於103年過世，老王於110年過世時，乙的直系血親卑親屬（如下圖之B、C）可依法代位繼承乙的應繼分。

代位繼承

繼承人及其應繼分	扣除額893萬元
王太太：1/3 甲：1/3 B：1/6 C：1/6	王太太：493萬元 甲、C：共100萬元 B：300萬元＝〔50萬＋（20歲－15歲）×50萬〕

應繼分，是當被繼承人未特別指定或因遺囑不生法律效力時，依《民法》規定分配給法定繼承人的遺產繼承比例。依《民法》第1141條及第1144條規定，同一順序之繼承人有數人時，按人數平均繼承。配偶有相互繼承遺產之權，其應繼分為：

1. 與第一順序之繼承人同為繼承時，其應繼分與他繼承人平均。

2. 與第二順序或第三順序之繼承人同為繼承時，其應繼分為遺產的1/2。

3. 與第四順序之繼承人同為繼承時，其應繼分為遺產的2/3。

4. 無第一順序至第四順序之繼承人時，其應繼分為遺產全部。

各順位繼承人	繼承人之應繼分	
	無配偶	有配偶
直系血親卑親屬	按人數平均繼承	配偶與其他繼承人按人數均分
父母		配偶：1/2 父母：共1/2
兄弟姐妹		配偶：1/2 兄弟姐妹：共1/2
祖父母		配偶：2/3 祖父母：共1/3

舉例來說：被繼承人陳先生的遺產有3,000萬元，在不同的情境下，配偶陳太太與各順位繼承人共同繼承時，各可以繼承多少遺產？

各自應繼分 各順位繼承人	配偶應繼分	各順位繼承人應繼分
陳先生的2位女兒	3,000萬÷3＝1,000萬元	2位女兒各得1,000萬元
陳先生的父母	3,000萬÷2＝1,500萬元	父母各得750萬元
陳先生的2個妹妹	3,000萬÷2＝1,500萬元	2個妹妹各得750萬元
陳先生的祖父母	3,000萬×2/3＝2,000萬元	祖父母各得500萬元

在《民法》上，繼父母與繼子女間是姻親而非血親。因此，繼子女並不屬於法定繼承人中的「直系血親卑親屬」，而不具有繼父母財產的法定繼承權。

「繼子女」不同於「養子女」，養子女與養父母及其親屬間之關係，除法律另有規定外，與「婚生子女」同。因而養父母死亡時，養子女亦有繼承權，且其應繼分與婚生子女同。

繼子女與繼父母間如果感情不錯，可運用遺囑進行「遺贈」，繼子女也能得到一部分遺產。

限定繼承與拋棄繼承

　　《民法》曾在98年6月修訂，對我國繼承制度有重大影響。舊制下的繼承制度，以「概括繼承」為原則，「限定繼承」、「拋棄繼承」為例外。過去採「概括繼承」者，可能出現父債子還的情形。在98年修法後，現制下的繼承制度改採「限定繼承」（概括繼承，限定責任）為原則，「拋棄繼承」為例外。繼承人對於被繼承人的債務，以因繼承所得遺產為限，負清償及連帶責任。

舊制	現制
「概括繼承」為原則，「限定繼承」、「拋棄繼承」為例外	「限定繼承」為原則，「拋棄繼承」為例外

限定繼承

　　限定繼承，在程序上可區分為「法院清算」及「自行清算」二種。

　　為早日釐清所得遺產範圍，避免日後舉證困難，另一方面繼承人也不用擔心日後出現不同的債權人進行追索以及可能負擔損害賠償責任，繼承人可至法院清算遺產，即「法院清算」。

繼承人在知悉得繼承時起3個月內向法院陳報遺產清冊，如有多位繼承人同時繼承時，可由其中一位或數位繼承人向法院陳報遺產清冊。繼承人開具遺產清冊陳報法院後，法院會開始進行公示催告程序，公告命債權人於3個月以上之期限內報明債權。期限屆滿後，繼承人對於在期限內報明之債權及繼承人已知之債權，除有優先權者外，應按其數額，比例計算，以遺產分別償還，而在清償完所有債務後，才可以繼承或交付遺贈。

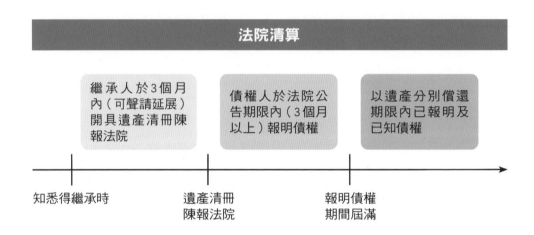

例如：王先生留下遺產500萬元，而繼承人辦理法院清算，確定其尚未清償的債權以及債權人可取回之金額的金額如下：

債權人	A	B	C
債權金額	400萬元	400萬元	200萬元
占全部債權比例	40%	40%	20%
債權人可取回之金額	200萬元 （500萬×40%）	200萬元 （500萬×40%）	100萬元 （500萬×20%）

因為已經完成法院清算程序，而且王先生的遺產已全數用來償債，繼承人就不用再負其餘500萬元債權的清償責任。而且如果日後有其他債權人主張債權，也不需自掏腰包負清償責任。

相反的，如果繼承人不開具遺產清冊陳報法院，則是「自行清算」。此時仍然是以所得遺產為限，負清償責任，但是繼承人必須依規定，比例清償債務。若陸續有債權人跑出來追討債務，繼承人就有可能要拿出自己的財產來償債。

同樣以王先生的例子說明，原先只有三位債權人上門，並依照各自債權占全部債權比例獲得清償。幾個月後，又有一位債權人D主張債權600萬元，這時須重新計算比例，D依法可請求187.5萬元（遺產500萬×37.5%），計算如下：

債權人	A	B	C	D
債權金額	400萬元	400萬元	200萬元	600萬元
占全部債權比例	25%	25%	12.5%	37.5%

為了避免自掏腰包還債的風險，而且繼承人不見得能完全掌握被繼承人到底有多少債務，建議採「法院清算」較妥當。

現制的限定繼承制度，目的在保護繼承人。但繼承人如果有以下情形之一，其保護的目的已不存在，就不適用《民法》第1148條第2項「繼承人對於被繼承人之債務，以因繼承所得遺產為限，負清償責任」規定。

1. 隱匿遺產情節重大。
2. 在遺產清冊為虛偽之記載情節重大。
3. 意圖詐害被繼承人之債權人之權利而為遺產之處分。

拋棄繼承

繼承權是一種權利，繼承人也可以選擇拋棄。拋棄繼承之效力溯及於繼承開始時，選擇拋棄繼承，即表示不繼承被繼承人所遺留下來的全部財產及債務。

辦理拋棄繼承，繼承人應於知悉其得繼承之時起3個月內，向法院提出書面申請，並以書面通知因為自己拋棄而成為繼承人之人。因為他人拋棄繼承而成為繼承之人如果也要拋棄繼承，必須在知道自己得繼承時之日起3個月內，到法院辦理拋棄繼承。

如果繼承人中有人選擇拋棄繼承，則依《民法》第1176條規定，繼承人的應繼分應如下：

1. 第一順序之繼承人中有拋棄繼承權者，其應繼分歸屬於其他同為繼承之人。

2. 第二順序至第四順序之繼承人中，有拋棄繼承權者，其應繼分歸屬於其他同一順序之繼承人。

3. 與配偶同為繼承之同一順序繼承人均拋棄繼承權，而無後順序之繼承人時，其應繼分歸屬於配偶。

4. 配偶拋棄繼承權者，其應繼分歸屬於與其同為繼承之人。

5. 第一順序之繼承人，其親等近者均拋棄繼承權時，由次親等之直系血親卑親屬繼承。

6. 先順序繼承人均拋棄其繼承權時，由次順序之繼承人繼承。其次順序繼承人有無不明或第四順序之繼承人均拋棄其繼承權者，準用關於無人承認繼承之規定。

須特別提醒，在父母或祖父母過世時，第一順序近親等的繼承人，在法定期間均辦理拋棄繼承，將由次親等之直系血親卑親屬（即拋棄繼承人之子女或孫子女）繼承，故在此種情形下，**繼承人自己拋棄繼承之後，如果繼承債務多於遺產，不要忘了一併為自己的子女或孫子女也辦理拋棄繼承，以免產生自己拋棄繼承，卻由子女或孫子女繼承債務之情形。**

除了繼承債務多於遺產時，適合選擇拋棄繼承之外，拋棄繼承也常用於「隔代繼承」的稅務規劃。

 # 常見的財富傳承工具

　　豪門爭產撕破臉屢見不鮮，兄弟反目對簿公堂時有所聞。其實，爭奪家產不是有錢人的專利。爭產的戲碼天天在上演，只是有沒有上報而已。做父母的，最不忍的就是子女間為錢財而手足鬩牆。百年之後的事業財富傳承，終究是一個迴避不了的議題，應該用正面的態度面對，即早規劃才是。本節介紹幾種常見的財富傳承工具，希望能幫助讀者更有效地達到妥善的財產分配、節稅規劃及家族企業永續。

遺囑

　　《民法》應繼分規定，其目的是當被繼承人未特別指定或在繼承權發生糾紛時，得以確定繼承人應得之權益。然而，被繼承人應該有自由分配自己財產的權利，透過預立遺囑，被繼承人得依自己的意志自由處分遺產，但仍不可違反特留分的規定。

　　特留分，是法律為遺產繼承人的最低保障而特別保留的份額。若因被繼承人的遺贈造成繼承人所得遺產低於特留分，繼承人就可以主張扣減受遺贈人的遺贈。繼承人的特留分，依《民法》第1223條規定如下：

繼承人	特留分
直系血親卑親屬	應繼分 × 1/2
父母	應繼分 × 1/2
配偶	應繼分 × 1/2
兄弟姐妹	應繼分 × 1/3
祖父母	應繼分 × 1/3

遺囑違反特留分規定時，如果繼承人同意遺囑訂定的遺產分配方式，則遺囑還是有效；但如果繼承人不同意遺囑訂定的遺產分配方式，則應補償少於特留分的部分後，遺囑才有效。

依《民法》第1189條規定，遺囑有5種，應依下列方式之一為之：（1）自書遺囑、（2）公證遺囑、（3）密封遺囑、（4）代筆遺囑、（5）口授遺囑。

自書遺囑

顧名思義，即遺囑人親自書寫的遺囑，不可電腦打字或請人代寫。

此外，立自書遺囑時還有以下幾件事要注意：

1. 遺囑上要記明年、月、日，並親自簽名，不能用蓋章或手印代替。

2. 如有增減、塗改，應註明增減、塗改處所及字數，並另行簽名。

公證遺囑

公證遺囑，應指定2人以上的見證人，在公證人前口述遺囑意旨，由公證人筆記、宣讀、講解，經遺囑人認可後，記明年、月、日，由公證人、見證人及遺囑人同行簽名，立遺囑人不能簽名的話，公證人要將其事由記明，這時可按指印代替。

有別於自書遺囑，公證人的筆記，可以電腦打字方式或自動化機器製作。

密封遺囑

密封遺囑，遺囑人應於遺囑上簽名後，將其密封，於封縫處簽名，指定2人以上的見證人，向公證人提出，並陳述其為自己之遺囑，如非本人自寫，並陳述繕寫人之姓名、住所，由公證人於封面記明該遺囑提出之年、月、日及遺囑人所為之陳述，與遺囑人及見證人同行簽名。

而密封遺囑如果不符合上述程序，但符合「自書遺囑」的要件時，仍具自書遺囑的效力。

代筆遺囑

立代筆遺囑時，遺囑人最少須指定3位見證人，其中一位見證人要負責記下立遺囑人口述的遺囑意旨，並且宣讀、講解。立遺囑人認可後，記明年、月、日及代筆人之姓名，由見證人全體及遺囑人同行簽名。立遺囑人不能簽名，可用按指印代替。

有別於自書遺囑，代筆遺囑可以電腦打字方式或自動化機器製作。

口授遺囑

　　口授遺囑，可分為筆記口授遺囑和錄音口授遺囑。只有遺囑人因為生命危急或其他特殊情形，不能依其他方式立遺囑，才能立口授遺囑。遺囑人要指定最少2位見證人，由見證人以筆記或錄音方式記錄口授遺囑。

　　若採筆記口授遺囑，由遺囑人口授遺囑意旨，由見證人中之一人，將該遺囑意旨，據實作成筆記，並記明年、月、日，與其他見證人同行簽名。

　　若採錄音口授遺囑，由遺囑人口述遺囑意旨、遺囑人姓名及年、月、日，由見證人全體口述見證人姓名以及錄下的遺囑內容是真實的，全部予以錄音，將錄音帶當場密封，並記明年、月、日，由見證人全體在封縫處同行簽名。

　　立遺囑人有可能被搶救後脫離生命危險，當遺囑人日後能夠以其他方式立遺囑，自此時起3個月後口授遺囑就失效。

　　若立遺囑人不幸死亡，死亡後3個月內，其中一位見證人或利害關係人，要將口授遺囑提經親屬會議認定其真偽，對於親屬會議之認定如有異議，得聲請法院判定。

　　最後，這5種遺囑的幾個重要條件，整理如下表。

	自書遺囑	公證遺囑	密封遺囑	代筆遺囑	口授遺囑
公證人	✕	○	○	✕	✕
見證人	✕	2人以上	2人以上	3人以上	2人以上
註明年月日	○	○	○	○	○
製作方式	以筆書寫	以筆書寫，或電腦打字	以筆書寫	以筆書寫，或電腦打字	以筆書寫或錄音
簽名	遺囑人親自簽名	公證人、見證人及遺囑人同行簽名	遺囑人於遺囑上簽名後，將其密封，於封縫處簽名；公證人於封面記明該遺囑提出之年、月、日及遺囑人所為之陳述，與遺囑人及見證人同行簽名	見證人全體及遺囑人同行簽名	見證人

保險

　　一般人對於資產傳承的觀念，可以分為「生前贈與」或「身後繼承」。但不論是生前贈與或身後繼承，都有其侷限。隨著金融工具的發展，保險已不只是作為意外發生時經濟生活的保障，越來越多人選擇「保險」作為財富傳承的工具。

　　以保險作為財產傳承的工具，具有多重優點。

（1）資產分配，不受特留分限制：

　　如先前章節提及的，遺產繼承人，除配偶外，按被繼承人與繼承人關係的親疏遠近依序決定繼承人，順序為直系血親卑親屬（以親等近者為先）、父母、兄弟姊妹、祖父母。同一順序之繼承人有數人時，按人數平均繼承。

　　應繼分，是當被繼承人未特別指定或因遺囑不生法律效力時，依《民法》規定分配給法定繼承人的遺產繼承比例。雖然透過預立遺囑，得由被繼承人依自己的意志自由處分遺產，但仍不可違反特留分的規定。

　　如果長輩對於資產分配方式有自己的想法，且期望資產分配不受特留分的限制，即可透過保險指定受益人來規劃財富傳承，將財富留給真正想照顧的人。

（2）對資產具控制權，可隨時變更受益人：

　　資產留待身後繼承，受限《民法》應繼分及特留分規定，被繼承人無法完全依自己意志分配財產。選擇生前贈與，雖然可以完全依自己意志分配財產，但贈與之後若子孫不孝，可能喪失晚年生活尊嚴，親人變陌生人。此外，過早贈與財富給下一代，子女是否有足夠的智慧面對天下掉下來的禮物，也是另一個問題。

　　透過保險，要保人具有隨時變更受益人的權力，長輩們在世時依舊能掌控財產的主控權，避免生前就移轉大部分財產給子女，結果子女認錢不認人。

（3）合法節稅，保險給付不計入遺產總額：

　　依《遺贈稅法》規定，「約定於被繼承人死亡時，給付其所指定受益人之人壽保險金額、軍、公教人員、勞工或農民保險之保險金額及互助金，免計入遺產總額」。

被繼承人生存時繳納的保費，不但申報綜合所得稅時可以列為扣除額，身故後指定受益人的死亡給付不計入遺產總額，具有合法節稅的效果。

（4）死亡給付，預留稅源：

遺產稅的繳納期限為核定繳納通知書送達之日起2個月內。高資產人士的資產多半為不動產及股票，身故時的遺產稅往往相當驚人，此時雖留有鉅額資產但卻不一定具有充足的現金可供繳納稅款。

保險給付不用等遺產繼承程序完成，且保險公司未於15日內給付保險金，將自第16日起以年利一分（年利率10%）加計利息，在遺產凍結下保險給付更顯現出「快速通關」的優勢，可為繼承人預留稅源，供繳納遺產稅金之用。

基金會

基金會是以自然人、法人或其他組織所捐贈的財產從事公益事業，並依規定成立的非營利法人，由上述可知，基金會是以「財產」為基礎成立的法人，也就是財團法人。

《遺贈稅法》中規定，只要繼承人將遺產捐贈給被繼承人死亡時已依法登記成立，且合乎行政院標準之財團法人，這筆財產就不用計入遺產總額。此外，基金會不能輕易解散，可以持股卻又很難分割，財產又有使用限制，正好可以讓家族企業股權結構保持穩定。106年度以前教育、文化、公益、慈善機關或團體獲配之股利或盈餘淨額不用計入所得額課稅，因此家族企業成立基金會，並讓基金會持有其股票。不但領到的股利無須課稅，還可以用獲配的股利回購家族企業股票，穩固股權結構。這些都是過去許多富人選擇成立基金會，甚至做為「家族控股中心」的主因。

然而，107年2月7日修正公布《所得稅法》部分條文，刪除機關或團體獲配股利或盈餘不計入所得額課稅之規定，自107年1月1日起，基金會獲配股利應計入其所得額並依《所得稅法》及《教育文化公益慈善機關或團體免納所得稅適用標準》徵免所得稅，亦即基金會獲配股利目前已非屬當然之免稅收入了。此外，政府亦研擬提高財團法人的免稅門檻，由支出不得低於收入之60%，提高至不得低於收入之60%~80%。最後，108年2月1日上路的《財團法人法》更是對於財團法人財產之運用方法加以限制，規定財團法人限於財產

總額5%範圍內購買股票，且對單一公司持股比率不得逾該公司資本額5%。

　　由於過去不少富人藉基金會之名，行個人財富規劃之實，但卻未善盡公益責任，在政府逐步修法規範下，除非真的期望遺愛人間從事公益事業，基金會已不適合做為財富傳承的主要工具。

信託

　　信託，顧名思義是一種信賴託付，是委託人為了受益人的利益或者是特定目的，將財產所有權移轉給受託人，而受託人依照信託目的和契約，管理或處分交付信託之財產。為保護信託受益人的利益，信託還可設置信託監察人，監督受託人管理信託事務。

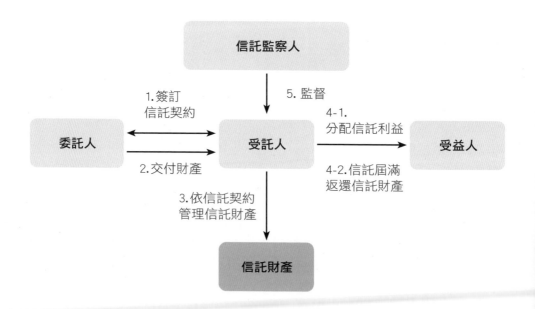

信託種類眾多，常見區分方式如下：

常見信託種類			
信託設立	信託財產	信託目的	受益人與委託人是否相同
契約信託	金錢信託、不動產信託、有價證券信託等	公益信託	自益信託：相同
遺囑信託		私益信託	他益信託：不同

以財富傳承的角度而言，信託可以用來延續被繼承人財產管理的意志。遺囑可以結合信託規劃，成立「遺囑信託」，委託人預先以立遺囑方式，將財產的規劃內容，包括交付信託後遺產的管理、分配、運用及給付等，詳訂於遺囑中，等到遺囑生效時，再將信託財產轉移給受託人（銀行），由受託人依據信託的內容，也就是委託人遺囑所交辦的事項，管理處分信託財產。相較其他信託，遺囑信託最大的不同點在於，遺囑信託是在委託人死亡後契約才生效。比起只立遺囑，遺囑信託更能夠確保遺產依照被繼承人的生前意願來運用。遺產繼承人如果尚未具備妥善管理財務的能力，透過遺囑信託也可避免遺產遭他人覬覦侵占或是被子孫揮霍一空。

保險也可以與信託結合，成立「保險金信託」，確保身故保險受益人妥善使用保險金或避免保險金遭他人覬覦或侵占。保險金信託，是由信託委託人兼保險受益人約定一旦被保險人身故發生理賠或滿期保險金給付時，保險公司將保險金交付受託人（銀行），受託人會依信託契約將信託財產分配予信託受益人。

有些富人也會將財產交付公益信託，從事公益活動。如前面所提，符合遺贈稅規定的公益信託不課遺產稅，且公益信託不像基金會有董監事資格及財產運用等諸多限制，也是富人們漸漸傾向成立公益信託的原因。值得注意的，類似基金會的情況，不少公益信託因名不符實而引起社會關注，未來政府對於公益信託之規範及監管力道勢必增加，例如：要求一定比率之本金從事公益、限制委託人之三親等以內之人不得為監察人、委託人三親等以內之人擔任諮詢委員會成員人數占比不能逾一定比率。

家族企業主也能夠透過股權信託規劃，將家族企業的所有權（受益權）與經營權分離，同時避免後代自由處分股權，造成家族企業旁落他人。

閉鎖性股份有限公司

閉鎖性股份有限公司制度的誕生，最初目的是希望幫助新創企業，但實際上也很適合用於規劃家族企業的傳承永續。

股份轉讓限制

傳統的股份有限公司的股份為自由轉讓，若某些後代子孫將股份轉讓給外人，家族企業將有經營權分散、旁落他人的風險。閉鎖性股份有限公司，必須在章程中載明股份轉讓限制。由於家族企業本身就具有封閉性質，因此閉鎖性股份有限公司制度非常適合家族企業。閉鎖性公司限制股權轉讓的特性，能夠確保家族企業的股權只會在家族成員間轉移，可以避免家族企業經營權落入外人手中。

多樣化之特別股

家族成員中可能有的成員有意願也有能力經營事業、有的成員有意願但無能力經營事業，也可能有的成員無意經營事業但仍對家族公司相當在乎或不在乎。

傳統的股份有限公司為一股一權，至多允許發行無表決權的特別股。若採這種一股一權的模式，將股份及表決權同時平均分配給不同屬性的繼承人，有意願且有能力經營的家族成員也可能會因為家族紛爭而隨時被撤換，恐嚴重影響家族企業的永續發展。

閉鎖性公司允許多樣化的特別股設計，包含複數表決權之特別股（一股多權）、針對特定事項具否決權之特別股（黃金股）及保障/限制/禁止董監事席次之特別股，有助家族企業的人事安排，避免接班爭權風波。

值得注意的是，107年《公司法》修法後，將許多閉鎖性股份有限公司的規定，擴大適用至一般非公開發行公司，已設立之股份有限公司也可考慮在現有的公司組織型態下規劃家族企業之傳承。

🐷 常見的不當稅務規劃

許多財富傳承的不當作法，都肇因於未即早規劃，直到晚年重病，才大筆大額的積極移轉財產，以致誤觸國稅局的實質課稅原則。有些人則是不了解國稅局的查核技術，自以為操作手法隱蔽，最終導致補稅加罰。接下來介紹幾則常見的不當稅務規劃。

藉無記名可轉讓定期存單逃漏遺贈稅

可轉讓銀行定期存單（Negotiable Certificate of Deposit，簡稱NCD）是銀行定期存單的一種，申購方式可採記名或無記名兩種。可轉讓定期存單與一般銀行收受定期存款所產生之定期存單不同，主要的差別在於可轉讓定期存單的利息所得採分離課稅，且持有人可以在貨幣市場自由流通轉讓，後者則不得轉讓。

因為無記名可轉讓定存單的上述特性，有些人以為只要將存款轉變成無記名可轉讓定存單，再交由子女在到期後兌現，這樣便可輕鬆移轉財產給子女而不被國稅局發現。這種作法在遺贈稅率高達50％的時代頗為常見，但國稅局亦有因應的查核手法加以防堵。

國稅局在針對遺贈稅選案查核時，會分析個人財產變動及近3年綜合所得稅申報資料，並且鎖定家族成員各項財產標的，偵測歷年來的財產移轉情形。購買可轉讓定期存單或是公債這類比較容易隱匿的項目，早被國稅局列為稽查重點，想躲過政府的查稅天羅地網並不容易。

最後，列出幾則實際發生的案例，希望能引以為戒，勿以身試法。

死亡前兩年內贈與

財富傳承首重即早規劃，如果到晚年才倉促地移轉財產，不但可能無法節稅，甚至有反效果。

根據《遺贈稅法》第15條規定，死亡前2年內贈與下列特定親屬之財產，應於被繼承人死亡時，視為被繼承人之遺產，併入其遺產總額。

1. 被繼承人之配偶。

2. 被繼承人依《民法》第1138條及第1140條規定之各順序繼承人。

3. 前款各順序繼承人之配偶。

雖然不是所有死亡前2年內的贈與，都必須拉回來視為被繼承人的遺產課遺產稅。但多數情況下，會在死亡前2年內贈與，目的多半是為了規避遺產稅，而提前贈與財產給法定繼承人，進而適用《遺贈稅法》第15條規定。

死亡前2年內贈與給上述特定親屬，不但完全無法節稅，當受贈對象是「配偶」時，甚至可能產生反效果，繳更多的遺產稅。因為死亡前2年內贈與配偶之財產除了應併入遺產總額課稅，且不得列入「夫妻剩餘財產差額分配請求權」範圍。

依《遺贈稅法》規定，被繼承人在死亡前2年贈與配偶的財產，應列入「擬制遺產」（視為遺產）併入遺產總額課稅，而財產經贈與給配偶，就屬配偶的財產，已不是被繼承人「死亡時的現存財產」（遺產），配偶因而不能對「擬制遺產」主張剩餘財產分配權。

另外依《民法》第1030條之1第1項規定，法定財產制關係消滅時，夫或妻現存之婚後財產扣除婚姻關係存續所負債務後，如有剩餘，其雙方剩餘財產之差額，應平均分配，但因繼承或其他無償取得之財產、慰撫金不得列入計算範圍。

舉例來說，老王死亡前2年內，提領存款3,000萬元轉存至配偶王太太帳戶。

因3,000萬元已贈與給王太太，非屬老王死亡時之現存財產，另對生存配偶王太太而言，3,000萬元為無償取得的財產，計算夫妻剩餘財產差額分配請求權價值時，均不得將3,000萬元列入老王及王太太的現存財產範圍。繼承人於申報遺產稅時，該筆贈與存款3,000萬元應併入遺產總額，應納遺產稅為300萬元。

如果被繼承人生前未將存款提領贈與配偶，而被繼承人死亡時還遺有該筆存款3,000萬元，申報遺產稅時，生存配偶可主張夫妻剩餘財產差額分配請求權，扣除額可以增加1,500萬元（3,000萬÷2＝1,500萬），使得應納遺產稅減少150萬元，反而更能達到節稅效果。

重病期間提領存款

一般民眾常認為被繼承人死亡當時的遺產才需要課遺產稅，所以有些人會在被繼承人重病期間積極提領存款企圖避稅。其實國稅局只要比對被繼承人的綜合所得稅申報資料，即可以由利息所得推估銀行存款餘額，若是與遺產稅申報的銀行存款餘額差距過大，即可發現是否有重病期間提領存款。

根據《遺贈稅法施行細則》第13條：被繼承人死亡前因重病無法處理事務期間舉債、出售財產或提領存款，而其繼承人對該項借款、價金或存款不能證明其用途者，該項借款、價金或存款，仍應列入遺產課稅。

若繼承人對於被繼承人死亡前提領現金之流向及用途，無法提出說明或舉證，則依《遺贈稅法》相關規定，國稅局會將該提領之款項，列入遺產課稅。因此，被繼承人死亡前重病且無法處理事務期間而有提領鉅額現金的情況，繼承人要能夠說明現金流向及用途，保留取得之合法憑證或相關單據供國稅局查核，以免遭到補稅。

舉一實際案例，被繼承人黃先生已處於死亡前意識混亂之重病期間，其繼承人小黃在此期間密集提領現金302萬元。因為依據醫院診療資料顯示被繼承人處於重病無法處理事務的狀態，國稅局便依法要求小黃舉證現金之流向及用途。而小黃只能提示其中20萬是用來支付父親的醫藥費，並提出醫療費用之收據等證明文件。最終，剩餘282萬元仍須併入遺產並補稅。

最後，就算提領存款時被繼承人意識清楚仍能夠處理事務，但存款餘額變動大時，國稅局還是可能查核資金流向，發現被繼承人銀行存款減少，而繼承人存款增加，進而查獲被繼承人死亡前2年有贈與財產給配偶或繼承人的情形，將該贈與財產計入遺產總額課稅。

高齡或重病投保

如果高齡或重病，覺得可能不久於人世，此時趕緊投保將存款轉換為保險給付，利用保險給付不計入遺產總額的規定免遺產稅，似乎很合理？

其實，如果高齡或重病才投保，基本上已違背保險是用來分散風險的精神，多半是為了規避遺產稅。因此國稅局會依被繼承人投保動機、時間、投保與事故發生之時程及健康狀況等經驗法則，判斷其投保是為了規避遺產稅時，會依實質課稅原則將「被繼承人死亡時保險公司應給付之金額」納入被繼承人之遺產並補徵遺產稅。

除了高齡或重病投保之外，國稅局曾在102年發函，歸納實務上死亡人壽保險金依實質課稅原則核課遺產稅的案例及其參考特徵。保險可能依實質課稅共有下列八大樣態：

1. 密集投保
2. 重病投保

3. 高齡投保

4. 短期投保

5. 躉繳投保

6. 鉅額投保

7. 舉債投保

8. 保險給付低於或相當於已繳保費

虛列並漏報股東往來

由於中小企業的股東與公司間資金往來非常常見，若股東借款給公司，會以「股東往來」項目列於資產負債表「流動負債」項下，其性質屬股東對公司之應收債權。如果被繼承人是公司股東，申報遺產稅時這筆債權也應計入遺產總額。

若被繼承人有投資未上市櫃公司，除應於申報遺產稅時檢附死亡日之持股餘額證明及公司損益表、資產負債表外，若有股東往來債權，另應檢附股東往來科目明細表，將被繼承人所遺債權金額併計遺產總額申報。

實務上不少中小企業的「股東往來」項目有虛列的現象，即股東根本無實際借款給公司，當然未來也不可能向公司討債，但這筆帳上的股東往來在遺產稅申報時仍將被當作被繼承人的債權，課徵遺產稅。

財富傳承的節稅規劃

善用分年贈與及婚嫁時贈與

目前遺贈稅已由單一稅率10％調整為累進稅率，最高20％。財富傳承給子女時，務必善用分年贈與的免稅額和婚嫁贈與的100萬元免稅額度。

分年贈與，對於財富傳承具有二個節稅效果：

（1）創造免稅額：1,000萬元的資產若是一次性贈與，只能扣除一次220萬元的免稅額，仍需繳納數十萬元的贈與稅；若是有計畫地分年贈與，創造

多次的220萬免稅額，即有可能免贈與稅或降低贈與稅。

（2）降低適用稅率：目前遺贈稅採累進稅率，依遺產或贈與金額的高低，稅率可分為10％、15％、20％。透過計畫性地分年贈與，可以降低單次贈與的金額，可降低贈與稅適用稅率。此外，透過分年逐步贈與，父母最後所剩的遺產金額變低了，遺產稅也可能適用較低的稅率。

有計畫地善用分年贈與及婚嫁時贈與，搭配夫妻間贈與免贈與稅，對於多數家庭來說，已足夠移轉大部分資產，幾乎課不到遺產及贈與稅。

壓縮財產價值

依照《遺贈稅法》規定，遺產及贈與財產價值是以被繼承人死亡時或贈與人贈與時之「時價」為準。**不同種類的財產，有不同的時價認定原則，且「時價」不見得等於「市價」。**舉例來說，不動產、未上市櫃股票的時價往往低於市價，以市價買進，時價計稅。如果能善用兩種價格的差異，壓縮課稅財產的價值，即可降低遺產及贈與稅。

有些人會採取更積極的作法，將應稅財產（如現金）直接轉為免稅財產（如農地、公共設施保留地、保險）。但農地、公共設施保留地、保險等財產之所以免遺產稅，均有其立法理由。例如農地免徵遺產稅，是為了獎勵繼承人能繼續作農業使用。若高齡或重病時購買農地，國稅局可能依實質課稅原則，由動機、身分背景、年齡、健康狀況等條件判斷購買農地的目的，若不符合當初免稅的立法意旨或實質經濟事實關係，這筆農用之農地還是可能被核定計入遺產總額。

附有負擔贈與

依《遺贈稅法》第21條規定，贈與附有負擔者，由受贈人負擔部分應自贈與總額中扣除。因此，當受贈人取得財產但也負擔額外義務時，只要該負擔滿足以下所有條件，就可從贈與總額中扣除，降低贈與淨額。

1. 該負擔需具有財產價值。
2. 該負擔業經履行或能確保其履行。

3. 該負擔不能是向第三人為給付。

4. 負擔之金額不能超過該贈與財產的價值。

附有負擔贈與最常見的形式是不動產連同貸款一併贈與，此時的附有負擔可以是贈與時由受贈人負擔的土地增值稅、契稅或尚未償還的貸款。

購買不動產再贈與雖然已經能夠透過壓縮財產價值來節稅，如果連同貸款一併贈與，更可以加強節稅效果。例如，父母購買後再贈與給子女的不動產市價3,000萬元、不動產現值1,500萬元、自備1,720萬元、貸款1,280萬元，那麼不動產連同貸款一併贈與，將不用繳贈與稅。

$$贈與淨額 ＝ 贈與總額 － 免稅額 － 扣除額$$
$$＝ 1,500萬 － 220萬 － 1,280萬$$
$$＝ 0元$$

以附有負擔贈與方式節稅，要特別注意受贈人（子女）必須有能力負擔這筆貸款，並且日後確實由受贈人（子女）還款。 若子女沒有工作能力或經濟能力，國稅局可能不認可貸款當作贈與稅扣除額，將視同於不動產贈與給子女，要繳128萬贈與稅〔（1,500萬－免稅額220萬）× 稅率10％〕。

就算子女有收入，但是父母如果擔心子女負擔太重，可以搭配分年贈與資金給子女用以償還房貸，而不要由父母一次性代償房貸，否則代償房貸會視為另一筆贈與，按償還金額課徵贈與稅。

最後，不動產連同貸款一併贈與雖然可以節贈與稅，但對日後出售不動產時的所得稅的影響也應同時評估，以免因小失大。

善用剩餘財產差額分配請求權

「剩餘財產差額分配請求權」，是指法定財產制關係消滅時，夫或妻現存之婚後財產（不包含因繼承或其他無償取得之財產及撫慰金）扣除婚姻關係存續所負債務後，其雙方剩餘財產之差額平均分配。

申報遺產稅時，剩餘財產差額分配請求權的金額可以自被繼承人遺產總額中扣除。換句話說，如果夫妻兩人個別的婚後財產金額差異大（如一人有數億家產，另一人財產約千萬），按剩餘財產差額平均分配的觀念，當高資

產者過世時，生存配偶主張「剩餘財產差額分配請求權」，遺產稅的節稅效果就會相當驚人。

最後，遺產稅申報時主張配偶剩餘財產差額分配請求權者，一定要在稅局核發完稅或免稅證明書之日起一年內給付該請求權金額之財產予生存配偶，不然將被追繳稅款。**生存配偶取得財產後，應盡早進行節稅規劃，不然實質上可能無法真正節稅，只是變成「遞延課稅」。**

善用保險給付不計入遺產總額

如先前章節介紹，以保險作為財產傳承的工具，具有多重優點，務必善用保險作為家族財富傳承及節稅規劃。常聽到的保險免稅，指的是保險給付滿足以下條件時，不計入遺產總額。

1. 以「身故」為條件的保險給付。
2. 被繼承人為「被保險人」。
3. 須有「指定受益人」。
4. 須為「國內保單」。

應特別留意的是，保險並非完全免稅，不同的情況下可能涉及遺產稅、贈與稅及最低稅負制。例如，被繼承人是要保人而非被保險人，死亡時並無死亡給付，保單價值仍屬於被繼承人之遺產。此外，對於投保大額保單的讀者來說還有最低稅負制的問題。

受益人與要保人非屬同一人之死亡給付，一申報戶全年合計金額在3,330萬元以下免計入基本所得額；超過3,330萬元者，其死亡給付以扣除3,330萬元後之餘額計入基本所得額。最後，變更要保人、變更受益人、代繳保費或代償保單借款，均涉及贈與稅。

保險給付雖然免遺產稅，但保險其實涉及遺產稅、贈與稅及最低稅負制等複雜的稅務議題，且利用保險不當避稅，可能誤觸「保險實質課稅八大樣態」，不可不慎。

隔代繼承

　　如果被繼承人死亡時遺有配偶及子女，依照《民法》第1138條的規定，應由配偶和子女為繼承人（第一順位直系血親卑親屬）。「隔代繼承」是利用《民法》中拋棄繼承的規定，子女們全數選擇拋棄繼承，由被繼承人之孫子女輩取得繼承權。

　　舉例來說，假設老王及其子孫皆滿20歲，老王於110年過世，其子（如下圖甲、乙）均拋棄繼承而由孫子女繼承（如下圖A、B、C），即為「隔代繼承」。

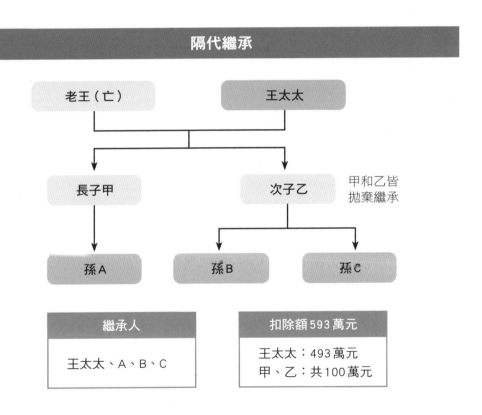

隔代繼承

老王（亡）	王太太

長子甲　　　　　　　次子乙　　　甲和乙皆拋棄繼承

孫A　　　孫B　　　孫C

繼承人	扣除額593萬元
王太太、A、B、C	王太太：493萬元 甲、乙：共100萬元

為避免親等近者藉拋棄繼承由次親等卑親屬繼承方式，增加繼承人扣除額，以規避遺產稅，《遺贈稅法》規定，若第一順位之繼承人，其親等近者（子女）均拋棄繼承權時，由次親等之直系血親卑親屬（孫子女）繼承，直系血親卑親屬扣除額，仍以「拋棄繼承前」原得扣除之數額為限。因此，「隔代繼承」並無法增加遺產稅申報扣除額。

「隔代繼承」的節稅效果，在於以下兩點：

（1）少繳一次遺贈稅：祖父母輩一次就把財產傳承給孫子女輩，省去未來子女再傳給孫子女那一段的遺贈稅及其他財產移轉稅負（如土地增值稅、契稅等）。

（2）降低綜合所得稅適用稅率：孫子女輩的收入通常較子女輩低，孫子女持有財產期間所產生的所得，可望適用較低的綜合所得稅率。

最後，規劃隔代繼承時，最好以協議分割的方式分配遺產，以避免不必要的家族糾紛。

「本金自益、孳息他益」股權信託

多數民眾手中或多或少都持有一些股票，若是企業主，更是持有大量的自家公司股票。生前就贈與股票給子女，不留待繼承，有以下幾個優點：

（1）充實子女財力：即早移轉股票給子女，未來股票孳息將直接配發給子女，可透過股利收入充實子女財力，有利於日後其他財產的傳承。

（2）降低股利的所得稅及父母的遺產總額：由於贈與後的股利已非父母的所得及資產，有機會降低股利的所得稅及父母未來的遺產總額。

（3）擇時逢低贈與：未上市櫃股票的計價方式是按照公司帳面淨值計算，而上市櫃公司股票則是按照收盤價計算。股價起起伏伏，若是生前挑選股價低檔時贈與，將可節省遺贈稅。

有些公司老闆基於股權不宜隨意移轉考量，會選擇「本金自益、孳息他益」股權信託，手上仍保留母股，只贈與股利的部分。

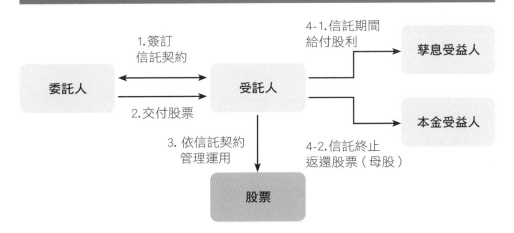

「本金自益、孳息他益」之股權信託

1.簽訂信託契約

2.交付股票

委託人 → 受託人

3. 依信託契約管理運用

股票

4-1.信託期間給付股利 → 孳息受益人

4-2.信託終止返還股票（母股） → 本金受益人

「自益信託」，指受益人為委託人，因為利益仍屬於委託人自己所有，無贈與稅的問題；「他益信託」，指受益人非委託人，視為委託人將享有信託利益之權利贈與該受益人，以訂定、變更信託契約之日為贈與行為發生日，課徵贈與稅。

然而，企業每年分派的股利並不固定，訂定信託契約時，根本無法得知未來信託期間發放股利的價值，那麼又該如何對孳息課贈與稅呢？

為使信託期間的孳息課稅有明確依據，《遺贈稅法》第10條之2明定，依贈與時「郵政儲金匯業局一年期定期儲金固定利率」複利折算現值，作為本金的現值。以「信託金額或贈與時信託財產之時價」（本金終值）與本金現值的差額，作為孳息估價的依據。此項規定的意涵是，假設郵局一年期定存固定利率為信託期間每年的孳息報酬率，因此只要股票殖利率高過郵局一年期定存固定利率，多出來的部分課不到贈與稅，比起領到股利再贈與給子女，更有節稅效益。

舉例來說，父母想要將未來5年的股票孳息贈與給子女，於109年將時價3,000萬的股票做「本金自益，孳息他益」股權信託，5年後信託期間屆滿再由父母取回本金。孳息他益部分，贈與稅該如何計算？

（1）依信託成立時的「郵局一年期定存固定利率」（109年為1.04％）複利折算現值：

股票本金現值 ＝ 3,000 萬 × 0.9496【即（$\frac{1}{1+1.04\%}$）5】＝ 2,848.8 萬元

（2）股票時價 3,000 萬減去本金現值 2,848.8 萬，得到股票孳息價值：

股票孳息價值 ＝ 3,000 萬 － 2,848.8 萬 ＝ 151.2 萬元

以這個案例來說，無論未來 5 年實際發放的股利金額是多少，孳息他益的贈與總額都是 151.2 萬元。

「本金自益，孳息他益」股權信託的節稅效益在當今低利率的環境下更為明顯，因為利率越低，計算出來的贈與總額就越低，相對的套利空間就越大。股票殖利率越高，相對的套利空間也越大。「本金自益，孳息他益」股權信託，除了可省下一筆贈與稅，由於股利所得人由委託人（父母）變成受益人（子女），還能達到分散股利所得的效果，節省所得稅。

雖然「本金自益，孳息他益」股權信託的節稅效果大，但執行有許多細節應留意。例如信託契約，應明定有特定之受益人或受益人之範圍及條件，且委託人無保留變更受益人的權利。此外，知悉被投資公司將分配盈餘後，才簽訂孳息他益的信託契約；或委託人對盈餘分配具有控制權，將訂約時公司累積未分配之盈餘以信託形式為贈與，都會被國稅局視為不當避稅，依實質課稅原則課稅。

核釋個人簽訂孳息他益之股票信託相關課稅規定

委託人經由股東會、董事會等會議資料知悉被投資公司將分配盈餘後，簽訂孳息他益之信託契約；或委託人對被投資公司之盈餘分配具有控制權，於簽訂孳息他益之信託契約後，經由盈餘分配決議，將訂約時該公司累積未分配之盈餘以信託形式為贈與並據以申報贈與稅者，該盈餘於訂約時已明確或可得確定，尚非信託契約訂定後，受託人於信託期間管理受託股票產生之收益，則委託人以信託形式贈與該部分孳息，其實質與委任受託人領取孳息再贈與受益人之情形並無不同，依實質課稅原則，該部分孳息仍屬委託人之所得，應於所得發生年度依法課徵委託人之綜合所得稅；嗣受託人交付該部分孳息與受益人時，應依法課徵委託人贈與稅。

（100年5月6日台財稅字第10000076610號令）

補充說明：
財政部100年5月6日台財稅字第10000076610號令之執行措施

稽徵機關就具體個案情形判斷是否符合「知悉」或「有控制權」之要件時，非僅以委託人具有內部人身分（例如：董事、監察人、經理人或持有該公司股份超過10%之股東）為唯一判斷標準，應依職權調查證據，審慎查明課稅事實並負舉證責任，俾正確核課稅捐，以保障納稅義務人權益。

（100年8月23日台財稅字第10004525990號函）

以公司名義持有資產

財產，不一定要以個人名義持有，也可以「公司」名義持有財產，即由「個人直接從持有資產」變成「個人持有公司股份再間接持有資產」。以「公司」名義持有財產進行財富傳承，有以下幾項優點：

（1）節稅效益

個人名義持有財產，持有期間的資產開發或管理費用，在個人申報綜合所得稅時幾乎難以減除費用，但以公司名義持有財產，可以列報相關營業費用。

此外，贈與或出售土地，需要課土地增值稅。若以公司持有土地，透過轉讓公司股份而非直接轉讓土地，即可免課土地增值稅。

（2）易於管理、開發或處分資產

土地或房屋經過幾代繼承後產權分散，越來越難以有效利用；若以公司持有，縱使股權分散，只要通過董事會或股東會多數決議便能開發或處分公司名下資產，較個人持有更易於管理運用名下資產。如果搭配閉鎖性公司制度，更能防止家族資產流落外人。

雖然以公司名義持有資產有上述優點，但也同時喪失了個人繼承土地時免土地增值稅的好處，因為此時繼承的財產是公司股權，而非土地本身。最後，以公司名義持有管理資產，應注意避免不當避稅，致遭實質課稅原則課稅。

台灣廣廈 國際出版集團
Taiwan Mansion International Group

國家圖書館出版品預行編目（CIP）資料

艾蜜莉會計師教你聰明節稅（2021年最新法規增訂版）/ 鄭
惠方著. -- 初版. -- 新北市：財經傳訊, 2021.03
　面；　公分. --（sense；59）
ISBN 978-986-995-188-3
1.租稅　2.節稅

567.01　　　　　　　　　　　　　　　　110001273

財經傳訊
TIME & MONEY

艾蜜莉會計師教你聰明節稅（**2021年最新法規增訂版**）
圖解個人所得、房地產、投資理財、遺贈稅

作　　　者／鄭惠方

編輯中心編輯長／方宗廉
封面設計／十六設計有限公司
製版・印刷・裝訂／東豪・弼聖・紘億・秉成

行企研發中心總監／陳冠蒨　　　綜合業務組／何欣穎
媒體公關組／陳柔彣

發　行　人／江媛珍
法律顧問／第一國際法律事務所 余淑杏律師・北辰著作權事務所 蕭雄淋律師
出　　　版／台灣廣廈有聲圖書有限公司
　　　　　　地址：新北市235中和區中山路二段359巷7號2樓
　　　　　　電話：（886）2-2225-5777・傳真：（886）2-2225-8052

代理印務・全球總經銷／知遠文化事業有限公司
　　　　　　地址：新北市222深坑區北深路三段155巷25號5樓
　　　　　　電話：（886）2-2664-8800・傳真：（886）2-2664-8801
　　　　　　網址：www.booknews.com.tw（博訊書網）
郵政劃撥／劃撥帳號：18836722
　　　　　　劃撥戶名：知遠文化事業有限公司（※單次購書金額未達500元，請另付60元郵資。）

■出版日期：2021年3月
ISBN：978-986-995-188-3

目錄

前言

　　版式設計是現代藝術設計的重要組成部分，是視覺傳達的重要手段，表面上看，它是一種關於編排的學問，實際上，它不僅是一種技能，更實現了技術與藝術的高度統一，版式設計可以說是現代設計者所必備的基本功之一。所謂版式設計，就是在版面上，將有限的視覺元素進行有機的排列組合，將理性思維個性化地表現出來，也是一種具有個人風格和藝術特色的視覺傳送方式。它在傳達訊息的同時，也能產生感官上的美感。版式設計的範圍涉及報紙、刊物、書籍（畫冊）、海報、唱片封套和網頁等平面設計領域。

　　本系列書主要從宣傳冊、書籍、網頁三個方向，向讀者介紹和展示版式設計在實際生活應用中的功能與作用。宣傳冊、書籍和網頁是現代生活中最常接觸的三種媒介，只要是具有傳播功能的媒介讀物都需要版式設計，沒有任何版式設計的讀物是不存在的。既然是設計，就要有一套獨特美感的規則。任何設計的首要任務是為人服務，因此設計具有社會功能與象徵性功能的屬性。設計就是要有一個思想和創意，設計師把構思和創意透過放置訊息形成的錯落感方式，製成一個設計產品，而這裡的產品指的就是版式設計與傳播內容相結合所具有美感的訊息表現形式。

　　版式設計的根本目標就是透過藝術與理性的結合，從而達到傳達訊息的目的，同時也透過創意的設計令讀者享受愉悅的閱讀過程。這一系列書，正是從歷史角度、設計的基本要素和閱讀心理等方面，讓讀者全面瞭解版式設計的發展、相關的知識，以及未來的發展趨勢。

Knowledge is power

Knowledge is power

Chapter **1**　書籍概述

1-1 書籍設計簡史
The history of book design

　　埃及書記官可以説是書籍設計的先驅，他們在紙捲上分欄書寫，或繪上插圖。埃及的文獻形式並非裝訂成「冊子」，而是將一片紙莎草紙與另一片的頭尾相黏，接成長長的卷子。儘管埃及、希臘、羅馬時期也有在皮革或乾燥獸皮上書寫的例證，但紙莎草仍是古代長期被用做書寫的最主要材料。在羊皮紙問世之後，希臘、羅馬時代初期便出現把數張羊皮紙裝訂成冊的裝訂方法，當時是將浸蠟的木片疊在一起，再固定其中一邊。羊皮紙本身所具備的物質特性，進一步刺激了書冊形式的發展。

　　大約公元前 200 年，中國發明出「紙」，據正式記載是公元 104 年由當時的宮廷建造官蔡倫所發明的。初期以桑葉或竹葉為造紙原料，將纖維攪拌化漿，以布簾篩取，任其乾燥而成。作為中國這個文明古國的四大發明之一，造紙術和印刷術的誕生都使得中國有了最早的版面設計和印刷編排

公元前 868 年，《金剛經》咸豐敦煌刻本。此經書以中文書寫，被認為是佛教最重要的文獻。文字以垂直排列，插圖則是木刻版畫。

現今最古老而且保存最好的《十誡》羊皮紙手稿

約翰內斯·古騰堡（Johannes Gutenberg）用活字印刷技術印製的紙張聖經

的要素，成為世界上最早擁有一套具體版式編排的國家。

印刷術起源於中國，發源於中國人獨有的印章文化，它是由拓石和蓋印兩種方法逐步發展而成的；是經過很長時間，積累了許多人的經驗；是人類智慧的結晶。現存最早文獻和最早的中國雕版印刷實物是在公元 600 年，即唐朝初期。

公元7世紀，唐朝初期出現雕版印刷，是最早、最著名的版式設計。現存最早的雕版印刷品是公元 868 年的《金剛經》（現存大英博物館）。雕版印刷在印刷史上有「活化石」之稱，揚州是中國雕版印刷術的發源地。

宋仁宗慶曆年間（1041-1049），畢昇發明了膠泥活字印刷術。

1241 年至 1250 年忽必烈的謀士姚樞用活字版印刷朱熹《小學》、《近思錄》和呂祖謙的《經史論集》等書散佈四方。

元代科學家王禎（1260-1330）發明木活字版，亦有人支持宋代就有木活字本，而且提出幾種版本加以證明。其中常被提到的是被稱為「宋本活字本」的《毛詩》。由於該書的《唐風·山有樞》篇內的一版中「自」字橫排著，完全可以證明是活字版。

中國金屬活字的早期記載，於元代科學家王禎(1260-1330）在《造活字印書法》(1298)中談到：「近世又鑄錫作字，以鐵條貫之，作行，嵌於盔內，界行印書，但上項字樣，難以使墨，率多印壞，所以不能久行。」

元朝已有雙色紅、黑套印之書籍。

明朝時期，出現了雙色、四色套印的印刷品，能印出多層次的彩色印刷品。

7

沃爾特·格羅佩斯
（Walter Gropius）

包豪斯學校（Staatliches Bauhaus）

1584 年，西班牙歷史學家傳教士岡薩雷斯·德·門多薩在所著《中華大帝國史》中提出，古騰堡受到中國印刷技術影響；中國的印刷術，透過兩條途徑傳入德國，一是經俄羅斯傳入德國，一是透過阿拉伯商人攜帶書籍傳入德國，古騰堡以這些中國書籍作為他的印刷藍本。1440 年左右，約翰內斯·古騰堡將當時歐洲已有的多項技術整合在一起，發明了鉛字的活字印刷，很快在歐洲傳播開來，實質上推進了印刷形成工業化。

1919 年，德國建築家沃爾特·格羅佩斯在德國威瑪市建立了「國立包浩斯學校」，它成為了現代設計的先驅和搖籃。在平面設計上所奠定的思想基礎和風格基礎，對此後很長時期乃至當今都具有深遠的影響，具有高度的理性化、功能化和幾何形化的特點。

20 世紀二三十年代的「新版面」設計風格將現代派美術觀念引入版面設計的領域，其重要人物是德國人簡·奇措德。在色彩的使用上，簡·奇措德除了黑色和紅色以外，基本上不使用其他色彩。因此，其設計作品達到極度的簡約，具有強烈的功能主義和減少主義的特點。

20 世紀 50 年代，一種嶄新的平面設計風格在德國和瑞士率先形成，而後迅速流行於全世界，成為第二次世界大戰後影響最大的設計風格。其特點是力圖透過最簡單的網格結構和近乎標準化的版面公式達到設計上的統一性。這種風格往往採用方格網為設計基礎，無論字體還是圖片都安排在框架中，因而排版上往往出現簡單的縱橫結構。字體採用無飾線體，達到高度的、毫無修飾的視覺傳達目的。

後現代主義嚴格地來說應稱之為「現代主義之後」，它是對現代主義的反叛與修正，在版面設計上，後現代主義反對現代主義、國際主義所倡導的「少既是多」的原則，主張用各種裝飾手法達到版面視覺的豐富，追求變化的、複雜的表現形式，塑造出多元化的特徵，以滿足人的心理需求。後現代主義開創了新裝飾主義的新階段。

簡‧奇措德（Jan Tschichold）作品

GOALKEEPER FOREVER
設計公司：3group
設計師：Ryszard Bienert

書籍《永遠的守門員》是為了在波蘭波茲南舉辦的一個攝影展而設計的。章節設計與 20 世紀 70 年代的攝影風格有關。全書由五種不同的紙類材料構成：外套墊子、膠印白、奶白乳劑、手工製作的紙、還有各式各樣像報紙一樣的舊紙。

Day shapes
設計師：Ieva Griskeviciute

《令人討厭的諾丁山》

所有在書中展現的照片都有意調成淺色調，圖片的黑暗感讓讀者彷彿置身於一個沉悶而痛苦的地方。透過對當地人的描寫，照片的張力強調了一種他們需要回到一個可以找回自己記憶的地方，幫助他們逃離諾丁山。

Fuck Notting Hill
設計師：Donna Wearmouth

01 /

Put on the map.

Put on the cultural and media map in the nineties for its fame as a groovy district of loft apartments and the stomping ground for artists that collectively came to be known as the Young British Artists (YBA's).

Nowhere to go.

~~There was nowhere for the kids to~~ go – all the open spaces had been taken over by addicts. I was scared to go out of my front door, but on the other side of the road from me I could see all these huge new loft apartments which were being sold for £250,000 each.

It was like two different worlds. You could walk down the road to Hoxton Square and buy an expensive organic juice if you wanted, but there was ~~nowhere to get any milk.~~

02 /

NINETIES— ~~INDUSTRIAL LOFTS.~~ ~~CONVERTED. RAVES.~~ ~~CLUBS.~~ EXHIBITION SPACES. TALK ABOUT ARTIST RUBBISH WITH NO RELEVANCE TO THE REAL WORLD.

07 /

Shoreditch Twat.

Stay up late. Play all night. Scruffy clothes. Daft hair-cuts... Who just want to punk enough but still keep a nine to five job.

Hoxton Hero.

Mesh cap, pink tee, skinny jeans, new rave scene. Like to party all the time, that's what they do.

Hoxton Fin – Signature Haircut. Fauxmawk. Fake.

08 /

HOXTON HERO?

19 /

PEELING.
DISREPAIR.
PEST—
RIDDEN.

Hoxton Square.

That little bit of green down there.
You'd walk through that area on the
way back from school and there
was nothing there. It's just a big
sort of warehouse space with dirty
grey windows.

Drug Scene.

I was living in a flat with two young
children and I had junkies knock-
ing on my door at night asking for
tinfoil to cook their drugs in. In the
morning there would be needles
outside my front door.

20 /

03 /

Snob.

Basically, one day we looked out of
the window and saw lots of people
with mullets. The next day the land-
lord came round and doubled the
rent and we had to move.

There is definitely a new snobbery
here. The people who were going
out here five years ago don't want
to be out with loads of people on
hen nights.

Flashy.

You'll not have any trouble, there's
plenty of people like that around
here. Did you see that guy who just
passed? The one with the braids.

Joseph Markovich – Some of the
young dress a bit flashy, what I don't
understand is with the hair poking
up all over the place, when its green.

04 /

I REMEMBER SEEING
PEOPLE IN THE SHOW-
ROOMS IN '97 AND
THINKING: 'YOU LOOK
REALLY STUPID', NOW
PEOPLE DRESS LIKE
THAT ALL OVER.

17

Chapter 2 書籍版式設計的要素

" per l'anno
l Centro Spe-

A sinistra: il logo per l'Istituto di Istruzione Superiore
Corridoni Campana di Osimo, per Musicultura, per una
mostra sul Futurismo italiano "Ora come Allora" e per la
mostra d'arte "Arte nell'arte".
Sopra: costruzione geometrica alla base del marchio
"Arte nell'arte".

2-1 書籍的尺寸與開本
The size and format of book

　　書籍的印刷可以有多種形式，雜誌、月刊、週刊、圖書、文庫本等。它們的尺寸和開本都有特別的要求，前三類的裝幀都需要大開本的印刷設計，圖書和文庫本則會根據自身的主題和內容來決定裝幀，才能更好地體現書籍特色。以圖片和圖形為主的圖書就需要較大的開本設計；以文字為主的則要考慮到讀者在方便攜帶和閱讀各方面的因素來選用較小的開本設計。圖片類的圖書或者畫冊趨向大開本的設計，尺寸如 A4 或者 A3。圖片的整體畫面感和清晰感、視覺對圖片的像素和顏色等比較敏感，決定了它們的開本尺寸要盡量比普通尺寸大，才更能讓視覺更飽滿、更有衝擊力。其他普通的書籍多採用 A5 或者 B6 開本。同時要考慮書籍在書架上的擺放狀態，有時候書籍會做一些標新立異的開本設計或者裝幀設計來吸引讀者的注意力。如果書籍是連載類型，在裝幀設計和開本設計中要有一致性，不然會讓人感到圖書主題突兀，內容是否有關聯等誤解。

20

A 度紙 (黑色線)
A0: 841mm x 1189mm
A1: 841mm x 594mm
A2: 420mm x 594mm
A3: 420mm x 297mm
A4: 210mm x 297mm
A5: 210mm x 148mm
A6: 148mm x 105mm
A7: 74mm x 105mm
A8: 74mm x 52mm

B 度紙 (紅色線)
B0: 1000mm x 1414mm
B1: 1000mm x 707mm
B2: 500mm x 707mm
B3: 500mm x 353mm
B4: 353mm x 250mm
B5: 176mm x 250mm
B6: 176mm x 125mm
B7: 88mm x 125mm
B8: 88mm x 62mm

C 度紙 (藍色線)
C0: 917mm x 1297mm
C1: 917mm x 648mm
C2: 458mm x 648mm
C3: 458mm x 324mm
C4: 229mm x 324mm
C5: 229mm x 162mm
C6: 114mm x 162mm
C7: 81mm x 114mm
C8: 81mm x 57mm

A0: 841mm x 1189mm

A2: 420mm x 594mm

B4

A4

A3: 420mm x 297mm

A1: 841mm x 594mm

Personal Graphic Portfolio
設計師：Andrea Sopranzi

這是我個人的一個關於平面設計的書，到目前為止，內容都是我之前完成的一些作品。我採用 21cm x 21cm 的尺寸，主要色調採用黑、白、黃三種顏色，同時加入關於我個人的簡介和作品的介紹頁，裡面主要分為互動設計、平面設計和網頁設計，總共有 24 頁。

Cartolina promozionale "Diventa Designer" per l'anno accademico 2010/2011 commissionata dal Centro Sperimentale di Design Poliarte (AN).

Advertising e pubblicità, flyer, volantini, brochure e cataloghi, cartoline ed inviti, manifesti e poster promozionali. Tanti modi di comunicare con un unico grande obiettivo: portare al successo ogni tipo di progetto affrontato mediante soluzioni vincenti e creative.

A sinistra: il logo per l'Istituto di Istruzione Superiore Corridoni Campana di Osimo, per Musicultura, per una mostra sul Futurismo italiano "Ora come Allora" e per la mostra d'arte "Arte nell'arte".
Sopra: costruzione geometrica alla base del marchio "Arte nell'arte".

A sinistra: ideazione della nuova campagna promozionale per l'evento musicale Musicultura, nato a Recanati ed attualmente ospitato dallo Sferisterio di Macerata. Lo slogan "Musicalmente creativa" richiama l'anima musicale e allo stesso tempo culturale della manifestazione. Sopra: lavoro di copywriting e advertising per il pomodoro italiano.

Graphic Portfolio di Andrea Sopranzi

telefono 333 8650006
e-mail andrea.sopranzi@gmail.com
web http://www.vintalicious.net

In alto a sinistra: invito per la conferenza sulle donne "Una Nessuna Centomila" tenutasi presso il Centro Sperimentale di Design Poliarte (AN).
In alto a destra: invito e manifesto per lo spettacolo teatrale "Il Calapranzi di Harold Pinter", regia di Sauro Savelli.
Al centro: brochure di presentazione per l'I.I.S. Corridoni Campana di Osimo, accompagnata da manifesti promozionali con lo slogan "Forza Quattro. La scuola che vince".
In basso: brochure di presentazione realizzata per l'Associazione Dilettantistica Fattoria Bellavista di Crespina (PI).

Grafica per la maglietta ufficiale del Centro Sperimentale di Design Poliarte (AN).

Progettazione grafica e realizzazione del portfolio online Vintalicious.
Url: http://www.vintalicious.net

25

IMMAGINE

Brand image, loghi, marchi, naming, immagine coordinata (modulistica, biglietti da visita carta intestata, documentazione interna), packaging e confezioni, segnaletica. Studio approfondito per rendere riconoscibile, duratura e di successo la vostra identità.

Progettazione del marchio per la linea di abbigliamento da donna Renée Lagard e realizzazione della modulistica, biglietti da visita e shopping bag.

Cartoline realizzate presso il Centro Sperimentale di Design Poliarte (AN) con tema "Crystal Palace" e "Futurismo Italiano".

《午餐盛宴介紹》

食物設計師 Marije Vogelzang 為孩子創作了一本充滿靈感創意的
關於午餐製作的書籍。

The Lunchbox book
設計公司：Studio Kluif
設計師：Paul Roeters

Marije Vogelzang 關於創作可愛美味的書籍

Kluif 設計工作室很榮幸可以參與 Marije Vogelzang
第一本關於可愛美味的書籍的出版工作。這本書
讓她的視野變得開闊，對於大部分對食物文化和
對食物有研究的人而言，這本書首次以獨特的視
角解釋另類食物的概念。

Book EAT LOVE By Marije Vogelzang
設計公司：Studio Kluif
設計師：Paul Roeters

《50 週年紀念冊》

這是一本記錄法爾斯塔德航運公司而獲獎的書。書
中的作品都是為了紀念公司 50 週年的。封面的浮
凸設計是書籍的主要特色。所有的航船名字都在這
次 50 週年紀念會上被重新提起，喚起人們對那段
歲月的記憶。

50th Anniversary Book
設計公司： Havnevik Advertising Agency
設計師：Tom Emil Olsen, Robert Dalen, Lise Marie Bjorge

Sverre Farstad Sr.: "For his services as British
Consul and for his contribution during the war
he has been awarded one of Great Britain's
highest honours, the Order of the British
Empire, as well as the British Defence Medal,
the Norwegian Defence Participation Medal
with rosette and Haakon VII's Medal."

《Tom Wesselmann 眼中的花》

這是一本由業餘波普藝術家 Tom Wesselman 編著的關於花朵的書。包括對 Wesselman 所
創作的油畫、素描、模型、雕塑和照片中的花朵進行重新設計，擔任設計的 Buro Svenja
將原尺寸調整為相對比例的大小，從而與原作品的尺寸盡量相近。

Flowers Tom Wesselmann
設計公司：Svenja Knoedler
設計師：Svenja Knoedler

33

IMC 的年度報告

設計師 Fitzroy為 IMC 設計了一款獨特的年度報
告。IMC 是一家在全球擁有 500 名員工的著名貿
易中介企業，世界上幾乎每個股票市場都會有它
活躍的身影。

Annual Report IMC
設計師：Jur Baart, Erik van Calsteren

2-2 書籍的構造
The structure of book

　　每本書的各個部分都有著在出版和印刷行業特有的專業術語。一本書的基本構造就分為三大塊：書芯、頁面和版面結構。通常書的裝幀版式有兩種形式，一種是直立型版式，另外一種則是橫展型版式。書籍在銷售的時候，為了達到刺激讀者消費的目的，往往將書本分為平裝和精裝兩種包裝模式。平裝，也叫「簡裝」，是目前普遍採用的裝訂形式，特點是裝訂工藝簡單，成本便宜；精裝產生於 16 世紀，特點是有著較為堅固和結實的封面保護書頁，另一個特點就是用較好的材料來裝飾書的外觀，增加書籍的美感。區別在於封面材料上的使用，平裝更多的是簡易而且實用的包裝形式；精裝則更注重書籍封面的整體美觀和收藏價值。同時在裝訂方面也有各自的裝訂方式，主要有鎖平訂和膠訂。

36

精裝裝圖書裝訂

柔背裝

硬背裝

腔背裝

帶槽圓脊本

帶槽方脊本

無槽方脊本

無槽圓脊本

　　鎖線訂：又叫「索線訂」、「穿線訂」。用特製的機器在書頁釘口的折線處用線把書頁連鎖起來。一般用於較厚的平裝書；騎馬訂：也叫「騎縫鐵絲訂」，裝訂於兩頁的折縫中間，沒有書脊。工藝簡單，成本低，常用於篇幅較小的單行本；平訂：將配好的書貼相疊後，在訂口一側離邊沿 5mm 處用線或鐵絲訂牢。釘口在內白邊上，不像騎馬訂訂在書籍的折縫上；膠訂：用膠質物代替鐵絲或棉線作為連接物進行裝訂，也叫「無線訂」，適用於較厚的書本，產品莊重、華貴，成本低，效率高，出書快，讀者翻書也容易。膠訂是目前廣泛使用的裝訂工藝。

平裝圖書裝訂

膠訂

平訂

騎馬訂

鎖線訂

斯洛文尼亞語與英語的雙向字典

我們創作這本書的初衷在於可以將兩本大型的詞典結合在一本小巧的書裡面。它總共有 1352 頁，尺寸為 205mm x 205mm，收錄了 39500 條詞錄和 27000 條詞根，還有 900 萬個單詞，每頁大約有 6650 個單詞。

Concise English-Slovenian & Slovenian-English Dictionary
設計師：Tomato Košir

這本是整理了為期 3 天的會議內容，就關於如何避免兒童在日常生活中的危險而收集而成的書。

un accident est si vite... evite
設計師： Aris Zenone

　　書體結構分為起脊、書脊、書頭帶（或者稱做「堵頭布」）、上飄口（常用於精裝書的裝幀，飄口需要比書頁面積往外凸出約 3mm，才可以發揮保護書頁切口的作用）、下飄口、封面（一個完整的封皮應該由前封、背封和後封構成）、封底、環襯（通常在精裝書的前、後各有一張環襯）、前封出邊、書耳（書耳是在版框左欄外上方，有時刻出一個小方格，裡面題寫篇名，或叫做「耳格」）、書冠（封面上方印有書名文字的部分）、出邊切線、書槽（也稱「書溝」或「槽溝」，指精裝書套合後封面和封底與書脊聯接部分所壓進去的兩個溝槽。書槽的寬度與紙板厚度有直接關係）、包封（又稱「護封」）、腰封（書籍封面外的包封紙。印有書名、作者、出版社名和裝飾圖畫，作用有兩個：一是保護書籍不易被損壞；二是

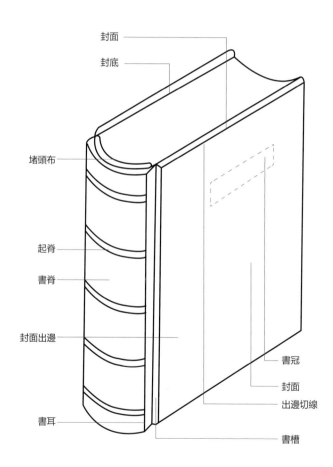

封面

封底

堵頭布

起脊

書脊

封面出邊

書耳

書冠

封面

出邊切線

書槽

可以裝飾書籍，以提高其質感）、訂口（指書刊需要訂聯的一邊、靠近書籍裝訂處的空白）、書根（下切口）、書口（書籍上與脊相對的一邊。線裝書通常在這地方標注書名、卷數、頁數等）、扉（又稱「內中副封面」，指平裝襯紙下或精裝環襯下印有書名、作者、出版者的單張頁，在封二或襯頁之後，印的文字和封面相似，但內容詳細一些。扉頁的作用首先是補充書名、著作、出版者等項目，其次是裝飾圖書、增加美感）、前扉、夾襯、書頂（又叫做「上切口」，平行印紋及在它之上的書頁邊緣，亦用來表示任何裝訂形式的上邊）、內封等。

41

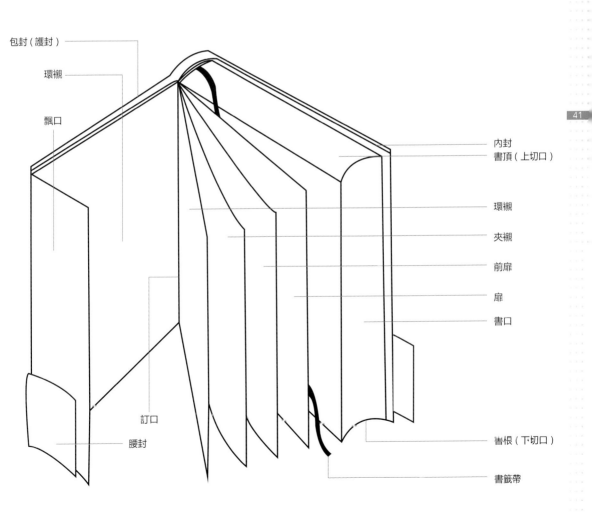

包封（護封）

環襯

飄口

內封
書頂（上切口）

環襯

夾襯

前扉

扉

書口

訂口

腰封

書根（下切口）

書籤帶

這是一本關於我 2010 年在紐約、倫敦、
舊金山的旅行見聞集合而成，自主出版的
旅行遊記。

這本書的目的在於將我旅行的經歷，透過
日記和拍攝的照片傳達給其他人。

Book Design
設計師：Joseph Johnson

這本書的內容是來自於一位名叫
Maiga Tabaka 的青年女孩所寫的
真實日記，當年她生活在第二次
世界大戰時期的拉脫維亞。

Caur Manu Sirdi
設計公司：Rawtype
設計師：Gatis Cirulis

Letterform for the Ephemeral
設計師：Alberto Hernández

字體的「隱身術」

我克服了 T 恤的字體不能轉變成波萊羅舞的問題。將一
雙日常用布料做成的條狀袖子，變成在書的前面或者後
面都能夠與書籍的內容相關的裝飾。

Ephemeral Stencils (#4)

Another version of the previous experiment, using the same contradiction was produced with birdseeds this time. As foreseen, it quickly disappeared, eaten by dozens of pigeons that left no traces of the message, if not quite a lot of feathers.

Sometimes
設計師：James kape

《Sometimes》是一本為世界各地和各個時期精品店
所設計的雜誌。這本雜誌即時詮釋時尚、藝術和當
代文化等內容，豐富的內容深深地受到北歐設計的
影響。

ENERGO-HOLDING BROCHURE
設計公司：Communication Bureau Proekt
設計師：Roman Krikheli, Alexey Novikov

50

BRITISH HIGHER SCHOOL OF ART AND DESIGN BROCHURE
設計公司：Communication Bureau Proekt
設計師：Roman Krikheli, Alexey Novikov

這本書是對現代維也納做了一個全新的描述，其中包括建築、藝術、設計、電影、文學、音樂等方面。第 17 章涵蓋了建築、設計、時尚、藝術、餐飲、商舖設計類雜誌、遊戲、音樂、電影、舞蹈和表現等多種藝術領域。

New Vienna Now
設計公司：Sagmeister Inc
設計師：Philipp Hubert

52

Yoshitomo Nara - Nobody's Fool
設計公司：Goto Design
設計師：Takaya Goto, Lesley Chi, Jillian Coulton

這是奈良美智的創作書籍，書名叫做《Nobody's fool》。

《Nobody's Fool》是第一本由藝術家奈良美智創作的連環畫作品，主要展示了紐約市的懷舊風格。方背精裝書加入切線設計的書套封面是奈良創作的插畫，作品名為「房子」是當中較為出色的一張作品。

NORSK BILDE STUDIE
設計師：Vera Gomes (Portugal)

這是一套集結我半年時間裡對刺繡的搜查和實驗成果的書籍，它是關於挪威圖案紡織品的。這本書主要介紹編織、編製和民族服裝等內容，主要目的在於突出其他圖形的編織技巧和特點，製作背後的歷史文化是挪威有這樣獨特傳統製作工藝技術的原因。

58

58 Grids inside the text and image

In these early experiments I look at grids inside the image through analogue and digital halftoning.

Pixel is a minimum unit of the image, an absolute grid. I am interested in the grid as the inner structure of an image, a system that holds the image together.

59 How is this system created? What if it is broken down and recreated in a different way? The result is a space where the opposites coexist - a combination of digital and hand made, virtual and material.

2x2 px 4x4 px 6x6 px 8x8 px 10x10 px

34 35

The experiment is based on Frutiger font, converted into graphics. In embroidery, the points between curves became bridges that hold the letter together.

2-3　書籍設計中設計元素的運用
The Application Of Elements In Book Design

　　書籍設計中的設計元素主要是指文字、圖
案、色彩和材料。一本書的構成可以説是這四者
的有機融合，根據書籍所要表達的內容和主題，
會將文字或圖案兩者其中之一作為重點，而色彩
和材料則作為書籍構成的外在物質條件，可以
説，文字和圖案是構成書籍內容的必要條件，而
色彩與材料則是修飾書籍必不可少的元素。

Spam Data 在製作垃圾食品方面有著豐
富的經驗，對於如何推廣品牌和統計垃
圾食品的種類上有著深遠的影響。

Spam Jam
設計公司：Bruketa&Zinic OM
設計師：Davor Bruketa, Nikola Zinic, Nebojsa Cvetkovic

文字是所有書籍的靈魂，除非一些小眾的設計類書籍。字體的大小、形狀、粗細等設計手法，都會對書籍設計產生不同的審美影響。文字本身就是一種圖案，產生訊息載體功能的同時也可以對它們進行設計。設計師可以根據不同字體的特點，考慮書籍內容是否需要字體的設計來襯托書籍思想的精髓。但是在文字編排的時候也要遵循一定的基本使用原則。

SZWACZ
設計公司：3group
設計師：Ryszard Bienert

Szwacz 的書籍目錄冊。這是我為設計師 Boguslaw Szwacz 而設計的。目錄冊用濃黑色的文字、平裝封面和膠製書脊的工藝來製作。

CROSSROADS VERSUS ROUNDABOUTS
設計公司：3group
設計師：Ryszard Bienert

「Crossroads versus roundabouts」的目錄冊
是為了藝術家 Leszek Knaflewski的Piekary 畫
展而設計的。

圖案同樣是書籍設計的重要一環。圖案最明顯的應用就是書籍封面，有時甚至可以取代文字的作用來作為書籍內容的主線。圖案在大部分的書籍當中最基本作用是美化書籍，提升書籍的美感程度。同樣，圖案在設計時要充分考慮與文字、版式、內容的一致性。

SPINKA
設計公司：3group
設計師：Ryszard Bienert

這本書兩個不同的封面設計是為了強調兩個不同的版本，每個版本都是 100 頁，但是當讀者翻開的時候就會展示出目錄冊 34cm（寬）x 45cm（長）的規格。讓讀者在欣賞設計師作品的同時，可以看到更多設計的細節，以及設計師所要表達的設計理念。

CROSSROADS VERSUS ROUNDABOUTS
設計公司：3group
設計師：Ryszard Bienert

「Crossroads versus roundabouts」的目錄冊
是為了藝術家 Leszek Knaflewski的Piekary 畫
展而設計的。

圖案同樣是書籍設計的重要一環。圖案最明顯的應用就是
書籍封面，有時甚至可以取代文字的作用來作為書籍內容
的主線。圖案在大部分的書籍當中最基本作用是美化書
籍，提升書籍的美感程度。同樣，圖案在設計時要充分考
慮與文字、版式、內容的一致性。

SPINKA
設計公司：3group
設計師：Ryszard Bienert

這本書兩個不同的封面設計是為了強調兩個不同的版本，
每個版本都是 100 頁，但是當讀者翻開的時候就會展示出
目錄冊 34cm（寬）x 45cm（長）的規格。讓讀者在欣賞設
計師作品的同時，可以看到更多設計的細節，以及設計師
所要表達的設計理念。

　　色彩是書籍中修飾、美化手段中不可或缺的。色彩中有色彩和無色彩的應用，直接影響著書籍的整體美感，選用合適的色彩來反映書籍的感情基調，是書籍設計師要考慮的問題之一。有時會根據書籍不同的主題，合理運用不同的顏色作為書籍的主調顏色，同時，其他調節色也要注意與書籍主調色的襯托關係。

KINGDOM
設計公司：3group
設計師：Ryszard Bienert

Kingdom 設計公司為波蘭的 Piekary 的畫室設計了一款書籍目錄冊，內頁就用了 6 種顏色來作為 60頁內容的主色調。印刷主要採用 Munken 的白色 15 色標和 115g 的色紙來作為印刷材料。

Born in 1973 in Gdansk. Graduated from the State High School of Art in Gdynia - Orlowo and from the Sculpture Department of The Academy of Fine Arts in Gdansk (prof F. Duszenko's sculpture studio and multimedia studio of prof G. Klaman) in 1999. 1998 - 2002 cooperation with Wyspa Gallery and Wyspa Progress Foundation.

Individual exhibitions:

Group exhibitions:

Dorota Nieznalska

材料是構成書籍的基本物質。除了基本使用的紙張之外，書籍設計師根據書籍的功能、對像、定位、內容等因素來決定書籍選用的材料。即使是基本的紙張，書籍裝幀也要選用不同的質地來符合書籍的定位，體現出書籍的審美價值。隨著科技日益的發展、新材料的湧現、印刷技術的成熟，材料與印刷技術更能反映出書籍的美學意義，乃至在競爭激烈的書籍市場的同類書籍中脫穎而出。對於書籍的印刷技術，下文有詳細的介紹。

這本關於 Dr.Jekyll 和 Mr.Hyde 的介紹書籍，在原版本的基礎上加入了詼諧的平面設計手法，讓讀者在閱讀的時候更能體會到獨特的敘述手法，幫助讀者更容易理解故事的內容。

Hybrid Novels
設計師：Alberto Hernández

Korte 是一家有著 50 年經驗的建築設計公司。在公司的紀念日，他們決定出版一本自 1958 年到 2008 年期間所經歷過的成就和挫折。每一頁都記錄著他們的從業經歷，緊湊的內容就像回顧歷史一樣。

Commemorative 50th Anniversary Book
設計公司：Tom, Dick & Harry Advertising
設計師：Kim Knoll

這是一本鉛筆手稿的收集冊，內容主要是記
錄一些紀念哥倫比亞插畫設計的私人手稿、
圖形以及波蘭平面設計師 Fernando Forero。

BLACK BOOKS: the Emotional Bestiary
設計公司：Fernando Forero
設計師：Fernando Forero

《Ultimos Ritos》的上一版本的書籍設計的初衷是
「因為感情的邪念」，設計師透過詩作表達個人
設計作品理念實驗的一種方式。

Ultimos Ritos
設計公司：Fernando Forero
設計師：Fernando Forero

2-4 書籍設計的起點 —— 書籍五感
The Origin Of Book Design-Five Sense

　　「書籍五感」這個概念最早是由日本杉浦康平先生提出的，他認為書籍的表達需要具有五種感官體驗，即視覺、聽覺、觸覺、嗅覺、味覺。

　　視覺是對書籍的第一感官，是最重要而且最直接的感官體驗。透過設計以傳達某種書籍表達的精神，視覺第一時間以色彩和圖形等形式來刺激我們的眼球，從視覺上會在讀者腦海中映射一個對書籍的大體印象。視覺的傳達主要還是透過文字和圖形的設計來吸引讀者。

Waiting for the Barbarians
設計公司：3group
設計師：Ryszard Bienert

《突破》這本限量版書籍，為 200 頁的出版物，是為 Piekary 5
畫廊中的兩位藝術家而設計的。

UNSETTLED
conditions

Michael HÖPFNER· UNSETTLED CONDITIONS·
cz/b fotografia· 190 x 190 cm· 2007

05
Marzena NOWAK·
MOTYLEK·
dyptyk· akryl na płótnie · 2 razy 33 x 27 cm· 2005

Ska 目錄冊是為波蘭托倫市的 Wozownia 畫廊設計的。超過 100 頁的內容用六種顏色來作為主色調,採用 Munken 15 雪白色,150gsm 的色彩標準印刷。封面是用色彩板為 350gsm 的型號來製作的,並且用了兩種 Pantone 色彩,同時也運用了凸感疊層印刷和熱燙刺繡閃光印刷技術。

SKA
設計公司:3group
設計師:Ryszard Bienert

聽覺。狹義上指讀者在閱讀時翻閱書籍的動作而產生自然摩擦的聲音;廣義上而言,這樣的「翻閱」動作是讀者對書籍從大體概念走向現實接觸內容的臨界點。設計師所要表達的設計理念、美學思想、藝術境界的追求,都必須透過「翻閱」的動作才能完成接受讀者的讚美與批評。書籍的聲音,既是自己的「聲」,同樣也是設計之「聲」,書籍的文字、圖形、色彩等透過設計師的精心設計,述說著內容與思想,這同樣也是書籍傳達給讀者的聽覺感受。

The Goal Celebration Handbook
設計師：Andy Young

這是一本以業餘的角度來解釋英國足球歷史上著名的進球時刻，
提供足球愛好者一個如何去實現模仿他們偶像的機會。

　　觸覺。書籍的大小、厚薄、輕重、軟硬、材
質、印刷工藝、裝訂方式等都會影響讀者的觸覺
感受。讀者透過真實、直接的體驗，在與經過特
殊工藝加工的書籍本體接觸後，更能與書籍所傳
達的內容產生精神上的共鳴。

　　味覺。當然不是指直接「食用」書籍來產生
精神上的感受。在品味書籍內容的同時，讀者透
過對書籍設計情感、內容思想的品味、文化內
涵、語言情感、精神理念等，從而影響他們對世
界思考的方式，甚至推進人類進步的步伐。

第七個 Podravka 年度報告展示出品牌的用心、熱情和品質三個特點。這本書包括兩個部分，主書籍裡還包含另一本小冊子，而這就寓意著 Podravka 的品牌理念，用心的同時要保持品質。

Well Done
設計公司：Bruketa&Zinic OM
設計總監：Davor Bruketa, Nikola Zinic
設計師：Imelda Ramovi, Mirel Hadzijusufovic

**Empty pages
before baking**

**After baking the pages
are filled with recipes**

**After baking the empty
plates are filled with food**

IMAGE
設計師：Evelin Kasikov

這是一本關於顏色的口袋書。透過對愛沙尼亞的自然色作
為研究的主體，分析手工刺繡的模糊視覺效果，例如成像
後的效果、拍攝角度、顏色的色調和連續的對比等。

《Webolution》是一本關於網際網路訊息量和
發展中的優勢來紀念網際網路問世 40 週年
的書籍，同樣紀念全球資訊網 20 週年。

Webolution
設計公司：Studio GOOD
設計師：Christine Meves

Self-promotion book 09
設計公司：Zoo Studio, SL
設計師：Xavier Castells

THE TRUTH OF PAINTING
設計公司：3group
設計師：Ryszard Bienert

這本名為《繪畫聖經》的目錄冊是為藝術家 Kamil
Kuskowski 所設計的，目的是展現他最近幾年的
設計作品。書中用了不同類型的紙張，7 種不同
的類型材質可以突出藝術家幾種設計風格。

Kuskowski's new project is a peculiar exhibition-installation, realized in Galeria Piekary in Poznań in April 2009, entitled The Truth of Painting. The exhibition's structure is narrative, Kuskowski places three plinths in the middle of the gallery. Each of them holds an art exhibition catalogue from the successive Art Basel Miami Beach exhibitions of 2006 and 2007, and the 38th Art Basel of 2007. Since each catalogue is presented in a transparent wrapper-cabinet, made of Plexiglass, its purpose the ability to be read is suspended, and exchanged for a contemplative and exhibitory value. In other words, the catalogues shown as the objects art exhibitions are shown as the objects of art here, as works of art.

Another element involves the photographs the artist took in 2007 while at the 38th Art Basel fair. The pictures show the stands of different galleries which partook in the fair. The tables are full of catalogues, advertising brochures and office equipment: display laptops and calculators. Gallery workers eat food, take a rest, converse either socially, with each other, or have business talks with the fair's guests, and maybe potential buyers. The walls in the background are hung with pictures, graphics and photographs, which are offered by a particular gallery. One picture stand, out of the whole group of pictures taken by Kuskowski, it is set apart by the artist and hangs separately. This is a symbol notifying that a given work has already been sold, a picture is accompanied by a highly expressive red dot, a graphic, is accompanied by several _____ multiplication _____ dots which results from the fact that in the case of _____ techniques the gallery usually possesses many copies at the same work.

This _____ red dot _____ is also an element which makes reference to the final part of Kuskowski's realization. It comprises eleven paintings, or rather their reproductions printed on the canvas. These are the works of famous modern artists such as Herman Bas, Marlene Dumas, Sophie von Hellermann, Tim Lokiec, Jonhatan Meuse, Elizabeth Neal, Wilhelm Sasnal, _____ two works _____ works, _____ Dana Schutz, _____ two works _____ and Luc Tuymans. These works appear to be, after fed by some kind of strange _____ plague _____ both the walls around the pictures and the surface of the pictures are covered with red dots. They accumulate on the pictures like mould or locusts and they concentrate in the crucial places of the painted figures, but they also spread on the walls producing elaborate patterns.

101

IT IS WORTH INQUIRING WHAT THE POSITION OF THIS EXTENDED PAINTINGIS IN THE PAINTING TRADITION OF SELF-CRITICISM. FOR THIS PURPOSE A REFERENCE TO CLEMENT GREENBERG AND HIS APPROACH TO MODERN PAINTING IS NECESSARY.

Thilo Droste & Benjamin Badock / Mixed Doubles, Gemischtes Doppel
設計公司：Visiotypen
設計師：Sebastian Fischer, Philipp Hubert

這是 Thilo Droste 和 Benjamin Badock 為藝術表演而
合作展覽的目錄冊。

102

Benjamin Badock & Thilo Droste Mixed Doubles

2-5 書籍的裝幀設計與印刷色彩
Bookbinding Design And Printing Colour

1. 書籍的裝幀

書籍的裝幀主要分為傳統手工裝訂、機械裝訂、前切口裝飾、徒手加工、機器加工、封皮加工、書衣、附件、植貼、光柵透視圖片、立體全像、裝幀用料等工序。

然而現代工藝的迅速發展，裝幀工藝由傳統手工演化到機械作業，包括：凹凸印刷。有明顯的凹凸立體效果，設計感明顯，印版耐印力強，高產能而且每副印版在重新修復前最少可以承印幾百萬次。

Twenty Four Seven
設計師：Alberto Hernández

擬聲詞、顏色、Google 圖像、
笑容、標誌、中國中央電視台
畫面和各類品牌等都被運用到
這本書中，告訴人們每天都在
發生的事。

設計師透過對小說故事採用插入視覺上
或者語言上的技巧，藉以提高讀者的觀
賞性。

Hybrid Novels - Report
設計師：Alberto Hernández

108

「羅特曼倡議活動」，主要針對商業女性，是
首家針對女性開設而在教育界佔據前端地位的
活動。

Rotman Initiative for Women in Business
設計公司：Underline Studio
設計師：Emily Tu, Claire Dawson

凹凸壓紋，是一種環保工藝，應用廣泛，目前印刷包裝和平面設計中最為常見的工藝技術之一。

燙金或者磨砂，特點是質感豐富，層次分明，視覺和觸感效果強烈。

燙電金箔，一種重要的金屬效果表面整飾方法，主要用於防偽標識的製作。

模切與模印，改變了印刷品單一的直線或平面形式，讓形狀和造型更加美觀和精緻。

這是我為期一年的碩士研究報告
當中的一部分作品。我的專題是
由哲學家 Jean-Jacques Roousseau
在 1762 年寫的《社會溝通》一
書中，關於男性在現代社會當中
扮演什麼樣角色的理論。我被這
種個人在社會扮演角色的學科所
吸引並且想深究每個人在社會中
的作用。我寫過兩本書，一本集
中在現代的原始關係，另外一本
則集中在人類在社會當中的反
應、個人學習、政治和文化活動
情況。書籍的編寫和裝訂都是我
獨立完成的，裝訂的方法採用傳
統的裝訂手法。這本書主要在商
場和畫廊展出，而且還首次被選
去倫敦科科倫藝術與設計學院和
美國華盛頓 Juried Alumni 展中展
出。

THE SOCIAL CONTRACT
設計師：Michelle Kim

《L.A》雜誌是一本專為 LES AMBASSADEURS、
瑞士表和珠寶銷售商設計的雜誌。這是一本半年
刊，每版印刷量都在 8 萬冊左右，並且被翻譯
成各國語言，如法語、德語、意大利語、英語、
俄語和中文。

L.A magazine
設計師：Nicolas Zentner

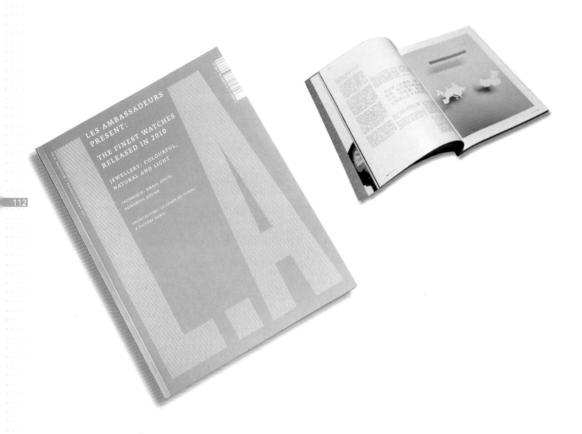

Texte: FRANÇOIS-XAVIER MOUSIN
Illustrations: NICOLAS ZENTNER

Lì Mǎdòu,

Maître des horloges et Protecteur des horlogers

D ans la religion populaire chinoise, il est d'usage de vénérer les ancêtres avant par leurs vertus, leurs exploits ou leurs mérites, échappe à l'oubli de la mort. À l'instar des Saints dans la religion catholique, ces héros historiques bénéficient d'un culte assidu de la part des vivants, qui leur permet d'interagir étroitement avec eux. Au sein de ce vaste panthéon siège un certain Lì Mǎdòu, Maître des horloges et Protecteur des horlogers, mort à Pékin il y a exactement quatre siècles. Phénomène rare, Lì Mǎdòu pourrait également être bientôt sanctifié par le Vatican, une procédure de béatification avant été entamée à Rome au début de l'année 2010. Car Lì Mǎdòu n'est autre que le nom chinois de Matteo Ricci, un prêtre envoyé en Asie du Sud-Est à la fin du XVIe siècle pour poursuivre l'évangélisation entamée par les jésuites. Lorsqu'il débarque à Macao, en 1582, Matteo Ricci n'a que 30 ans. Il parle couramment quatre langues et ne rêve que d'une chose: découvrir la Chine. Mais le pays reste fermé aux étrangers. Matteo Ricci étudie le Mandarin et lit tout ce qui a été écrit sur cet empire mystérieux, inventeur de la boussole, de la poudre et du papier.

En 1583, par un heureux hasard, le gouverneur de Canton l'autorise à s'installer sur le continent. Matteo Ricci rencontre une civilisation brillante et s'imprègne assidûment de tous ses savoirs. Il s'aperçoit que la notion de Dieu est absente du vocabulaire chinois et que le christianisme ne s'imposera ni par la force, ni par un prosélytisme simpliste. Pour évangéliser la Chine, il faut d'abord séduire les élites, s'ouvrir aux différences culturelles et les respecter. Le jésuite romain rase ses cheveux, porte l'habit traditionnel et adopte le nom de Lì Mǎdòu. Il étudie le confucianisme, le taoisme et le bouddhisme. Il n'y voit pas d'opposition fondamentale avec le catholicisme : au contraire, une vraie complémentarité. En 1601, Matteo Ricci, à la tête d'une délégation de jésuites, a enfin l'honneur d'être reçu à la Cité Interdite. Durant son discours d'introduction, la délégation se prosterne et déclare : «nous sommes des étrangers du Grand Occident, des hommes religieux, qui adorons le modérateur du Ciel et de la Terre, qui n'espérons rien des choses terriennes ni n'espérons aucun présent, nulle autre récompense que de vivre à Pékin et de nous y instruire jusqu'à notre mort». L'instant est

窦玛利

(LÌ MǍDÒU)

L.A WATCHES

A. LANGE & SÖHNE
AUDEMARS PIGUET
BELL & ROSS
BLANCPAIN
BOVET
BREGUET
BREITLING
BREITLING FOR BENTLEY
BULGARI
CARSTEN
CARTIER
LEBEAU
FRANCK MULLER
GIRARD-PERREGAUX
GREUBEL FORSEY
HARRY WINSTON
IWC
JAEGER-LECOULTRE
JAQUET DROZ
PANERAI
ROGER DUBUIS
ULYSSE NARDIN
URWERK
VACHERON CONSTANTIN
ZENITH

114

Adris 集團是一家有社會責任感的投資公司。它的意義要比它所創造的生硬數字和業績有意義得多，這就是它這幾年的年度報告中所強調的觀點——「Adris 集團的真正意義是什麼」的原因。除了企業的常規內容之外，書中對企業的重要意義做了解釋。這本書重要的特點在於呼籲讀者去探究 Adris 企業的真正文化內涵。

設計公司：Bruketa&Žinić OM
創作總監：Davor Bruketa, Nikola Žinić
設計師：Nebojša Cvetković

UV 油墨印刷，同樣是環保材料，而且印刷品質穩定，顏色均勻，明亮光澤，耐摩擦和防水性等都比普通油墨產品要高，印刷的承載物範圍更廣，適用於許多非吸收性材料，缺點就是費用高。

雷射雕刻，利用雷射光束與物質相互作用的特性對材料進行切割、打孔、打標、劃線、影調等工藝加工，包括矢量切割和點陣雕刻。

上光，是在印刷品表面塗上或印上一層無色、透明的油墨或原料，目的在於為包裝印刷品，增加立體感和光澤感，以吸引消費者的目光。

覆膜，分為熱覆膜、冷覆膜兩種，是一種紙塑結合的印後加工技術，可以增加印刷品的強度和挺度，在一定程度上彌補了印刷品色彩不夠飽滿的缺點，同時，抗拉性和耐用性也會有所提高，是結合了美感與實用性的一種印刷工藝，在各類設計載體上被廣泛應用。

　　Unisource Canada 是一家商業印刷的供貨商，主要從事銷售圖像印刷紙張和平面藝術的
物品。大型紙張的掀開設計可以讓企業在年度比賽中，讓創意脫穎而出。

NUARs 2010: Unveiling Your Best
設計公司：Underline Studio
設計師： Claire Dawson, Fidel Peña

《Praline》雜誌第二版的設計師 Veronica
Aguilera Carrasco，在法蘭克福的 Desres 設
計工作室中完成。

Praline #02
設計師：Marcel Fleischmann

膠版印刷，屬於平板印刷。膠版印刷分有水（潤濕液）膠印與無水膠印，有水膠印技術使用更為普遍。膠版印刷擁有高質、高效的優勢。

柔性版印刷，由凸版印刷衍生而來，特點是多適合用在食品包裝和軟包裝上，價格低廉，具有成本優勢，印刷後不會破壞承印材質，讓大量生產變成可能。

其中有些是針對文字的加工工藝，有些是針對圖像圖形的處理，有些是對紙張甚至是封面的裝飾。不管是傳統的裝幀設計工藝，還是利用當代科技設計的封面、精美的包裝和生動的圖案等，都是傳遞訊息的工具，陶冶人心的書籍變成一件藝術品乃至收藏品。它們在具有藝術審美價值的同時，裝幀設計在一定程度上也發揮保護書籍的作用。一本裝幀設計精美的書籍可以與書籍內容相契合，令讀者產生對書的欣賞與審美的情感體驗，在功能上與感官上都能發揮書籍裝幀設計的作用。

119

這是我在倫敦傳播大學的平面互動設計的一個課程作品，由 7 本全彩印刷的小冊子組成。每本小冊子都聚焦在一位藝術家身上。在每本小冊子的最後讀者都會找到一個大多數手機都適用的二維碼，將這個二維碼拍攝下來可以將讀者的訊息發送到藝術家的主頁當中。所有的書籍在書頂處都會有個硬紙盒，並刻有箔印圖形。

Sounds From Next Door
設計師：Jan Dudzik

一本名為《Traumgedanken》的書，其實書名是「白日夢」的英語讀音連讀拼串而成的。
內容集合了文學、哲學和心理學等各類文章。

Traumgedanken (Thoughts on dreams)
設計師：Maria Fischer

124

125

《Drawings》是一本關於 Alex Chilvers 在
倫敦的插畫作品集。Alex 要求做一本有
設計美感的宣傳冊，以便在設計界宣傳
他的作品。

Drawings
設計師：Andy Young

126

Cities are great places to
observe human life. In such
a fast-paced and energetic
environment I find I can be
virtually invisible, capturing
human frailty and the little
things that go unnoticed.

Carters Carnival, Clissold Park

Spanish Steps, Rome

Barcelona

這是一本大尺寸的出版物，在個人作品和公益方面更能體現出他們對這本出版物的準確反映。

My/Your First Impression
設計師：Niko Lin

Gabriela Oberkofler, Blut im Schuh
設計公司：Visiotypen
設計師：Sebastian Fischer, Philipp Hubert

這是一本關於藝術家 Gabriela Oberkofler 的書籍，封面的 Alpenhund 字體就是設計師針對這本書量身訂做的。

2. 印刷色彩

按印刷品的色彩顯示，印刷色彩可分為單色印刷與多色印刷兩類。在印刷時同樣要注意專色的選擇，專色是指在印刷時，不是透過印刷 CMYK 四色合成的顏色，而是專門用一種特定的油墨來印刷的顏色，專色油墨是由印刷廠預先混合好或由油墨廠生產的。對於印刷品的每一種專色，在印刷時都有專門的一個色版對應。使用專色可使顏色更準確。儘管在電腦上不能準確地表示該顏色，但透過標準顏色匹配系統的預印色樣卡，能看到該顏色在紙張上的準確顏色，如 Pantone 彩色匹配系統就建立了很詳細的色樣卡。要注意的是，設計中設定的非標準專色顏色，印刷廠不一定能準確地調配出來，而且在螢幕上也無法看到準確的顏色，所以若不是特殊的需求就不要輕易使用自己定義的專色。

單色印刷，並不限於黑色一種，凡以一種顏色顯示印紋者皆是。多色印刷(Poly Color Printing) 又分增色法(Casing Method)、套色法(Register Method) 和複色法 (Multi-color Method) 三類。增色法，在單色圖像中的雙線範圍內，加入另一色彩，增加其明晰度和鮮艷度，以利閱讀。一般兒童讀物的印刷多採用這種方法；套色法，各色獨立，互不重疊，也不用其他顏色做範圍邊緣線，依次套印於被印物上。一般線條表、商品包裝紙、地形圖等多採用這種方法。

多色印刷，依據色光加色混合法(Additive Color Mixing Process)，使天然彩色原稿分解為原色分色版，再利用顏料減色混合法 (Subtractive Color Mixing Process) 使原色版重印於同一被印物上，因原色重疊面積的多寡不同，從而得到原稿的天然彩色印刷品。所有彩色印刷品，除為數很少的增色法與套色法之外，全部屬於複色法印刷。

平板膠印的四色印刷。一般正常的彩色圖片轉化為物理轉印時，均可以透過 CMYK 四色(C：藍　M：紅　Y：黃　K：黑) 油墨轉至紙張、皮革、布等被印材料上進行呈色，透過這四種顏色來呈色的印刷品，占印刷市場的 80% 以上。

VALUES ACCORDION BOOK
設計公司：Caroline Design （加拿大）
設計師：Caroline Szeto Dahlmanns

這本書的出版理念就是關於書法、設計和字體。如果我們身邊沒有任何生活的啟發，那麼，我們自身還有什麼真正的思考價值？這本類似於手風琴可以折疊的書，所闡述的 10 種價值觀是很重要的。每一章都關於平面元素，也針對我的個人觀點和價值觀進行了一個交流。

133

只有好的創意才能在批判中獲得人們的認可。創意提供能量，人們會引領創意，並且他們的影響力會有足夠的力量去照亮未來。Adris 企業有超過 3000 個「力量」，這就是他們的員工。他們腦中的每一個創意都有可能改變世界，但是只有集合在一起的時候才能集中到某一個目標，力量才足以打破創意枯竭的局面。這就是這本書創作的原因，它改變了超過 3000 個好的創意理念。

GOOD IDEAS GLOW IN THE DARK
設計公司：Bruketa&Žinić OM（克羅地亞）
創意總監：Davor Bruketa, Nikola Žinić
藝術總監：Tomislav Jurica Kaćunić
設計師：Caroline Szeto Dahlmanns

HEAR WHAT WE ARE SAYING BOOK
設計公司：projectGRAPHICS studio
設計師：Agon Çeta, Armelina Hasani

《傾聽我們的話》這本書的設計和版式是由多媒體中心的視覺
藝術學院設計的。

Typographic Designer Annual Calendar 2009-2010
設計師：Amit Sakal

年曆的印刷對於喜歡它的人而言就是具有欣賞價值的設計作品。這本日記形式的書籍提供有關字體、印刷技巧和一般版式新設計的作品。

140

Utopia
設計公司：Visiotypen
設計師：Sebastian Fischer, Philipp Hubert

這本書集合了 14 種不同的印刷版式設計模式。對於每一個模式，都用不同的紙張來表現主題。而且，書中包括了不同的字體。透過使用大量不同的紙張材料，在一張紙上拼上三張海報，讓海報看上去有光澤。

142

Let The Good Times Roll - Research & Development Journal
設計公司：Stationaery
設計師：Ng Lichun, Stephanie

這是一個為 lastminute.com 網站設計的作品，是由一個精心籌備的調查和創意記錄組合而成的廣告活動。調查的區域包括背景資料的搜集、公司檔案、歷史資料、傳記、獎項等，分析的內容主要集中在市場和市場的組成等方面。

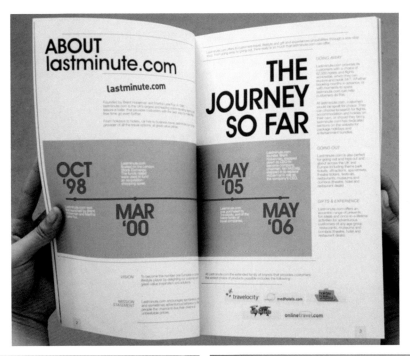

Shabtai Zvi Book
設計師：Amit Sakal

148

這本書主要關於反面中特點的兩面性，內容透過對
猶太神聖的經典來敘述。

2-6 書籍中紙張的形態魅力
The paper in book design

書籍的構成全賴於紙張的裝訂和質量，一本書的實體書芯和內頁等都由紙張組成，它們統稱為「印刷紙」。書籍中幾種常用的印刷紙有凸版印刷紙、膠版印刷紙、高級光澤卡紙、新聞紙、書寫紙等。其特性是印刷適應性較好、不透明度較高。

書籍在裝訂過程中，如果需要特殊的加工而把書籍裝飾得更精美，就要採用特殊紙。特殊紙就是指將不同的纖維利用抄紙機抄製成具有特殊機能的紙張。例如，單獨使用合成纖維、合成紙漿或混合木漿等原料，配合不同材料進行修飾或加工，賦予紙張不同的機能及用途。特殊紙的種類繁多，設計效果也不盡相同，幾種常用特殊紙的應用如下。

1. 植物羊皮紙（硫酸紙）

植物羊皮紙是把植物纖維抄制的厚紙用硫酸處理後，使其改變原有性質的一種變性加工紙。呈半透明狀，紙頁的氣孔少，紙質堅韌、緊密，而且可以對其進行上蠟、塗布、壓花或起皺等加工工藝。其外觀很容易和描圖紙相混淆。因為是半透明的紙張，植物羊皮紙在現代設計中，往往用做書籍的環襯或襯紙，這樣可以更突出和烘托主題，又符合現代潮流。有時也用做書籍或畫冊的扉頁。在硫酸紙上印金、印銀或印刷圖文，別具一格，一般用於高檔畫冊較多。

這是一本以日本裝訂方法來裝幀的 26 頁書籍。它利用數位色
彩技術來處理，這本書於 2011 年在倫敦展出。

Orphan Story
設計師：Sam Winston

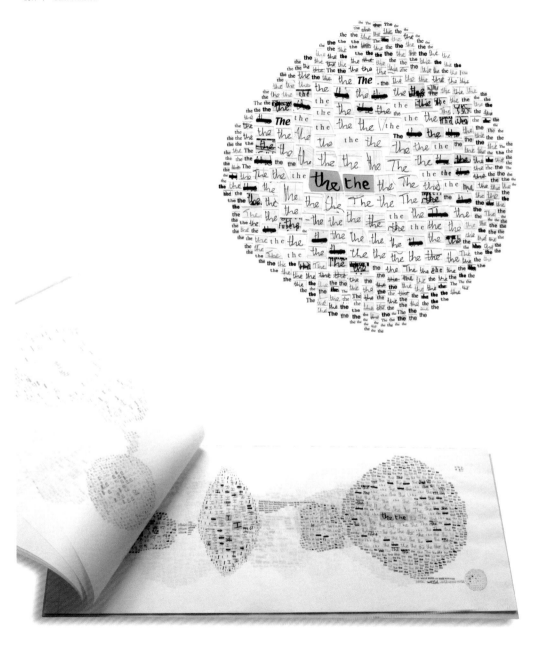

這是一本特別的書，從書名 ——「Dummy」就可以看出。這是一本塑造個性的書本，在今天的「速食」社會，很需要一種保持自我和認識自我的精神。在書本之外的世界那股巨大的影響力量可以讓我們忘記我們是誰。但是當下可笑的是，很少這樣的「傻瓜」能夠讓你找回自己。這本書就是希望能幫助你找回一些自己。

DUMMY
設計師：Henning Humml

2. 合成紙（聚合物紙和塑料紙）

合成紙是以合成樹脂（如 PP、PE、PS 等）為主要原料，經過一定工序把樹脂熔化，透過擠壓、延伸製成薄膜，然後進行紙化處理，賦予其天然植物纖維的白度、不透明度及印刷適應性而得到的材料。一般合成紙分為兩大類：一類是纖維合成紙，另一類是薄膜系合成紙。

合成紙在外觀上與一般天然植物纖維紙沒有什麼區別，薄膜系合成紙已經打入高級印刷紙的市場，能夠適應多種印刷機。現在市場上所用的合成紙多是指薄膜系合成紙。用合成紙印刷的書刊、廣告、說明書等如果不標明，一般消費者是看不出它與普通紙的區別。

合成紙有優良的印刷性能，在印刷時不會發生「斷紙」現象；合成紙的表面呈現極小的凹凸狀，對改善不透明性和印刷適性有很大幫助；合成紙圖像的再現好，網點清晰，色調柔和，尺寸穩定，不易老化。值得注意的是，採用膠印印刷時，應採用專業的合成紙膠印油墨。

3. 壓紋紙

採用機械壓花或皺紙的方法，在紙或紙板的表面形成凹凸圖案。壓紋紙透過壓花來提高它的裝飾效果，使紙張更具質感。近年來，印刷用紙表面的壓紋越來越普遍，膠版紙、銅版紙、白板紙、白卡紙等彩色染色紙張在印刷前壓花（紋）作為「壓花印刷紙」，可大大提高紙張的質感，也給紙張的銷售帶來了更高的附加值。許多用於軟包裝的紙張常採用印刷前或印刷後壓紋的方法，提高包裝的視覺效果和商品的價值。因此壓紋加工已成為紙張加工的一種重要手段。

一般壓紋紙大部分是由膠版紙和白板紙壓成的。表面比較粗糙，有質感，表現力強，品項繁多。許多美術設計者都比較喜歡使用這類紙張，製作圖書或畫冊的封面、扉頁等來表達不同的個性。

《Chochoco》是一本介紹巧克力知識的書籍。
書中的插畫是根據品牌理念而設計的，告訴讀
者巧克力的益處和知識。

Chochoco chocolate
設計公司：2TIGERS design studio
設計師：Kuan Yu, Xie BingFang

4. 花紋紙

設計師及印刷商不斷尋求別出心裁的設計風格，使作品脫穎而出。許多時候花紋紙就能使它們錦上添花。這類優質的紙品手感柔軟、外觀華美，成品更富高貴氣質，令人賞心悅目。花紋紙品種較多，各具特色，較普通紙高級。花紋紙可以分為以下幾種。

（1）抄網紙

抄網是令紙張產生紋理質感的最傳統和常用的方法。這個工序一般加插在造紙過程中，濕紙張被放在兩張吸水軟絨布之間，絨布的線條、紋理便會印在紙張上，這項工序分單面或雙面印紋。像剛古條紋紙等抄網紙的線條圖案若隱若現、質感柔和，有些進口的抄網紙均含有棉質，因此質感更柔和、自然而且韌度十足，適宜包裝印刷。

（2）仿古效果紙

不少客戶及平面設計師對優質、素色的非塗布紙情有獨鍾，最愛這類紙溫暖、豐潤的感覺。此外，書籍出版商也要求較耐用的紙張，更希望紙質清爽、硬挺，確保印刷效果穩定一致。用仿古效果紙設計出的產品古樸、美觀、高雅。

（3）摻雜物及特殊效果紙

環保潮流大行其道，斑點紙應運而生，為了達到
天然再造的效果，紙漿分別加入了多種雜物。所
摻雜質的份量、大小等都要控制得宜，假如紙張
的雜點數目太多，便會破壞圖文效果，太少則會
給人髒污的感覺。市場上備有多種摻雜質的紙張
供用戶選擇，有的環保再生紙加有礦石、飄雪、
花瓣等雜質。其抄造技巧則包括在施膠過程中添
加染料，使紙張形成斑點或營造羊皮紙效果。這
類紙張深受消費者歡迎，更是各種證書、書籍封
面，以及飯店菜單和酒單的首選。由於具備特殊
效果的紙張外觀，設計師則經常將其用於簡單的
印刷品及枯燥無味類文稿印刷，例如，上市公司
年度報告的各種財務報表等，它能使版面活躍起
來，吸引眼球。

（4）非塗布花紋紙

印刷商和設計師都一致推崇美觀且手感良好的非
塗布紙，為了使印刷品達到美好的視覺效果，更
具有高級華麗的感覺。非塗布抄網紋紙的自然質
感和塗布紙的印刷適性效果並存。這種紙的兩面
均經過特別處理，令紙的吸水率降低，以致印墨
留在紙張表面，使油墨的質感效果更佳。而金屬
珠光飾面系列紙張，可隨著人眼觀看視角的不同
而發生變化，印刷後的效果更佳。

163

這是一本記錄意大利阿布魯佐廢棄鄉村的書。實際去當地認真視察過,並且拍了照片,採訪了幾位仍在世的居民,最後寫了關於他們的文章並為這個古老的地方製作一段影片,因此,這是一本專門的新聞採訪性書籍。書籍獨特的平面版式設計、自然的顏色和封面的毛絨設計,表達出荒涼的感覺。

Il territorio narrato
設計公司:2TIGERS design studio
設計師:Francesca Pozzi, Mara Brozzi, Alice Truant, Stefania Prina

(5)剛古紙

剛古品牌的特殊紙,創於公元 1888 年,最初採用 CONQUEROR 倫敦城堡水印,直至 20 世紀 90 年代初才改為騎士加英文水印。這個饒有特色的水印舉世聞名,至今已成為高品質商業、書寫、印刷用紙的標誌,行銷全球 80 多個國家和地區,深受各地酒店、銀行、企業甚至政府機構喜愛。剛古紙分為貴族、滑面、紋路、概念、數位等幾大類。

另外,特殊紙除了不同的紙張類型以外,也被染成各種不同的顏色,裝飾效果非常強。特殊紙有許多優越性,但特殊紙也有美中不足之處。

第一,價格較貴。普通的壓紋紙要比同定量的同類紙張貴很多,所以一般只用於封面或重要資料的印刷。

第二,大多數特殊紙的吸收性好、滲透力強,但因有凹凸不平的紋路,使其在印刷時油墨滲透在縫隙中,很難乾燥,容易髒污。在印刷四色疊印的人物圖像時,調子比較沉悶。遇到消費者不理解為什麼特殊紙印刷出來的產品顏色不夠鮮艷的情況時,在採用特殊紙印刷時,一定要把印刷效果的問題與客戶溝通,以免造成不必要的損失。

第三,有色特殊紙在印刷時,要注意深色的特殊紙張表面是不能印四色圖像的,只能印刷金屬光澤或專色調配的油墨,如金、銀、專色等。

如在淺米色、淺綠色、淺藍色、淺粉色等淺色調特殊紙的表面印刷四色網目調圖像，就會出現偏色的現象，色調會偏向紙張表面的顏色。因此，設計時最好不要使用有顏色的紙張印刷網目調圖像。但如果能正確使用，會有意想不到的特殊效果，它會為您的作品錦上添花，增色不少。

第四，在特殊紙表面採用各種印後加工的技法也會產生不同的風格。如在特殊紙表面燙印和凹凸壓印等，都是非常好的。

特殊紙的種類繁多，是各種特殊用途紙或藝術紙的統稱，無論是普通紙張，還是特殊紙，其表面都有不同的紋理。人們對光滑、粗糙、細膩、潔白的感覺是各不相同的，可以根據承印物的表面性質做出不同的選擇，設計出符合潮流的、個性化的、風格迥異的作品，從而展現設計的主題，使印品具有實用性和美觀性。

家族譜是瞭解家庭構成的個人課程，是嘗試瞭解家庭記憶、家庭圖像、家庭故事和不同時期家庭成員變化的途徑。利用地圖，我找到想去學習和探索的地方，就像是我們家族的「領頭羊」。我選擇了五種事物作為出發的地圖，一方面是有益的，有獨立記載的文字和記憶的不同人群；另外一方面就是我的反面，是個人的而且有活力的，僅僅在我、家庭和有關係的地方。

MY FAMILY TREE
設計師：Hila Ben-navat

3-1 書籍版式柵格系統設計
The Book Design Of Unifications And Adjustments

柵格設計系統(The Grid System)，又稱網格設計系統、標準尺寸系統、程序版面設計、國際主義平面設計風格，是一種平面設計的方法與風格。運用固定格子設計版面佈局，其風格工整、簡潔。在第二次世界大戰後大受歡迎，已成為今日出版設計的主流風格之一。

柵格設計的特點是重視比例、秩序、連續感和現代感，以及對存在於版面上的元素進行規劃、組合，保持平衡或打破平衡，以便讓訊息可以更快速、更便捷、更系統和更有效率地讀取；另外最重要的一點就是，留白也是柵格系統設計當中非常重要的部分。

柵格結構對版式設計的作用至關重要，特別對於大量的文字、圖形圖像等平面設計混合搭配的版式設計而言，無論作品的主題是什麼，版式設計的風格怎麼變化，根本的結構在於如何在版式設計中利用柵格系統。

172

① 版式中的一欄，一般應用在文字較多的版面

柵格系統有三個總類，分別是：

1 初級柵格系統，初級柵格系統中又有三個不同的類別，分別是雙列柵格系統、三列柵格系統、四列或多列柵格系統。

2 無對稱柵格系統，在無對稱柵格系統中又有三個不同的分支：初級三列柵格系統、三列無對稱柵格系統、帶側欄的無對稱柵格系統。

3 多樣化柵格系統，包括：嵌入側欄柵格系統、文字框柵格系統、旋轉波浪形柵格系統、傾斜矩形柵格系統。

書籍設計中的柵格系統同樣也具有自身的特點，書籍設計師可以透過現代派理念來設計柵格系統的版式。在行文區域內可以劃分成任何圖格的數量，設計師要將字體、行距、圖形大小等眾多因素考慮到行文欄位當中，柵格區塊在書籍設計中有單一版式內的複合柵格和多層次柵格等，在單一版式內的複合柵格中同樣可以劃分成多等分的圖格區域，以便更能設計出符合書籍主題精神的風格。單一版式柵格系統適合只有內容的純文本書籍，但同時也會在目錄和索引部分採用另外一種柵格模式；多層次柵格不同於單一版式柵格系統，設計風格主張擺脫單調的簡潔版式，可以使內容排列版式具有層次感，給視覺帶來刺激，但也會令人感覺視覺混亂。一旦基本網格設計大致完成，設計師就要考慮如何整合其他設計元素，同時標題、圖注、頁碼、腳注、標示、註解等在書籍中都有關鍵的作用，而這些同樣與柵格系統的網格息息相關。

② 版式中的二欄，圖片出血的視覺效果更明顯

③ 無對稱刪格系統

staż w brytyjskiej operze festiwalowej Glyndebourne jako hospitant przy spektaklu *Don Giovanni* Mozarta w reż. Jonathana Kenta. Realizacja *Traviaty* Verdiego w Operze Bałtyckiej w Gdańsku jest jej debiutem reżyserskim.

HANNA SZYMCZAK
scenografia

Z wykształcenia architekt, pochodzi z rodziny o głębokich teatralnych tradycjach (jest stryjeczną wnuczką słynnego tancerza Leona Wójcikowskiego). Autorka scenografii do kilkudziesięciu spektakli teatralnych, w tym wielu pozycji klasyki polskiej i obcej - m.in. *Wyzwolenia*, *Dziadów*, *Balladyny* czy *Tartuffe*, jak i dramaturgii XX. wieku: współczesnej - *Iwona*, *Księżniczki Burgunda*, *Pokojówek*, *Wielebnych*, *Hundeburo*, *Brzydala*, przedstawień muzycznych i baletowych (*Fame*, *Pippi* w teatrze Mutyczym w Poznaniu, *Prophetie* w Kieleckim Teatrze Tańca).
Za kostiumy i scenografie do *Cyrografu*, zrealizowanego w kieleckim Teatrze im. Żeromskiego, otrzymała nagrodę Nadzwyczajnego Andersena na Krakowskim Festiwalu Widowisk dla Dzieci.
Trójmiejskiej publiczności znana jest jako m.in. autorka scenografii do *Kolęzani* zrealizowanych na scenie Teatru Wybrzeże. W Operze Bałtyckiej stworzyła scenografię do Mozarta i *Salieriego*, *Edith*, *Ariadny na Naxos* (Nagroda Prezydenta Gdańska dla spektaklu w 2009), *Czarodziejskiego fletu*, *Makbeta*, *Oura* oraz spektaklu do baletów *Kilka krótkich sekwensji* Jacka Przybyłowicza (*Men's dance*) i *Romeo i Julia* Izadory Weiss.

ROMAN KOMASSA
choreografia

Absolwent gdańskiej Ogólnokształcącej Szkoły Baletowej. W latach 1979 - 1981 i 1983 - 1989 był solistą Teatru Wielkiego w Łodzi, a w latach 1981 - 1983 w Operze Bałtyckiej.
Jako solista i choreograf działał też w Staatstheater w Kassel, Braunschweig i Giessen. Współpracował z Polskim Teatrem Tańca w Poznaniu. W sezonie artystycznym 2005/06 pełnił funkcję pedagoga baletu Opery Bałtyckiej. Laureat m.in. Medalu Leona

Wójcikowskiego dla Najlepszego Polskiego Tancerza (1988) i Medalu Wacława Niżyńskiego za szczególne osiągnięcia w balecie. Na scenach polskich i niemieckich stworzył szereg wybitnych kreacji (Albert w *Giselle*, *Spartakus*, Wroński w *Annie Kareninie*, Twardowski, Romeo, Zorba, Pietruszka). Jest autorem blisko trzydziestu spektakli baletowych. *Giselle* była jego pierwszą realizacją choreograficzną na scenie Opery Bałtyckiej.
W roku 2009 wyreżyserował i stworzył choreografię do *Tango life* - jednej z części spektaklu baletowego *Men's dance*. W 2010 roku stworzył choreografię do opery Stanisława Moniuszki *Halka*. W czerwcu 2010 na deskach Teatru Muzycznego w Gdyni odbyła się jego najnowsza premiera - spektakl dla najmłodszych widzów *Mały książę*.

DARIUSZ TABISZ
przygotowanie Chóru

Edukację muzyczną rozpoczął w Poznańskiej Szkole Chóralnej Jerzego Kurczewskiego. Wraz z chórem „Polskie Słowiki" odbył liczne tournée po krajach Europy i Azji, a także współpracował z Teatrem Wielkim w Poznaniu.
Absolwent Akademii Muzycznej im. Ignacego Jana Paderewskiego w Poznaniu w klasie dyrygentury symfonicznej prof. Jerzego Salwarowskiego oraz dyrygentury operowej prof. Antoniego Grefa.
W roku 2004 uzyskał drugi dyplom w Królewskim Konserwatorium Muzycznym w Brukseli w klasie dyrygentury prof. Silveera Van den Broecka. Naukę w Konserwatorium kontynuował do roku 2006 - studia podyplomowe w zakresie dyrygentury symfonicznej i operowej oraz fugi.
Stypendysta Rządu Flamandzkiego. Laureat Nagrody Polskiego Związku Chórów i Orkiestr - (Kłodzko 1999) oraz Nagrody Wspólnoty Flamandzkiej Patrimonium (Bruksela 2006).
W latach 1997 - 2002 był dyrygentem i managerem założonej przez siebie młodzieżowej orkiestry kameralnej Kamerata Nowego Wieku w Poznaniu, z którą współpracował m.in. z Gustawem Holubkiem, Jadwigą Kotnowską, Jadwigą Kaliszewską, Guy Deplus, a także z Chórem Akademickim Uniwersytetu im. Adama Mickiewicza w Poznaniu oraz zespołem wokalnym Nova Gaudia. Wraz z orkiestrą dokonał wielu nagrań radiowych i telewizyjnych, prawykonań utworów kompozytorów współczesnych, m.in.: Augustyna Blocha i Darii Kwiatkowskiej.
Podczas studiów w Belgii współpracował z

Flamandzką Orkiestrą Radiową, Brussels Chamber Orchestra, młodzieżową orkiestrą kameralną YUE, a także prowadził trzy zespoły amatorskie Fundacji Jan Niklaas Prowincji Vlaams Brabant.
W roku 2006 współpracował także z Chórem im. Stanisława Moniuszki w Poznaniu.
Spośród swych mistrzów dyrygentury artysta ceni szczególnie Maestro José Maria Florêncio, którego uczniem był w latach 2000 - 2002 oraz Maestro Valerego Gergieva, przy którego próbach z London Symphony Orchestra, Rotterdams Philharmonisch Orkest oraz Mariinsky Theater, asystował w latach 2005 - 2007.
Od stycznia 2008 roku jest kierownikiem Chóru Opery Bałtyckiej.

PIOTR MISZKIEWICZ
światła

Oświetleniowiec, pasjonat teatru, związany z Operą Bałtycką od 1987 roku. Zrealizował światła do spektakli operowych w reżyserii Marka Weissa m.in. *Don Giovanni*, *Wesele Figara*, *Czarodziejski flet* Mozarta, *Ariadna na Naxos* Straussa, *Makbet* Verdiego i do spektakli innych realizatorów - *Halka* Moniuszki w reżyserii Eweliny Pietrowiak i *Gwałt na Lukrecji* Brittena w inscenizacji Petera Telihaya.
W Operze Bałtyckiej zrealizował także światła do spektakli baletowych Izadory Weiss, m.in. *4x4*, *Romeo i Julia*, *OUT* oraz światła do *Men's Dance* i *Chopinart*.

MAREK ZYGMUNT
projekcje multimedialne

Absolwent Architektury Politechniki Gdańskiej.
Od 1995 tworzy filmy, instalacje multimedialne, performance, wideoperformance, fotografie i muzykę eksperymentalną, realizując własne postulaty filozoficzne za pomocą technik multimedialnych.
Na koncie ma ponad 70 wystaw i realizacji indywidualnych i udział w wystawach zbiorowych. Prace artysty są w kolekcjach Muzeum Sztuki w Łodzi, CSW Zamek Ujazdowski w Warszawie, WM Towarzystwa Zachęty Sztuk Pięknych oraz Europejskiego Centrum Solidarności w Gdańsku.
Zawodowo oprócz sztuki wideo zajmuje się twórczością filmową i telewizyjną pracuje jako reżyser, operator tworząc filmy i programy dokumentalne.
Projekcje do spektakli teatralnych i operowych tworzy od 2006 roku. W Operze Bałtyckiej zrealizował projekcje do scenografii spektaklu Wojciecha Misiuro *Tamashii*, a ponadto do oper *Halka* w reżyserii Eweliny Pietrowiak, *Czarodziejski*

ALEKSANDRA BUCZEK
sopran / Violetta

Absolwentka Akademii Muzycznej im. Karola Lipińskiego we Wrocławiu w klasie prof. Agaty Młynarskiej. Stypendystka Ministra Kultury i Dziedzictwa Narodowego, a także Richard Wagner Stipendienstiftung w ramach Bayreuther Festspiele 2006. Laureatka I Nagrody II Ogólnopolskiego Konkursu Wokalnego im. Haliny Halskiej we Wrocławiu oraz III Nagrody, jak również kilku nagród specjalnych na I Międzynarodowym Konkursie Wokalnym im. Adama Didura w Bytomiu. Uczestniczyła w mistrzowskich kursach wokalnych prowadzonych przez Ingrid Kremling, Barbarę Schlick, Karan Armstrong, a także festiwalach muzycznych m.in. Viva il Canto w Cieszynie, Wratislavia Cantans we Wrocławiu, Festival Bachovski w Świdnicy.
Z agencją koncertową Gerhartz GmbH odbyła liczne trasy koncertowe wykonując partię Królowej Nocy w *Czarodziejskim flecie* Mozarta na wielu scenach europejskich m.in. Berna, Bazylei, Zürichu, Freiburga, Stuttgartu.
Jeszcze w czasie studiów zadebiutowała w Operze Wrocławskiej partią Królowej Nocy. Współpracowała z tym teatrem przez kilka następnych sezonów. Brała udział w licznych „superprodukcjach" Opery w Hali Stulecia. W ramach XIII koncertu charytatywnego „Serce za serce" wzięła udział w gali operowej na rzecz Fundacji Rozwoju Kardiochirurgii prof. Zbigniewa Religi. Dokonała nagrania DVD *Króla Rogera* Szymanowskiego, w reżyserii Mariusza Trelińskiego, przedstawienia okrzyk-egzegezy premiera roku, nagrodzonego Fryderykiem. Brała udział w galach operowych poświęconych twórczości Giuseppe Verdiego m.in. w Tonhalle w Zürichu, lipskim Gewandhaus, Filharmonii Monachijskiej, gdzie zdobyła publiczność brawurowym wykonaniem Bolera Eleny z *Nieszporów sycylijskich*.
Podczas 23 Sommerfestspiele w Xanten w Niemczech wykonała z wielkim sukcesem partię Dziewczyny w *Carmina burana* Orffa. W 2007 zadebiutowała na scenie Teatru Wielkiego - Opery Narodowej w Warszawie w spektaklu *W krainie*

flet i *Makbet* w reżyserii Marka Weissa oraz do spektakli baletowych *OUT* w choreografii Izadory Weiss, *Chopinart* w choreografii Ho Sin Hang. Artysta prowadzi dokumentację działań dostępną pod adresem www.marekzygmunt.art.pl.

18

19

175

④ 對稱版式中的四欄，文字與圖形的結合形成良好的互動

3-2 版式設計在書籍中的作用
The Effect Of Layout Design In Book

版式設計在書籍中最直接的作用就是強化傳達訊息的功能。版式中修飾元素是透過對文字、圖形、色彩等,再利用點、線、面的組合與排列組成的。具有美化版面、明確傳達訊息的功能。將不同的裝飾形式進行整合來突出版面訊息,使讀者從中獲得美的感受。

主題鮮明突出。版式設計的最終目的就是讓整個書籍內頁的版面具有清晰的條理,讀者能夠感受到書籍的組織編排是為了突出內容主題,達到最佳的閱讀效果。通常是按內容的主次來設置順序,使主體的內容成為書籍的視覺中心,從而表達書籍的思想內容;另外一種就是將多重訊息進行整合編排,將它們放置在一起,這樣也能夠使書籍的主題鮮明、易懂;版式設計中的留白原則,能夠在版式設計的過程中將部分次要的訊息弱化,達到提升主題形象的目的。

形式與內容的統一。版式所追求的最完美設計就是內容與書籍設計元素的編排產生相互協調的關係。在讀者閱讀的過程中領略到內容的思想內涵,同時也可以在版式設計的「有意」設計下,感受到視覺的美學價值。

強化整體佈局。版式設計就是要將設計的三種元素做整合的設計編排,避免各自在視覺上成為獨立的個體。設計師可以運用水平結構、垂直結構、斜向結構和曲線結構等設計方法來加強整個頁面的視覺方向秩序。對於個別鬆散的訊息,版式設計也可以將其組合在一起,使之更加有條理性。好的版式設計,會清楚傳達文字、圖片和顏色的對比和襯托關係,增強頁面版式的表現張力,營造出一種閱讀以外的審美趣味。

另外,在書籍的版面設計中,天頭、地腳在書籍設計中也有關鍵的作用。天頭、地腳是指版面上下兩端的空白部分,這並不是簡單的無意留白。其中的關鍵作用有:保護版心內容不受干擾,可以保持書籍的乾淨、整潔而不影響正常的閱讀;分割版面,烘托主體,讓版面顯得有主次、層次的分明感;檢索及導讀功能,書籍的天頭、地腳包含書眉、頁碼,而書眉、頁碼對工具書和教科書尤為重要;註釋功能,有時還要根據內容將書中的解釋說明設置在天頭、地腳,幫助讀者理解內容;幫助讀者記錄閱讀心得,這是對於讀者而言最實用的功能。讀者可以在閱讀過程中記錄文字,方便日後查閱;印刷裝訂對齊的衡量尺度之一,天頭、地腳的空白與版面形成的界限可以幫助技術人員進行書頁對齊,最終書稿裝訂成書;視覺心理作用,有意義的留白是對整個版面的調節,而天頭、地腳的合理比例讓整個書籍版面便於閱讀。

PROJECT DESCRIPTION • SIE LEBEN is the catalogue of the homonymous show of artists' editions organized at AC Galerie (July-September 2010).

SIE LEBEN
設計師:Alice Cannava

Felt broken on the rack after yesterdays wind, rowing. Good feeling. Everything in life takes tang from it: hot tea, hot bath, freshest ever cod-fish sauteed with hot potatoes. Reading in bed. Warm comforts. Began Lonely Crowd this morning, an antidote to V. Woolf's tiresome The Years, finished last night. She flirts, she throws out her gossamer nets. Rose, at age 9, sneaks to the store in the evening alone. Then she is fat, grey-haired, 59, snatching at remarks, lights, colors. Surely, this is not Life, not even real life: there is not even the Ladies' Magazine entrance into sustained loves, jealousies, boredoms. The recreation is that of the most superficial observer at a party of dull old women who have never felt blood. That is what one misses in Woolf. Her potatoes and sausage. What is her love, her childless life, like, that she misses it except in Mrs. Ramsey, Clarissa Dalloway. Surely if it is valid there she should not keep losing it to lighting effects followed over the general geographic area of England, which are fine, painstaking, but in the last ditch, school-essay thing. Out of this fragmentary welter the best works rise. Of course life is fragmentary, deaf people not hearing the point, lovers laughing at each other over nonsense, but she shows no deeper current under the badinage.

What to discuss with RB? Work, desire for work of meaning. To learn German. To write, be a Renaissance woman.

Saturday

① 版式中的一欄，一般應用在文字較多的版面

② 版式中的二欄，圖片出血視覺效果更明顯

③ 版式中的四欄，文字與圖形的結合形成良好的互動

Imbalance
設計師：Ian Edward Prentice

178

下面是各位設計師不同的插畫風格：Elias Canetti、Roland Barthes、Michel Serres、Walter Benjamin、Jurgen Partenheimer和另外一些設計師。他們的作品更關注大城市的文化、城市的命運、結構和城市間的對比。

Grossstadt 11
設計公司：Visiotypen
設計師：Philipp Hubert

歌劇的藝術指導把焦點集中在對 Violeta 疾病所帶來的災難、痛苦和迷失，以及歌劇素材中所引出的陳舊、腐敗、憔悴，最後到了疾病本身。

3-3 版式設計在書籍中的價值
The Values In Book Design

　　版式設計是現代設計藝術的重要組成部分，是視覺傳播的重要途徑。版式設計的目的就是要將傳統出版物和電子出版物的優勢互補，把最終出版物以最好的一面展示給受眾。隨著網際網路的技術發展，版式設計對文字、圖形、顏色等都發生了顛覆傳統設計觀念的創新性發展，傳統的版式已經面臨了新媒體的挑戰。書籍中的版式設計應結合新媒體的創新理念，將平面的傳播訊息形式進行適當的改變。書籍的版式設計最重要的是使讀者的閱讀感得以照顧。畢竟書籍的最基本的功能是溝通、交流，而其中版式的價值就是要讓這種基本的需求得以美化而昇華。

185

3-4 書籍的視覺心理與閱讀習慣
Visual Effect And Reading Habit For Book

　　針對不同的書籍，讀者們都可能有不同的閱讀感受。以文字為主的書籍，讀者著重對文字內容的閱讀，所以這類書籍對版式設計不會有過多的要求，視覺的畫面感和衝擊力就顯得沒那麼重要。相對於圖文並茂的書籍來說，文字的放置與圖片的位置關係影響著讀者的視覺心理和閱讀習慣，讀者會根據版式設計來引導閱讀順序，而文字與圖片的任何調整和設計都會影響讀者視線的移動方向。我們可以根據內容的主次來引導閱讀的順序，也可以透過文字的設計，例如把文字設計成圖形的形式，都可以逐漸地左右讀者內在的閱讀習慣和心理。另外，有目的性的留白設計可以讓書籍頁面有更加美觀的閱讀效果，又能讓文字與圖片的壓迫空間減少，弱化視覺的狹隘感，擴展頁面的空間。總而言之，書籍的視覺心理與閱讀習慣與版式設計的三個基本元素：空間感、裝幀方式、開本設計等都有著重要的關係。

186

TRAVIATA: Opera program
設計公司：Fernando Forero
設計師：Fernando Forero

pacjenta, teatr, który odgrywają przed sobą absolutnie serio. Jedno i drugie wie, jaka jest sytuacja.

J.M.F. Ten medyk... W wielu realizacjach pojawia się on na scenie już za początku z lekarskim kuferkiem, ze stetoskopem na szyi. A przecież on z tym kuferkiem przyszedł...

K. S. ...do burdelu.

J.M.F. Nie pojawił się tu jako dyżurny z pogotowia zrobić kurtyzanom badania okresowe. Przyszedł się bawić, jak wielu mężczyzn. Jednak kiedyś trzeba było publiczności jasno dopowiedzieć pewne kwestie, żeby wszyscy wiedzieli, że jeśli na scenie pojawia się lekarz, to rozegra się tu dramat choroby.

K. S. W naszej realizacji nie trzymamy się czasów epoki, w której Verdi po raz pierwszy chciał osadzić Traviatę. Nie udało mu się wtedy, ponieważ nikt nie chciał dopuścić, by rzecz tak żywo dotycząca współczesnej tkanki społecznej znalazła się na scenie i rościła sobie prawo do bycia lustrem dla społeczeństwa. Akcja została przeniesiona wówczas do początku osiemnastego wieku, czasów jeszcze ciaśniejszych gorsetów, jeszcze większych abażurów i krynolin. My przenosimy akcję do początku dwudziestego wieku, mniej więcej sto lat wstecz od dnia dzisiejszego. Mocno nas to wyzwala, nie tylko w warstwie kostiumowej. Ta epoka jest o wiele bliższa naszym czasom – człowiek na początku wieku, dumny ze swych osiągnięć, stara się zatracić w drobnych rozkoszach życia, by nie zobaczyć nagromadzenia konfliktów społecznych i międzynarodowych. Poza tym kurtyzana 1853 a kurtyzana 1911 to jednak dwie zupełnie inne kobiety, w różnych sytuacjach życiowych – w końcu u Prousta Swann decyduje się poślubić Odetkę, nie rezygnując ze swych rozległych kontaktów towarzyskich.

J.M.F. Jedyne, co pozostaje zawsze aktualne, co jest ponadczasowe, to muzyka – ten rezonator emocji niewypowiedzianych. Zabiegi interpretacyjne pozwalają wyciągnąć ją z abażurów i żyrandoli w stronę świata o wiele nam bliższego. Słynna interpretacja Traviaty Carlosa Kleibera na przykład sugerowałaby bal Flory przy salach nawet takiego Multikina, z którym sąsiaduje Opera Bałtycka. To są jego tempa. I nasza

realizacja stanie się bliższa współczesności, jeśli będziemy umieli nadać jej ponadczasowe znaczenie. A propos Multikina, obserwuję, że coraz więcej młodych ludzi przychodzi po emocje nie tylko tam, gdzie serwuja filmy z setką komputerowych efektów w ciągu minuty. Przychodzą też do nas, choć na scenie opery akcja trwa dużo dłużej. Ale dają nam szansę. Żeby ich pozyskać, musimy w naszej realizacji używać zabiegów, które pozwolą im poczuć się jak u siebie.

K.S. Myślę, że kluczem do tego jest opowiedzenie Traviaty zachowując współczesne środki wyrazu – sama opowieść już dawno stała się nieśmiertelna. Jest tu tyle metaporzionów – prawdziwa historia inspiruje Dumasa, który pisze Damę Kameliową, jego powieść inspiruje Verdiego i Piave, z kolei ich dzieło powołuje do życia archetyp szlachetnej suchotnicy, wykorzystywany nawet współcześnie: wystarczy wspomnieć Moulin Rouge Baza Luhrmanna.

J.M.F. Traviata jest domeną młodych artystów. Pamiętam, gdy dyrygowałem Traviatą w reżyserii Adama Hanuszkiewicza we Wrocławiu. Trzy tygodnie przed premierą nie było już biletów w kasie, bo Hanuszkiewicz wywołał wokół spektaklu aurę skandalu, puścił plotkę, że niby kilku śpiewaków zrezygnowało, bo nie chciało brać udziału w czymś tak niemoralnym. To był inny spektakl niż ten nasz, gdański, choć w niczym bardziej niemoralny niż każda inna Traviata na świecie. Widzę samego siebie z tamtych czasów, to zderzenie z epoką samym jako młodym artystą. A byłem wtedy niewiele starszy od ciebie dziś. ✄

Moderator
GABRIELA PEWIŃSKA

HALINA POŚWIATOWSKA
Śmierć

mędrzec
wpatrzony w twoją smutną twarz
białą
nic nie wie o tobie
oprócz tego
że uniceswiasz ciało
rozsypujesz ciało
hojnie
wzbogacasz pyłem wiatr
kiedy cię poją kadzidłem
obiecujesz odejść
niechętnie
snujesz się przez kościół
wzdłuż
smugą kadzielnego dymu
oni myślą że ciebie nie ma
jesteś
jesteś
bo jakżeby inaczej
można było nie być
dla przyrodnika
jesteś zagadką jak życie
dla fizyka
przeistoczeniem materii
dla wierzącego
przejściem do innego bytu
dla nas cierpiących
wyzwoleniem

189

him. Mortified, Alfredo decides to go to Paris and find lacking funds, and Gaston leaves with him. Meanwhile Violetta is visited by the old Germont, Alfredo's father, who finally managed to track down his prodigal son. When it turns out that it is indeed Violetta who is keeping Alfredo, and not the other way round, he is astonished. Nevertheless, he demands that she breaks it off with the young man, as his immoral conduct can hamper his sister's matrimonial plans. Violetta resists at first, and tries to explain to Germont how Alfredo makes her feel loved and happy. She believes that thanks to Alfredo's love she will somehow keep thoughts of approaching death at bay. Finally, convinced by Germont's harsh yet rational arguments, she decides to leave Alfredo, for his own good. Upon returning from Paris, Alfredo receives a letter in which Violetta tells him that she intends to return to her former lover, baron Douphol. Disregarding his father's advice and reprimands, the furious young man leaves for the city, to either win Violetta back, or avenge himself.

ACT 3

In the former brothel, renovated by Flora and turned into a lavish casino, its patrons are celebrating the opening of the new establishment. Gaston as usual does not let his friends down and brings with him a new sort of 'entertainment' – a ragged gypsy beggar with a child. The cruel, jaded Parisians order the woman to dance for their pleasure. Suddenly, the gypsy woman's whole family comes to her rescue: the guests are robbed and terrorized. Once the gypsies have made their escape, the guests strive to cover their embarrassment and return to playing cards. Alfredo arrives, and straight after him the baron and Violetta make their appearance. The atmosphere becomes tense, when the two rivals begin to gamble high stakes. When the guests leave for the dining room, Violetta seizes the moment to talk privately with Alfredo. She is afraid that her current patron, enraged, will challenge the bitter young man to a duel. She begs Alfredo to leave. Provoked by his harsh words, she decides to lie and tell

him she is still in love with the baron. Hearing that, Alfredo calls all the guests to him as witnesses and publicly humiliates Violetta, paying her for the time they had spent together with the money he won from the baron. Suddenly, Germont arrives at the scene and rebukes his son for his despicable treatment of Violetta.

ACT 4

Months have passed. Violetta, having left her Parisian life for good, is slowly dying, accompanied solely by the faithful Annina. She reads a letter sent to her by Germont, who explains that he revealed the truth to Alfredo, who in turn is hastening right now to be reunited with his beloved. Sadly, it is too late. Wreaked by the disease, Violetta reviews her past, filled with resentment at the fact that she is to die, now that she could be with Alfredo again. The young man arrives with an engagement ring and begins to make plans for the future, too blind to see that Violetta is nearing death. His father appears as well, tortured by remorse. Violetta takes her farewell with them and, exhausted, stops fighting and embraces death with dignity. ✄

Realizatorzy i soliści

JOSÉ MARIA FLORÊNCIO
kierownictwo muzyczne

Maestro, rodem z Brazylii właśnie obchodził niedawno 25-lecie przyjazdu do Polski. Obecnie sprawuje jednocześnie funkcje Dyrektora Muzycznego Opery Bałtyckiej w Gdańsku oraz dyrygenta Capelli Bydgostiencis Filharmonii Pomorskiej w Bydgoszczy. Z tymi zespołami odnosi znaczące sukcesy zarówno w kraju jak na arenie międzynarodowej. Premiery i spektakle Opery Bałtyckiej są wysoko oceniane przez publiczność i krytyków nie tylko w kraju, ale i w najważniejszych pismach operowo-muzycznych za granicą. Ilość nagród indywidualnych i zespołowych tychże instytucji za ostatnie trzy lata działalności przewyższa dokonania wielu poprzednich dziesięcioleci. Dwa ze spektakli Opery Bałtyckiej, jako jedynej dotąd instytucji muzycznej Polski, zostały nagrane i wyemitowane przez światową TV Mezzo Opera Bałtycka w realnym roku została zaproszona do udziału w programie TV BBC *The Best of European Opera* obok takich scen jak Liceo w Barcelonie, Amsterdam, Bruksela, Covent Garden. Z Capella Bydgostiencis Maestro Florêncio został niejako pierwszy raz zaproszony po raz trzeci na tournée do najważniejszych sal koncertowych i na festiwale muzyczne w Brazylii.

Edukację muzyczną Maestro rozpoczął w swoim rodzinnym mieście – Fortaleza – kontynuował ją na Uniwersytecie Minas Gerais w Belo Horizonte, a następnie uzupełnił na wielu kursach mistrzowskich w innych ośrodkach w swoim kraju oraz w The Juilliard School of Music w Nowym Jorku, Musikhochschule w Wiedniu oraz w Warszawskiej Akademii Muzycznej im. Fryderyka Chopina, gdzie ukończył studia z wyróżnieniem na Wydziale Kompozycji, Dyrygentury i Teorii Muzyki w klasie prof. Henryka Czyża.

Po przyjeździe do Polski (1985), prawie natychmiast rozpoczął aktywną karierę dyrygencką. Poprowadził gościnnie wiele koncertów symfonicznych i kameralnych, a także przedstawień operowych i baletowych w niemal wszystkich ośrodkach muzycznych kraju. Po tych występach przystał kolej na tournée po wielu krajach Europy, potem obu Ameryk i Azji. Występy Maestro Florêncio spotykały się z wielkim uznaniem krytyki, która w wielu krajach nie wahała się go określić jednym z najlepszych dyrygentów swojego pokolenia.

Maestro dotąd sprawował funkcję stałego dyrygenta Teatru Wielkiego w Łodzi, był Dyrektorem

Muzycznym Państwowej Opery we Wrocławiu, Dyrektorem Naczelnym i Artystycznym Orkiestry i Chóru PRiTV w Krakowie, Dyrygentem Teatru Wielkiego w Warszawie - Opery Narodowej, Dyrektorem Muzycznym Teatru Wielkiego im. Stanisława Moniuszki w Poznaniu, Dyrektorem Naczelnym i Artystycznym Filharmonii Poznańskiej i Dyrektorem Orquestra Sinfonica do Theatro Municipal de Sao Paulo.

Spośród ważnych zaproszeń ostatnich lat, warto podkreślić pobyt Maestra w Konserwatorium Moskiewskim, gdzie jako pierwszy dyrygent zaproszony z Polski, w 160 letniej historii Konserwatorium, poprowadził kursy mistrzowskie dyrygentury i uroczysty koncert muzyki polsko-brazylijskiej. W ten sposób, Maestro figuruje na liście tak wybitnych zaproszonych artystów jak Sir Georg Solti i Mścisław Rostropowicz.

Maestro jest także laureatem wielu nagród i odznaczeń. W jego dokonaniach artystycznych znajduje się wiele prawykonań i nagrań utworów współczesnych, m.in. światową prapremiera oper *Elektra* Mikisa Theodorakisa i *Olga* kompozytora brazylijskiego Jorge Antunes'a, *Holocaust Memorial cantata* Marty Ptaszyńskiej czy prawykonania utworów napisanych przez kompozytorów z wielu krajów świata (Polska, Francja, Izrael, Brazylia) dedykowanych jemu osobiście. Maestro dokonał również wielu pierwszych prawykonań i nagrań CD najnowszej muzyki kompozytorów nieraz z całego świata. Ostatnia płyta Maestra z muzyką francuskich kompozytorów Tomasi i Bondon, została oceniona pięcioma diapazonami, czyli najwyższą oceną fonograficzną we Francji. ✄

KAROLINA SOFULAK
reżyseria

Absolwentka Studiów Filologiczno-Kulturoznawczych Europy Zachodniej ze specjalizacją w literaturoznawstwie porównawczym na UAM w Warszawie, obecnie także doktorantka w tamtejszym zakładzie literatury brytyjskiej. Kontynuowała edukację na Międzyuczelnianych podyplomowych studiach w zakresie reżyserii opery i innych form teatru muzycznego na PWST im. A. Zelwerowicza oraz Akademii Muzycznej w Krakowie. Asystowała m.in. Davidowi Aldenowi przy spektaklu *Katia Kabanowa* Janáčka, Mariuszowi Trelińskiemu przy wznowieniu *Madame Butterfly* Pucciniego oraz Keithowi Warnerowi przy *Wesela Figara* Mozarta w Teatrze Wielkim w Warszawie. W roku 2010 odbyła

16 17

Chapter **4** 實際運用

4-1 書籍的版式暢想
The extension of layout in book

　　版式設計將圖文藝術元素進行合理，而且具有審美性的編排與組合，力求書籍在整個閱讀過程中讓讀者感受到和諧、優美、生動，以及靜謐的閱讀效果。好的書籍版式設計可以透過版式設計達到形神兼備的意境，從而體現出書籍的獨特與精髓。

　　縱觀當下書籍的出版，發展的趨勢開始由靜態向動態發展，設計感由平面的理念慢慢走向立體感的設計，乃至多維模式的發展，文字與圖片中簡繁關係的切換，如何將文字的意境、內涵等與圖片相互交融，幻想與現實、虛實交錯、大膽的誇張設計與變形，甚至將傳統的設計元素加入現代感強的風格來形成對比效果。將多樣化元素在設計理念無窮無盡的空間影響下，如何讓版式設計給人最強烈的美感享受，這樣的暢想無時無刻都在進行中。

192

Kuli 是一家集時尚設計工作室與精品店於一身的店，它的概念是「對人的身體和精神層面的重塑」，Kuli 專門為殘疾人設計服飾。這個概念是基於日本 Wabi Sabi 的哲學理念，他的哲學美感就是缺陷、消失和半途而廢。這樣的感覺、哲學觀就透過紙張、不同顏色的布料和自然的缺陷照片來表現出這個作品的分裂感。

VISUAL IDENTITY FOR
CLOTHS' BOUTIQUE
設計師：Reut Ashkenazy

這本書主要介紹商店室內設計。完整傳達
設計中的特點，以及對光亮銀色的運用，
給人一種簡潔感和時尚感，從而與書的內
容結合在一起。

welcome
設計公司：善本圖書有限公司
設計總監：林詩健
設計師：劉敏婷

Cittabella 是一座令人詫異的城市，它設計的概念來自洞穴。我以科幻城市的視覺效果來創作，於是我將它嘗試變成一本書。透過利用不同顏色的環保卡片，把我想像中的 Cittabella 設計成 12 頁的插畫。我創作的理念源自城市的水管，以及整個城市由水管和排水道構成的網路。這就是你能夠在城市透過水管穿梭於其中的原因。為了更能強調城市水管的創意，我使用切線設計在每頁用不同的顏色來創作出我預期中 Cittabella 的樣子。書中的封面有 3 個切開的洞穴，讀者能夠透過它來觀看到城市的樣子。

CITTABELLA
設計師：Jennifer Madden

196

Bharatanatyam 是一種古老的印度舞蹈。這本書記錄舞蹈的歷史，它提出了當印度經典舞蹈與西方舞蹈相遇時會有什麼問題出現。它的變化和多人舞蹈帶來感人的部分，如弗拉曼柯舞、嘻哈黑人舞蹈和當代舞蹈等。這本書在版式上有所創新，同時也是對這樣有文化價值的舞蹈的一種創新。裝幀設計反映出傳統舞蹈的服飾風格，以及印度經典舞蹈的舞台效果和音樂效果等。這本書的版式就像展開的舞台，上演著優雅、華麗而且歷史悠久的舞蹈戲劇。

BHARATANATYAM
設計公司：Onlyhira Design
設計師：Keva Epale